爐邊閒話

滄海叢刊

著　李抱忱

1975

東大圖書公司印行

行政院新聞局登記局版臺業字第○一九七號

中華民國六十四年七月初版

爐邊閒話

基本定價肆元

著作者　李抱忱

發行人　莊　剛彰

出版者　東大圖書有限公司

總經銷　三民書局股份有限公司

印刷所　東大圖書有限公司

臺北市重慶南路一段六十一號二樓

郵政劃撥一○七一七五號

自 序

自從八年前（五十六年）傳記文學為作者出版了「山木齋話當年」後，有些朋友寫信，有些朋友當面問「山木齋」是甚麼意思，作者總是先抱歉在序裏忘記說明，再解釋「山」是內子的姓（崔）的上一半，「木」是作者的姓的上一半（詳見本書第二篇「花甲後的兩年」第一段「山木齋正名」）

為避免上次的忽略，這裏先解釋書名「爐邊閒話」。據作者所知，羅斯福總統首先管他的每週廣播談話叫「爐邊閒話」（Fireside Chat）。但是作者的跟羅斯福總統的「爐邊閒話」迥乎不同。羅斯福總統的「閒話」是在美國的壁爐旁邊談的；作者的「閒話」是在中國客廳中間的爐子旁邊談的。前者純是政治性的；後者純是音樂性的，好像是三五良朋圍爐共坐，雖然不是「青梅煮酒論英雄」，但是端着香茶無所不談，並且非常親切，與盡才散。本書原定名為「山木齋爐

一邊閒話」，是「山木齋隨筆」和「山木齋話當年」的繼續。後因書名過長，索性簡化爲「爐邊閒話」。

本書內容共分四部。㈠正文十五篇，都是在花甲後這八年裏在幾種雜誌上發表的（多半是傳記文學上）；㈡短文、賀詞、聖誕信二十七篇也是這八年來在報紙上發表的；㈢序言十七篇也不是應酬文字，覺得都是言之有物，讀後可以對音樂出版物及組織有更多的認識。㈣作歌度曲記往是從歷年來四海、正中、天同和樂韻爲作者出版的各歌集裏選出來的，作者雖不才，幾十年來也寫了一兩百首歌曲，現在選出二十幾首來追憶寫作的經過，也算作者這幾十年來爲音樂心聲的流露留下一點痕跡——雖然也許會有「敝帚千金」之嫌。

關於作者的筆調，也有毀也有譽。「傳記文學」的劉紹唐兄在拙作「山木齋話當年」封底介紹作者說：「作者以生動流暢的文字……讀來引人入勝」。「新聞天地」的卜少夫兄在爲拙作「山木齋隨筆」寫的序裏說：「抱忱兄是不大寫文章的，收集在本書內的許多篇，都是我逼出來，在新聞天地上發表了的。這些文章正如他之爲人，清新樸實，言之有物，所以讀來分外感到親切」。許多朋友、同學和學生或是寫信或是跟作者說：「看您的文章非常有親切感，就好像跟您面對面的談天一樣」。這些誇獎雖然愧不敢當，但正是作者這多少年來寫作的目標：不推敲，不堆積，不一唱三歎，不無病呻吟；很少修改，以存隨手信筆之眞。

足以自慰的一點是譽多於毀。所以如此的原故，也許是毀者不好當面講，又不值得寫信。記

得去年（六十二年）出版的一本張健先生著的「讀書與品書」，拙作「山木齋話當年」也「品」

進去了。誇獎「行文流暢……時見幽默感」。最後指出「惟一的小疵」（引用作者語），就是「

偶有流於『油嘴』之處」（又是引用作者語）。這位仁兄站在他嚴肅的立場如此批評，的確很對。

作者現在要冒護短之嫌，作以下解釋。北平因為是明清兩朝五六百年的京都，官蓋雲集。久而久

之，北平人也都學會了官場上那一套應酬話，往好裏說是善於詞令，往壞裏說是油嘴滑舌。外省

人管北平人叫「京油子」就是這個意思。作者的先祖父是窮舉人，一輩子沒作過官；先父是窮牧

師，也一輩子沒作過官；作者是窮教授，更是一輩子沒作過官（教育部委員是客卿）。按說不應

當有任何官場習氣。也許三代住在北平，難免多少受了些環境的沾染，有時不知不覺的寫作有些

油腔滑調。今後要格外小心。

幽默對於不同的人會有不同的反應。一句幽默的話有人覺得很可笑，但是嚴肅的人也許覺得

很俗氣，趣味很低級。費海璣先生在六十三年四月八號的中國時報上寫了一篇方塊文字「李抱忱

先生趣事」，稱譽作者為幽默大師，實在不敢當。其實，名作家老舍（舒舍予先生）才是眞正的

幽默大師呢！他幾十年前出版的「老張的哲學」，「二馬」，「趙子曰」，「離婚」，「牛天賜

傳」，「駱駝祥子」等名著，用北平土語寫得又輕鬆，又俏皮，又漂亮，又幽默。作者這北平人

讀着眞過癮！有時還拍案叫絕！（不幸幾年前老舍受不了紅衞兵的折磨，在大陸跳樓自殺）作者

如此崇拜的一位幽默大師，還有人批評他油嘴（北平話是要貧嘴）。老舍先生在世界第二次大戰

抱忱兄：

謝謝信！

明日去 Saybrook，只住兩三天；歸程当
在新港下車，以便奉謁。諸在知交，千祈勿
歌儴魚翅席，及竹葉青酒！有窩歌，豆汁，油渣炒
麻豆付，及若天義醬蘿蔔足矣！

向左右妗，弟弟妹妹好！

過兩天見！

祝　老

才舍你

11/9

後，被美國國務院邀請去美參觀一
年，期滿又自己留了一段時間。現在
從這段時間我們的通信裏選出一封老
舍先生致作者的信件、讀者讀後自己
決定還是同意作者的看法，認爲他自己
的文字親切幽默，還是同意有些人的看
法，認爲他是在耍貧嘴。

在這養病期間，有精神的時候，
也作一點寫作的工作。剛把兩年前
爲耶魯大學編的一本「唱中國歌」
(Sing Chinese) 編完後，又開始整
理這「爐邊閒話」。作者歷年來寫的
東西雖然都留起來了，但是因爲搬了
幾次家，有的東西不知道放在甚麼地
方了。東找西找出來的東西都收集在
這本「爐邊閒話」裏。至於想不起來

寫過的東西，那就無從找起了。

承「傳記文學」、「中外」、「展望」、「中華文化復興」、「新時代」各雜誌和中央日報、聯合報、中國時報各報紙允許作者將作者在他們的刊物和報端上發表過的文章收集在本書內，作者在此敬致謝忱。雖然是一本「閒話」，但是一切不妥、不對、和無心「油嘴」的地方，也請求各位讀者指正。

六十三年六月十三日，

於美國愛州愛城愛河旁山木齋。

（校後小記）作者要求親作第三校。校後方發現書內各文因非一氣呵成，數處一事重提，有時竟一事三提。以後有暇，一定糾正這些重複的地方。

爐邊閒話目錄

第一部正文

一、祖國的召喚

——第四次返國沿途音樂見聞——

曾經在抗戰八年重慶大轟炸期間，國家民族面臨生死存亡的最後關頭，在燃燒倒塌的樓房之前，在遍地瓦礫的廣場之中，在都郵街，在重慶精神堡壘，指揮千人大合唱，以雄壯嘹亮的歌聲，唱出了中華兒女不屈不撓、犧牲奮鬥的精神和意志，唱出了抗戰必勝、建國必成的決心與信念，鼓舞了士氣，振奮了民心，那一個莊嚴偉大的場面，相信當時在場的萬千觀衆，人人都印象深刻畢生難忘。想當年，今　總統蔣公親自蒞場，作半小時的演講。繼鄭志聲、吳伯超、金律聲三位名指揮之後，跳上指揮臺的那一位英俊瀟洒，風度翩翩的青年音樂家李抱忱博士，如今已是蜚聲國際，桃李滿天下的名教育家。他是美國歐柏林大學碩士、哥倫比亞大學音樂教育博士，現任美國愛我華大學中國語文系主任。去年九月四度返國，僕僕風塵，奔走各地，爲祖國音樂教育的長期發展而努力。承他以「祖國的召喚」大作交由中外發表，編者謹在此表示由衷之謝意。——編者

樂失而求諸「洋」

五年前，我在印第亞那大學擔任暑期學校教席，認識了該校的一位著名音樂教授和室內樂。有一天，他到我的辦公室來，登門拜訪，手中捧着一堆「東洋記譜法」的原稿，說那是他研究多年的一部著作。他很謙虛的請我「批評指敎」，倘若發現錯誤，他更懇切的要求我「賜予斧正」。

我花了十幾個晚上，從頭到尾，很仔細的看了一遍考夫曼先生的大作，也曾爲他改正了一些小錯誤。──都是外國人寫中國事物所難免會犯的小毛病，簡而言之，小疵不足以掩大醇。反倒是考夫曼先生的這部「東洋記譜法」使我大爲驚異，一個原籍德國改入美國籍的音樂學者，怎麼會對中、日、韓三國的各種記譜法，瞭解得如此透澈？考夫曼先生的這部大作英文書名是：Oriental Musical Notations，如今早經印第亞那大學出版社出版，我認爲這是一本有關東洋記譜法極有用處的參考書。

出我意料之外的是在五年以後，也就是去年（照中外雜誌元月號出版日期算）七月，我再次見到這位老敎授。考夫曼先生竟又拿出一部厚達四百頁的稿本，英文書名是「Music in the Chinese Classics」，似乎可以譯爲：「中國經書裏的音樂」。這一回，他不但仍然虛懷若谷的請我「批評指敎並斧正」，而且他還堅欲請我替他寫一篇序。

因為我對考夫曼先生已有極好的印象，當時我便欣然應允，同時坦率的告訴他說：

「這是我多年以來，一直計劃着要做的工作之一。祇是因為一連幾十年裏，我都由於行政事務的困擾，此一願望始終無法實現。現在這一項工作竟被一位熱愛中國文化的外國朋友捷足先登，使我覺得既慚愧而又興奮。慚愧的是外國學人反倒比中國人自己更為注意研究中國的音樂文化，興奮的則是中國音樂文化在世界上越來越有地位，因此才有那麼許多外國音樂學者熱心的加以研究。」

我又花了不少的功夫，細閱考夫曼先生的這部：「中國經書裏的音樂」。讀完之後，使我對考夫曼先生認真嚴肅、一絲不苟的治學精神，益增敬佩。因為他能將我國四書五經中凡是論及音樂的字句全部註釋出來。意思不夠清楚的，尤其詳予討論。他又為四書五經中所提到的樂器一一加上插圖。於是，但凡有人要獲知四書五經有那些地方提到音樂，或與音樂有關，以及其內容如何？考夫曼先生的這本大作就成了必備的參考書。

一場不願意醒的夢

當時我已經決定了接受國內邀約，定期作第四度返國之行。教完了暑期學校的課程，就祇剩下兩個星期的時間來交代系務，整理行裝。照說我實在是抽不出時間來做別的工作。但是我卻覺得，考夫曼先生大作的這篇序我非寫不可。因為這一篇序文對於中國音樂文化的發揚，和中外學

人的友誼，都有很大的關係。所以我硬起頭皮抽暇執筆，臨繳卷的時候都已經到了我啟程返國的前夕。我認為我這一陣子忙上加忙非常值得，——我發現考夫曼先生對中國音樂文化又作了一次重大的貢獻，「中國經書裏的音樂」確實是一部很有價值的參考書，它將在今年仍由印第亞那大學出版社出版，我願向國內學術界跟音樂界的朋友鄭重推介。

由於臨時加上了為考夫曼先生寫序，離美返臺前的那兩個星期，我忙碌緊張的情形可以想見。然而誠所謂「一波未平，一波又起」，「中國經書裏的音樂序」還沒寫完之際，忽然又接到來自洛杉磯的長途電話。陳劉邦瑞女士在電話裏要求我說：她在加州大學已經得到音樂碩士學位，她請我修改她的碩士論文，再替她寫一篇序並且代為介紹出版。我聽後立刻就作緊急安排，我說再跟妳趕緊把妳的論文用航空特快寄來，讓我利用在飛機上的時間先看一遍，然後等我過洛杉磯時再跟妳當面討論細節問題。——陳劉邦瑞女士的這篇論文題目叫做：「二十世紀中國音樂的文化與教育方面」。她選擇材料非常之謹慎，令人讀後看得出她在下筆之前確曾博覽羣籍，鞭辟入裏，她是下過了苦功夫的。連歷年報章雜誌有關音樂的文章，她俱已囊括在內了。同時，陳劉邦瑞女士的母親是美國人，她自幼生長在美國，英文文筆之流暢自屬不在話下。我認為她這篇論文是中國近六十年來記述音樂發展的一本好書。寫序，介紹出版，固我衷心所願，樂觀其成。

民國四十六年、四十七年和五十五年，我曾三度回國，來到臺灣。第一次臨走的時候，我曾說我是「面上帶笑，眼中含淚，依依不捨的離開了祖國」，第二次旅臺五閱月，就「好像做了一

場好夢——一場不願意醒的好夢」。第三次回國與內子崔瑰珍女士偕來，可是瑰珍向不喜愛旅
行，而那一次回國可眞把她給累着了，累得她事後三年都還不敢再出門，她說：

「你出去享福，我跟着你受罪，我不幹了。」

她這麼說時，我就不敢勉強，於是勞燕分飛，各行其是。內子留在美國看家，我獨自一人，
形單影隻，九月九日離開了愛我華，飛赴工作過十五年的加州蒙特瑞和住過十五年的佳美城。在
蒙特瑞一住五天，充份享受了老同事們所給予的友情溫暖。又在洛杉磯小住三日，料理了幾件事
情。九月十七日離洛杉磯，十八日就抵達東京，在東京作了三天全無音樂節目，純粹觀光旅行式
的停留。二十一日再飛大韓民國的首都漢城。

韓國空軍之母的擁抱

在漢城有一奇遇，說起來先得謝謝名作家謝冰瑩謝大姐。兩年前，謝大姐從臺灣寄給我三本
她的新作，其中有一本「海天漫遊記」，在「訪韓」的那一章裏，提到一生熱愛中國，于役中國
空軍近二十年的韓國空軍女英雄權基玉女士。我一看不禁喜極而呼，權基玉，那不正是四十四年
前曾經在我家住過半年的權大姐嗎？——當年，權大姐方自昆明空軍學校畢業，她只有二十多
歲，而我卻還在崇實中學唸高中。權大姐從昆明到北平就住在我們家裏，前後將近半年。然後就
一整整斷了四十多年聯絡，一直到我拜讀謝大姐的新著，方始又有了聯絡的線索。

我馬上就寫信給謝冰瑩大姐，問她要到了權大姐的通訊處。當權大姐給我的第一封回信寄到美國，她曾熱情洋溢的說：

「抱忱老弟：聽說你預備在返臺的時候，經過漢城來看我。我要到機場去接你，並親熱的擁抱你，使機場上的人都失色。……」

果然，在漢城機場上，一別四十四年的權大姐，非常熱烈的擁抱她的抱忱老弟，祇是機場上的人並未為之失色。本來嘛，以一位七十來歲的老太太，擁抱一個坐六望七的小老頭，又有那點兒值得大驚小怪，引人注目？

不過，這位被尊為「韓國空軍之母」的權大姐，以其老大姐的姿態，衷誠招待我這位小老弟，我可得什麼都依她的。整整三天，我的食、住與行，觀光節目，全都由權大姐給我安排得妥妥貼貼，盡善盡美。權大姐要盡地主之誼，連韓國錢都不准我換，除了把臂話舊，欷歔當年，遊覽了好些個三韓古迹，漢城佳勝。權大姐還特地發動韓中文化親善協會和韓國女子絃樂團，聯合為我舉行一次歡迎會。──韓國女子絃樂團一共有二十二位團員，多為大學音樂系畢業，或者是受過專門訓練的專家。她們每星期練習兩次，可以支領練習費，全部經費係由指揮朴泰鉉先生向社會熱心人士募集而來的一筆基金，再利用基金會所生的利息，維持一切的開支。我看她們從兩三年，卻已經在韓國建立了良好的聲譽。我建議她們作遠東旅行演奏的計劃，承蒙她們一致欣指揮到團員都有很高的音樂修養，又曾經受過充份的訓練，尤其非常之努力。儘管她們成立不過

一到香港就給「綁票」

二十四日下午飛到香港，剛進旅館，就被林聲翁兄「綁票」。他把我「架」到他所主持的清華書院音樂系，叫我向三十多位主修生作一小時的講演。因為事出倉卒，且又屬於臨時「綁票」性質，所以我沒法作專題演說，祇好權爲音樂談話。講了一個鐘頭的音樂之將來，和作曲的風格等問題。

第二天中午，前重慶國立音樂院校友請我吃中飯，羅漢請觀音，在座的主人有林聲翁、伍伯就兩位敎授，跟綦湘棠、周書紳、范希賢等幾位老同學。師友敍舊極爲歡快。晚上是香港音樂界月會舉行晚宴，主人約有三十來位，席間談笑風生，逸興遄飛。使我覺得他們這種聚餐的方式很有意義，平時各人忙各人的事業，一個月能抽暇聚會一次，聯絡感情，交換意見，確是値得效法的一項公餘活動。在香港音樂界月會晚宴席上，除了晤及許多老同學和老同事之外，還首次遇見老友費穆先生的女公子費明儀女士。可惜的是我在香港停留的時間過於短暫，沒能聽到她和她的明儀合唱團演唱。

旅港三日，最大收穫厥爲跟音樂界的若干老友幾度長談。譬如我和黃友棣兄就曾從晚間十點談到深夜二時，一談就是四個鐘頭。我們談及他去年返臺講學的種切，以及他近年來所致力的中

賢、綦湘棠、范希賢、周書紳諸先生也在座中。

國風格作曲。他說他所寫的「中國風格和聲與作曲」這本書，祇是他自己作曲的新途徑，而不曾說它是中國風格和聲與作曲的唯一康莊大道。我很同意他這樣的治學態度。友棣兄能將西洋存在已久的調式和聲應用到中國風格的作曲上，那是一個很重要的發現。我極希望他不久以後能夠另闢新徑再創新猷，使我國早在唐代卽應繼續發展的和聲，從此發揚光大，大放異采。──此外和林聲翕兄、蔡湘棠同學也曾幾度長談，總加起來為時都在四、五小時左右。有時候我們談天才樂教、師資訓練、教材編輯等大問題，也有些時候僅祇談些當年往事。

努力，民族的歌手！

原定九月二十七日飛臺，但卻尼於颱風來襲，延至二十八日方始抵達臺北。剛好碰上了教師節。三年不見，臺北又繁榮進步得多了，滿目都是可喜可感的興盛氣象。抵臺之初，因為亟待展開工作，大部份的時間，都用在進行工作或工作討論上。許多久所渴望一見的親戚朋友，一時都來不及一一造訪。教育部文化局和青年救國團先已為我定下了四個工作項目，我此行雖然說是為了休假，但是既承兩大機構不棄，畀我以重責大任，而音樂又是我的第一愛好，凡此工作在我來說，便都是義不容辭，樂為效勞的了。

指定由我辦理的第一項工作，是環島視察音樂教育，參觀各地音樂教學、課外活動與音樂設備。從十月二十日到十月底，我先參觀了臺北地區，十一月二日到二十三日又遍訪中南部和東部

各地。一回到臺北，又應文化局之請，對教育部擬訂的長期發展音樂計劃提出建議。

我在臺的第二項工作是協助文化局、救國團主辦各大專院校合唱觀摩會。此一個觀摩會此刻已經演唱完畢，詳情各報章均有詳細的記載，在此不再多贅。第三、第四兩項工作可以說是第二項工作的延伸，我們正在大專院校合唱觀摩會裏選定演唱優良的歌曲，灌製唱片，提供給各電臺、學校、工廠、商店乃至家庭採用，我以為這是音樂深入社會的一個最佳途徑。此外，則我又協助青年救國團，就二十多個大專院校合唱團中，選拔組成幾個區域合唱團，例如北部、中部、南部和東部。使本省各地區都有一個具代表性的合唱團。一旦有應國際宣傳需要，或則獲得出國演唱的機會，就可以在這些分區合唱團裏，再選拔出一個全國合唱團來。如果這個計劃將來進行順利，新成立的分區合唱團，能夠一年幾次分赴各地作示範性質的演唱，相信全國的合唱水準可以因之迅速提高。個人能藉這次休假旅行之便，在這些工作裏竭盡棉薄，為祖國音樂教育出一點力量，那正是我此行的最大收穫。所以，在國內的這些天裏，我越忙，便越覺得高興。我早就說過：

——我要為祖國的大衆樂教服務，為一萬人裏那九千九百九十九個人服務。我要繼續推動合唱，服務音樂教員及合唱指揮，協助他們訓練中華民族的歌手！從而

我想，在我們這個世界上，還有什麽事物能比為愛好而工作能得到更大的樂趣的呢！

（蜚聲國際的名音樂教育家李抱忱博士，三閱月前四度回國，協助文化局及救國團進行「長期發展音樂計劃」，奔走不懈於全國各地，正掀起「音樂年」的熱烈浪潮。李博士兼長文學，向以

二、花甲後的兩年

五年前（一九六五）作者由於傳記文學劉紹唐兄的邀請和鼓勵，在「傳記文學」雜誌上陸續發表了八篇回憶。後承紹唐兄的盛意，在作者六十初度那一年（一九六七）將這八篇回憶（另加六篇附錄）印成單行本，編爲傳記文學叢書第十八種。作者建議書名定爲「山木齋話當年」，因爲內容就是「山木齋」主人和朋友們在爐邊「話當年」的記錄。自己覺得書名甚爲恰當了，但是紹唐兄另有高見。他認爲「山木齋」這三個字爲不認識作者的人恐怕費解。書名雖然要響亮，但更要達意，於是作者接受了紹唐兄「一個音樂和語言工作者的自述」的建議。經過紹唐兄前思後想的斟酌考慮，最後還是決定用「山木齋話當年」。作者當然不反對，因爲這本來就是作者的初意。

「山木齋」正名

若是「山木齋」費解，那是作者的忽略，因爲在這本書的自序裏根本沒有解釋。現在把「新聞天地」在一九六六年爲作者出版的「山木齋隨筆」裏那段解釋寫在下面，作爲正名：

故國學大師董彥堂先生一九四八年在美講學時，有一次在康州新港舍下作週末客人。閒談的時候問起「山木齋」的來源。作者現在把當時的一段話盡量保存原來口氣的追記下來。

作者說：『「瑰珍」（內子）娘家姓崔。崔李的上一牛是「山木」，所以管我們的房子叫「山木齋」。至於爲甚麼不叫「木山齋」，一來因爲莊子裏有一篇「山木篇」，二來也合於「太太至上」的潮流。』彥老大笑說：「你這個傢伙眞缺德！我回支加哥以後一定給你們這個山木齋寫幾個字。」彥老快人快事，兩星期後眞寄到了，是用綠墨在金紙上寫的甲骨文「山木齋」三個大字。我高興得立刻配上一個竹節綠框，掛在客廳裏。現在將彥老在上面寫的幾句話抄在下面，一方面藉以正名，一方面也表示作者如何的珍貴彥老的墨寶：

『抱忱瑰珍夫婦以山木齋名其居，屬寫契字。書既，客有過余者曰：「居以山木名，豈取諸南華山木篇乎？主人謙也」。余曰：「然」。然試更進而喻莊生之旨，則以和爲量，與時俱化，浮游乎？萬物之祖，物物而不物於物，所謂道德之鄉也。儲大材以備用，求善價而沽之，謙也抑亦詡也？（彥老罪我！余僅取「山中之木，以不材得終其天年」之意耳。）且於

文，崔李之上，是爲「山木」，山木之下，是爲「佳」人才「子」（命名時僅強調崔李之上；忱不才，絕無影射山木之下之意）。崔氏佳麗，李氏才華，韻事流傳著矣。而今之崔李，風流儒雅，不又超越古昔乎？（彥老譽我，愧不敢當）客曰：「然則書齋爲齊，有說乎？」余曰：「此古今字之異耳。古者以齊爲齋。子勿誤會僧尼故典而重誣吾友」（惜此故典不登大雅，只好註釋從略）。客大笑而去。因識以當題。質之主人，主人嫣然。

中華民國三十七年十一月二十八日。時將去新陸，倚裝並識。董作賓於芝大。』

「山木齋話當年」續集

去年（五十八年）九月返臺時，紹唐兄告訴作者說「話當年」第一版三千本已經賣光，在作者離臺前爲作者趕印出第二版來，盛意非常可感。但是跟着「盛意」的後面來了一個「條件」，就是要繼續爲傳記文學寫作。這當然是作者的榮譽，沒有不同意的道理。眼前的大困難有兩個：㈠沒有寫作的時間，㈡沒有寫作的材料。現在健康雖然是大見進步，但是醫生只准每日工作四小時，除去教書，辦公，和處理大批信件外，甚麼也不能——並且也不許——作了。忽然靈機一動，就是利用春假到舊金山開亞洲研究會議往返飛行的時候爲「傳記文學」寫一點東西。我發現這是最好的一個排遣飛行時間的方法，因爲寫作可以使人暫時忘記所在的空間與時間而生活在幻想或回憶裏。至於寫作材料呢？三年前出版的「山木齋話當年」本來就是一本六十年來的回憶。

一如今事過三年，似乎又可以加寫一篇回憶了。這種速度如能維持下去，作者就可以在九十歲的時候出版「山木齋話當年續集」了。

六十「大」壽

「山木齋話當年」的末一章是「國防語言學院十四年的回憶」，其實作者在那裏一共工作了十五年，只是在寫那篇回憶的時候才工作了十四年罷了。在這末一年裏最難忘的一件事是同事們給作者過六十「大」壽。一萬人裏恐怕有九千九百九十九個人一生只能過一個「甲子」，所以一般人都認為六十是大壽。作者也未能免俗，「受之有愧，卻之不恭」的接受了同事們的好意，在生日那天參加壽宴。作者覺得同意，在他預備的四棹外，又許可作者加請了一棹。作者作主人的這一棹上，主要的客人是那時正住在佳美城（Carmel）的張大千氏賢儷，和大千先生的幾位高足簡文舒、邵幼軒女士等。記得飯前大家請大千先生說幾句話。他站起來只說了兩句話，引得四座闔堂大笑。他說：「君子動口不動手。我現在要坐下動手吃飯」。

事先同事們請大千先生在紅紙上寫了一個大壽字，同事們在四週簽名祝壽，這是給作者一個非常有意義的壽禮。還有一個作者最寶貴的壽禮是大千先生為作者畫的一幅橫長五十五英寸竪寬二十八英寸的壽畫，右上角題「瑞呈三秀草，風振萬年松」十個龍飛鳳舞的大字，邊註「丁未六月寫祝抱忱兄六十華誕，大千弟張爰頓首再拜」二十二個小字。這是前三年（一九六七）的事，

但是這張祝壽的畫還掛在愛我華城山木齋的客廳裏。怨不得中國人家家都要掛幾張字畫。這種天天的文化沐浴和美的欣賞的確是一種必須的教育，不可或離的享受。

六十歲後任新職

根據美國一般機關聘用習慣，年歲愈大愈難找到新工作。五十歲以後已經很困難，六十歲以後很少聽說，因為聘請一位新人進來工作，當然希望他還有些「汁水」，能多工作些年。但是在一個有這種慣例的國家，為我發生了一個奇蹟，就是愛我華大學在作者六十一歲的時候請作者擔任中文及遠東研究主任。

奇蹟是這樣發生的。愛我華大學中文及遠東研究主任梅貽寶博士將於一九六九年退休，要在一九六八年先請人繼任主任，梅氏只擔任遠東研究中心職務，一年後等梅氏退休後，新主任再將遠東研究中心職務正式接過來。最先接頭的是四茲貝革大學遠東研究主任王伊同教授，後來因故未能成功。五月初在馬利蘭大學開會時梅博士向作者說起此事，並請作者在五月底到愛我華大學去演講，藉機會也兩方面都「相看」一番。作者演講後一星期收到教務長的聘請待遇說明函，一星期內作者決定接受後，又一週即收到校長聘函。待遇說明函所說到的薪水當然比作者當時所得的多一些，但這並不是決定應聘的主因。最大的誘惑力是到任一年後即給假半年。那時正預備一年後再返臺一次，這真是一個百年不遇的機會。作者任職的國防語言學院又是軍事機關又受國家

公務人員管理法的管制，早就顧意換換工作，重享學術自由的氣氛，但因年齡的關係，以爲「和尚看嫁妝」，下輩子見了呢。現在沒有活動，居然「肥猪拱門」，送上前來，爲有不動心之理。唯一的缺點是要離開風景佳麗，四季皆春的加州，搬到多天冰天雪地，夏天熱死人不償命的愛我華州。有朋友說，除非是儍子才從美國西岸搬到中西部。最後，還是因工作的吸引力使作者作了「儍子」。好在現在夏天房間和汽車裏都有冷氣設備，多天又都有暖氣設備，又有雪胎雪練等工具應付雪地行車的困難，使兩地氣候的分別沒有那麼懸殊了。作者小時候生長在和愛我華州氣候相同的北平，那時候還沒有這麼多名堂的各種設備，不是也過來了嗎…於是決定在退休以前再換一次工作。

愛我華大學

愛我華州在美國中西部，以出產玉米和畜牧聞名全國。全州不到三百萬人口，有三個著名的州立大學。最大的大學是愛我華大學，有兩萬一千多學生，這就是作者任教的大學。本校每年授予博士學位的數目在全國佔第二十七位。本校醫學院，美術院，和音樂院的辦學成績聞名全國；文學院的寫作工作室（Creative Writing Workshop）更是聞名全球。我國名作家名詩人余光中、王文興、王敬羲、葉維廉、白先勇、葉珊（王靖獻）、洪智惠（歐陽子）等人都是這裏畢業的。近年來，這個組織裏的名教授（美國名詩人）保羅・安格敎授又每年各處募款，從全球各國

邀請三四十位名作家在一起切磋琢磨一年。這個組織叫國際作家工作室（International Writers Workshop）。名作家戴成義（戴天）、王慶麟（瘂弦）、鄭愁予（文韜）、溫健騮、楊沂（水晶）、陳婉芬（藍菱）等人都是這幾年來從中國邀請參加的作家。這個國際作家工作室的主任就是安格教授自彙，副主任是我國名作家聶華苓教授，兩位都是又須主持行政，又要自己寫作，工作非常勞累的。

　本校中文系的開荒者是顧子仁博士，而開辦人卻是梅貽寶博士。作者在中學唸書的時候（一九二幾），顧博士在世界基督教青年同盟任幹事。他無論走到那裏總是穿着他的大褂，在歐美各國上下火車的時候，常有人攙扶他，以為他是女客。他還有一個特色，就是他袖子裏總是裝着一管簫，一有機會就表演一段洞簫獨奏。作者在中學參加夏令會的時候聽見顧博士好幾次表演，眞是如泣如訴，吹得一口好簫。他曾出過一本歌集叫「民間音樂」，按作者所知，是用五線譜出版最早的一本中文歌集，與趙元任博士的「新詩歌集」同年（一九二八）出版。顧博士在一九五〇年退休後接受愛我華大學的邀請，第一次增設兩門遠東課程：「中國文化」和「遠東問題」。一九五五年顧博士第二次退休後，由那時正在美國各校巡廻講學的梅貽寶博士繼任，仍然每學期開兩門課，但是改成「中國思想」和「中國哲學」的課程。直到一九六〇年得到美國政府研究中心的津貼才擴大到今天這「中文及遠東研究」的組織與規模。現在除了作者是教授兼主任外，中文部分有程曦（仲炎），黃金銘兩位教授和余惠曾講師，日文部分有曾我松男教授和內野孝子助教。

最初本來請惠曾兄來任客座助理教授，但他要一方面任教一方面讀博士學位，而限於規章本校教授不能在本校讀學分，所以他自願屈任講師了。現在讀中文的主修生可以得學士和碩士學位，日文因為增設較晚，主修生只能得學士學位。從去年秋天起，臺灣名詩人鄭愁予（文韜）在本系一面讀碩士學位一面任學生助理，預計一年後可以得到碩士學位。

聖誕信的繼續

我們從一九五〇年起每年在聖誕節的時候給各位親友發一封聖誕信，每年將到聖誕節時，發聖誕信是家裏的一件大事。作者從一起始就是自任的主任編輯和打字員，材料是每人供給，但是取捨則大家授權由作者自定。每人寫一小段，加上一張他（或她）那一年最有趣或最有意義的一張像片。到了聖誕的前兩三個星期，「李府」就要天下大亂一大陣。其忙也，真如同一個家庭工業，作者在每封印刷信後註上一兩句話，增加親切感，母親寫信封上的地址，姐姐在信上貼彩色聖誕標，弟弟舔郵票；其樂也，不亞於新年闔家圍着棹子包餃子。

這樣不間斷的繼續了十三年，隨着一九六四年的聖誕卡「我們歉疚萬分的聲明今後不能續寫了……今後應當安閒的坐在搖椅上，讓兒女們在他們的聖誕信上提起我們一聲就行了。」一九六五年又停發一年。一九六六年的聖誕信是用一封「返祖國，遊世界」的報導信代替的。一九六七年又停發一年。一九六八年因為工作及地址都有了很大的變動，所以又給各位親友發了一封聖誕

信。最大的改變，也可以說是進步，是從這年起改寫中英文各一封。已往沒能這樣接受親友們的

建議的原因是過去的聖誕信「工程浩大」，每封信都要印上三四張像片。這年的聖誕信沒印像

片，手續簡單多了，因此我們也可以「聽話」多了。本來過去每年印一千封聖誕信，發到世界多

少國家，只好選擇一種比較通用的語言。現在回想起來，每年給已故的于右老寄一封英文的聖誕

信，若不是大逆不道，至少也是大為不敬！現在印在下面的是一九六八年的中文聖誕信（英文信

差不多完全是中文信的翻譯）：

「今年我們又恢復了過去一年一度寫聖誕信的習慣，因為有好幾件事情要向各位親友報

告。第一、抱忱在八月間已辭去國防語言學院中文國語系主任的職務，就任美國中西部的愛

我華大學中文及遠東研究主任。離開了十五年的加里佛尼亞——風和日暖、四季如春的加

州，不能不算是一個重要的決定。瑰珍第一個贊成。抱忱也沒有反對——當然也不敢反對。

原故是因為這樣遷移，對我們利多弊少。前任主任梅貽寶博士明年退休，繼任無人。最後抱

忱當選，這使抱忱受寵若驚。除了薪金有顯著增加以外，重享濃厚的學術氣氛，主持一個正

在發展的學系，都是難以勝過的引誘。所以我們不畏愛我華州的溽暑嚴多，決定走馬上任

了。瑰珍在本校的婦女會裏非常活動，又參加法文班，又參加烹調班。當然她最活動的活動

還是股票交易，準備隨時攪亂美國的金融。抱忱除了主持系務以外，還教兩門課，一門是二

年級中文，一門是現代中國文學。這裏師生都很合作，感情融洽，一切進行都很順利。

「校方明秋給抱忱休假半年（不是停薪留職，是發薪留職的假）抱忱預備藉此良機，明年九月底返臺三四個月。瑰珍尚未決定是否『优儷偕來』，大概又像六月間那次旅行南美臨時退票；害得抱忱一個人形單影隻的去應張大千教授夫婦之約（詳見中華聯誼社第八期通訊裏抱忱寫的一篇『劉姥姥大吃八德園』）。六月底到七月中旬抱忱一個人旅行了南美的四個國家：秘魯、巴西、巴拿馬、墨西哥。玩得很痛快；可是旅費每月付十分之一，直到現在還沒付完，這方面不大痛快。

「小女樸虹、姑爺爲侖跟兩外孫明曦明昊一家四口七月間還到歐亥歐州的德吞城去了，離我們這裏只有四五百英里。爲侖在密蘇里州華盛頓大學作了兩年機械工程教授兼科學雜誌主任編輯後，決定辭職就任德吞城空軍基地的主任研究員，因爲不但薪金高，並且對他所研究的專長（製造太空船的合金）也有更好的發展。小兒樸辰因爲服兵役和兩次轉系，一直就誤到今年才大學畢業。他現正在受新聞寫作訓練，聖誕節前即可畢業，很有機會在舊金山一家大報館服務。樸辰很喜歡寫作。好了，以後我們家的聖誕信都由他寫。希望明年他跟我們一同返臺，娶一個中國媳婦。

「我們年歲愈大（其實是愈老）愈常想念舊日的朋友

敬祝

新年吉祥

聖誕快樂

和「中華聯誼會通訊」的緣份

五十七年聖誕新年前

瑰　珍
抱　忱　敬賀

這個刊物自從一九六六年九月一日出版了一個薄十二頁的不定期刊物以來，愈殺愈勇，愈出愈厚，現在十二期卽將出版，已經將近二百頁。最初只是「金山中華聯誼會過訊」，從第四期起才改成今名，會員已遍全球，通訊也擴大為全球性的了。但是這個刊物的經費卻少得可憐，組織也簡單得出奇。每到發寄刊物的時候，只是幾位熱心的理事在晚飯後的時候聚在一家，一氣發出幾千份刊物。為「通訊」拉稿最賣力氣一位理事是陶鵬飛兄。每次見面的時候總是被他三言兩語的選代定題目的拉走一篇，作者一次也沒有「婉辭」成功。記得第一篇是在一九六六年九月初為美西夏令會作的一段談話，鵬飛兄囑為「通訊」第二期（一九六六年十二月一日出版）寫出的：

留學生的兩大問題

——灣區中國同學會夏令會討論會中談話

前幾天楊裕球先生打電話來，約我在今天的討論會裏，說五分鐘的話。討論總題是⋯⋯「

留學生的問題」。我問：「如同……」，他說「就業婚姻等問題。」我想今天討論會的目的，不是把各位的問題，開成一張單子，印發給各留學生。因爲本來也許只有一兩個問題，看了這張單子，反而增加他的煩惱。我今天還是按着楊先生電話裏的建議，只關於就業和婚姻兩個問題說幾句話。

就業的問題很廣。今天所要談到的，只是改業的問題。改業平常多半是因爲兩個原因：第一個原因是因爲所學是「冷門」，在本行裏找不到工作，不得不改行；第二個原因是，因爲興趣轉變而改行，不論原因是什麼，最大的要點，是對於工作有沒有興趣。

世界上最苦惱的事情，是對於自己的工作不發生興趣。人生不過幾十寒暑，若用來掙錢吃飯，得不到工作的樂趣，未免太不合算。

我二十年前，有一個親身的經驗。現在告訴各位，作爲一個參考。我學的是音樂教育，因爲寫博士論文和「一家四口」的生活，二者都要兼顧，所以在耶魯大學兼授中國語文。後來發生了興趣，覺得在美國，這樣的工作，是有價值，和有意義的。但是教音樂是我的本行。正在「徬徨其路」的時候，得到一次和胡適之博士暢談的機會。他勸我說：「你看元任（趙元任博士），原來是學數學物理的，後來改爲語言學的工作。拿我來說，我是學哲學的，作過教授，教務長，校長，大使（最後任中央研究院院長）。只要對工作有興趣，作什麼都可以。」我二十年來深受這種主張的影響。所以，我的第一個建議是：改行而對工作有

興趣，不是失敗；不改行而對工作沒興趣，不是成功。

第二個問題是婚姻問題。當然「郎才女貌」，丈夫再加上一個博士頭銜，是很美滿的。但是我認為比這些更重要的，是「性情相容」（Compatibility）。婚姻沒有這個條件，前途是不堪設想的，痛苦是可以想見的。

「性情相容」，不是「性情相同」的意思──夫妻都喜歡音樂藝術，夜裏樓下有聲音，都不敢起來下去看看。性情相容，是剛柔相濟，你進我讓的意思。小女（蔡為侖夫人），已經結婚十二年，是兩個孩子的母親。有一次我問他們夫妻間是否常有吵架拌嘴的事情？她說：「不但不常有，連一次也沒有過。我每逢一不高興，說話聲音一高，Steve 就躲開我，到別的房間去。所以『一個巴掌拍不響』」這就是：「性情相容。」

三四年前，有一天，我在趙元任博士夫婦府上，吃完午飯閒談。趙博士告訴我，他們夫婦要在「某月某日」，到東部去，趙太太說：「不對，是『另一某月某日。』」趙博士又反駁了一句說：「我記得是……。」話還沒說完，趙太太有點生氣，截着說：「元任，你老是這樣子！前幾次都是你記錯了，你的記性那裏有我的好……。」等趙太太說完了，趙博士慢慢的接下去：「剛才我幾次插嘴，都沒有插進去，我就是要告訴你，我記錯啦，你對啦！」趙太太處處對於趙博士體貼入微。家庭這樣調諧溫暖，所以趙博士在這些地方能讓着趙太太；趙太太處處對於趙博士體貼入微。家庭這樣調諧溫暖，所以趙博士能有如此的成就。這才是「性情相容」。

今天在這個討論會裏便隨說了幾句話，不知鵬飛兄、翟總領事和各位仁兄仁姊以爲然否？

自從一九六七年初美國「生活」雜誌連續的刊出中共國立中央音樂院院長馬思聰氏闔府神秘的逃出中共以來，全世界都非常注意這件奇聞。到臺灣去時曾受到祖國盛大歡迎。有一次鵬飛兄問作者已和馬思聰兄通過信沒有，作者說已去信歡迎並慶祝他闔府脫離虎口。鵬飛兄建議在「通訊」上公開發表，表示公開歡迎。幸虧作者一切重要寫作（包括信件）都有留底本的好習慣，立刻影印了一份。鵬飛兄又要求連思聰兄的回信也影印一份一倂發表。一九六八年十二月利用到紐約參加現代語言學會之便，會後轉道赴華府附近畢西斯達城偕內子去拜訪，在馬府住了一夜，一直談到夜深，聽到很多音樂界老朋友不幸的消息——有的被打，有的自殺，有的監禁，有的失踪——使作者感慨萬千。回憶大陸剛剛淪陷在共匪手裏的時候，很多人看不出來共匪將要如何蹂躪中國，有兩位音樂界的老朋友還給作者寫信勸作者「放下你的包袱，發揮你抗戰期間的熱心，回國繼續服務樂敎。」作者幽默的回信說：「我放不下我的包袱，因爲裏頭包着的是我的妻子兒女。」現在曾幾何時，大陸上音樂界的老朋友們還有誰能有思聰兄闔府這樣的幸運！下面是抗戰後思聰兄和作者第一次來往的信件——

（轉載中華聯誼會「通訊」第四期——一九六七年八月一日）

寫給馬思聰先生（附馬先生回信）

思聰兄：最近在很多報紙和雜誌上得到吾兄逃出中共大陸的好消息，感覺到非常興奮，一方面爲吾兄這虎口餘生的闔府喜，一方面爲又得到天才造詣如吾兄的自由世界慶。

我們最初認識是快三十年前的事情了。那時我們都剛到重慶。吾兄任中華交響樂團指揮，弟任教育部音樂教育委員會駐會委員兼教育組主任，還代表中美文化學會任貴團理事。因爲最後這個兼職，常和吾兄開會見面。我們雖然關係不深，不是至交，但在抗戰期間那幾年，我們始終保持友好的關係；這在當時那複雜的環境中是非常難得的。弟甚欽佩吾兄的天才和造詣，演奏和作品，大作「自由的號聲」由弟選入弟代中央宣傳部編的「抗戰中國的歌曲」就是一個例。後來吾兄赴桂林，弟改任國立音樂院教務主任，音信鮮通，一直闊別了二十多年，只是從報紙上得到吾兄的消息。

沒想到這麼多年後，又會同住在離祖國三萬里的美國。雖然兄在東岸，弟在西岸，中間也有萬里之隔，但拿起電話耳機來，在半分鐘之內就可以直接通話。剛才打了兩次長途電話沒有人接，想吾兄一定是星期日下午外面有很多應酬，弟兩週後（下月初）赴華府開會。會後必轉道赴紐，專誠拜訪，作促膝談。雖然不是「青梅煮酒」，但希望從吾兄那裏得到許多大陸上音樂界老朋友的消息呢！

吾兄今後有何計劃，亦至爲念。英文有幾句成語：「生活始於四十」（Life Begins at Forty）「事業始於五十」（Career Begins at Fifty）「智慧始於六十」（Wisdom Begins at Sixty）。這和論語上的「四十而不惑，五十而知天命，六十而耳順」的意思頗有相同之處。吾兄已逾「知天命」之年，弟今年亦應「耳順」——雖然「耳」未必「順」，正好利用有用之年，爲祖國爲民族竭盡餘生，服務樂教。聖經上有一句話，「忘記背後的，努力面前的」，向着標竿直跑」，也正好在這裏引用，與吾兄共勉。

弟處（加州佳美城）是美國西岸的旅行勝地，風景佳麗，氣候宜人（所以弟將寓居之Carmel 譯爲佳美城）。希望吾兄闔府能抽暇到我們這裏來小住。西岸有一個中華聯誼會，是一個很活動的組織；幾百祖國人士，友誼聯絡得非常熱鬧。吾兄若肯西下，相信必定得到我們盛大的歡迎。該會主持人之一，陶鵬飛兄（Foothill 大學教授）已向弟這樣表示過。見面在卽，書不盡意，敬祝

旅安

弟 抱忱 上
四月廿三日於加州佳美城山木齋

問候嫂夫人及賢姪和賢姪女。

馬思聰先生回信

抱忱我兄：收到來書，又讀到公開信，深感吾兄溫厚之友情。尊函是寄往紐約舍弟思宏處。弟上月在紐約逗留約十天之後，即回到此間（按係馬利蘭州畢西斯達城）。兄來此地開會期間，曾設法取得聯繫，又曾打電話至府上。當即與他通電話，惜兄已離華盛頓，首途往紐約。未知曾否見到思宏？若未見到，可能他們到外地開音樂會。

嫂夫人告以找 Joseph Wang（係美國之音王澄濱先生）。

美國西部美景，聞之響往。一待此間各事告一段落，將以極愉快心情前往遊覽，當到府上專誠拜訪，藉敍故舊。匆匆不一，並頌

儷安

夫人均此候安

　　　　　　弟　馬　思　聰

　　　　　　六七年五月廿四日

張大千先生一九六七年夏天，因為在作者住了十五年的加州佳美城舉行畫展，住了兩個月。作者與大千先生濶別了二十年，在此期間幾乎朝夕相見，過從甚密。中華聯誼會為大千先生在史

丹福大學舉行了一個畫展，並請大千先生當衆揮毫，在揮毫前一定要作者對國畫講解一番。作者以前的兩個講話的人各將十分鐘的材料從容的說成二十分鐘。作者因爲幾百聽衆是慕大千先生之一名而來，來看他當衆揮毫，不願意在三分鐘的揮毫前有一小時的講演，所以應許聽衆將十分鐘的材料擠在三分鐘裏說完。事後，在作者講話前講話的一位教授的夫人問作者講話時爲什麼那麼緊張，眞使作者有口難言。下面就是鵬飛兄堅命令作者爲大千先生寫的那一段，在「中華聯誼會通訊」第五期（一九六七年十二月一日出版）發表：

與大千先生交

鵬飛兄爲「中華聯誼會通訊」拉稿，眞是盡心盡力。我已被拉夫寫了兩篇，昨日又來函囑爲大千先生畫展寫一篇短文。信內先誇獎我一大段（關於大千先生在史丹福大學表演國畫時我代爲講解的那段）。接着說：「雖然不是下網，但是好話也不能白說，還要麻煩老兄把那段寫下來給『通訊』發表，因爲您近水樓臺陪伴畫聖，確是難得的機會。所以我想請您擴大一點，寫一篇有似領悟或觀大師作畫的東西，把日常的交接心得和那天講的來龍等等包括在內，一定極有意義。烤肉只吃了幾片，但是字要您寫的很多……」。鵬飛兄請放心。老兄的「下網」是「姜太公釣魚」，我是「願者上鈎」。

五十六年七月卅一日于加州佳美城山木齋

這篇短文為什麼這麼定名呢？因為在動筆前構思的時候，第一個擁入腦海的文思是「與君子交，如入芝蘭之室，……」那一段。與大千先生交，的確如入芝蘭之室；聞見的是他那風趣的芳香，幽默的芳香，親切的芳香，書畫入化的芳香。大千先生雖然比我大八歲，但是自從十四年前在康州新港初識的時候起，一直到現在，使我始終有彼此是自己弟兄的感覺。我在大千先生面前可以頑皮，可以跟他開玩笑，不必正襟危坐的敬如長輩。這不是不尊敬他，是說大千先生謙虛和藹，平易近人，在他那親切的氣氛裏可以剖心置腹，不必有任何的拘束。

大千先生到佳美城（Carmel）來舉行畫展，本來預備只住一個月。來了以後竟被佳美城的風光所迷戀，現在預備住兩個月。大千先生夫婦和他的得意門生簡文舒女士住的旅館僅離舍下兩條街，有五分鐘走程之隔，但因我「當差不自在」的關係，不能享受日日追隨左右之樂。大千先生天天清早六點鐘就到海邊散步兩公里。回來進早餐後，小睡片刻就起來作畫。午餐後又小睡片刻，再起來作畫。晚上不是應酬，就是招待客人，或是休息，因眼睛的關係不再作畫了。夫人的調護，弟子的伺候，真是無微不至。這簡直是神仙生活。若是神仙許帶太太的話，我也要作神仙了。

大千先生非常健談。在舍下晚餐的時候談到一家十八口帶着九隻長臂猿先搬到阿根廷再搬到巴西的經過，巴西的日常生活，敦煌石洞作畫兩年零七個月的情形，共匪陷華避亂的描

述，一直談到夜裏十一點鐘。我也學作好主人，專作引話的角色。每引一句話，大千先生就說半天。問到他二十歲當了三個月的和尚時，引出一段有趣的故事來。他說有一天坐擺渡過河的時候，發現身上只有三個銅板，不夠付四個銅板的船資。大千居士要求所少的一個銅板作爲布施。執料船夫變不講理，最後竟動起手來，把大千居士的袈裟撕碎。大千先生妙人妙語的說：「既然沒有了袈裟，只好回家還俗；既然還了俗，索性就結婚吧。」幸虧遇見這麼一個蠻橫的船夫，要不然大千先生現在怎能有十五個兒女！

大千先生說，他在私人場合裏非常健談，一到大庭廣衆的場面，他就像金人那樣三緘其口了。兩週前國防語言學院中文國語系和新成立的空軍中文國語系兩系同人爲我慶祝六十初度的時候，我請大千先生夫婦和簡文舒女士等作我的客人。大家請大千先生致詞。他站起來言簡意賅的用他那純粹的四川內江方言只說了幾句話：「君子動口不動手。我要坐下動手吃飯。」引得四座哄堂大笑。坐下後又恢復他那健談之風，聲如洪鐘，五桌主客都鴉雀無聲的聽他談笑。他說的一段故事是關於美髯長袍的趣事。他說他在南美的時候，常有天主教徒看見他那飄飄欲仙的神態，以爲他是神父，過來跪下親他手上的戒指。他不便拒絕，就讓他們親。大千先生說：「他們要親，我有什麼辦法呢？」張夫人說：「那你不成了花和尚了嗎！」

張夫人告訴大千先生別這樣作。大千先生雖然是一個欣賞者、愛好者，但是對國畫毫無研究。鵬飛兄打電話堅約，硬派

我在大千先生當眾揮毫時代為講解國畫，我就向大千先生討教，準備現現賣。現在把臺來了幾點寫下來：①有人說國畫太保守、太傳統，大千先生反對這個論調。國畫一向是創作的、有個性的。唐朝的畫聖吳道子向不在畫上署名，因為一看就知道是吳道子畫的，他的風格和筆法已經等於署名了。署名起於宋朝，也不是因為畫盡傳統，分不出來畫家的作品。名流如蘇東坡有時作畫，求畫者請他題字署名，是因為他的書法好。學畫的人最初當然要學習前人作畫的筆法和其他的技術。要說這就是傳統，未免太寃枉了。作曲家學音樂理論的時候，不也是從一四一五一的和絃進行學起嗎？平行五度和平行八度要絕對避免。但是後來幾乎什麼金科玉律都可打破。這就是創作，而不是繼續的傳統。②作畫的三個重要的技術是用筆、用墨，和用水。畫是軟的，紙也是軟的；但是用筆作畫時，筆力之強，好像入木三分。這正合於道家「柔能克剛」的學說。太太們都精於此道。她們使她們的丈夫們覺得他們是一家之主；但是丈夫們那裏知道太太們原來是主後之主呢！墨的濃度也極為重要。一筆能畫出數種深淺來，與濃度和蘸筆有莫大的關係。筆上和墨裏的水份很影響作畫。水太少，拉不開筆；過多則墨會潭。③很少國畫家在實物前作畫。沒看見過國畫家坐在山水前一筆一筆的畫。他把遊山逛景的靈感和心得都存儲在記憶裏，作畫時再從記憶所得，另造一個新天地。等到腦裏一幅畫完成時，然後揮毫，一氣呵成，絕沒有塗改補描的情形。④作畫前，先要在腦裏設計佈局。

我給大千先生起過一個雅號。我說：「不如在您張大師的『大』字上加一橫，稱您為張天師吧。」他笑着說：我「當初若是沒學畫畫兒而學畫符，我早發了財了。」我現在再送給大千先生一個雅號：大千先生雖在紅塵，而過的是神仙生活，索性名符其實的把「張大千」改成「張大仙」算了。敬祝大千先生在這大千世界永久過他的大仙生活，並且用他張天師的神通永久為人類畫福（符）。

上面已說過大千先生在作者一九六七年過六十整壽的時候為作者特別畫了一張祝壽圖，作者非常珍貴，現在還掛在愛城的山木齋裏。次年三月十二日大千先生幾位親近的朋友在舊金山陶陶酒家為大千先生慶七十大壽（陰曆），作者特從離舊金山一百二十哩的佳美城趕去，並為大千先生作打油詩拜壽：

張　大師
大　矣哉
千　人崇
萬　人拜
壽　老兒
無　量壽
疆　無盡

大千先生聽了以後謙虛的說：「萬壽無疆從前是用在皇帝身上的，我可不敢當！」作者說：「您不是國畫界皇帝嗎？可以受之無愧了！」大家歡然同意，不再給大師否認的機會。

一九六八年六七月間，作者匹馬單鎗的到南美旅行了兩週，在大千先生的八德園拜訪了兩天，除住瓊樓，又享異味，甚感大千夫婦招待的慇勤。回來後把作者大吃八德園的故事告訴了鵬飛兄。各位猜着了，鵬飛兄又命作者把這段丟醜記爲「通訊」寫出來，登在第八期（一九六八年十二月一日出版）：

「劉姥姥」大吃八德園

去年（一九六七）夏天張大千先生夫婦曾在佳美城（Carmel）住了兩個月，寓所僅離舍下兩條街，因此得以幾乎朝夕同處。有一天晚上我說今夏我們夫婦將有南美之遊，承大千先生夫婦盛意相邀，到他們府上（巴西聖保羅附近）小住。我們當然受寵若驚，欣然接受，因爲早已聽說八德園是大千先生十五年來苦心開闢出來的國外「大觀園」。在八德園裏除了掘建五亭湖外，並伐盡巴西本地花草樹木，種植特自臺灣日本運來的名花異草。

沒想到在行前，內子忽然改變主意（這不是第一次了），臨時決定不去，理由是她不喜歡旅行。她說：「你是與高采烈的各處旅行，我是跟着你受罪。」我只好各行其是，臨時退

了一張飛機票，六月二十二日形單影隻的匹馬單鎗南征南美。先在秘魯各處遊歷了幾天，在聖保羅停了兩天，到八德園已是七月一日了。在秘魯的首都利瑪給大千先生打電報時忘記了說內子沒一同來，害得大千夫人和公子保羅世兄還親自到離八德園六、七十公里的聖保羅來接我。雖然我抱歉，解釋了又解釋，但是大錯還是已經鑄成，辜負了大千夫人親接的盛意。

（據大千先生告訴編者，雯波女士是早晨六點起來趕去的。）

到了八德園以後才知道我的第二個大錯比第一個還大。原來因為大千先生夫婦在佳美城時，內子親自作菜請了他們幾次，他們為回謝起見，由大千夫人及兒媳保羅世兄夫人親自下厨，為我們預備了一個十三道菜的盛宴，並約近鄰好友作陪。在這種情形之下，除了努力加餐以外想不出別的方法贖罪了。將內子應吃的部分都代吃了以後，並煩大千先生寫下來當晚的菜單，給內子帶回來，令她也垂涎三尺一番。大千先生親書：「五十七年七月一日抱忱七兄瑰珍夫人自佳美城來，過八德園，命家人製饌洗塵：相邀（雯波——註：大千夫人），辣子鯉魚（協珂——註：保羅世兄夫人），乾燒鱘鰉翅（雯），芥藍力脊片（珂），蠔油飽脯（雯），金鈎合掌瓜（珂），清燉大烏參（珂），泡辣椒炒蝦丁（珂），成都清湯獅子頭（珂），雞汁蔹乳餅（雯），京醬炒牛力脊絲（珂），燴蒿苣（珂），清湯；邀鄰友邵曾華、李子章夫婦、賀寧一夫婦、郎毓瑞夫婦、及沈武侯、黃弘恂諸君作陪。」（大千先生又說：這天的菜最下工夫，如果知道是抱忱自己來的，可能要簡單的多了。可見抱忱吃到這樣好菜

是「借了夫人之光」，編者走漏消息，望大千先生不要見怪）

七月中旬我剛從南美歸來約一週，大千先生因籌備紐約及芝加哥畫展來美。來佳美城兩三天的工夫就買了一所非常精雅的房子，預備常來佳美城住。還抱怨我說：「你看，我來了你又走了！」（我現已辭去國防語言學院中文系主任職，到中西部愛我華大學中文系主任職。）過舊金山時將「劉姥姥大吃八德園」事告訴了陶鵬飛兄。鵬飛兄有名的善於拉稿，立刻來信囑寫一篇短文，將我的「出醜記」寫下來，並囑將大千先生親書的菜單影印，以便附在文內，平常鵬飛兄一道金牌，我就會立即遵辦。這次我因新到任，開學忙，已經來了兩道金牌了。趕快交卷，別等十二道金牌，重演「精忠報國」。

在八德園非常痛快的住了兩天，完全遵守大千先生的日程。他作畫，我就看畫；他午睡，我也午睡；他晨起湖邊散步，我也陪着湖邊散步。兩天一共照了三十多張彩色像片，用的是我兩年前為環球旅行買的太空艙上用的照像機。大千先生原來不知道我是一個三十張裏可以照出幾張好的來的歪打正着的「攝影家」。他選出幾張來預備放在他的畫集裏，這又使我受寵若驚了。現在選出一張「五亭湖旁的蒼松」和「五亭湖上的天鵝」，請各位讀者欣賞欣賞我的攝影「藝術」和「神遊」這國外「大觀園」中的五亭湖。（藝術很好，但可惜是有色的，如果不能印出，那只好請讀者真正「神遊」了。編者）

一九六八年二月間，南溫泉政校時代的老朋友翟因壽兄（那時正任舊金山總領事）給作

者先後來了兩封信，內容是拙作「山木齋話當年」讀後感。鵬飛兄是老朋友，所以在他來舍下的時候毫無顧忌的給他看了。誰知道他在飯後竟藉故出去把兩函影印了一份，在「通訊」第六期（一九六八年四月一日出版）發表了。誠如鵬飛兄所說，受到這種誇獎的收信人爲避免沾名釣譽之嫌，不會把這種信自己發表的。但是「通訊」既然已經藉他們「千里眼」和「順風耳」的技巧把因壽兄的兩封信公佈，作者因此有了藉口，無妨在這篇回憶的「和中華聯誼會通訊的緣份」這一段裏再爲公佈一次，以求這一段的完整。有鵬飛兄替作者負這沾名釣譽之責，使作者放心得多了。這種讀後感一類的信，作者已經收到一百多封。將來貼在一個本子上，一方面可以重溫老朋友的友情善意，一方面也盡力採納他們的建議——如陳立夫資政建議於再版時將我國古時音樂哲學部分擴而展之，顧一樵教授建議再版時加上英文翻譯，用漢英對照的方法印出來，使青年們多有研究英文的材料等。但恐怕這都是作者退休以後的作業了。

山木齋話當年讀後

給朋友寫信的，不會把內容告訴別人，何況信一付郵，主權出手。收信的受到朋友的誇獎，更不好意思，把信給別人看。所以幸而我們的編輯部有「順風耳」遠遠聽到，「千里眼」暗暗抄來，否則這兩篇有味有趣的函件，可能「石沉大海」。說來也算運氣，本來我們

就想評評「山木齋話當年」這本書，可是絕對不會評得這樣恰當，這樣得體，因此未經雙方同意，就把這兩封信登出來。第二函追第一函，可見雖然「一口氣讀完」，但是翻前翻後，念而不忘，誠如書評家也！

特別是第二函在這發表後，甚怕抱忱兄，眉揚太高，氣吐太多，可能刺激夫人也要練拳。所以奉勸二公，還是多學學趙元任先生「我們家結論總是歸我太太」吧（一個女人的自傳，英譯本「書前」第一句）。我們可能因此引起大禍，先此抱歉道歉。

<div align="right">編者（中華聯誼會通訊）</div>

第一函

抱忱博士賜鑒：接奉

尊著「山木齋話當年」一册，急不及待，開夜車一口氣讀完，十分高興，萬分欽佩。依弟愚見所及，此書有幾個特點為一般自傳所無者：第一，照片收集精簡而富有時代代表性，十分難得；且印製精美，令人見而發生好感。第二，連年聖誕函全文製版刊登，確是傑作，且富人情味，又饒歷史價值。第三，全書將六十年時間分為八段，各段有其重點和專題，讀來更覺清新醒目，印象深刻，趣味益然，作用一如八段錦。第四，全書以輕鬆通俗筆調寫出，而記事、抒情、寫景等等均維妙維肖，確屬第一流手筆，功夫可佩之至。第五將若干信函列為

附件，既親切，又眞實，足爲全書最佳之印證。以上乃弟管見所及。將來倘弟亦寫自傳，當以尊著爲範本，惟不知能獲首肯否？特此先容，並致誠摯之謝忱。耑上順頌

道祺並候

夫人金安

後學弟翟因壽拜啓

五七、二、十五

第二函

抱忱博士賜鑒：昨晚再把尊著全書前後翻翻，覺得我在前函中漏述了一個最重要的特點，玆補充如下：

「最後還有一個特點中的特點，那就是全書一氣呵成，而且從頭至尾，幾乎每章每節，都是和尊夫人形影不離。所以我覺得這本自傳實際上乃是您和尊夫人兩個人的自傳。就這一特點說，惟有趙太太的『一個女人的自傳』差堪比美。因是趙太太的自傳雖說是『一個女人的』，但從她認識那位『不知名的美國留學生……對我們笑咪咪的不大說話的人，手裏拿着一個照相機捨不得離手似的』的趙元任先生那一天起，也是每章每節甚至每一段都和趙先生寸步不離了。所以我曾說，趙太太的自傳應該正名是『一個女人和一個男靑年的自傳』才對。所不同者，趙太太的自傳是以女人爲經，男人爲緯，而尊著則一反此種頹勢，畢竟以我

們男人為經，以女人為緯。因此，我覺得您和趙太太的兩本自傳，的確已為天下的賢夫婦樹立了一個好的榜樣，而您的這一本卻更加為我們鬚眉男子漢揚眉吐氣了一番，值得拍手慶賀。」

謹以此函補前函，以求稍窺全豹。敬祝

雙安

後學翟因壽拜上（華盛頓總統誕辰紀念日）

五十七年二月廿二日

中廣的「音樂風」節目自從一九六六年一開始，就是由師大音樂系畢業的趙琴小姐主持。記得一九六六年十一月作者偕內子同返臺灣旅行的時候，張繼高兄陪着趙琴小姐到松山機場來接，那是作者第一次認識趙小姐。為「音樂風」作了幾次節目以後，對於她的學識和作事的效率、努力和認真，更加欽佩。一九六八年五月七日是吾國作曲大師黃自先生逝世三十週年，趙琴小姐在「音樂風」的特別紀念節目裏約作者也說幾句話。記得作者的錄音帶誤被郵局海運至臺，沒趕上這個盛大的節目，還是後來補播的。忘記是在一個甚麼場合之下又被鵬飛兄發現，發表在「通訊」的第七期裏（一九六八年八月一日出版）：

紀念老學長黃今吾先生

——黃自先生逝世三十週年

在今天由中廣「音樂風」主持的「黃自先生逝世三十週年紀念」的盛大節目裏能有機會說幾句話，覺得非常榮幸。題目定爲「紀念老學長黃今吾先生」。

今吾先生和我是美國歐柏林音樂院的先後同學。他一九二六年畢業後九年我才進去的。所以今吾先生是我的老學長、老前輩。（他雖然只比我大三四歲，但我大學畢業後教了五年書才留美，所以比他小了九班。一九三五年我在歐柏林音樂院進修的時候也選今吾先生從前的音樂理論教授席克斯教授（Prof. Heacox）的課程。經他的介紹，和今吾先生通過幾次信。一九三七年回國經過上海的時候，承今吾先生請我在「大三元」吃午飯。這一天是八月十三號，我們剛離開「大三元」半個鐘頭，「大三元」就被日本飛機炸毀。今吾先生那時已辭去上海音專教務主任的職務，專心教授理論作曲。他告訴我說他向蕭友梅校長推薦我接他作教務主任。後來雖然沒有成功，但承他盛意推薦，極爲可感。

席克斯教授三十年前是美國一位極有名的理論教授，他的名作「耳聞、目睹、手彈的和聲學」（Harmony for the Ear, Eye and Keyboard）曾爲美國各大學所採用。有一次席克斯教授請我到他家裏去茶話，拿出一本今吾先生作的和聲練習題來給我看。給我印象最深

的是今吾先生和聲的中國旋律「朝天子」。和聲優美，進行自然，教人聽着有「此曲和聲只應如此」之感。此外，抄譜非常清秀，令人愛不釋手。這是我欽佩今吾先生的起始。

我一九三七年回國以後，常有領教今吾先生作品的機會。最使我欽佩的一個作品是他作的「長恨歌」清唱劇的一首「山在虛無飄緲間」，和聲及旋律都充滿了中國風味，實在是一首中國作曲劃時代的作品。在這今吾先生逝世三十週年紀念的一天，將美國國防語言學院中文國語系合唱團唱這首名曲的錄音放在這個節目裏面，一來表示我們對今吾先生的敬愛，二來也證明今吾先生是一位國際聞名的作曲家，希望對今吾先生在天之靈也有一點安慰。我指揮的這個合唱團一星期只練習一小時，是一個十足的課餘團體，本來不夠資格參加這麼盛大的一個節目，但是因為上面說的兩個原因，希望得到「音樂風」的許可和各位聽眾的諒解。

退休乎？不退休乎？

這是作者的難題。為只有一個愛好（就是他的工作）的人，這一點也不困難。他一定工作到強迫退休年齡，然後被工作機關「一腳踢出去」。強迫退休以後一定有一段時間神魂無主，不知何去何從。作者沒有這個危險，因為愛好太多，如同音樂、語言、寫作、旅行等等。多少年來因為藉頭兩個愛好掙錢吃飯的關係，多半被它們佔據了太多時間和拴在一個地方而影響了後兩個愛好的追求。退休以後則「無職一身輕」，輕到「如葉」的程度。既不「

當差」，就沒有「不自在」的感覺，願意到那裏就到那裏去。這是寫作和旅行的必要條件。

到愛我華大學剛工作了兩年，其間學校還給了作者休假半年的享受，總不好意思立刻提前退休。如果到明年（六十四歲）的時候提前志願退休，那時服務已滿三年，就容易說出口了。若是等到後年（一九七二）志願退休的年齡，那就更容易了。不過，這樣延期，寫作和旅行的兩個愛好要繼續的受影響。有一點作者準知道，就是絕不會等到六十八歲的時候被人家一腳踢出去。

可惜內子到現在有兩點還沒和作者完全同意：㈠她願意作者工作到六十八歲——只要健康許可，這是女子對於經濟安全的自然要求。㈡她還猶疑退休後是不是回臺灣定居，她對於臺灣的氣候和農藥的故事聽得太多了。關於第一點的答復是財富帶不走。現在子女成人，沒有擔負，我們可以「減少需求，感覺富有」（「山木齋話當年」的結後語）。第二點：臺灣暑熱的時候，我們可以到美國來看兒女；吃青菜的時候，可以事先多洗一洗，就解決了農家濫用農藥的問題了。

看樣子，退休和返國定居一事，八成兒快則一年後（一九七一），慢則兩年後（一九七二）就可以實現。若是「太座」還有不同意呢？作者還有最後一着。作者可以說：「你不去，我一個人去。」看她怎麼辦？！（這個玩笑別開得太大了，作者相信最後總能成功，感動她「賢內助」的良知良能，使她繼續的「嫁雞隨雞，嫁狗隨狗」！）

（傳記文學——五九年六七月）

三、祖國樂教的呼聲

想當年外號傻聰明

國父使我感受最深的一句話是：「人生以服務為目的」，因而我推測黨員守則裏「助人為快樂之本」這一句，一定就是從　國父這句話脫胎出來的。自己能作的事，並且是願意作的事，作出來若能有利於人，那麼作的時候，就格外有興趣，特別賣力氣。若再能得到他人的欣賞，作時那就恨不得連「小命兒」也不要了。有的朋友說這是作者怕「捧」的弱點，作者實在不能同意，不信就不誠意的「捧」作者或「騙」作者一回，看看作者會不會掉在「坑」裏？不過，若是朋友們騙作者作所願意作的事，那作者根本就不認為那是受騙，而認為是又得了一次服務的機會！

每逢作完一件服務的工作，使人欣賞愉快的工作的時候，總有一種說不出來的快樂。內子喜歡作飯，並且作得很好。請客的時候，客人吃得愈多她愈高興。作者恐怕也有點喜歡作飯——作

音樂敎育的飯的偏好，偶爾作出一點來的時候，客人「吃」得愈多愈高興！一工作起來，更是廢寢忘食，直到把事情作完了才喘一口氣。一九三四年帶育英中學合唱團到天津、濟南、南京、上海、杭州等地舉行演唱會，一九三五年在北平發動太和殿大合唱，一九四〇年在重慶訓練千人大合唱，有時步行幾十里，都是本着「傻小子睡涼炕，全憑火力壯」的精神。後來朋友們告訴作者說，最先有人疑惑作者是共產黨，後來愈看愈不像，又把作者歸類爲「敎會派」。嗚呼哀哉！這是怎麼搞的！難道賣力氣作事就違反了中國的精神了嗎？！「爲人謀而不忠乎？」不是儒敎的精神嗎？「我不入地獄誰入地獄？」不是佛敎的精神嗎？因此，那時作者有一個外號是「傻聰明」，不是有個傻聰明的意思，係指有時候傻，有時候聰明的意思。天曉得還是傻多，還是聰明多！憑作者這種煩惱少，快樂多的心情來論，恐怕還是傻呵呵的「傻」氣多於機伶伶的「精」氣。

去年（一九六九）秋天作者乘休假半年之便返臺一行，本來打算在旅行訪友外再開始一個寫作計劃。沒想到（九月廿八日星期日）下午到臺北，三十日中午卽應文化局王洪鈞局長之約共進午餐，並且在第二天上午九時在文化局舉行第一次工作會議。很快又應救國團宋時選主任秘書午餐之約，決定由文化局和救國團聯合邀請作者推動四項樂敎工作：㈠環島訪問，㈡協助文化局和救國團主辦全國大專院校合唱觀摩，㈢選拔北部、中部、南部、及東部合唱團（以後有需要時，再從裏面選拔全國合唱團），㈣從合唱觀摩會裏選出演唱優良的歌曲灌製唱片。既承政府兩大機關不棄，委以重任，又都是作者的第一愛好，於是欣然接受，把自己原來的返國計劃整個推翻了。

現在回憶起來，自己原定的寫作計劃雖然一字未寫，離臺前又大病五週，但是仍然覺得這是非常值得的一件事，因為寫作未開始，以後可以補，得病可以好，但在退休前有多少機會服務祖國樂教呢？能不努力黽勉，甚至有時焚膏繼晷嗎！

大家談得痛快淋漓

這次環島訪問本應從十月二十日（星期一）開始先在臺北訪問兩星期，再於十一月二日環島訪問三星期。文化局因故未能按時印出及分發行程表，每日上午收到文化局奉送作者「自由時間」的電話，一直到二十四日（星期五）上午才收到限時專送的行程表，臺北兩週的訪問只剩下一週零半天了。沒想到行程表上應參觀而未參觀的學校紛紛來電話要求補去參觀。這是好現象，證明各校都鄭重其事的不是在那裏應付官樣文章，於是把兩週的參觀工作都擠在第二週裏，雖然稍累，但是把事情也都作了。

從十一月二號離開臺北到二十二號返回臺北，這三個星期的環島訪問，都是由救國團安排節目並招待一切。這是作者第一次和救國團有接觸。沿途各處看見他們對於工作的興趣和服務的熱誠，非常感動。返美後在給救國團宋時選主任秘書的謝函上曾說：「……環島旅行訪問時各地貴團招待之殷勤，待人之誠懇，以及行政之效率，皆已達到白熱高度，令人欽佩感激之至。」他們在工作時都不是在「當差」，而是有興趣的在服務。在各地參觀時，常有時因為時間關係，參觀

的地方不能太多，而要求各校舉行一個聯合表演。救國團總是不辭辛苦的，在二十四小時以內就會組織成功一個盛大的聯合音樂會。這種精神和這種效率實在值得我們大家效法！

動身前王洪鈞局長有先見之明的關照作者，要按照行程表，別再臨時增加節目，身體要緊。但是各地各校誠懇的邀請又怎能推辭呢。於是只要時間許可，節目不衝突，一切臨時的邀請絕不推辭。有時候忙到一天參觀六個學校，演講三次，晚上還有座談會。訪問各處的活動不外演講，參觀上課及音樂設備，欣賞學校單獨或聯合的音樂會，和參加座談會。這幾種工作裏面作者特別注意各地的座談會。在各地（臺北、臺中、嘉義、臺南、高雄、屏東、臺東、花蓮）都至少舉行一次音樂座談會，參加人士絕大多數是各地的音樂教師。專為音樂科系學生舉行的座談會只有兩次，一次在陽明山文化學院，另一次是在屏東師專。在座談會裏總是強調政府在這兵荒馬亂的時候能如此注重音樂，真是一件難得的事情！在剛過「音樂年」後，又有「年年是音樂年」的口號。現在政府又如此謙虛，派作者環島訪問，看看各地實施樂教的情形，聽聽音樂教師的困難與要求，然後根據這些意見來修訂「長期發展音樂計劃」。這是下情上達的一個好機會，請各位老師們盡量供給材料。這樣先得到各位老師們的信任，每次座談總是一二小時，訴苦的訴苦，抱怨的抱怨，建議的建議，要求的要求，大家談得痛快淋漓。他們敢抱怨，敢怒敢言，這對作者是何等的信任！他們知道作者不是「做官的」不會給他們「告狀」。下面這段報告是作者這次環島訪問二十九頁筆記裏一百六十六項意見的精華。這些材料都是各地的心聲，各地的呼籲，作者

只是負收集與整理的責任就是了。希望在這文化復興的時候，政府積極制禮作樂的時候，這些樂教的呼聲能引起政府和社會鄭重的注意來。現在將八處音樂教師座談會裏三百多音樂教師這些寶貴的意見分成六類來報告：

訴苦抱怨得最多的

一、音樂師資：政治大學校歌（陳果夫先生作詞、作者作曲）的第一句就是「政治是管理眾人之事，我們就是管理眾人之事的人」。我們賢明的政府有先見之明，在四十三年以前（一九二七年）成立了中央黨務學校，兩年後改為中央政治學校（就是現在的政治大學），訓練了很多「管理眾人之事的人」，所以現在有人「管理眾人之事」。音樂方面目前一個不可否認的事實是百廢待興，人才非常缺乏，音樂教員各處兼課的情形，使省立音專因此預備改設在臺北以解決教員荒的現象，就是一個有力的證明。政治實施「長期發展音樂計劃」的第一個問題就是師資訓練。先要有這批音樂幹部，這批「民族的歌手」的訓練者才能長期發展音樂，才能「移風易俗」，才能「樂行倫清」！現在將這項的意見一一列出：

(一)臺灣北部有師大音樂系訓練音樂師資，南部也應在高雄師院增設音樂系，使兩系遙遙相應的解決全島中等學校音樂教師供應問題。現在的高雄師院，不但沒有音樂科系，連一個音樂教員，一門音樂課程也沒有。

㈠東部及外島音樂教師最缺乏，現臺東師專既被指定偏重體育師資訓練，似應在花蓮師專增設音樂科，訓練音樂師資。暫時解決東部及外島音樂教員荒的辦法是：（甲）分期保送東部及外島音樂教師至西部短期入學進修，（乙）保送若干音樂教師（不專限東部及外島者）出國進修，回國後必須在東部或外島服務若干年。

㈡轉令師大、藝專、文化學院各音樂科系每年多收學生。現在的供應決不能應付目前迫切的需要。

㈣各師專應普設音樂科，並應都從第一年起。現在的情形是有的師專有音樂科，有的沒有；有的從第一年起，有的從第四年起。若從第四年再按興趣分科，一來無法控制音樂科人數，二來只剩下兩年的時間，專業訓練要大受損失。

㈤在職進修現只限師校，應也為師專辦；並應用寒暑假講習會和巡廻輔導團各種方法短期訓練各地音樂教師。

㈥請政府按照體育科訂定「音樂保送深造辦法」。體育方面具有何種條件就可以保送深造，音樂方面也應當如此作。澎湖有朋友來信要求對於偏僻地帶要特別降低標準，保障名額，好鼓勵有音樂志趣的青年深造。

二、經費、樂器：這是訴苦和抱怨最多的一項：

㈠請教育部教育廳從速規定各音樂科系設備最低標準。嘉義師專音樂組只有一架鋼琴；臺南師

專音樂組的樂器缺乏到學生只能每人每週練習二小時。作者建議學生每人每週練習最低時數為十小時或每十人分派一架，為他們練琴練唱和作習題。因為音樂一切的理論都建設在鋼琴的鍵盤上。樂器設備最低標準規定出來以後，應明令各校將樂器養護費加入預算。

(二)音樂會免稅或減稅已經呼籲了一二十年，作者每次返臺時也曾用演講、廣播和文字的方式來參加呼籲。現在政府既決心長期發展音樂，一定要鼓勵各種音樂會的舉行，避免過去音樂家出力賠錢這種「賠了夫人又折兵」的情形，以致音樂會愈來愈少。

(三)請政府放寬樂器免稅的條例輔助全國樂教。現在的條例是有音樂科系的學校購買樂器可以免稅，但對有音樂課外活動的學校和音樂科系的主修生，樂器也是教具。（舉一個例：臺中逢甲工商學校辦了六次公文買鋼琴始免稅，前五次批駁的原因是該校沒有音樂科。）再放寬一點，家庭為子女購買陶冶身心的樂器也是家庭和社會音樂教育必需的事。政府經費困難，不願意犧牲性稅收，這是每一個國民都明瞭的事。但是現在政府正是積極提倡樂教的時候，為了使全民族再蓬勃起來的樂教多用一點錢，少收一些款，也是正合國策，有百利而無一害的。

(四)仿照體育童子軍科目，通令各校每生交音樂費十元，並指定「專款專用」，使各校不能將這筆音樂費移作他用。如有重要音樂活動，政府最好有專款補助。過去政府多用「由該校經費項下支付」一類的文字，學校「經費項下」支付不出來的時候就只好不推動了。

(五)音樂課外活動應照上課鐘點酬報教師。學校如不將課外活動鐘點費列入預算，課外活動將永

遠靠音樂教師的善意與熱心。熱心的教師雖然義不容辭的推動，心裏總覺不舒服；不熱心的教師若「敬謝不敏」，我們也難怪他們。

（六）請文化局更普遍的補助學校巡廻演奏，旅行觀摩，參加比賽各種經費，因爲這是鼓勵學生與趣，交換音樂成績，推廣音樂教育的一個最好的方法。

（七）希望文化局加強津貼海外樂人到中部、南部及東部去推行音樂工作，同時各該地也注意改進或建築適宜的演奏場所。合於聲響冷氣暖氣各方面的條件，吸引音樂家們去表演。

（八）作者在花蓮參加音樂教師座談會時，知道他們最近成立了一個音樂教師聯誼會，高興得捐給他們一筆象徵性的捐款。這是音樂教師交換心得，互通聲氣的最好方式。美國有一個音樂教育者全國協會，有幾萬會員，是美國最大的音樂組織。建議文化局鼓勵各地成立音樂教師聯誼會，至少在成立初期每年補助若干經費。

橫隔膜怎是丹田呢？

三、課程：以下各項都是音樂教師根據教學經驗的建議，請政府特別注意。

（一）師專音樂科音樂教師應每班增聘二名，以解決個別授課及分組授課的實際需要。

（二）音樂科聘請兼任國樂教師及管樂教師請准以專門人才名義從寬核備，以解決師資恐慌。

（三）師專音樂科的英文課程改爲必修，以符學習的需要。

㈣各校應有國樂教師名額。

㈤小學音樂教師中頗有人建議音樂教學應當從一年級起始，請改訂課程標準時注意這個問題。

㈥一二年級唱遊教材與三年級不銜接。

㈦音樂不應合班上課。（這是學校取巧的一個辦法，為省教員將幾組併成一班上課）

㈧師專音樂組應速訂課程標準。大專音樂科系，亦應重訂專業課程與普通課程，現在的問題是後多於前，使學生忽視了專業訓練。這是一個很重要的問題，大專音樂科系的設置目的是一方面訓練學生「要作樂人，不作樂匠」，一方面訓練他們作「音樂學者」，不作「一般學者」。

㈨中學音樂取消音樂課，改為課外活動制，是一個發人深省的建議。美國現在的高中課程裏沒有音樂課，都是課外活動和音樂選科如和聲學，音樂史等課。

㈩音樂課外活動若不能按上課鐘點費計算，應當按照國文教師辦法減少音樂教師基本鐘點（現在音樂教師每週授課二十二小時，國文教師每週十二小時，十四小時至十七八小時不等），因為音樂教師的課外活動也許比國文教師的改卷還費時間。

㈠這次返臺雖然沒有繼續聽見「小四門」的名稱（指音樂、體育、美術、勞作四門功課），但是這幾門功課仍被認為「次要」，「末等」，跟「主科」比起來當然是「養女」「棄兒」了。這給學生的印象和教師的打擊是不可想像的；這在認真辦學的人的口裏是絕對不應當用

的名詞；在健全的教育環境裏絕對不應當有的現象。

四、教材出版：

㈠請教育廳在「兒童讀物」中增加音樂故事，並特別注重中國音樂故事。

㈡教廳「創作補助辦法」內請增列音樂補助項目。

㈢請政府鼓勵或主辦音樂刊物，經常供給補充教材，發表歷年徵求入選歌詞歌曲，鼓勵詞曲寫作供給合唱教材，及大批出版翻譯音樂書籍。

㈣中小學音樂教材錄音，分發各校作教學參考。

㈤音樂教本應重編訂，增加新曲。教員應有權選教本。

㈥發獎金請名作曲家為中小學作曲；若每年徵求作曲，有些名作曲家一定因怕落選而不應徵。

㈦教部訂音樂課本中仍用「四分之三拍子」一類名詞。這類說法是多年前的錯誤，早已改說「三四拍子」了，因為這個時間記號是「每一小節有三個四分音符時間」的意思，上面的「三」並不被下面的「四」除。若總是說「四分之三拍子」，學生們將總鬧不清這個時間記號的眞意義。

㈧編譯館國中音樂第一册裏說橫隔膜就是丹田，很多音樂教員不同意這個說法。固然根據西洋發音法，發音的時候橫隔膜應當隨着提上去支持，有人或許認爲這種動作用中國說法是「運用丹田之氣」。至於「丹田」在那裏？橫隔膜是不是就是所謂的丹田？這要請教解剖學家，

國醫和西醫了。

五、音樂活動：

㈠關於比賽，音樂教師發表意見特別多。根據多少年來的行政經驗，作者深知沒有一場比賽能使大家都滿意。但是愈公允就使大家愈滿意，這是不可諱言的事。本來就只有一個第一，所有參加的團體都來爭，爭到手的（只有一個）固然高興，爭不到的當然會失望，甚至不滿意而惡意批評。所以作者十幾年前第一次返臺的時候，就爲文提倡以後比賽改爲等級制。若是有兩三個團體成績都非常好，這兩三個團體都可以列爲甲等，超等或第一等。第二三等也是同樣處理。比賽若打算公允，評判應只有一個原則，就是僅根據比賽成績，除成績以外不受任何其他因素的影響。這次返國聽說已有走向此一途徑的趨勢，這是很好的現象。

要緊頗與不緊

下面還有一些關於比賽的意見：各縣市音樂比賽最好由敎廳組織評判團巡廻各地擔任評判、比賽時獨唱不必分男女。救國團辦唱歌比賽遠不如電臺辦流行歌曲比賽參加者多，因後者有獎金。建議以後向社會團體捐助獎金或獎品並在最後決賽的時候向電臺及電視臺分別要廣播及電視時間，因爲這是極有價值和有趣味的社會音樂敎育。要愼重選聘評判員。增加各種樂器比賽。比賽時一定用學生指揮是一種錯誤。作者在各地音樂會後論評的時候也常發表這種意見，因爲指揮

者不僅是打拍者，打拍是他最初級，最不重要的工作。他的主要職務是指揮情緒，唱者要藉指揮

的指示，用最美和最適宜的音色把歌曲的情緒唱出來。我們不能否認教師在這方面的修養和訓練

應當比學生好多了。作者建議合唱團出去演唱若是爲表現學校最好的成績，那麼音樂教師就要義

不容辭的自己指揮；若是爲表現學生指揮的成績，那當然由學生出來指揮。

㈠成立國家交響樂團，國家國樂團，國家合唱團。

㈢也應當爲國樂組織北部、中部、南部和東部四個國樂團，巡廻表演。

㈣開音樂會手續太繁，應當簡化。

㈤組織音樂夏令營，聘請各系派音樂教授。

㈥雜耍性的音樂晚會固然在社會教育上有它的相當價值，但政府、社會和學校更應當提倡正統

的音樂會。

㈦引起社會團體（如扶輪社、獅子會）等的興趣來多贊助音樂團體。

㈧多舉辦音樂欣賞會。

㈨審定傳播人員資格，提高選曲格調。

六、其他各項：還有些重要項目，因一時想不起來合適的分類總題，暫時都放在「其他各

項」項下：

㈠從速確定音樂督學制度。因爲這些年來部廳局體育督學制度早已建立起來，所以體育課程和

音樂比起來比較上軌道。在這長期發展音樂的時候，建立音樂督學制度是不容再緩的事，不能讓音樂自生自滅了。有的音樂教師感慨的說：「我教了二十多年音樂，從來沒有一位督學聽過我的課。」

㈡政府公佈法令後，一定要實行。五十七年公佈臺灣省發展音樂實施方案後，學校在遵照方案收音樂費後又勒令退回，使學校與教師都哭笑不得。

㈢各校校長在音樂教育的實施上是極重要的一環。校長如喜歡音樂，提倡音樂，在經費支絀的情形下也可以擠出一點音樂經費來。屏東師專張效良校長能在學校的經費裏爲每一班成立一個國樂團，一個合唱團；嘉義中學張明文校長可以在學校經費裏找出錢來建築一個音樂館。我們雖然不能希望每一位校長都這樣喜歡音樂，但是希望每位都深曉音樂就是使孔子在武城「莞爾而笑」的力量，是使民族蓬勃的一個主要工具。只要提倡，音樂教師就可以作很多事情。

㈣公佈獎勵私人創辦音樂團體，音樂學校辦法。

㈤今後音樂訓練機關要盡可能不再集中臺北，多分散在中南東部。

㈥鼓勵樂器製造。

㈦多設獎學金。

㈧津貼各地成立音樂館。

(九)從速成立音專，爲國家造就唱奏作曲人才。

(十)在國內人才不足時，邀請國外樂人輔佐樂敎訓練工作。

(二)補助各民衆音樂團體。

以上各項意見未能包括音樂敎師所有的一百六十六項建議，只是經過作者整理與歸類以後的結果。所舉的事實，離臺前因忙因病也沒能一一調查。好在這些都是環島各地音樂敎師的心聲，說出來希望下情上達，同時也使社會上提倡音樂人士多知道一些我國樂敎實施的情形，而不是「控告」任何人士或機構。關於這一點要特別聲明。作者環島訪問後已根據敎育部的「長期發展音樂計劃綱領草案」，應文化局之請寫了一篇意見書，建議實施時把工作分爲「要而且緊」，「要而頗緊」和「要而不緊」三期，並且每期都推動些甚麼工作。計劃裏多半是應作作未作的樂敎大計。上面的訪問報告多半是關於已推動的樂敎工作，建議如何整頓，如何改進。前者是向前看的工作，後是是左右看的工作；前行時一定要這樣「眼觀六路」才能目標清楚，方向不亂。所以可以說整頓現在和計劃未來，這兩種工作是同樣重要的。

作者這次環島訪問，除各地救國團熱心招待並安排一切已在上面衷心的深謝以外，各地各校的招待與音樂表演等也都給了作者永遠難忘的溫暖。恕因文字性質與篇幅限制，不能在此一一致謝。最感動作者的是各處給予作者的親熱，使作者常在各處演講時說：「同是音樂愛好者，相逢何必曾相識。」

大漢天聲的感動感慨

作者常說音樂是作者的第一愛好，而合唱又是作者第一愛好裏的第一愛好。所以這次環島訪問的時候，在各處都很鼓勵大專各校合唱團參加觀摩。各處常問的一個問題是這次觀摩為甚麼專限大專。作者總是回答說，這是文化局和救國團主辦全國觀摩的第一次嘗試，若是成功，以後一定會主辦中學小學及社會合唱團體觀摩會。至於為甚麼先從大專辦起，那一定是因為大專合唱團數目最少，比較容易處理。若有二三十個合唱團參加觀摩會舉行兩晚就行了。若有一百個中學參加，觀摩會非要至少延長到一星期不可。看第一次嘗試如此成功，以後的中小學或社會合唱觀摩一定先要在各地分別舉行，然後再選拔各地精華，參加全國合唱觀摩。這和我國從前的科舉考試制度一樣，先在縣裏中了秀才以後才能參加省試；中舉以後才能上京赴考。

這次非常成功的「全國大專院校合唱團愛國歌曲及藝術歌曲觀摩演唱會」惟一的美中不足是在和中山堂接洽借地點以前就發給各校關於合唱觀摩會的公事了，原定日期是十一月二十六、二十七兩天。等到各校把期中考試提前或展後的把這個時間讓出來了，因借不到地點又將會期展到十二月三號四號兩天。至少，作者知道臺中中與大學農學院和花蓮師專就是因為不能再改期中考試而未能參加；不知道的還不曉得有多少學校。若不是期中考試的衝突，臺中離臺北那麼近，絕不會七八個大專裏只有兩個學校參加。這次參加觀摩會的一共有二十七個團體：北部十九校（按

出場先後：北女師專，淡水工商專校，北師專，海洋學院，德明行政專校，中興法商學院，臺灣大學，大同工學院，世界新聞專校，政治大學，清華大學，輔仁大學，師範大學，新竹師專，文化學院，銘傳女子商專，健行工專，國立藝專）；中部兩校（逢甲工商學院，東海大學）；南部五校（高雄醫學院，高雄師院，成功大學，臺南師專，屏東師專）；東部一校（臺東師專）。

常為中外雜誌寫稿的劉方矩棣要作者寫一篇文章，題為「中山堂歌聲的召喚」。以後有暇，真應當如此作，因為「中山堂的歌聲」給了作者莫大的靈感和不能不響應的召喚。現在先簡單的把一些感想寫在這裏。民國五十八年十二月三號和四號兩天，是中國現代音樂史上極可紀念的兩天，因為那是這三十多年來合唱運動的一個最高潮。二十四年五月作者在北平聯合了十四個大中學在故宮太和殿前舉行了我國第一次合唱觀摩會，節目上有聯合大合唱還有幾個學校的個別合唱，可以算是我國合唱運動的開始。這不是說過去沒有合唱，學校裏，特別是教會的學校裏，早已有合唱團的組織（那時的名詞是歌詠隊，聖樂隊，或是聖詩班等）。不過還沒有聯合舉行觀摩活動。三十四年以後作者參加了第一次的全國合唱觀摩，參加團數增加了一倍，人數幾乎增加了三倍。並且由於文化局有效的管理，表演時一隊出去一隊進來得非常緊湊，使聽衆兩晚聽了全國二十七個合唱團的表演。特別感動作者的一點是這中山堂的歌聲引起太和殿的歌聲的回憶來。三十四年前的「太和之聲」和現在的「中山堂之聲」都是我們要鼓勵提倡的「大漢天聲」。上面第一個感想是「感動」，下面第二個感想是「感慨」。

這次參加的二十七個學校裏，有的學校沒有音樂教師，也沒有音樂課。學生爲了興趣，平日自己組織合唱團。這次又爲了校譽踴躍參加合唱觀摩。如此的努力，這樣的興趣，使作者感動之外又感慨。我們雖然不希望每位校長都熱愛音樂（這不可能），但因合唱對陶冶學生身心的價值，發揮學校精神的貢獻，至少應當給予合唱適當的注意，何況合唱是音樂裏最不需要花大本錢的一種活動。這次二十七個合唱團的表演，雖然按成績說要分高下，但按精神來論，每一個團體都應當得一百分。聽這「中山堂的歌聲」時，想到政府實施長期發展音樂以後，這種「絃歌之聲」很快的連「窮鄉僻壤」都要深入，不禁屢次熱淚盈眶。

第三個感想可以說是「靈感」。這次旅行訪問，環島各處都常聽見音樂教師對比賽的不滿，有人說評判不公，有人說評判員不夠資格。在這種情形之下政府何妨暫時先試行觀摩會這個方式？作者聽見很多參加這次合唱觀摩會的團員或指揮說，他們參加這次觀摩跟參加任何比賽一樣的緊張，因爲在臺上時就是合唱團跟合唱團在那裏比賽，同時指揮跟指揮，伴奏跟伴奏也在那裏同樣的比賽，臺下的聽衆都是隨時的在那裏評判。參加觀摩團體都得獎狀，雖然沒有「榮獲第一」的滿足，也沒有「榜上無名」的失意；雖然不定名次，仍收觀摩之效，有百利而無「一家歡喜幾家愁」之弊。若是比賽之風已經盛行不願立刻改變，那麼至少按作者在上面「環島訪問」那一段裏的建議，將一、二、三等，若是有三個團體成績都非常優異，無妨將三個團體都放在第一等裏。這樣可以避免因半分之差而屈居亞軍，殿軍，或甚至不上名。若是評判

數以千計的民族歌手

員裏有一位有意或無意的偏向一點，成績總分就會有半分或還多的影響的。

文化局和救國團這次主辦大專院校合唱觀摩會是有遠大的計劃的。他們預備藉着這次動員了幾千位「民族的歌手」齊集臺北合唱觀摩這麼難得的機會，囑作者負責選拔出四個分區的合唱團來，將來必要時再從這四個分區合唱團裏選拔出全國合唱團來。少年棒球隊和兒童管絃樂團可以如此爲國爭光，爲甚麼青年合唱團不可以呢？我國在多方面都有很大的潛伏力，蘊藏着無限寶藏，就等着政府和社會來發掘提倡。政府這項卓見值得萬衆響應！

在合唱觀摩會第一晚的盛會裏宣佈了四區合唱團選拔辦法。東部這次只有臺東師專一校參加觀摩，決定今年請該校合唱團代表東部合唱團。中部只有兩校參加（逢甲及東海），成績都非常優異，決由兩校合唱團指揮蓬靜宸、鄭得安兩教授各推薦二十五人合組中部合唱團。中部音樂人士要求自選，和文化局商量的結果是各區合唱團旣是這次觀摩的副產，還是由參加團體中選出南部有五校參加，定於次日（四日）上午八時選拔南部合唱團。女聲兩部在公園路中國廣播公司舉行，由申學庸、林寬兩教授和作者擔任選拔委員；男聲兩部同時在南海路藝術館舉行，由張錦鴻、康謳、顏廷階三教授擔任選拔委員。當天將選拔結果算出交給作者，預備由作者轉交文化局。北部有十九校參加，選拔多需時間，好在都在臺北或附近，決定在觀摩會後再舉行。原定十

四日（星期日）在北師專舉行選拔，因文化局主辦選拔的負責人通知各校稍晚一些，有的學校要求展期一週舉行。文化局一番好意的同意了，並且趕快的辦公事通知其他各校。沒想到這番好意竟惹出麻煩來，雖然用限時專送或電話的方法通知各校，但是究竟週末很難找到音樂教師再轉知全體參加選拔的團員。到了原定選拔時間竟有幾百學生在北師專等候選拔。幸有一位選拔委員顏廷階兄靈機一動，恐有未接到展期通知的同學，臨時到北師專去通知這些撲空失望的同學。二十一日順利選拔完畢。作者在原定的十四日已患重感冒，二十一日已入醫院並且病情嚴重，無法負責選拔。文化局請了申學庸教授等十二位選拔委員進行選拔，選後將選拔名單直接交文化局。臺北區因有十九校，所以一共選出一百名團員來，比中南東各部都多一倍。

因為臺東師專合唱團全團是東部今年的代表團，所以未交名單；北部合唱團名單由選拔委員直接交文化局。作者手裏只有中部和南部的名單，本應在作者離臺前就交給文化局。但病時衣物都存在自由之家，行前朋友代為整理行裝時名單又被誤裝在海運行李內，加上美國各處運輸業罷工，直到四月初旬才運到。趕快整理出來寄給康謳、顏廷階兩兄轉交到文化局時已經四月底了。

聽說選拔出來的團員將於暑假分三區集中訓練，由救國團主持，心中非常感奮，因為這些民族歌手的代表們從此要被政府正面重視，積極訓練，並且希望他們就把他們最美麗，最雄壯的民族之聲震撼全球。作者感奮之外還覺慚愧，因為雖然還有青年的精神，但是沒有青年的身體了。卽或不必像女孩子發現第一根白頭髮時那樣落淚，也應當知道從此「蠟燭不應當再兩頭點燃

臺灣大學合唱團演出

五、聞笛 趙 嘏詞 李抱忱曲

六、漁翁樂 中國民謠 藍美瑞編四部合唱
政治大學合唱團演出

七、寒夜 李 部詞 黃友棣曲
輔仁大學合唱團演出

八、金馬勝利之歌 于右任詞 李抱忱曲
師範大學合唱團演出

九、中國人 吳伯超曲
新竹師專合唱團演出

十、旗正飄飄 韋瀚章詞 黃 自曲
東海大學合唱團演出

十一、永安之夜 盧 前詞 朱永鎮曲
中國文化學院合唱團演出

十二、我是中國人 王文山詞 黃友棣曲
銘傳女子商專合唱團演出

國立藝專合唱團演出

上面這十二首歌曲已於今春由幼獅唱片出版社灌製了兩張十吋唱片，定名為「合唱歌曲選集」，是兩晚觀摩會的實況錄音。四月底收到中廣寄來這大專合唱觀摩會的精華，給作者帶來無限美麗的回憶。

現在作者感覺非常輕鬆，救國團和文化局交下來的四種任務，不管好壞總算「任務完成」了。覺得好像一個小學的學生似的，不管及格不及格的把老師的四門功課都作完了並且交了卷，可以「收拾書包回家去」了，沒想到「收拾書包」以前又出了一段「插曲」，一段極有趣，對作者極有意義的「插曲」，就是行前在元月四日中山堂由中廣主辦，救國團和文化局贊助的「李抱忱作品演唱會」。這個活動在作者一生中是一個「里程碑」，日後有暇寫出來，一定就是方矩棣所謂的「中山堂歌聲的召喚」了。

祖國所有的民族歌手們：你們歌聲的召喚是清晰的召喚，不能不聽的召喚！一二年後回國定居，那時就要朝夕同處，同為祖國樂教效力。現在讓我們隔着海洋一同祝禱着樂教復興的早日來

臨！

四、中山堂的歌聲

這是常寫文章的劉方矩棣要作者寫的一篇文字，不但代為出好題目，還代將內容定好。作者現在預備只以「中山堂的歌聲」為主的把花甲後第三年裏的事擇要的寫出來，將來作為「山木齋話當年續集」裏的第二篇回憶。

十大學聯合暑校

一九六八年秋偕內子瑰珍到美國中西部的愛我華大學就任新職（詳見「傳記文學」一九七〇年六月七月兩期），順利的過了一年。次年六月間到印第安那大學教了十個星期的暑期學校。這是中西部十大學每年合辦的中日文暑期學校，已經辦了七年。經費是福特基金（Ford Foundation）和美國教育局的津貼，加上學生的學費。各校英才濟濟一堂，並且學習興趣非常濃厚，實在是教

書的一樂也。中文部分的教授們都是老同事、老朋友，十週朝夕同處，更是一樂也。這年輪到印

大主辦，主任是該校中文系主任郅玉汝兄，是作者二十年前耶魯大學時代的老同事。一年級中文

主任教授荆允敬兄（歐亥歐州立大學中文系主任），二年級中文主任教授張一峯兄（依利諾大學

中文教授）和作者（三年級中文主任教授）從前都是前陸軍語言學校（現國防語言學院）的老同

事。這年的中文教學無意中被軍語校的老搭當給包辦了。語言界的老前輩趙元任博士也來敎了兩

週課，一門是中國語言構造，另一門是中國語言史。

教暑校十週最感覺安慰的有兩件事。第一件是在第一堂上課調查學生學習中文的背景的時

候，發現十個學校裏有八九個學校用的都是作者從前在耶魯大學兼任遠東語文學院主任編輯時編

的那套教材——王方宇兄（西東大學中文教授）寫的「華文讀本」、「華語對話」，和作者寫的

「漫談中國」等。知道自己編寫的教材有人用，還居然有這麼多人用，這種感覺是說不出來的安

慰！第二件是替中國爭來一點光榮。在暑期學校知道作者的音樂背景後，教學員公請作者出來組

織一個中文合唱團。參加者意外的踴躍，連學日文的學生和教日文的日本教授及助理都參加這每

週練習一次的合唱團。練習了八九次以後，大家興高釆烈，膽大妄為的參加了遠東之夜的演出，

演唱「鋤頭歌」和「滿江紅」，雖然不是盡善盡美，但是我國的農家樂和壯懷激烈的情緒卻充溢

了所有聽衆的心靈。這是敎授中文的一個意外的收穫！

整裝就道

八月末旬暑校結束後，開車回到愛我華城，在支加哥附近的南灣（South Bend）停了一夜，參加老學生楊俊（弘農）博士及其夫君姜逸樵博士爲招待作者的晚宴和次晨的茶會。弘農棣是政校畢業的老同學，快三十年沒見還能如此念舊，她這樣的尊師重道實在感動作者，並且充份代表政校的精神，發揚我國傳統的美德。她常爲「中央日報」副刊寫文章，想「弘農」兩個字對國內人士不會太陌生吧。

回家用了兩星期的時間，一方面交代系務，整理行裝，一方面爲老朋友考夫曼敎授（印大音樂敎授）的新作「中國經書裏的音樂」（Music in the Chinese Classics）作了一篇序。這本書出版後將是一本了不起的參考書，已經在拙作「祖國的召喚」一文中詳細的介紹，此處不再重複。

民國四十六年、四十七年和五十五年，作者曾三度返國。第一次是辱承國防部和敎育部聯合邀請返國觀光三週，臨走的時候作者曾說作者是「面上帶笑，眼中含淚」，依依不捨的離開了祖國」。第二次是得到敎育部張曉峯（其昀）部長的邀請，美國在華基金委員會的津貼，回國環島講學半年。這次對於祖國樂敎有更清楚的認識，返美後寫給各位音樂同人的一封公開信上第一段裏就說：「距離只會更增加懷念時的親切，暫別只會更加強重聚的信心，不會從此只生活在彼此

的回憶裏」。第三次與內子瑰珍自費「伉儷偕來」（也可以說是得到「李抱忱夫人」的津貼），

回國五週半，作結婚三十五週年第二次蜜月旅行。瑰珍一向不喜歡旅行，這次把她累得三年後還

不敢再出門。五十八年秋，作者要利用學校給假半年的機會第四次返國的時候，她說：「你出去

享福，我跟着你受罪，我不幹了。」她既這麼說，作者當然不敢勉強（此舉頗有「崇她會」會員

的作風），於是勞燕分飛，各行其是。內子留在美國看家，作者獨自一人，形單影隻，九月九日

離開了愛我華城，飛赴工作過十五年的加州蒙特瑞和住過十五年的佳美城——作者的第二故鄉（

第一故鄉是北平，前後一共住了十七年；出生地〔保定〕只住了十二年）。在蒙特瑞住了五天，

充份的享受了老同事們所給予的友情和溫暖。

友誼至上

主持行政一定有時難免得罪人，這是作者多少年來慘痛的經驗。作者在耶魯大學任教那七年

（一九四六年到一九五三年），因為沒有什麼行政責任，七年裏不記得有任何不愉快的事情。因

爲內子和作者都好客，所以很多同事和耶大的中國同學都以舍下爲社交中心。李田意兄（歐亥歐

州立大學中文講座教授），張次瑤（琨）兄（加州大學中國語言學教授），王方宇兄（西東大學

中文教授），夏志清兄（哥倫比亞中文教授），孔達生（德成）兄（奉祀官），羅莘田兄（常培

——名語言學家，已故）等都是當年週末舍下座上高賓，大吃大喝，高談潤論，眞是賓至如歸。

不但此也，另外一位座上客、姑爺蔡爲侖最後還得到一個美嬌娘（指的是小女樸虹，當然是又「美」又「嬌」了。）等到了蒙特瑞國防語言學院這十五年，卻受了主任這一職務的連累了。同事的要求沒能辦到，這是不關心；同事間的糾紛，處理時沒能站在他或她那一面，這是有偏心；舊班畢業新班未來那幾天，同事希望休息休息，但根據公務人員管理條例，每人每日辦公八小時，課程編輯組請同事幫忙編教材，於是這是奴役同事。如此日積月累，當然得罪一些同事——但大多數同事都很諒解合作。作者這時已離校一年，早把這些陳穀子爛芝麻都忘了。回到遠東樓中文系辦公廳跟老同事打招呼，他們都從自己的辦公室裏跑到走廊上來很親熱的跟作者寒暄。只有一位不但沒出來，反而把他辦公室的門關上了。於是作者在和大家寒暄時找了一個機會把那個門打開，進去和那位沒出來的老同事握手，他也特別親熱的和作者握手。他大概沒有想到作者能如此的不念舊惡。在第二天同事招待作者的午餐席間，作者簡單的說了這段話：「人生好像在河裏行舟一樣。渡過去往回看的時候，當時的風波都不見了，水面上連一些波痕也沒有。人生的友誼之流也是如此，誰能記得幾年前朋友間誤會的細節？若眞有人記得，他很可憐，因爲他不能享受沐浴在友誼裏的幸福。」至少有一位年輕的同事很受這幾句話的感動，因爲他當天晚上就和一位彼此失和很久的朋友恢復友誼了。在蒙特瑞住了五天，在洛杉磯和東京各停留三天，九月二十一日飛到韓國首都漢城。

回到祖國的懷抱裏的先聲

九月廿四日離韓飛港，三天在港的時間主要的是和老朋友們暢談。有一天與黃友棣兄（名作曲家）從晚十點一直談到深夜二時，一談就是四小時，主要的是談到他這次回國講學的情形和他所寫的「中國風格和聲與作曲」這本重要的書。他說這只是他自己作曲的新途徑，而不曾說這是中國作曲的惟一途徑。作者非常佩服這位老朋友這樣謙虛的治學態度。此外和林聲翕兄（清華書院音樂系主任）綦湘棠棣（麗的呼聲配音部主任）等也曾分別數度長談，加起來也都各在四五小時左右。口福方面，三日參加了三大宴：前國立音樂院校友的午宴，香港音樂界月會的晚宴，和卜少夫兄（「新聞天地」社長）闔府的中秋夜宴。「口福」之外還引起「口禍」，但是一種富有榮譽性、享受性的「口禍」。作者飛港剛進旅館，就被林聲翕兄「綁票」，「架」到他所主持的清華書院音樂系，向三十多位主修生作了一小時的講演，該系教授黃友棣兄，老慕賢姊，和綦湘棠、周書紳、范希賢諸棣也都出席捧場。因為事出倉促，臨時「綁票」，所以只用談話方式講了一個鐘頭的音樂之將來和作曲的風格等問題。在聲翕兄府上得到一個新「情報」，使我們今後友情上又加上親情。原來聲翕夫人是先長兄穎柔（勗剛）盟兄羅明佑兄（前聯華電影公司總經理）的女公子，先長兄既是聲翕夫人的盟叔，作者應當也是叔叔輩了。不過作者堅持繼續維持平輩、同事、老朋友的關係，因為一來聲翕兄比作者小不了幾歲，二來作者在民國三十三年離開國立音

樂院教務主任一職，以教授自費出國進修的時候，聲翁兄接着作者教授配器法（給樂隊編寫樂曲的研究），所以我們是前後同事。

剛走到祖國之門，已經沐浴在這無上的友誼的溫暖裏，這是一個甜美的先聲，準備作者將要如何的陶醉在祖國的懷抱裏。

第一回合（一鼓作氣）：長期發展音樂計劃建議

作者剛到臺北的時候，王局長就給了作者一本小綠皮書，書名是「教育部長期發展音樂計劃綱領（草案）」，約作者發表意見，作為以後修訂的參考。王局長如此謙虛的委以重任，給作者一個服務祖國樂教的機會，使作者興奮得當時沒想能不能勝任愉快的就答應下來了。從十一月二號到二十二號這三週的環島訪問，都是由救國團安排節目並招待一切。這是作者第一次和救國團有接觸。沿途各處看見他們對於工作的興趣和服務的熱誠，非常感動。返美後在給救國團宋時選主任秘書的謝函上曾說：「……環島旅行訪問時各地貴團招待之殷勤，待人之誠懇，以及行政之效率，皆已達到白熱高度，令弟欽佩感激之至！」在各地與當地音樂老師舉行了八次座談會，記了二十九頁筆記，收集了一百六十六項意見。每次談話都是痛快淋漓，聽到了各地的心聲，各地的呼籲。返臺北後在十二月初躲在陽明山中國飯店，預備用三天的時間寫完報告，除對「教部長期發展音樂計劃」作建議外，另外再寫一篇「祖國樂教的呼聲」，對全國音樂老師有個交代。沒

想到那幾天臺北忽然轉寒，陽明山更是如此。中國飯店那時正是營業清淡的時候，沒有開放暖氣，於是剛工作了一天就患了感冒。下山以後立刻吃藥打針，病沒全好，又工作，因而又病倒。

到了第三次時，以為仍然是金剛不壞之身的作者掙扎不住了，由友人等在十二月十五日那天「押赴」宏恩醫院，當晚發現是肺炎、氣管炎和氣喘三疾並發。肺部的百分之七十都已發炎。幸作者老運亨通，碰上主治醫生沈彥醫生是前副總統的醫生，會診醫生（熊芄醫生）是總統的醫生，享受的是祖國最好的治療，得以保住小命一條。

大病五週後又由親友直接從醫院「押赴」松山機場，存在「自由之家」的行李都是由朋友整理直接寄美，匆忙中沒能將環島訪問的資料拿出來。又因為美國各處罷工，海運行李在路上走了三個多月，給教育部的意見書到達文化局時已經是五十九年五月初了。對「長期發展音樂計劃」主要的建議分三點：㈠增加了幾項，㈡建議將計劃裏的工作分成三個階段推動：「要而且緊」，「要而頗緊」，「要而不緊」，㈢建議教育部速成立音樂研究改進所，因為文化局人少事多，是一個行政機關，無法負責實際上音樂工作的責任。近見報載，文化局決定添設中華樂府，名稱更響亮，範圍更廣濶，實為樂教前途喜，文化復興賀。各地音樂老師的一百六十六項意見也已歸納整理出來，列入「祖國樂教的呼聲」一文，在「中外雜誌」第八卷二三兩期裏發表。慚愧的是在這一鼓作氣的階段已經出師不利，因病竟將文化局的意見書和替各地音樂老師寫的「祖國樂教的呼

聲」一文躭悮了快半年。

第二回合（再而衰）：全國大專合唱觀摩

這個小標題頗有語病。「衰」字指的不是全國大專合唱觀摩會，指的是作者。本來在十一月

二十二日環島訪問歸來後，第一天晚上就得了感冒，到十二月三號四號觀摩會這兩天仍覺不適。

醫生因作者那時已有心臟衰弱現象，最先不許作者參加這兩晚盛會。經作者要求說這是作者這次

返臺極重要的工作之一才許參加的，不過要作者在會前吃一片強心藥，以防萬一。作者兩晚都是

精神抖擻，應付裕如——這是中山堂歌聲的力量。

這次觀摩會的全名是「全國大專院校合唱團愛國歌曲及藝術歌曲觀摩演唱會」，參加的團體

一共有二十七校，計北部十九校，中部兩校，南部五校，東部一校。五十八年十二月三號和四號

這兩天是中國現代音樂史上極可紀念的兩天，因爲這是近三十多年來合唱運動的一個最高潮。一

九三五年五月作者在北平聯合了十四個大中學在故宮太和殿前舉行了我國第一次合唱觀摩會，節

目上有聯合大合唱還有幾個學校的個別合唱，可以說是我國合唱運動的開始。作者很幸運的在三

十幾年以後在臺北聽到了我國第一次全國合唱觀摩，參加團體增加了一倍，人數幾乎增加了三

倍。並且由於文化局的有效管理，表現時一隊出去一隊進來得非常緊湊，使聽眾興奮不鬆懈的兩

晚聽了全國二十七個合唱團的表演。這『中山堂之聲』引起三十幾年前那「太和之聲」的回憶

來。想到這種「絃歌之聲」將藉政府正面的提倡深入窮鄉僻壤，不禁屢次熱淚盈眶。

這次合唱觀摩雖然非常成功，但這不是說所有的演唱都是盡美盡善的意思。有的合唱團有時這裏走音，那裏不和，這是在所難免的事情，因為都不是職業團體。不過唱時，各團唱者跟唱者比賽，指揮跟指揮比賽，伴奏跟伴奏比賽，用盡渾身解數以求得到一個最好的演出。這時雖然不是比賽，也盡收比賽觀摩之效了。一個音樂團體（不論是聲樂器樂）在練習和演出時，都是要盡力的唱奏出最美的聲音來，然後各將自己造出來的小美同別人造出來的小美融合在一起造成一個大美。唱奏時，每人都是了無遐思的心中充滿了眞、善、美，羣策羣力的創造美。所以聲樂是最經濟最直接的音樂教育，是樂教復興、文化復興的第一步。合唱又是聲樂裏最討好的演出方式，因為合唱裏面本身就有和聲之美，不必完全藉伴奏的烘托來補和聲之不足。

力的唱奏出最美的聲音來因為這個緣故，音樂可以怡性陶情，可以移風易俗。至於聲樂和器樂的分別，器樂須藉身外物的樂器來創造美，聲樂無須繞這個圈子，身體本身就是樂器，可以直接用自己的身體來創造美。這是合作，這

第三回合（三而竭）：四區合唱團的選拔

「竭」字指的還是作者，與選拔合唱團無關；是說選拔的工作尚未結束的時候作者已開始這場大病的驚險了。本來文化局和救國團預備利用這次動員了將近兩千位「民族的歌手」齊集臺北

合唱觀摩這麼難得的機會，囑作者負責選拔出四個分區的合唱團來，將來需要時再從這四個分區合唱團裏選拔出全國合唱團來。我國在多方面都有極大的潛伏力，蘊藏着無限寶藏，等着政府和社會發掘提倡。政府這項卓見值得萬衆響應。

東部這次只有臺東師專一校參加觀摩，決定請該校合唱團代表今年的東部合唱團。中部只有「逢甲」及「東海」兩校參加，成績都非常優異，決定由兩校合唱團指揮蓬靜宸、鄭德安兩教授各推薦二十五人合組中部合唱團。南部有五校（高雄醫學院、高雄師院、成大、臺南師專、屏東師專）參加，在觀摩第二天上午（十二月四日）舉行選拔，女聲兩部在公園路中國廣播公司，男聲兩部在國立藝術館，兩處同時舉行。申學庸、林寬兩敎授和作者任女聲選拔委員；張錦鴻、康謳、顏廷階三敎授任男聲選拔委員。當天選出五十名來，預備由作者將名單轉交文化局。上面已經說過作者在宏恩醫院臥病五週，直接由醫院上飛機返美，存在「自由之家」的行李由朋友代爲整理，誤將名單海運至美。行李在路上走了三個多月，名單寄給文化局時已四月底了。北部有十九校（女師專，淡水工專，北師專，海洋學院，德明行專，中興法商學院，臺大，大同工學院，世界新專，政大，北醫，清大，輔大，師大，新竹師專，文化學院，銘傳女子商專，健行工專，藝專）參加，因人數衆多，決定選拔一百名團員。原定十二月十四日選拔，後改到二十一日。那時作者已入宏恩醫院，並且病情嚴重，只好偏勞申學庸敎授等十二位選拔委員進行選拔，選拔後

將名單直接交文化局。

這北、中、南、東四區合唱團，東部不必選拔，北部名單直接交文化局，只有中、南兩部合唱團的名單在作者手裏，一直就誤了四個月才寄到文化局。作者一來覺得有責任，二來也應當對中、南兩部合唱團有個交代，所以在中外雜誌今年八月九月兩期「祖國樂教的呼聲」一文內將名單發表，希望得到文化局和兩部各合唱團的諒解。聽說救國團已在今年暑假將選拔出來的團員分成三區集中訓練，心中非常感奮。希望不久環島各處都可以經常聽見這四區合唱團的歌聲，並且從這四區合唱團裏再選拔出國家合唱團來，到海外各地代表我國到處演唱，使我們這大漢天聲震撼全球。

第四回合（不戰而勝）：灌製唱片

這是救國團和文化局給作者的四項工作裏最省事的一項工作——就是從合唱觀摩會演唱優良的歌曲裏選出若干首來灌製唱片。第二場合唱觀摩會後，所有的評選委員一齊到文化局立刻開評選會議，結果從演唱的五十四首歌曲裏（除去重複的只有二十八曲）選出十二首來推薦給救國團和文化局灌製唱片，計爲（按出場先後）：

㈠可愛的祖國（王福民詞，黃禎茂曲）成大合唱團（駱維道指揮）。

㈡絳帳授經（葛琳詞，康謳曲）北師專合唱團（康謳指揮）。

㈢上山（胡適詞，趙元任曲，李抱忱編四部合唱）逢甲合唱團（蓬靜宸指揮）。

㈣中華民國頌（羅家倫詞，黃友棣曲）臺大合唱團（徐天輝指揮）。

㈤聞笛（趙瑕詞，李抱忱曲）政大合唱團（鄭錦榮指揮）。

㈥漁翁樂（中國民歌，藍美瑞編四部合唱）輔大合唱團（羅平指揮）。

㈦寒夜（李部詞，黃友棣曲）師大合唱團（陳博治指揮）。

㈧金馬勝利之歌（于右任詞，李抱忱曲）新竹師專合唱團（古寶琪指揮）。

㈨中國人（吳伯超曲）東大合唱團（戴憲毅指揮）。

㈩旗正飄飄（韋瀚章詞，黃自曲）文化學院合唱團（張大勝指揮）。

㈠永安之夜（盧前詞，朱永鎮曲）銘傳商專合唱團（林淑娟指揮）。

㈡我是中國人（王文山詞，黃友棣曲）藝專合唱團（戴金泉指揮）。

以上這十二首歌曲已由幼獅文化公司灌成兩張十吋唱片出版發行。中廣轉來一套，灌製效果很好，聽起來回味無窮，好像又回到了中山堂一樣。作者只幫忙選擇了十二首歌曲，灌製發行等事都是功在「幼獅」。所以作者說這第四回合是不戰而勝。

作者作品演唱

作者雖然四十多年前在燕京大學讀書的時候就打下音樂理論的基礎，幾年後又在美國歐柏林

音樂院學了兩年作曲，但興趣是廣汎的，如同指揮和音樂教育，甚麼都喜歡。幾十年來雖然也有因靈感而提筆寫出來的作品，但多數作品都是因需要而產生的作品，如同為作者指揮的美國國防語言學院中文系合唱團改編的四部合唱（滿江紅、佛曲、紫竹調等）和為于右老祝壽音樂會臺北友人催作者寫的合唱曲（歌聲、金馬勝利之歌等）都屬於這一類。作者慚愧，不像老朋友黃友棣兄那樣血液裏游泳的都是音樂之蟲，不作曲時渾身作癢。若是一定要作者忝列在作曲家的行列裏，作者只能算音樂教育作曲者，偶爾有靈感而作曲，多數為需要而作曲。

使作者注意到自己在作曲方面那一點點儲蓄的功或罪，都應當歸在中廣「音樂風」主持人趙琴小姐身上。她在一九六六年十二月作者離臺前，在中廣為作者主持了一個惜別音樂會，近一小時的節目完全是作者的創作或民歌改編的作品。前年（一九六八）中廣慶祝成立四十週年時，趙琴小姐又在「音樂風」的節目裏有系統的每天介紹一位我國作曲家及其作品。承她不棄又將「李抱忱及其作品」編在節目裏。這次返臺趙小姐預備借中山堂為作者舉行作品演唱會。作者最恐怕抱忱於招搖，不敢接受她的好意。她說這是「音樂風」工作之一，以後還要陸續這樣作，作者才鼓起勇氣來欣然同意。

中山堂演唱以前，趙琴小姐先為我的作品在中國電視公司她所主持的「音樂世界」十二月三十日的節目裏安排了一個半小時的節目，名叫「李抱忱的旋律」，除了訪問作者以外，還有臺大和新竹中學合唱團各唱兩首，趙琴小姐也親自出場獨唱了兩首。幾天以後（元月四日）又在中山

堂舉行了一場「李抱忱作品演唱會」。獨唱部分趙琴小姐為我煩請董蘭芬女士擔任，由徐欽華先生伴奏，唱了「天下為公」、「醜奴兒」、「旅人的心」、「汨羅江上」四首。合唱十五首歌曲分由六個合唱團分任，計為（按出場先後）：

(一)北師專合唱團（康謳教授指揮，周芳惠小姐伴奏）演唱「歌聲」（于右任詞），「金馬勝利之歌」（于右任詞），「誓約之歌」（方殷詞）；

(二)中廣合唱團（林寬組長指揮，林順賢先生伴奏）演唱「佛曲」（選自「思凡」，作者改編）「同唱中華」（韋爾第曲，作者詞）；

(三)新竹省中合唱團（蘇森墉老師指揮，朱家俐小姐伴奏）演唱「滿江紅」（古調，作者改編），「安眠歌」（司密斯曲，作者詞，董蘭芬女士任獨唱部分）；

(四)臺大合唱團（徐天輝老師指揮，江漢聲先生伴奏）演唱「紫竹調」（民歌，作者改編），「聞笛」（趙琺詞），「萬年歌」（于右任詞）；

(五)文化學院合唱團（張大勝主任指揮，郭璧珠小姐伴奏）演唱「我所愛的大中華」（唐尼采蒂曲，作者詞），「復國歌」（朱偰詞）；

(六)藝專合唱團（戴金泉老師指揮，楊淑靜小姐伴奏）演唱「安睡歌」（布拉姆斯曲，作者詞），「鋤頭歌」（民歌，作者改編）。

最後六個團體都站在臺下他們自己的地方聯合演唱林慰君作詞、作者作曲的「離別歌」，由

作者親自上臺指揮。所以如此演出是因為臺上站不下近四百人的團員，正好在臺下演唱，與聽衆打成一片，使聽衆眞有一次「身歷聲」的經驗。演唱「離別歌」前作者在臺上說了幾句惜別的話，大意是莎士比亞曾說：「離別是那麼甜蜜的憂傷」，但作者相信距離只會更增加懷念時的親切，暫別只會更加強重聚的信心，不會從此只生活在彼此的回憶裏。當作者指揮近四百團員唱到「望君珍重多珍重，天涯海角長相憶」時，不禁黯然銷魂。臺下的聽衆裏有幾十位三十幾年前作者在北平指揮過的貝滿，育英兩中學聯合合唱團的老同學，聽到他們從前所唱的歌，興奮得大喊「安可」。嚴副總統也親來聆樂，給作者的音樂會增加了很大的光輝。

這次作品演唱會演出的方式是每曲前加上趙琴小姐一二十秒鐘的歌曲介紹，事後聽說有人很批評這種方式。其實這是廣播音樂會這幾十年來的老方法，因為除了實況音樂會的聽衆外還要顧慮到千千萬萬的廣播聽衆——他們聽時手裏沒有節目單。這次既是中廣主辦，為了廣播聽衆當然可以用這種方法，一來廣播聽衆在知道作詞作曲的背景以後，更增加歌曲的親切，二來塡滿了上下臺所就誤的時間，也增加節目的緊湊。

這次中山堂的作品演唱會實在是作者一個意外的收穫，一個一生中的「里程碑」。為配合這個演唱會，海山唱片公司特將實況錄音製成一套兩張十二吋的「李抱忱作品演唱會唱片專集」，天同出版社也用打破記錄的速度在演唱會前出版了「李抱忱作品演唱會歌曲全集」，這都是要非常感激的。更要非常感激的是這次參加演唱會的董蘭芬女士，六個合唱團體和他們的指揮及伴奏。

沒有他們的全力支持、熱心合作，演唱會根本就開不成功。最要非常感激的是救國團和文化局的贊助以及中國廣播公司的主辦——特別是趙琴小姐凡事無分大小、不論巨細的親自主持一切。若沒有她事前的鼓勵，當時的操勞，和事後的結束，這次的演唱會更是絕對不能實現！

下回分解

還有一些材料因本文已頗長了，決定以後再另寫一篇。因為一文最好不分兩次發表，若分兩次發表，前文必定有頭無尾，後文必定有尾無頭。劉方矩棣建議作者再寫一篇「在病牀上」，作者預備把題目改成「不知老之將至」，包括大病及病後返美的這幾段。以後有暇，何妨一試。

（傳記文學——五九年十二月）

五、不知老之將至

「中外雜誌」今年差不多連續的登載了兩篇用第一身寫的關於生病的經過和教訓。第一篇是五月發表的一篇王撫洲先生寫的「兩度逃過死神的襲擊——心臟病突發得來的教訓。」第二篇是六七兩月發表的一篇李先聞宗兄寫的「三次生病記」。這類文字為有病沒病的人都極有價值。有病的人可以作為療養參考，沒病的人可以藉此有所警惕。「多難興邦」的譯者劉方矩棣要作者寫一篇「在病牀上」，將這次大病的經過和教訓也寫出來，作為有病和沒病的讀者們的參考。既與芸芸眾生的健康有關，當然義不容辭，不過擅將題目改為「不知老之將至」，暗示這場大病都是因為「發憤忘食，樂以忘憂」的緣故。

健康背景

作者生在一個不很健康的家庭裏。先父在二十幾歲的時候就起始患肺病，醫生說最多還能再活一兩年，但是先父卻活到六十三歲才去世。先母後半生都受心臟衰弱的困擾，五十三歲去世。

先五兄崇惠畢業後在母校燕京大學任助教的時候，曾因肺病在西山休養半年，因為從七八歲還拿不動因肺病休養一年。作者雖生長在這個疾病的圍困裏，卻沒有被捲入漩渦，舍妹貴眞第二年也網球拍時就喜歡打網球（詳見拙著「山木齋話當年」第一章「童年的回憶」）。一生除了有時頭疼腦熱、傷風感冒外，只在十歲左右因飲食不愼鬧過一場痢疾。這當然是福，但也是禍，因為一生都仗着這金剛不壞之身，對於飲食起居頗不小心。因此，內子同醫生勾結在一起，更不愛聽「太座」這自封的醫生的命令，但「身體髮膚，受之父母」，還是「不敢毀傷」的。謂予不信，作者不化，故與病神挑戰，眞是寃哉枉也！作者也許有些倔強，不大聽醫生的吩咐，

從五十歲後就每年到醫生那裏作一次體格檢查，但是每年都是千篇一律的用錢買來幾個「好」字。血壓好，心臟好，這裏好，那裏也好。請問，誰在這種情形之下能「如臨深淵，如履薄冰」的加以防範？病的對象是甚麼都不知道，來防範甚麼？

六十歲後自動的每半年來一次體格檢查。有一次醫生發現心臟在起始衰弱，給了一瓶粉紅色的小藥丸，（Isordil）叫作者每天飯後及睡前吃四粒，不記得告訴作者說心臟衰弱是如何嚴重的事情。作者一生健康，沒有這方面的常識，以為像作者這樣的體格──大學時代在烈日之下打五個鐘頭的網球，回來冷水浴後還跟同學比賽吃饅頭，吃了三十五個饅頭，贏了一個西瓜後還吃半

個西瓜──心臟衰弱病一定可以調養復原的。既然沒有如臨大敵的決心，粉紅色小藥丸還沒有吃完一瓶就忘了繼續的吃。

得病經過

兩年前（一九六八）到愛我華大學來就任新職，漸漸覺得走路長時喘，走路快時出不來氣。最先以爲乍離四季皆春的加州，來到寒暑分明的愛州，這一定是因爲氣候的改變使作者不服水土。後來經本地名醫的檢查，知道又是心臟衰弱症作祟。去年（一九六九）秋學期作者返國休假半年，行前醫生又給了一瓶粉紅色小藥丸，囑咐作者一天服四次。這次花樣翻新，又給了一瓶白色小藥丸叫 Nitroglycerine，心疼的時候就吃一粒。但是作者從來沒有心疼過，只是有時胸部有發堵的感覺而已。後來醫生告訴說這就是心疼的一種──致情疼還可以分成幾種。去年九月底到臺灣的時候，正趕上颱風剛過，氣壓改變，忘記了是過高還是過低，又吃了朋友送的很多柚子（臺灣是不是叫文蛋或完蛋？）。於是作者差點完蛋，不巧第二天大瀉數次，胸部又有發堵的感覺。作者立刻打電話給兒時竹馬朋趙寶華兄（榮民總醫院門診部主任）承他代定時間當日下午到榮民總醫院去診查。心臟科陳主任特別就誤了十幾分鐘會議親爲作者診查，並照心電圖，使作者非常感激。結果是心臟已呈顯著衰弱現象，一定要休息，不可過累。作者於是回到自由之家休息了兩天。有一天兒女親家蔡一諤先生（農復會會計長）來的時候，作者正在牀上休息。告訴

他病情後，得他同意不寫信告訴他的兒媳（作者的女兒）撲虹，因爲那樣一來，內子瑰珍一定會知道，使她懸念也不好，她一道一道的金牌調作者「返國逃職」也不好，特別是作者以爲休息兩天一定可以復原，不必大驚小怪。現在回想起來，如果那時親家未守信約，擅將天機洩漏，作者被內子調回看管，宏恩醫院這五週病災一定可以躲過，但作者也一定失去了服務祖國樂教這一次偉大的機會，非常可惜！謝謝親家這次沒壞了孤家寡人的事。請放心，相面的說作者的老相好，「天庭飽滿，地閣方圓，鼻端目正，人中過寸」，且活着哪！

十月底在臺北按文化局排定的日程一週作完兩週的訪問工作，十一月二日起始三週的環島訪問，因爲心情愉快，各處招待週到，作者的心臟到處都非常作臉，沒給作者丟人。有時一天參觀三校臨時增加到六校，並且每校都要演講或致辭，再加上晚上的音樂會或座談會，作者都能應付裕如。只有一次在阿里山的時候，又有了寶刀已老或是將老的感覺。清晨四時半起床，預備去看那舉世聞名的阿里山日出，因爲汽車路尚未修好，要爬三刻鐘的山路。沒想到剛爬了五分鐘的山路還沒走出阿里山賓館，已經氣喘起來。作者於是獨回賓館，請陪行的兩位朋友商請亮兒（嘉義救國團輔導員）和金李玉圭夫人（曾在漢城和韓國空軍之母權基玉大姐代表韓中文化協會招待過作者）繼續「跑上最高峯，去看那日出的奇景」。他們回來後，先說因爲陰天，日出並沒有顯現一個奇景；後經「審問」，才知道他們這樣說是怕作者太失望。阿里山的太陽天天出來，作者下次再返臺時，看日出的汽車路一定已經修好，那時再約三五良朋，同看日出、

二十二日訪問歸來，臺北天氣忽然轉寒，第二天起來就得了感冒。趕快到親家介紹的農復會診療所就醫，經老學生賣華醫生打針並開方買藥，剛算康復就到陽明山中國飯店住了三天，預備整理訪問資料，給文化局寫長期發展音樂意見書和「祖國樂教的呼聲」一文。該飯店那時還沒有開放暖氣，第二天又得了感冒。到了十二月三號的大專合唱觀摩會時還沒有完全康復。本來醫生不要作者參加這兩晚的活動，後來經作者聲明這兩晚的重要性才得到醫生的許可，不過每次會前要應許吃一粒強心藥。作者認為只要得到許可參加，吃十粒都行，何況只吃一粒呢。結果兩晚平安無事，合唱觀摩會也進行得非常順利。

會後應再多休息幾天才對，但是工作那裏放得下，朋友來如何能廻避，於是又得了第三次感冒。這次一定是最嚴重，朋友們看見作者病容憔悴，都勸作者住院一個時期。到了十二月十五號那天下午，徐天輝兄和趙琴小姐來訪，看見作者臉色不對，作者也覺得掙扎不住。他們二位立刻給宏恩醫院打電話，正巧還有一個病床，名醫沈彥醫生也在院值班。於是立刻把作者「押赴」宏恩醫院，並由沈彥醫生親自診查打針，一夜睡得頗為安適。第二晚忽然感覺非常不適，呼吸非常困難。打電話找到沈醫生，他在電話裏告訴值夜醫生打甚麼針。打完針後更覺難過，作者當時的感覺是：「這次一次完了，一定要見聖彼得了！」半小時後始覺呼吸不太難過。難得徐天輝兄在病室裏靠椅上睡了一夜，為的是必要時可以隨時找醫生，顏廷階兄和趙琴小姐也陪到很晚才走。

西諺有云：「需要時的朋友才是眞正的朋友」（A friend in need is a friend indeed），這話

一點也不錯！次晨沈醫生說：「現在險期已過，可以告訴你了。調養部分是天天吃醫生給的各種藥，分之七十已經發炎。現在只要好好調養就是了，請放心」。作者於是一天一天的走向健康，但是在那些日子的報紙上看見至少兩位死於肺炎，一位是羅志希（家倫）先生（比作者大十歲），另一位是「小婦人」艾偉德女士（比作者大三歲）。作者打了一輩子網球，逃過了死的關頭，但第一流的治療（主治醫生是前副總統的醫生沈彥醫生，會診醫生是總統的醫生熊丸醫生）也當然功不可泯。

呼吸困難時戴上養氣罩，並且天天往血管裏輸送五百ＣＣ的葡萄糖，維他命和藥品。作者於是一

在病床上

在醫院的五個星期，最先絕對不許下床，使作者這生龍活虎慣了的人覺着非常不慣，並且有時簡直發窘。很快的就可以一天下床數次，並且還可以在走廊裏散步片刻，但是要謝絕一切應酬。朋友盛意邀請，因病不能享受，心中非常不安。好在朋友們都明白養病第一，這樣「禁足」不是自願的，要不然鬧一個「給臉不兜着」的罪名才寃枉呢。普通的請客吃飯不許去還不算，老同學公子結婚作證婚人，也沒請下假來。不但此也，中國語文學會為贈作者以中國語文學術紀念章在元月六日舉行贈章宴會，沈醫生因為作者剛在四日參加作者自己的作品演唱會過於勞累（原故是會後又去參加榮工管理處長嚴孝章棣為作者開的酒會），為作者的好處將作者「禁閉」了

一週。趙友培兄代表中國語文學會打電話來說：「抱忱兄，這是有相當意義的紀念章啊。海外學人我們只給過趙元任和李方桂兩位博士，你老兄是第三人；並且我們爲你邀請了教育部教育局等有關文教機關首長以及國語文教育界人士作陪客，我看你實在應當來」。經過作者解釋了被「禁閉」的原因後，友培兄同意由作者請老朋友劉君若教授（明尼蘇達大學中國語文教授，那時正在臺灣休假）代領紀念章。友培兄一定沒有太跟作者生氣，因爲會後他到醫院親將紀念章別在作者的睡衣上，給作者帶來特別的溫暖。

雖然原則上養病期間絕對不許出去應酬，但是也有例外。元旦那天中午特許作者到兩個乾女兒陳芳苡芳杏姊妹家去享受她們爲作者親自下廚預備的年宴，准假時間只是一小時，第二次例外就是上面已經說過的那次作品演唱會。沈醫生知道這個音樂會對於作者意義重大，特准參加兩小時，但是保險起見，他自己親攜針藥的去參加音樂會。此外，宏恩醫院的杜葆眞護理主任，晉駱兩護理長，還有幾位護理小姐也都在場，感動得作者在音樂會前致謝詞的時候說：「從來沒有過這麼大的安全感」。雖然引得哄堂大笑，但作者是言出於衷的。末兩次例外發生在行前那兩天。沈醫生大概是要準備作者能應付這萬哩的飛行，所以每次准假一小時。一次是藝專申學庸主任府上的晚宴，另一次是立委唐嗣堯兄在立法院的晚宴。至於敬謝的多少酬應，恕不在此一一列出，但是渴望這些朋友們的諒解。深信醫生若是每晚准假，作者的病情必定日加嚴重，因爲那時作者剛逃過死神的襲擊不久啊。一切謝絕的應酬，都是因爲醫生不准假；一切的「禁閉」，都是

為了作者的健康。

養病期間原則上不許會客，門上掛着「謝絕會客」的牌子，這也是為病人的好處。作者精神好時，雖然希望會客，同朋友們談天（這也是一種治療），但不舒適疲倦的時候實在不應當強打精神應酬朋友。病人住院是因為有病，所以養病第一，一切不利於養病的事情都應當避免。很多來看的朋友護理小姐只限三分鐘，他們也不怪。聽說護理小姐有時根本擋駕，第二天打電話來才知道。作者解釋說這是她們的職務；她們看見作者正在睡眠或是正在不舒服的時候才這樣作。按作者所知，沒有發生任何誤會，這要深謝一切朋友們對於醫院的諒解，對於作者的愛護。只有兩個插曲，雖然不是不歡，至少可以說是誤會。第一次是一位剛高中畢業的年輕少女來看作者，那時正是作者很不舒服感覺疲倦的時候，一定是應對招待不週到。第二天來了一封信，頗有怨言，後來她姐姐又來看作者，才把這事解釋清楚。第二次是一個機關裏的朋友好意的在電話裏和作者談一件事不必和作者談的公事，又趕上正是作者疲倦的時候。十幾分鐘以後作者支持不住了，想法子結束了這段談話，累得立刻就睡着了。大概在這種情形之下一定露出不耐煩的口氣來，因為事後聽說那位朋友很不滿意作者，說了些不利於作者的話。他若是在病房裏和作者談話，看見作者的病容，一定就不會嗔怪作者了。

總而言之，在宏恩醫院那五週，幸賴沈醫生和各位護理長、護理小姐的治療調護得以大難不

死。他們很快都變成作者的朋友，杜護理主任並誇獎作者為「最合作，最風趣的病患者。」親友的關心更使作者隨時沐浴在溫暖裏。很熟的朋友來看時，作者累了可以隨時閉上眼睡一會兒。睡醒了或是朋友們仍然在旁看護，或是在枕邊留下一個字條。所以沈醫生特准幾位朋友隨時來看，因為他們在時，給作者帶來的是輕鬆和安慰，作者不必特別提神應酬。作者的作品演唱會前有一次臺大合唱團在附近舉行練習，沈醫生特准作者去指導了一個短時間（各合唱團在演唱前都去指導過一次）。合唱團的幹事陳立偉兄看見作者在上車下車、上樓下樓的時候都有兩個乾女兒芳茲芳杏姊妹左右攙扶，在旁邊說：「您在臺北如同在家裏一樣」！作者輕鬆的說：「如果各處都有這樣的溫暖照護，大丈夫真應當四海為家了」！

乾爹的命

作者一定是有做乾爹的命！兩次說到陳氏姊妹這兩位乾女兒，實在應當寫出這個感人的故事。她們姊妹二人在聖誕夜由徐天輝兄陪着來醫院看作者，怕作者在佳節時寂寞，她們姊妹都有甜美的歌聲，特為作者合唱聖誕歌曲，由姐姐自彈吉他伴奏，天輝兄有時也參加合唱。唱到「平安夜」時，作者也不由興發，用氣管炎的低音，混聲四重唱的方式，同報佳音，給了作者一個非常愉快的晚上。十點多鐘陳氏姊妹的母親陳明元夫人來接她們同望午夜彌撒才盡歡而散。她們姊妹在這麼年輕的時候就有這樣大的愛心，肯將她們的快樂分給正在需要的人，非常感動作者。芳

茲芳杏姊妹的英文說得很流利，舉止動作也很活潑。她們管作者叫 Papa Bear，作者管她們叫 Baby Bear。這是歐美流行的一個童話，她們姊妹幸虧沒翻成中文管作者叫「老狗熊」。

元月五日（作者「作品演唱會」第二天）芳杏從高雄醫學院她讀書的地方給作者寫了一封四頁長信，問作者肯否作她和她的芳茲姊的乾爹，因為她父親「已去世一年多，在生活上我已失去一個做效的對象，也少了一個指導的人」。作者回了一封短而誠懇的信，表示欣然同意，於是離臺的前十天收了兩個聰明、活潑、美麗最重要的是心地善良的乾女兒。芳茲現在美國東部讀研究院，芳杏也隨母親來美探親。

說起心地善良來，作者這十二年在臺灣還收了三個乾女兒。一九五八年作者第二次回國講學的時候，有一次和一位十五六歲的女孩子同車到臺中。作者那時正在臺中講學三週，這位小妹妹每星期日到臺北學鋼琴，當晚回臺中。她口若懸河的給我講她小時候學鋼琴的故事，如何碰到一位好心的校長許她天天在上午八時以前彈兩小時鋼琴，她母親如何天天四五點鐘起床騎腳踏車送她到學校去練琴。她說話的時候眼睛睜得大大的，眨巴得非常天真有趣。快到臺中時她已經說到家中情形了。她說她父親早已去世，希望作者做她的乾爸爸。作者那時已經被她的天真誠懇、和她學習意志的堅決所感動，於是在火車上認了一個乾女兒。鄭瓊珠現在是呂桂璋夫人，已經是三個孩子的母親。在理家之外還是臺中有名的一位鋼琴老師，此外還擔任臺中兒童合唱團的伴奏。瓊珠除了善良之外還非常孝順，堅決主張作者退休以後要住在臺中，她現在正在蓋的房子

裏要多給作者蓋幾間。作者這次環島訪問的時候，她帶着孩子陪着作者遊日月潭。事後寄來一筆錢說這次是她請乾爹。乾爹說當然是乾爹請乾女兒和外孫，將錢寄回。這樣寄來寄去，愈寄愈多。乾爹恐怕這樣下去會發一筆小財，最後還是乾女兒勝利，乾爹將錢收下了。錢雖然是小事，但反映出來的孝心卻非常可寶貴。她雖住在臺中也來醫院看望了幾次，更使作者感激。

認江世珍（任祺和夫人）作乾女兒有這樣的經過。作者第二次返國講學剛結束後，和作者有書信往還的約有一二百青年男女學生。後來漸漸減少，這是人情之常；但維持這書信往還到十二年之久的卻不多見，世珍就是其中之一。她一二年前要作者作她的乾爹時，作者覺得已經很認識她，很喜歡她的善良和努力而收了她作乾女兒。她在中學時和作者的學生陳祖思棣學聲樂，所以她說作者是她的太老師，她是作者的太學生。她是學機械的，在天釭機械公司任工程師，每週工作六天，非常勞累，但總是抽出工夫來，有時晚上騎着機械腳踏車帶着孩子來看作者。作者在祖國有這麼多人關心，自港飛臺時因颱風停飛，世珍也帶着孩子在飛機場一班一班的等。作者這次如何能不使作者有如同在家裏一樣的感覺！

還有一位乾女兒曾萃玲，前十二年是北師（現在的北師專）的高才生，也是被她的善良和努力所感動收作乾女兒。我們沒機會有多少接觸，始終是書信往還。她現在在西班牙主修鋼琴。在美國收的一個乾女兒是作者前在國防語言學院時的一位最年輕的同事楊鎮清世兄的夫人（鄒）瑞儀。他們結婚時因兩家父母都在香港，請作者做女家主婚人，在結婚典禮時攙着新娘走進禮拜

堂，擔任嫁女（Give away）的職務。瑞儀在蜜月歸來，要求作者做乾爹。作者也認爲既在人前神前有了父女關係，那麼作者不是眞爹也是乾爹了。鎮清和瑞儀賢伉儷是極少見的那麼純潔善良。乾姑爺現在在哈佛大學研究液體結晶，明年暑假即可得博士學位。

說到這麼多乾女兒是強調友誼與溫暖是作者一生的幸福，上天的賜予。若是走了題，咱們再言歸正傳。

（註：此文發表後，在一九七二和七三年，又收了兩個乾女兒：許桂祝和謝瑩瑩。前者現在臺南家專音樂科唸書；後者在作者於榮總病時，是作者的特別護士，照護得親如家人。）

狼狽而歸

醫生本來說新年後作者可以出院，後來病情總是不按預期見輕，若將作者再「釋放」到自由之家（作者住的地方）恐怕沒人照應，朋友隨時來看，病情會又重起來，所以令作者在醫院住到返美時，一直上飛機。元月十七號晚上飛美，當天還要戴養氣罩，往血管裏輸藥品和葡萄糖呢。身體不好再加上離情，在機場已經很難過，看見幾位女同學一邊唱驪歌一邊落淚，使一生怕軟不怕硬的作者也潸然落淚了。承那麼多的親友送行，使作者又感激又不安，希望他們沒笑話作者那老淚橫流的失態。沒有別人的眼淚，不會引出作者的眼淚來，使送行的親友們感覺不安。已往幾次不都是證明作者會控制自己嗎？

當晚飛到洛杉磯（因爲飛過國際線多賺了一天），第二天上午又繼續飛，到達愛我華城已晚六時。飯後七時半上牀，一直睡到第二天下午二時半，一共睡了十九個鐘頭。沿途勞頓，可想而知。四時去看醫生，五時又被送入醫院，休息檢查了一個星期，春學期眼看要開學，醫生將作者「釋放」出院，但是只許作者每天上課一小時，辦公一小時。上樓梯時，每兩層就要休息半分鐘。三月底再去檢查時，因爲進步神速，所以准作者每日教書辦公四小時，上樓時每八層樓梯要休息半分鐘。五月間又去檢查，作者健康恢復之快，使醫生驚訝不已，原欲使作者恢復全時間工作，後來因爲要小心，改成每日工作六小時。上樓梯不知不覺的也沒有限制了，只是作者還是自己小心，什麼時候剛一要喘，就休息半分鐘。有一次因電梯壞了，和本系女秘書（不到三十歲）一同從第一層走到第三層，至少有三四十層樓梯。上來後她已氣喘如牛，作者卻還是面不更容，氣不湧出，甚爲得意。得意的原故不是因爲女秘書喘，是因爲作者又重享健康了。但這次的健康得回不易，很同死神掙扎了一番，從此小心保護，感謝的享受，不再認爲健康是「得來全不費工夫」自然應當享有的了。

沈醫生給作者吃的最重要的一種藥叫 Perflavon，是比利時製的，功效是防止心房的大血管再漸硬化，並且服用兩三年後還可以幫助在硬化的大血管中間長出小血管來代替大血管的功能。沈醫生上次訪問歐美時，美國哈佛醫藥中心連這個新藥的名稱都沒聽說過。美國所用是國製的 Persantine，只防止大血管繼續硬化，並沒有治療的功用。所以教作者帶回一千粒來（八

十元美金），因為美國覺得自給自足，所以不大肯研究別國的新藥品。因為臺灣不大量製造各種應用藥品，所以肯虛心的研究各國的醫藥市場。帶回來以後告訴醫生這種新藥治療的功能，沒想到醫生還是說放在一旁，吃美國只防止不治療的藥。作者本來應當聽醫生的話的，但是一來因為八十元美金不到必要時不應當隨便浪費，二來誰願意放棄心病漸漸治療痊癒的希望而只採取心病不再加重的行動？所以作者仍然繼續聽沈醫生的話，繼續服用他開的藥。這次藉小女返臺渡假之便，又買了一千粒，前後兩次足夠服用一年半的了。作者不是不聽醫生的話，只是選一位醫生的話來聽從罷了，上天一定會原諒的。

病而後知健康

病而後知健康，是作者這次得來的一個教訓。沒病的時候健康好像空氣和水那麼方便，不感覺它們的重要；等到摔斷了腿，上着石膏躺在床上三個半月連翻身都不能的時候，看見別人走來走去，才羨慕極了（見拙著「山木齋話當年」第二章，燕京大學四年的回憶）。這次病時呼吸困難，夜裏無法入睡，只有坐在床邊椅上伏在床沿才能得到幾小時睡眠，這時才又想到原來健康如此重要。作者這次在健康的途徑上所以錯誤百出的原故，最初是醫生沒有警告或是警告不夠，接着是醫生給了警告，而作者「發憤忘食，樂以忘憂」，根本沒有拿心臟衰弱當作一回事，以為打了一輩子網球總是吉人天相的。如今病了一場，又有過於認為嚴重的趨勢。現在榮民總醫院門診

部主任的總角交趙寶華兄三月間給作者的信上有幾句話是心臟病患者最好的參考：

「……吾兄之病為五十歲以上人時常發生者。此種病當然不宜忽視（兄以往之態度），也不宜太嚴重。原因是這是一個慢性病，認為太嚴重，則一個人不能作任何事，實非所宜。如太忽視，則隨時有使病情加重的可能，且可時常誘發之。所以平時要注意休息飲食，工作不能累，如是少有不適，即時休息服藥。平時可作一些輕鬆工作，精神上也不能負擔重，所以也以少費神為宜。如兄充份了解此種病是症狀治療而無特效療法時，當可將弟所說的比較會容易接受。此並非使兄多擔憂，而是如能作到，則可很安適的生活，病不復發。病的本身並非很嚴重，但需好好保養。猶如一部老舊汽車，如保養好，則可長久使用，否則經常發生故障。心情樂觀對病亦有莫大好處。弟所說的全是內心的話，局外人也許不願反來復去的說這些話，請多保重。在國外醫療較國內先進的多，自然比較安全而可放心。敬祝

健康快樂

弟　寶華　三月十九日」

這對有病和沒病的人是多麼好的指導和勸告！作者經過這次的磨煉，不會再有「我不會病」的徼倖心理了。從此要將自己當作一部老舊汽車，時常檢查，加點機器油，預備再開十萬八千哩。體重已經聽醫生的話從一百五十五磅減到一百四十五磅，（一九七二年已減到二百二十五磅）為是減少心的擔負，並且天天至少走一哩路和睡一個午覺。心情樂觀嘛，這也不難，因為作者從不算計

人，陷害人，所以「三更不怕鬼叫門」。不過，家裏自封為醫生的內子在醫生之外的命令還有她自己的命令。她覺作者還應當繼續減少體重，有時把作者餓得上氣不接下氣。作者積結婚四十年之經驗，知道惟一有效的抵抗方法就是夜裏起來偷開冰箱，第二天查出來也不否認——這叫明偷。明偷事犯，內子就硬扣減第二天的食糧。但是久而久之，盜亦有道（這個道在這裏是方法的意思），不能每次被查出來。所以明偷與硬扣三百回合下來，旗鼓相當，不分勝負，作者還能維持適宜的體重。真是「祭神，如神在」，提到硬扣這件事，彷彿耳邊還聽見內子的聲音：「抱忱，你怎麼這麼……」

（李抱忱先生熱心祖國音樂教育，數度返國，獻替良多。為廣大社會人士留下了不可磨滅的印象，但是他卻以疲勞過度，生了一場病，詳情如何，各方頗表關切。李氏頃應本誌之請，在美撰寫；「不知老之將至」一文，記述在臺北宏恩醫院療治時期的內心感受，病況經過，這又是一篇出色生動的好文章。——編者）

六、六五回瞻

按照我國的傳統，六十歲是大壽，因為六十年是一個甲子。七十歲也是大壽，因為「人生七十古來稀」。但是為什麼六十五歲也有特別意義，要特別紀念一番，恐怕不見我國經傳。這一定是受了歐美的影響，因為多少年來歐美都以六十五歲為退休年齡──雖然近年來稍有伸縮。人到了退休年齡的時候，各人的反應不同。有人覺得服務一生，忽然一種社會制度告訴你說：「你已經辛苦一生，該『退』後『休』息了」。「暮鼓」一響，自己忽然變成「過時人物」，心裏不願意「掛印封金」，但是制度如此，可奈何，可奈何？又有人覺得一生為了生計，為了糊口，被職業拴在一個地方，如同驢推磨一樣，在一個位置可以轉上幾十年。「暮鼓」一響，如似「晨鐘」格外的啟發、清新，鏘然動聽。幾十年來應作未作的事，現在可以用輕鬆的情緒一一展開。作者屬於後者。謂予不信，有作者寫的一篇「退休十樂」為證：

退休十樂

近數年來，因工作繁忙，心臟病數發。原欲在今夏達六十五歲時卽行志願退休，但醫生堅囑提前半年退休。半生以來，雖自爲命運之主，但健康問題則醫生之命不可違也。今春退休後，頓覺身輕如葉，信手拈來退休十樂，公諸報端，藉博心臟病同患者一粲。

(一)雖然提前退休了半年，但未影響繼任有人，照常發展，此一樂也。

(二)現已退休三個月，不辦公，不教書，但仍領全薪，因有數年來攢下的病假。不「當差」而「領餉」，此二樂也。

(三)病假滿後，可領因病不能工作的津貼，約合薪水的三分之二。退休制度「惜老憐貧」，我現在可以坐享其成，此三樂也。

(四)暑假卽滿六十五歲，可領政府養老金，社會安全金，教授退休金等，雖然加起來僅約薪水的三分之一，但作者在拙作「山木齊話當年」結尾曾引用愛默生語，年老後自然因「減少需求而感覺富有」，此四樂也。

(五)退休後不再有行政的壓力，不再有限期交卷的工作，自己的計劃願意作多少就作多少，願意到那裏去就到那裏去，此五樂也。

(六)二十五年來因時勢的需要而改走語文途徑（雖然沒有完全荒疏音樂工作）。今後又可回到

第一愛好——音樂，返臺服務祖國樂教，此六樂也。

(七)今後雖將永爲心臟病所累，但醫生說這是「塞翁失馬」，英文的說法是「隱藏的幸福」，因爲有了心臟病的警告，只要從此小心調養，反而會比沒有心臟病，不知道小心的人更能延年益壽，此七樂也。

(八)自從無職一身輕後，立刻又充滿了種種計劃，如同寫作（包括文藝樂曲），錄音製片，指揮，演講，旅行等，以輕鬆的心情，期待着一一的展開，此八樂也。

(九)雖仍充滿活力，但既掛上「退休」招牌，就好像留了鬍子一樣，中美人士又都敬老，所以上下車時常有人過來攙扶，此九樂也。

(十)題目是十樂，但只寫了九樂。現在可以「倚老賣老」，照樣交卷，不必窮拼亂湊，亦一樂也。（原載四月二十一日中國時報）

正　名

這類回憶的文章，常用的題目總不外「回憶錄」，「自述」，「憶往」以及作者用過的「話當年」等等。自從在六十歲的時候寫了一本「山木齊話當年」自傳性質的書以後，這五年以來又寫了五篇回憶性質的文字，在「傳記文學」和「中外雜誌」上陸續發表。本文是六十五歲初度前的末一篇，雖然還是回憶文章，但是希望「跳出紅塵外」的起一個比較新穎的名字，這是本文名

「六五回瞻」的第一個理由。另一個理由是藉此玩一個語言學的把戲，四個字的題目把四聲都用進去，雖然不是「陰陽賞去」的順序，卻是它的反序：「六」（去），「五」（賞），「回」（陽），「瞻」（陰）。念起來雖然不是一、二、三、四的次序，卻是四、三、二、一的次序。即或不能「響遏行雲」，也是「不同凡響」。按慣例，向前看時用「瞻」，向後看時用「顧」。其實瞻顧等字本身都是看的意思，並不限制方向。近五年來又零碎寫了五篇回憶性的短文。本文只是「回瞻」近兩年的事。

福偶雙至

按普通說法是「福不雙至」，但是去年在李家破了例，福是雙至的。內子瑰珍生在辛亥年，與民國同壽，所以去年是她的六十大壽。我們是一九三一年在北平結的婚，所以去年也是我們結婚四十週年紀念。我們不敢兩次驚動親友，決定在四月二十四號那天一併慶祝。本來預備請一百五十多位客人幫助我們慶祝這難得的「雙慶」，後來發現本城唯一的中國餐館「名園」只能給我們一間容七十人的餐室。把一個一百五十人的名單減成七十人變成我們一個大難題。最後只好忍痛犧牲，中國教授只請了平常有來往的，中國同學只請了同學會正副會長，同樓辦公的除了本系教職員全體宴請外，其他各系只每系請了一位。外埠來的親友除了兒女、姑爺和兩外孫外，還有

表妹（薛）慕蓮（吳訥孫夫人）。兩個乾女兒（陳）芳苾芳杏兩姊妹最後也決定從一千多英里外的紐約飛來。作者自任司儀，先用輕鬆愉快的口吻介紹了每位客人，飯後又有簡單的致詞，主題是：「沒想到現在比從前所希望的還快樂」，所以 Boyd 校長在他的賀詞裏祝我們「從前最快樂的時間，是以後最不快樂的時間」。Stuit 教務長在賀詞外，還誇獎了幾句作者辦學的成績；Spriestersbach 研究院長領着全體唱："For He Is A Jolly Good Fellow"，美國名詩人 Paul Engle 說了幾句幽默的話，希望我們每星期六晚上請客。飯後餘興有：㈠全家唱拜壽歌（原欲四部合唱，但有一個外孫聲音還唱不準，所以結果至少是五部合唱），㈡全體客人唱拜壽歌，㈢芳苾芳杏兩姊妹和作者三重唱祝壽歌「微聲希望」(Whispering Hope)，㈣「壽星」致答詞，簡單的說這多少年來學會了「數算我們的幸福」，㈤重播十五年前銀婚紀念我們的致詞（見拙作「山木齋話當年」第八章「國防語言學院十四年的回憶」裏「慶祝銀婚」那一段）。㈥芳苾吉塔獨奏。大家在輕鬆愉快的氣氛裏，無我忘形的友誼中陶醉了三個多小時。會後很多朋友說，席間有兩個鏡頭最精采：一個是我們的「全家福」，一個是我們父女的三重唱。

國際婚姻

國際婚姻在作者的腦子裏原來只是一個理論，在原則上是同意的，因為根據優生學原理，夫妻的遺傳原質愈不同，生出來的子女愈聰明，愈好看，同時這是解決種族歧視的一個最好的方

法。南美所以沒有種族問題的原故就是因爲這幾百年來所有的種族都混在一起了。檀香山也比較沒有種族問題，也是因爲這個原故。該州的第一任參議員就是華裔鄺友良。至於自己的子女若是娶個洋媳婦或是嫁個洋丈夫的話，自己會不會贊成這一點從來沒有想過。女兒前十八年嫁給一位「高等華人」，當然沒引起思索國際婚姻問題這個問題。去年四月底小囘來參加我們的雙慶時，告訴我們他有一個美國女朋友，兩個人預備結婚。內子和作者當時毫無猶疑的表示贊成，並且立刻要看她的像片，大概心裏在想，只要不是「三頭六臂」就可以。內子和作者都主張婚姻是建造在夫妻的愛上，而不是給我們娶兒媳婦。只要小兩口兒恩恩愛愛，作父母者尚有何求！

小兒樸辰去年八月六日在那瓦達州拉斯維各城法院與 Joan Marie Langdon 小姐結婚。這是他們小兩口兒的主意，沒有驚動親友，連兩家家長都沒去，因爲該城在西岸，又因那時作者正在臥病。Joan 跟公公要一個中國名字，給她選了「鍾恩」二字，取其音義都有意義。去年聖誕節小兩口兒囘家過節，兒媳第一次見公婆，小兒第一次見岳母（她住在離我們不遠的密勒瓦基城）。兒媳跟小兒眞是前世姻緣！鍾恩心地善良，在前二年的時候就經過基督敎兒童基金在屏東認了一個叫林鶯枝的養子，每月擔任他的生活敎育費。今秋返臺時一定到屏東去看這個還沒見過的乾孫子。我們一向沒有種族之見，將來弄孫時，知道他或她有一半黃髮碧眼兒的血統，也算是李家對優生學的供獻。

一個不幸

五年前拙作「山木齋話當年」剛出版時，一位經過張大千先生認識的王仁兄有一晚給作者打長途電話說：「拜讀大作後，最大的感觸和收穫是您寫的六十年回憶裏，怎麼連一句抱怨的話也沒有！」作者簡單的回答說：「說也奇怪，往事裏不高興的事現在都被冲的很淡，並且有的事情連準爲什麼不高興都忘記了。反之，使作者高興的事情，一直到現在還記的很清楚。人傷害我，好像我吃了虧；其實傷害我的人，心術又壞了些，吃虧的是他。『善有善報，惡有惡報；不是不報，時辰未到』。上天早晚自有制裁，何需我來抱怨，徒攪自己的情緒！」算命的說，這是先天的性情，再加上一點後天的修養，是長壽之相。

但是這次要破例了，說一件不高興的事情——其實還是不是抱怨，只是聽朋友的勸告，敍述解釋一番，以免以訛傳訛，愈傳離眞象愈遠。這個不幸發生在三年前。美國中西部十大學，年年暑假聯合舉辦中日文暑期學校，一九六九年夏在印第安那大學舉行。原定的那位教現代中國文學的捷克教授最後不能任教，原定教第三年級中文的教授要求改教現代中國文學。暑校主任五月中旬來信問作者願意不願意擔任第三年級中文。作者已定那年秋天到臺灣休假半年，動身以前正好教十星期的暑校，解決旅費問題，於是決定前去任教。但那時還有兩三星期就要開學，三年級用的四種教本已遠在一月間發出的入學申請書上就印出來了。與暑校主任通了一兩次信討論三年級

的教學問題，他最後說見面再談，但那時書已買來，無法更改。教學十週，非常愉快順利，並應同學之請，在課餘為師生們組織中文合唱團，練習「滿江紅」、「鋤頭歌」等歌曲參加「亞洲之夜」，師生的感情非常融洽。沒想到期終考試那一天，一個經過考試分在丙組的牛津大學的學生給作者寫了一封公開信，主要的是反對為什麼用某一種教本作教材，認為是侮辱學生的智慧。在最後一堂檢討的時候，作者只好說明教材不是作者的選擇，也不是原定教第三年級中文的教授的選擇，暑校主任說是他的選擇。其實學生們所反對的那本教材編的並不壞，只是為第三年級用，太淺易了些。公開信裏說，信所以寫給作者是因為作者是該年級的主任教授。該班多數同學告訴作者說他們也許同意信內的幾點抱怨，但絕不同意抗議的方法，並認為寫信的學生是「脾臟過剩，頭腦不足」。事後另外一個學生把他那本大家攻擊的書本燒了一半（硬書皮沒燒壞），送到主任室，主任沒在，就留在他的桌上了。從作者的辦公室門前過時，還特別和作者打招呼說，這是向暑校的抗議，請作者別誤會。現在事過三年，最近才聽說傳來傳去的變成學生撕作者的書，真是冤哉枉也！我們用的四本書裏作者作的書一本也沒有，怎麼能撕作者的書。不但此也，作者二十年前寫的「漫談中國」教科書，一直到現在還每年有近百個美國大中學採用，怎麼壞也不會壞到被撕的程度。次年（一九七〇）的聯合暑校由明尼蘇達大學接辦，該校暑校主任馬瑞志博士仍請作者擔任第三年級中文主任教授，特別說明仍按他們過去辦法，由主任教授自選教材與助理，並誇獎作者處理這件不幸的冷靜態度和君子作風。果然在第二年鄭愁予兄和那宗訓兄兩位助

按「狗」在美國話裏並沒有壞意思。說「你這幸運的狗!」 "You lucky dog!" 是表示羨慕的意思)。他們又笑着問：「那麼你是那一派?」作者也笑着回答說：「你們知道我絕對不是第四派，並且我看不起這些爲了名利或別的好處而犧牲原則的人。我是『給底下的狗助威』的那一派，我還是二十多年以來所屬的第一派。我繼續擁護中華民國，認爲是惟一的自由中國，並不是因爲它不完善，是雖然它不完善。世界上沒有一個完善的國家。美國立國已二百年，還是一個不完善的民主國家。反過來說，母親愛兒子也不是因爲他不完善，而是雖然他不完善。懂得這種愛的人，心裏對這件事就從來不會發生問題。至於我爲什麼不把這國家之愛移給中共。站在人情，溫暖，自由和固有文化的立場上，除非傻子才會問這個問題」。他們大笑說：「P.C.，我們不是傻子，我們很明白你的立場」。

作者的一些中國朋友裏頭，有人對這些「上了勝利黨的樂隊車」的人表示很憤慨，作者的意見是這是他們的學術自由，言論自由，和旅行自由。我們的憤慨是我們的輿論自由。據說大哲學家福爾特爾曾說過這樣一句話：「我不同意你說的話，但我要以生命來保障你說這句話的權利」。

記得已故董顯光大使曾向立法院解釋說：「多說話多出錯；少說話少出錯；不說話不出錯。我的職務是多說話，多出的錯誤請大家原諒」。旣然有出頭露面多說話的勇氣，就要有容忍各方不同反應的胃口。所以說，「人不可無毀無譽」。最要緊的是毀者誰?譽者誰?我們現在正面臨這個時代的考驗，似乎不必因爲立場的不同而反臉不認人，破口大罵，忘記了過去的友誼，已往的支

持。信仰雖然不同，但既然在街上遇見了，仍可同路並肩而行，你進你的教堂，我進我的教堂。

人生無多，不要輕易的動意氣，傷和氣。

一生的晚秋

本來要把這個分題寫爲「一生的初冬」，後來一想，既然要從此小心健康多活些年，不如表示有這個信念的改成「一生的晚秋」吧。自然寫成「一生的殘夏」也沒有甚麼不可以，不過那就連作者也難以相信了。好，還是「晚秋」！

自從一九六九年十二月在臺灣大病了五個星期（詳「不知老之將至」──「中外雜誌」第八卷第六期）返美後，一方面繼續行政與教書的工作，一方面慢慢調養。肺炎很快復原，心臟病也日見好轉。一九七○年夏還開了六小時的汽車，到明尼蘇達大學去敎了十週的暑校。往返幾次都是自己開車的一氣開到，「面不更容，氣不湧出」。一九七一年二月間忽然又因心臟病住了兩星期的醫院，出院後又很快的恢復了工作和健康。暑假時編書作曲寫文章，過得很愉快。醫生要作者每天除了辦公必要的走動外，要走路一英里。因此不管有事沒事，每天總要到郵政局去一次，來回散步二十分鐘。後來買了一個散步機，下雨或太熱的時候可以在室內的機器上散步。機器剛買來時有些緊，在上面走路，不知不覺的用力大過應當用的力量，努着了。七月底又被送入醫院，這次內子大爲

院，這次住了一個月。秋學期註冊後，剛上課三天，又感不適，第三次送入醫院，這次又被送入醫

着急，跟小女小婿長途電話商量的結果，決定將作者送到明尼阿波里城明大心臟科醫院，由心臟專家檢查，因為有小婿一位好朋友王揚醫生是美國第一流的心臟專家。承王醫生又介紹了該院的主任醫生博契爾醫生主治，王醫生任諮詢，照了心臟的愛克斯光像，認為不必行手術。在明城住了三星期，最主要的收穫是：㈠醫生堅囑向學校交涉提前退休半年，不必等到六十五歲，因為行政的壓力和教書的重擔都非常對心臟病患者不利：㈡增加了一種天天服的藥。先說第一個收穫。當醫生提出提前退休時，作者舉雙手表示同意。所謂行政就是計劃，執行，預算，開會，見客等工作，並且還有時生些閒氣。教書更是每堂課都是限期交卷。講的東西要預備好，發的東西要印好，註釋的講義要按時發，要不然學生無法預備下一堂的課。總而言之，這都極不利於心臟病。當作者拿著醫生的信去見教務長時，承心臟病患者應當散如閒鶴，不應天天仍然照常「上磨」。當作者拿著醫生的信去見教務長時，承他格外同情，並協助辦理各種提前退休的手續。第二個大收穫是增加服用一種早應服用的藥。作者的家庭醫生是本城一位有名的內科醫生。當他知道作者有時覺得胸口有發堵的感覺時，就給作者服用一種藥，抽出肺部積存的水。服用後，胸部雖然不覺得堵塞了，但又有終日疲乏不堪的感覺，連走路都不願意走，就別提教書辦公了。經過心臟專家檢查後，才知道腎臟原來分不出鈉與鉀來，抽取鈉時，「順手牽羊」的把體內的鉀也抽取出來，使病者發生疲勞的現象。自從增加服用含鉀的藥後，健康一天比一天好。這位內科名醫是作者的朋友，不願意說他是庸醫誤人。但他實在應有自知之明，知道內科包括部分太多，自己不可能樣樣精通。遇有疑難時，應當諮詢各方

安眠歌　（一九三五年為小女樸虹作）

（一）當我搖着搖籃唱歌，
不由想起日月如梭；
眼前種種都要過去，
懷中愛兒，一切快樂。

將來晚間憑欄獨坐，
我一定要傷心淚落；
想起當年寶貝，
在我懷中安睡，
想起當年的安眠歌。

六五感懷　（自和舊作「安眠歌」第二闋仍用原韻）

當我坐着搖椅唱歌，
不由想起日月如梭；
從前種種都已過去，

酸甜苦辣，煩惱快樂●

而今晚間憑欄獨坐，

只有微笑，沒有淚落；

想起當年愚昧，

名利場上如醉，

從此只譜閒雲歌。

六十一年五月三日

于美國愛州愛城山木齋。

（傳記文學——六一年六月）

七、作曲回憶

這是朋友建議，猶疑多時，才決定寫的一篇回憶，因為回憶起來，作曲並不是作者生活裏最重要的一部分，過去的生活裏最重要的是合唱的指揮和推動。從利用春假率領北平育英中學合唱團順着平滬鐵路線到天津、濟南、南京、上海、杭州去舉行音樂會，其後推動北平太和殿露天合唱大會，抗戰期間重慶千人大合唱，重慶五大學合唱團訪蓉，到四次返臺推動合唱，作者這四十年來跟合唱始終發生密切的關係。次重要的一部分是在美這二十六年的中國語文教學。因為時局的需要和機緣的支配，從一九四六年到一九七二年，作者的工作由音樂轉到中國語文，也可以說在這一段時光裏，推動中國語文在美教學是作者的職業，但是推動合唱仍是作者業餘的第一愛好。

作曲啓蒙

作曲在過去的生活裏和前二者比較起來要退居第三位。在這一方面有以下這一點點基礎。因為作者從兒時就有愛好音樂的趣向，所以從六七歲時就開始學鋼琴（詳見傳記文學出版社拙作「山木齋話當年」）。到了大學一年級開始學和聲學。還記得當時的歡欣，因為這門課程導引作者登堂入室，第一次了解以往所欣賞的和聲的科學組織。作者作曲第一次的嘗試是在念大一時為本班作的一首班歌：「和諧的一九三零」。那時剛開始學和聲學，學的是西洋和聲，西洋技巧，所以那時作的曲子也逃不出西洋範圍。這是一個壞的開始，不是因為用的是西洋和聲（剛學和聲學時，誰都要經過這個階段的），是因為不是為作曲而作曲，而是為需要才作曲，這幾乎奠定了一生作曲的途徑。上面所說的班歌的產生，是因為班會議決要一首班歌，作者那時正是班會的交際股長，又正在學音樂，所以得到班會的委託，為本班作一首班歌。

在大學那四年，不記得有甚麼別的作曲的嘗試。畢業後，在北平育英中學教音樂的那個階段，小女樸虹誕生。初為人父，那份的高興難以形容。除了為她寫了一首安眠歌的歌詞外（見本書第四部「野草閒雲」），還連詞帶曲的作了一首小兒歌。歌詞是：「我愛爸爸，我愛媽媽；媽媽愛爸爸，爸爸愛媽媽。媽媽、爸爸，爸爸、媽媽，都愛他們的小娃娃」。旋律唱到「娃娃」的尾音時，要拐幾個彎子。小女每逢唱到這裏時，一定要胡拐亂拐，自有妙處，引得我們大笑。

作曲入門

後來作者到美國歐柏林音樂院專攻音樂時，學了高級和聲學，對位法，卡農賦格，配器法等理論課程後，才正式的學了一年作曲法，作了些聲樂和器樂曲。本歌初由老同事藍美瑞女士 (Maryette Lum) 編為四部合唱，後經作者改編，由管絃樂隊伴奏。第二首合唱是以「大成樂秩平之章」為主題的無伴奏四部合唱，在書箱裏「埋沒」了近四十年，最近將在教師節前由中廣音樂風在「每月新歌」裏發表。

獨唱曲有辛稼軒作詞的「醜奴兒」，還有賀知章作詞的「回鄉偶書」。器樂方面有為木管四重奏作的「老八板」（工工四尺上）和管絃樂曲「在拉克伍德教授門下一年」(One Year With Professor Lockwood) ──兩曲皆未發表。前者係根據我國舊調「老八板」的主題為木管四重奏寫的一首變奏曲 (Variations)；後者用的是管絃樂「組曲」(Suite) 形式，分段寫出學習作曲時進步的階段──如第一段用和聲音樂方式，第二段用複音音樂方式，第三段用無調性音樂方式，第四段用中國和聲方式等等。不幸，作者學成返國時正趕上七七抗戰，沒有隨身帶的行李全部遺失，上面說的這幾個未發表的作品便永遠的被「埋沒」了。

在歐柏林那段時間，作曲方面作者頗努力於中國本色音樂的追求，教授也非常鼓勵這一點。

在中國本色音樂的途徑上兩個最大的發現是：㈠我國七音音階裏的第四音（變徵）和第七音（變

宮）跟西方七音音階裏的第四音和第七音的性質不同。西方七音音階的第七音音叫導音（Leading Tone），慣向上行，導入首音（Tonic）；我國七音音階的第七音叫變宮，慣向下行，進至羽音（第六音）。西方七音音階的第四音叫次屬音（Subdominant），慣向下行，走向第三音；我國七音音階的第四音叫變徵，比西方的次屬音高半音，慣向上行，升到徵音（第五音）。㈡西方和聲學的基礎是三和絃（Triad）；三和絃的組成是用音階上的一個音作基音，然後用它上面的第三音和第五音，連同基音構成三和絃。我們若依同理應用在我國的五音音階上，「宮」音上的三和絃應當是宮、角、羽，「商」音上的三和絃應當是商、徵、宮等等。用工尺譜舉例：「上」音上的三和絃應當是上、工、五，「尺」音上的三和絃應當是尺、六、仕等等。用這五個和絃做為五音音階的基本和絃，給旋律配和聲時，聽着就頗有點中國風味，至少不像西方音樂風味了。在這段時間，除了寫的一些練習短曲以外，記得只有上述的六個曲子（兩首合唱，兩首獨唱，兩首器樂曲）。這是作者正式學作曲的開始。雖然作品不多，但想到這只是多少門課程裏的一門，一學期只得三個學分，回憶起來勉可自慰。

抗戰作曲

這段生活可以分爲兩段：音樂敎育委員會時期（一九三八到四一年）和音樂院時期（一九四一到四四年）。作者在第一個時期任敎育部音樂敎育委員會駐會委員兼敎育組主任。除了行政的

工作以外，還到各處去推動合唱，實在沒有閒情逸致去吟詩弄月，一唱三歎的作曲。與作曲拉得上一點關係的工作是為抗戰歌曲配鋼琴伴奏，或是演唱某曲需要樂隊伴奏時就為某曲寫樂隊伴奏。這段時期不知道為多少抗戰歌曲配了鋼琴伴奏，因為那時的抗戰作曲家，有很多沒有受過甚麼音樂訓練，僅憑寫旋律的天賦用簡譜寫出旋律來就發表。作者負責的音教會教育組的一個工作是供給抗戰後方的音樂教材。本組的兩個幹事又沒有寫伴奏的訓練，作者於是捲起袖子來在敵人的轟炸下，作這種與作曲似無關又有關的寫伴奏的工作。現在事隔三十年，僅存的一點這方面的殘餘是為宣傳部編的一本「抗戰中國的歌曲」(Songs of Fighting China)。為歌曲配管絃樂隊伴奏這種工作也有一點點成績；記得最清楚的一次是為一九三八年的聖誕音樂會寫的伴奏。節目最後一部由作者指揮聯合合唱團演唱「聖誕頌」(Cantique de Noel)和韓岱爾所作「彌賽亞」裏的「哈里路亞」大合唱。平時很容易買到這兩首名曲的樂隊伴奏譜，但是在與世隔絕的戰時重慶，要得到這種材料就難上加難了。作者於是打起抗戰自給自養的精神來自編自配的把樂隊譜寫出來。寫伴奏的工作還比較近乎作曲，因為配和聲時還是作者自己的選擇、安排。為有旋律與和聲的一個完備的樂曲配上樂隊譜，和作曲更遠了些，因為作者既不是創作旋律，又不是創作和聲，僅是根據他在配器學方面的訓練和修養，決定甚麼地方用甚麼樂器，配合起來作伴奏而已。雖然作者還要有選擇與決定，有人配出來的效果聽着沁人心腑，有的令人毛骨竦然，但這種工作，嚴格的說起來，實在不能說是作曲。

作者抗戰生活的第二個階段，在國立音樂院作教務主任的那三年，作曲方面比較活躍了些。

為需要而作曲的作品相當多：為陳果夫先生寫了些民眾教育歌曲，包括「插秧歌」（現在改成「聞笛」）和「離別歌」（現在改成四部合唱，仍用原名）；為教育部的「樂風」（定期刊物）與「合唱曲選」（不定期刊物）寫了些抗戰歌曲，現在僅存的只有「開荒」和「農歌」；為軍人寫了幾首軍歌，現在只找得着「復國歌」；還有不知道寫了多少校歌（只記得有政大，工專，藥專，其餘的中小學都想不起來了）。

為需要而作曲的固然相當多，但是為作曲而作曲的也頗有幾首。按說在音樂院的環境裡應當充滿了作曲靈感，孰知大謬不然。敎六小時課外還兼管敎務，並且因為一向待學生都親如兄弟姊妹，所以常有學生來說東說西，這是沒有時間作曲。在代理院務的那一年更是情況惡劣。事務組辦理事務的效率不高時，敎授們連要馬桶蓋這種芝麻大的事都找到作者的辦公處來。這是沒有情緒作曲。但是「每當深夜寂靜，繁星佈滿天」的時候（引用兩句舊作歌詞），特別是手旁有一首自己喜歡的詩的時候，難免有時技癢，來了靈感，一氣呵成的一夜寫成。于右任作詞的「萬年歌」，方殷作詞的「汨羅江上」，「旅人的心」，「誓約之歌」，都是這樣寫成的。胡適作詞、趙元任作曲的「上山」也是因為一時興起，發現這首獨唱曲也是一首合唱曲的好材料，一夜改編為四部合唱的。

記得一次吃過趙元任夫人作的好飯後，同元任先生閒談起作曲來。作者和元任先生都有同

感，就是有時靈感一來，一氣呵成的作品，反比推敲很久，更改無數次的作品來得自然得多，滿意得多。特別記得寫「汨羅江上」的經過。抗戰期間一個詩人節的前夕看見報上發表了一首方股作的詩，標題是：「汨羅江上（紀念屈原歌）」。作者非常喜歡前兩句「汨羅江水，鬱鬱的流」的語言旋律，第一句末一個「水」字完在上聲，第二句末一個「流」字完在陽平。將全詞朗誦了幾遍，於是全歌的旋律隨着爲第一句寫的 3 2 3 1 6：順利的展開，當夜連旋律帶伴奏的一氣完成。第二三天付印時，不記得有甚麼更動。中廣「音樂風」主持人趙琴女士曾告訴作者一個故事。她說她在家練唱「汨羅江上」的那一段時間，有一次她正在寫一篇文章，她的不到兩歲的愛女佳儀坐在桌旁的風琴凳上，一面作彈風琴狀一面唱：「汨羅江水……」。笑得作者立刻送給佳儀小妹妹一個小禮物，簽名是「汨羅江水伯伯」。作者作曲時一向努力於音樂旋律與語言旋律的吻合，不把四聲唱錯（國劇界的術語是「倒字」——「九一八」唱成「揪尾巴」，「大道之行也」唱成「大刀之行也」），雖然不能字字吻合，但重要的字盡力不犯「倒字」的毛病。如果連三尺童子都覺着作者的旋律唱着順口（也可以說上口），作者在這方面僥倖及格了。

方股作的另外一首「旅人的心」也是這樣一夜完成的。寫成後經過很少的推敲就發表了。這個朗誦體的作品，作時更要注意上口的問題，因爲唱者獨唱時，眞是在那裏一唱三歎（歎多於唱），聽衆若聽不懂唱的是甚麼，那是作曲者的大失敗。當然唱者唱時如果像「嘴裏含着一口熱茄子」似的自唱自聽，那麼他或她也要負一部分責任。在名聲樂家曾道雄兄一次獨唱會的節目單

品，三尺童子也可脫口而出，聲樂名家也誇獎說順口，這是作者極感自慰的地方。

在美作曲

在耶魯大學那七年（一九四六到五三年），因爲剛改行到中國語文學，時間都用在這一行上去了，編寫的也是語文教學的教材。最後幾年還擔任編輯委員會主任委員，除了寫自己的書以外，還要編輯校訂別人的書，從自己的角度看，眞是爲人作嫁，寃哉枉也。當時也爲遠東語文學院組織了中文合唱團，最先的團員都是要到中國去的傳敎士、醫生、護士等。後來因爲大陸變色，敎會停送傳敎士，學校改收空軍，因此我們的合唱團團員也改成空軍大兵哥。簡直的想不起來這個時期有甚麼音樂作品，大概一來合唱團唱的合唱都是中國已有的一些合唱，二來他們也唱了一些美國的合唱，由作者爲他們將歌詞譯成中文，如「天保佑美利堅」、「自由神歌」等。這個時期所想起來僅有的一個作品是「佛曲」，是參加哥倫比亞電臺的一個節目，介紹中國音樂。作者爲這個節目還特別組織了一個合唱團呢。

在國防語言學院那十五年（一九五三到六八年）的作品比較多，因爲有加州四季皆春的天時，風景佳麗的地利，跟幾百洋人說中國話的人和，行政工作無論怎樣不利於音樂創作，十五年那一大段時光裡總可以得到一些靈感，找出一點時間，以作曲來消遣憂慮的。「天下爲公」就是

有一天在佳美城門前的海邊上散步時，為作曲而作，這樣的作出來的。那時正在給學生講音樂旋律同語言旋律吻合的重要。忽然靈機一動，為「禮運大同篇」這篇千古奇文作了一首旋律，來示範兩個旋律要如何的吻合。

這個時期重要的作品有「歌聲」和「金馬勝利之歌」，都是于右任作詞，也都是為慶祝右老華誕音樂會而作。「聞笛」（原名「插秧歌」）（和「離別歌」）都是音樂院時代舊作，經臺灣一些音樂老師的建議（特別是陳祖思棣和蔡秋淋兄），改編為四部合唱。「滿江紅」是特為國防語言學院中文系合唱團編的男聲四部合唱曲；「紫竹調」是特為洛杉磯一個母親合唱團編的女聲四部合唱曲。

這個時期寫的校歌，想得起來的有四首：臺東商職宋壽桐校長囑作；臺東女中許俊哲校長囑作；高雄國光中學王琇校長囑作；東海大學吳德耀校長囑作。臺東女中的校歌，作者不但作曲，並且還作詞。不知道當時那裡來的勇氣，敢這樣滿口答應下來。不記得俊哲兄用的是甚麼法術，好像當時沒有喝的太多呀。東海校歌作好後，正趕上作者第二次返臺，德耀兄還請作者在朝會上報告作曲經過，由該校合唱團當場表演，並由作者領導全體習唱。可惜聽說後來校董會因為教義關係，請作詞者徐復觀兄改一兩個字，復觀兄也根據他的原則不肯改。這樣「公說公有理，婆說婆有理」的，作者作的這首校歌就被打入冷宮，看樣子永遠沒有重見天日的希望了。

在愛我華大學的這四年（一九六八到七二年）按着比例說作品最多。這一個時期的作品都在

最近一年半內，催生者都是「音樂風」節目主持人趙琴女士。自從她推動「每月新歌」以後，作者就被徵為「服役中的預備軍官」。第一首「應徵」的歌是一九五三年旅行時的遊戲小品「請相信我」。第二首是將臺灣流行的「遊子吟」改編為四部合唱。後來一年以內趙琴女士寄來三首歌詞囑為譜曲，於是把王文山作詞的「四根歌」譜成獨唱，此歌同時寄給王文山兄收入他的七十華誕歌曲集裡；將秦孝儀作詞的「大忠大勇」譜為齊唱；將王大空作詞的「人生如蜜」譜為合唱。

最近還預備整理出「兒歌二首」和「回鄉偶書」三首舊作來，寄給「音樂風」作為繼續「服役」的成績。一年多居然作出、整理出七八首新歌舊作來，與往時比，不為不勤矣。「牛」耕田固然有功，但後面的「趕牛者」也功不可泯。當然名作曲家黃友棣兄的激將法也發生了相當功效。有一次他說作者恰似老貓，長着長鬍鬚總是趴在地毯上睡覺。是可忍，孰不可忍！於是「老貓」伸了伸懶腰，一聲身，捉住了幾個老鼠。

何去何從

中國音樂界現在面臨的幾個大問題是：㈠中國和聲發展比西方國家晚，應當在後面追，還是應當迎頭趕上？㈡中國本位音樂作品是甚麼？如何追尋？㈢中國作曲家應該走甚麼方向？

關於第一個問題的回答，作者同意多數的主張，就是若總在後面追，就永遠追不上，所以才要迎頭趕上，參考別人多少年的得失，省去多少年的摸索嘗試。作者極為欽佩現在作曲界那種開

荒探險的精神。以往的途徑燦爛輝煌，但已被莫札特、巴哈、貝多芬等大師走成康莊大道。我們的責任是作出我們這一時代的音樂來。於是古典音樂經過浪漫音樂，進而爲現代音樂，又進而爲極現代音樂。統治了西洋音樂多少世紀的全音階，半音階以外，又出來戴布西的六音音階，荀白克的十二音體制；過去和聲學所嚴禁的平行五度和平行八度，現在早已開禁，原來一小節一小節的受着嚴格限制的節奏，現在早有人在那裡吶喊着返樸歸員，取締「纏足」；單調性的音樂已走向多調性音樂和無調性音樂。你也摸索，我也嘗試，不外爲現代創出一條我們可以稱爲自己的途徑。像方殷作詞、作者譜曲的「旅人的心」裡那樣說：「在人生的路途上，我永久的是一個旅人。我至死也將是一個艱險的跋涉者」。

但是音樂愛好者有權選擇聽甚麼樣的音樂。他若喜歡聽古典音樂，誰也不能干涉，他也不必抱歉。有人喜歡「嘻皮」腔，有人喜歡西皮調；有人喜歡寫藝術字，有人喜歡寫甲骨文。愛好之不同，有如其面。所以美國各城的管絃樂團每年選節目的時候，都是先由指揮推薦，再由董事部通過，因爲聽眾的興趣能容忍多少現代音樂，要仔細考慮的，否則會影響收入。美國四大城（紐約，費勒德菲亞，支加哥，克利弗蘭）管絃樂團一向鼓勵現代作品，但每年節目上的現代作品僅爲四分之一左右。聽眾在聽一個新作品的時候，特別是現代作品，需要訓練。但是聽眾白天勞累一天，晚上買票去聽音樂會，當然要聽他所懂的，他所欣賞的，不願意花錢去「上一堂課」。提倡現代音樂和鼓勵現代作曲家雖然重要，但聽眾的容忍和接受也不可忽略。

作曲家也有權選擇寫甚麼樣的音樂。他若喜歡寫古典音樂，誰也不能干涉，他也不必抱歉。

有人喜歡畫國畫，有人喜歡畫西洋油畫。和斯義桂、戴粹倫二兄同時在國立音專進修的葉懷德兄原習橫笛，後入美國意斯曼音樂院專攻理論作曲。他在羅域讀音樂博士的時候，正好作者也在紐約哥倫比亞大學讀博士。有一次懷德兄到紐約來，在舍下進餐的時候，告訴作者一個有趣的故事。他說他的作曲與趣完全止於古典時期。他的作曲教授說他如欲攻讀博士，現代音樂也應當會作。他說他不是不會作，是不喜歡作。於是怎麼怪就怎麼寫的寫了幾個曲子交給教授過目。教授看了以後就不再堅持己見的容許懷德兄陶醉在歐洲的十六七世紀裡。懷德兄在南柯羅拉多大學任音樂系主任多年。幾年前給作者寄來的他的大作還是莫札特時代的味道，是音樂公司正式爲他出版的三首英文合唱曲。作者相信懷德兄是一定不會勉強他的學生走他的途徑，就如同從前他不願意他的教授勉強他走現代作曲途徑似的。

國際聞名的鋼琴大師盧賓斯天（Artur Rubinstein）去年（一九七一）在美國電視上曾有一個兩小時的節目，照出他在各國演奏和被訪問的情形。在紐約朱麗雅德音樂院演奏完，同學圍着他談話的一幕，又有趣又發人深省。同學們問盧賓斯天對於現代音樂是甚麼看法。大師說：「那是你們這一代的音樂，我沒有研究，所以我還是喜歡我這一代的音樂」。喜歡甚麼音樂固然耳濡目染有相當關係，但是自己天生的性格也是不可忽視的因素。

一九六八年名提琴家馬思聰兄剛從大陸逃出不久，作者與內子乘到紐約開語文會議的機會到

華府附近的巴西斯達去拜訪馬氏夫婦，在他們那裡住了一夜。老朋友二十幾年沒見，不知不覺談到深夜。主題當然是大陸的音樂情形和一些音樂故人的下落。談到作曲時，思聰兄說他不能接受一部分現代音樂沒有旋律的主張，他寫的東西仍是以旋律爲主。作者表示各作曲家有各種不同主張的自由，作者也喜歡以旋律爲主的樂曲，不能逃出旋律的圈子。思聰兄比作者只小幾歲，大概我們也是喜歡我們這個時代的音樂。

最後，作者認爲中國作曲家應當發掘利用中國音樂的寶藏：民歌、小調、古樂、崑曲、皮黃等等，或是直接採用它們的旋律，或是根據它們的趣味與精神，發揚光大。雖然趙元任博士在他「新詩歌集」的序裡說：「從材料的窮富上看，全體的皮黃裡音樂的花樣不夠 Sullivan(沙立文)編牟齣 Mikado (如此天皇)」，但是這一點東西卻是幾百年來稜角都已磨光，傳下來的寶藏，一直到現在還有千千萬萬的人陶醉在這種音樂裡。我國唐樂在國內早已無存，卻仍保存（應說珍藏）在日本的宮廷樂裡，可以供我們的研究。「樂失而求諸洋」雖然令人慚愧，但知道失在那裡而不去領回來，那就更令人慚愧了！陳暘樂書上說：「樂府諸曲，自古不用犯聲。唐自則天末年，劍器入渾脫，爲犯聲之始。劍器宮調，渾脫商調；以臣犯君，故爲犯聲。觀此，則劍器渾脫，自各爲舞曲之名」。雖然宮調（代表君）商調（代表臣）合奏，以臣犯君，大逆不道，但是一曲內出現兩調（這是西方近年來才出現的多調性的嘗試），在我國一千多年前竟有這樣大膽的探求，這是我們多大的光榮！如果我們今天竟爾故步自封，豈不愧對古人！關於我國古代作曲與

和聲的研究，作者只在二十七年前（一九四五年）同名古琴家查阜西兄合作，他彈一句作者記一句的把五個古琴譜（「瀟湘水雲」，「鷗鷺忘機」，「普庵咒」，「憶古吟」，「梅花三弄」）裡埋頭苦幹，取消過去的成見，把師傳的瑟琶和古琴秘譜都用五線譜記下來，公諸全世，庶不愧於我們禮樂之邦的傳統。這是文化局中華樂府的一個很有意義的工作。

一音一音的記下來，總算對我國和聲有了初步的認識。這種發掘的工作實在應當有人繼續的在那裡埋頭苦幹，取消過去的成見

關於我國作曲家是不是都應當走同一的方向的問題，作者覺得應當各隨其好。孔子讓門徒「各言爾志」，並不是說說聽聽就算了，而是鼓勵他們各行其志的意思。作者記得在中學時，受了科學救國的感召，一入大學，最先主修化學。因為環境的驅使，興趣的轉變，在未將試驗室炸毀前，轉入教育系，副修音樂。最後，出來作事，終於走向音樂教育的途徑。葉懷德兄喜歡作古典樂曲，就應當作古典樂曲；馬思聰兄喜歡作有旋律的樂曲，就應當作有旋律的樂曲；作者有時追求中國和聲，有時應用現成的西洋和聲，有時寫中國旋律而配上不太刺耳的西洋和聲，還保留一些中國效果（這是朋友們和音樂老師們的誇獎），也希望能繼續這種自由。青年作曲家如欲找尋新途徑，作者願以過來人，老大哥的資格作以下幾點誠懇的建議：㈠過去各大師的作曲技巧要先會要先懂，然後才可以走自己選擇的路。普羅高非夫（Prokofiev）就是先寫了「古典交響樂」，（他的第一交響樂），證明他精通莫札特（Mozart）的技巧後，才走向多調性和無調性的創作。㈡一般人多半不能立刻接受我們費盡苦心寫出的作品，也許還懷疑這是故意標奇立異，好教人不

懂，沒人懂就沒人有資格批評。敢於從事新的嘗試的作曲家要準備好面臨這種可能的冷淡和漠視。㈢我們要知道既是嘗試，就不一定路路都通。十條路當中若走通一條，已應額手稱慶。荀白克藉着他的十二音體制奠定了無調性音樂，是一個革命的貢獻。但晚年時他還是後悔走了這條路。㈣要準備好忍受走在社會前面五十年的孤單，特別準備好有時發現原來沒有走在社會前面而僅是走了一條不通的路。㈤願意開荒探險，準備失望孤零，這樣就可以無往不克了。作者要對這些勇敢的作曲家致最高的欽遲。

最後願望

一九六八年「音樂風」爲響應中廣成立四十週年，特製節目介紹本國音樂及其作品。作者在「作者致詞」裡說：「我至多只能算是一個業餘作曲者，職業之外，如有餘暇，才能作曲。四十年裡雖然也能創作或改編了一二百首歌曲（發表的和未發表的都算在內），但同專心作曲的人比較起來，卻少得可憐了。此外，我還只能算是一個音樂敎育作曲者，作曲只是應付樂敎目前的需要，而不敢負起爲中國音樂創新路的大責重任來」。所以在本文一開首，作者就說這是猶疑了多時才決定寫的一篇回憶。

作者既不像黃友棣兄那樣血液裡爬滿了音樂之蟲，不作曲時就渾身發癢，一生又爲多方面的興趣所累，現在糾正，恐怕晚了些。不如不必與性格鬪爭，隨它去吧。既已退休，還是像閒雲野

鶴一般的，有時為文，有時作曲，有時指揮，有時考據，倒也閒散自由。引用「六五感懷」詩中

最後五句，作為一個大澈大悟的結束：

而今晚間憑欄獨坐，

只有歡笑沒有淚落；

想起當年愚昧，

名利場上如醉，

從此只譜閒雲歌。

六十一年八月十五日

於美國愛州愛城愛大愛河邊山木齋

（傳記文學——六一年十月）

知道這首「前清末年採用的國歌」。我在寫這篇文字時，曾給住在加州，比我大十一歲的關頌韜老大哥打長途電話，請敎這是不是一首正式頒佈的國歌。他說他那時候還小，不知道是否正式頒佈，只知道宣佈唱國歌時，唱的就是這首「於萬斯年」。當然這可能就是中國第一首國歌，但也可能在沒有國歌時，暫以這首代替，就如同我國現在的國歌原是黨歌，沒有國歌時暫以黨歌代國歌，後來代了一個時期，才正式頒佈爲國歌的。還有一個可能，就是唱國歌的典禮從外國剛傳入的時候，沒有國歌就唱一首愛國歌來代替。民初，各校流行的梁任公作的「泱泱哉我中華」和顧子仁編「民間音樂」裏的「美哉美哉中華民國」就是兩個好例。我不是疑惑頌韜老大哥說的話，但國史館若是把國歌編入國史的時候，就要引經據典了。咱們現在的研究討論，只是提供國史館國歌經典的來龍去脈。舊金山世界日報（一九六六年十月十七日）「中國國歌軼話」一文裏有這樣一段話：「留美學生在民國初年，爲適合外交或學術場合的需要，曾有一首愛國歌，代替國歌應用」，恐怕所指的就是這首「於萬斯年」。

師舜先生所舉出的第二首國歌「亞東開化中華早」，眞是慚愧的很，我也不知道它的存在。只好留待國史館或中華樂府調查，是國歌，是代國歌，還是愛國歌了。

文中舉出的第三第四兩首國歌，我知道是眞正由政府正式頒佈的國歌；不過，就我所知，次序顛倒了。「中國雄立宇宙間」應先於「卿雲歌」。民國四年，作了八十三天皇帝的袁世凱命禮制館公佈過一首國歌，第一句是「中國雄立宇宙間」。旋律韻味很好，頗有中國風格，可惜犯了

兩個毛病。文字方面的毛病是詞句太艱深，不合一般國民之用。國歌是爲全國的人唱的，連販夫走卒也在內。試想「廓八埏」，「開堯天」等陳詞爛調，對他們能有什麽啟發。音樂方面的毛病除了爲一般人太難之外，音域也太寬。爲一般人唱的歌，音域最好在八度以內；不可能時，最好不超過九度或十度。美國國歌就是犯了音域過寬的大忌，有十二度之寬。我們現在的國歌雖不這樣寬，但也有十度之多。一開首唱「三民……」的時候，若不注意而起的相當高，唱到末句「一心……」的時候，一定要力竭聲嘶，聽着令人毛骨竦然。英國國歌在這一點最爲理想，只有七度的音域。但是「中國雄立宇宙間」竟有十三度的音域，完全不適合於國歌的條件。雖然如此，仍不失爲一首好的藝術歌曲，所以我收入我民國二十二年在北平中華樂社出版的「普天同唱集」內。那時找這首歌曲還相當容易，在幾篇別的關於國歌的文章裏，這首歌詞與我的大致相同，不過「江河浩蕩山綿連，勗華揖讓開堯天」這兩句，別的地方是「江河浩蕩山綿綿，建共和五族開堯天」。

民國九年，教育部接受章太炎先生的建議，定尚書大傳所載虞舜所作的「卿雲歌」爲國歌。曲譜是那時剛自德返國不久的蕭友梅博士（國立音專故校長）所作。至於是否公開徵求曲譜，還是指定由蕭友梅博士作曲，只好留待國史館或中華樂府調查。民國十一年，正式頒佈爲國歌。這首國歌溫和敦厚，可惜歌詞太深奧，違反了國歌原則。旋律只有一處美中不足，就是音樂節奏鼓勵唱者把「卿雲爛兮，糺縵縵兮」唱成「卿雲爛，兮糺縵縵兮」。這首國歌唱了相當久，從民國

十一年一直唱到民國二十五年，政府公佈以黨歌暫代國歌的時候，才換唱現在的國歌。民國十九年我大學畢業後，曾在北平育英中學教了五年音樂，負責教兩千多學生學唱國歌，所以「卿雲爛兮」我唱得爛熟。蕭博士寫的這首國歌，首調是降E調，旋律方面就我所憶，也與師舜先生所記稍有出入。師舜先生在他文內也說：「至曲調的於格律，那我們兩個人都不能有十二分的把握⋯⋯」。

爲求本文的完整，也把現在的國歌簡單的介紹一下。民國十七年，戴傳賢先生提議把國父於民國十三年在黃埔軍校開學典禮中的訓詞採爲國民黨黨歌歌詞。通過後，公開徵求曲譜，程懋筠先生的當選。民國十九年，政府又公開徵求國歌，結果無一當選。二十五年，公佈以黨歌代國歌；三十二年才正式公佈爲國歌。國歌和聲至少有三種：程懋筠譜，黃自譜，趙元任譜。我覺得趙博士的和聲進行最自然，建議給政府公佈爲正式國歌和聲譜。

師舜先生和頌韜老大哥的國歌回憶，引起來我的回憶，都是爲國史或中華樂府供獻一些有關國歌的材料。不對的地方，希望二位饒恕小弟則個。

九、問道於老馬

執教於美國國防語文學院，暨愛我華大學中文及遠東研究院，渡過了三十年教授生涯的國際聞名的音樂教育博士李抱忱，最近退休返國，於百忙中為本刊撰寫此文，謹此致謝。

·編者·

我們若向一個瞎子問路，我們就是「問道於盲」。俗話又說：「老馬識途」，好像老馬一定認識路；其實老馬認識的是他走過的路，並沒有暗示他認識所有的路的意思。

我從小時候就是一個「孩子頭兒」，每逢到舅舅家去的時候，一進門就被表弟表妹們像一窩蜂似的圍上，因為他們愛和我玩，並且知道我也愛和他們玩。我很幸運，到了這一生的晚秋，還保持着這「赤子之心」。

這次到臺的時候已經是十月六日清晨一時十分。睡了三四小時的覺，起來稍事整理，就有六個報館記者在上午十一時聯合訪問。談話時，我一點被訪問的感覺也沒有，好像幾位老朋友在一起閒話家常似的。記者們的訪問藝術已到爐火純青的程度，才能很快就造成如此輕鬆的氣氛；但

是我這五百年「孩子頭兒」的「修行」，相信也有相當的功勞。我們的談話非常親切，都感覺沒有「代溝」。到了午飯時間，訪問還沒有結束，我就請他們在餐廳吃了一餐客飯。他們要請我，我說要不得，並且告訴他們一個故事。十四年前，在花蓮講學的時候，記者曾爲我舉行了一個茶話會。會中他們說：「您知道，和尚吃八方。記者比和尚利害，記者吃九方，連和尚都吃，因爲連和尚都有時候招待記者。您現在比記者還利害，您吃十方，連記者都吃！」他們聽了這段故事，才沒叫我又蒙「吃十方」之寃。

「孩子頭兒」既然跟孩子們有了彼此喜歡的自然的情感，他們中間的緣份當然愈來愈深，中間的「代溝」當然愈來愈窄，甚至沒有。我和青年們實際上的年齡也許差四十多歲，但心理上的年齡差得並不多。有時自己也奇怪，爲什麼在走路快到哆哩哆嗦的時候，還有當年那「天使不敢走的地方，傻子一步就衝過去」的勇氣。「傻小子睡涼炕，全憑火力壯」，盡情盡理。但是「傻老子」沒有「火力」了，爲什麼還敢「睡涼炕」？

已往常有青年朋友們在信上和我討論各種問題。我在前五年傳記文學社爲我出版的「山木齋話當年」裏曾經說過我有每信必回的好習慣。有時因爲時間有限，沒有工夫寫長信，但總是寫得短而親切，所以我的筆友愈來愈多。從辦公室回家，或在週末，和認識的或不認識的筆友筆談一番，實在是一大樂事，因爲他們在這裏是那樣的誠懇感人！初返臺灣不久，手下文稿不多，只拿手頭的五封信爲例，但是把誇獎話都刪去。有時爲了內容的完整，只能不避嫌的留下一兩句，尙

請讀者原諒。

第一封信的寫者是今年七月一日我在最小的乾女兒（陳芳杏）的結婚典禮上才認識的新朋友、新親戚。快三年前在認這個乾女兒的時候，曾答應在她結婚的時候一定親自「嫁女」（Give her away）。典禮間會到乾姑爺的令弟和令弟妹鄭憲譚意君夫婦。談話時間雖然不長，但是談得很親切投緣，好像是多年的老朋友。他們在信上說：「……來美將近三年，您可說是我唯一遇到的知音朋友。雖然您是我的長輩……但您的言談、舉止和思想，都令我感到那樣親切……我曾看過不少『中國人在美國的心聲』文章，高度的物質文明反映出精神文明的欠缺便永遠是討論的大前題。見多識廣，在美多年的您，對於異國生活定有更多更廣的見聞和感觸，可否請您告訴我些？很希望能常常與您筆談，更盼望您下次來洛城時到我們家來玩，好嗎？……

憲意君　敬上

一九七二、七、二五。」

我這兩位新認的賢姪和賢姪女剛二十二、三歲，憲雖學科學，但是彈得一手好鋼琴；意君常給報上寫文章，二位實在是一對多才多藝的夫婦！

第二封信是三年前臺大合唱團團長田曉真小姐來的。分手了兩年多，最近又從愛大一位同學那裏彼此得到了地址。她第一封信裏說：「……從您的作品中我往往可以尋找到一份特殊的穎悟，自然而然地將感情融入其中，這也就是我為什麼會特別喜愛您作品的主因之一。我很感謝蓓

薇代爲傳達了我的請求，也希望能一直和您保持聯繫。如果您不嫌棄，我倒是很願意受教門下，俾使吾於音樂、國學、乃至做人方面有所增益……

學生　田曉眞　敬上

九月十六日

記得我在回信上說，退休後更有時間回答青年朋友們的問題。也許一、二年後能將有一般與趣的信件集成一冊，定名爲「問道於老馬記」，說說「老馬」所走過的路。

我與臺大合唱團實在有緣，每次回來都有機會爲他們演講和聽他們的演唱。一九七〇年元月四日中廣「音樂風」爲我主辦的「李抱忱作品演唱會」中，臺大合唱團演唱了三首歌曲。今年七月間他們又應中廣「音樂風」之請，在溽暑中用了七八小時爲慶祝我的六十五歲誕辰錄了我十首合唱曲，由戴金泉老師任特約指揮，出了一張紀念唱片。我十月返臺第一件事就是請他們和擔任獨唱的兩位聲樂名家，辛永秀女士和曾道雄先生，在中國飯店晚餐，酬謝他們的辛勞。席間他們合唱了幾個歌曲，歌聲是那樣甜美，表情是那樣自然，證明他們要唱歌，因爲他們喜歡唱！唱歌是他們心聲的流露！感動得我的幾個老學生（嚴孝章處長，雷穎署長夫婦，李乃鋼董事長）一個個的追述四十年前我們一起唱歌的快樂。幾位陪客（宋時選執行長，王洪鈞局長，王大空主任——「人生如蜜」的歌詞作者——，岳鎮江夫婦——趙琴小姐）還有名聲樂家曾道雄先生也都致詞誇獎這一批可愛的青年在音樂上的成績和努力。我約請的幾位這次訪問我的記者朋友們（蔡文

怡、褚鴻蓮、程榕寧、張月琴、楊明、趙妍如、謝玲七位小姐和戴獨行先生）都說這是一次最感人、最難忘的音樂晚會，大家都沒有拘束，妙語如珠，親若家人，「賓至如歸」。

我與臺大合唱團的緣份不只此也。他們三年前的團長剛剛又取得聯繫，去年團長陳立偉先生又在我剛返臺時，從受訓的地方很親切的來了一封信：「……同學們雖經流動大部分，但是大家仍是盡力努力，續求進步着。團裏兩年多來曾作過不少的演出，之間對您所作編的歌曲也多所偏好。因此當趙琴小姐要我們演唱您的作品灌製紀念唱片為恭祝您的壽辰時，大家都十分高興地答應了。……臺大合唱團目前雖擁有着若干的地位，不過基於種種因素的限制，我們仍感再需求水準上的提高。同學們喜愛歌唱的熱心和追求音樂的興趣始終是很高。今後有關於合唱方面的訓練、技巧與發展各方面，還祈求您多賜予指導。雖然三年前的團員們大都已畢了業，也有已經出國深造了的，但是我們仍是十分繫念着這個合唱團。……

晚學　陳立偉　敬上

十月十三日

我與其說與臺大合唱團有緣，不如說與整個臺大有緣，因為我在這次返臺的第三天，收到一封尚未晤面的臺大光啟合唱團團長林白翎小姐的信：「……您好！今年暑假，我讀『山木齋話當作』時，不由得有股很強烈的衝動，想寫信給您，尤其看到您說您有「每信必回」的好習慣的時候，激動的情緒轉成願望，愈來愈不能自己。但因書上幾次提起兩年後要回國定居，由字裏行間

我知道您是真會這樣作的人，又不能確定您在那兒……沒想到，就在前天的報上看到您回國的消息，真令我興奮異常，您果然回來了！

「其實，當初所以會看了您的書就想寫信，有一個更重要的理由：我已答應擔任臺大「光啟合唱團」的團長。……假期裏，經常為合唱團的組織、選曲等許多重新成立的問題苦思，也回去請教了初中音樂老師。是他第一個給我嚴格的合唱訓練，也是他第一個把您以及您的「合唱八要」介紹給我。這也是我看「山木齋話當年」，想從中獲得啟示的原因。……

「前兩天，學校裏新生訓練。我們在體育館前草坪上擺了「攤位」，接受報名。空閒時，四人合唱些平日練習曲，唱着唱着，我忍不住邊唱邊笑。合唱時的感受是那麼美，那麼能使人滿心喜悅。彷彿就在我們站的地方，天地之間忽然光亮起來。種種快樂，真不知如何形容。……那麼一羣人正在那兒默默地耕耘着。只為了他們太愛合唱，願意唱，唱出心聲，唱出對這個世界的愛。我們或許可以忝稱為您的後輩同工，但我們的能力還有待磋磨。我不敢奢望您能來指導我們，但您一直是我們的精神導師。此外，還有件小事，您身邊不知是否有 "You'll Never Walk Alone" 的譜，可借來印，我一直找不到。……

「李先生，我寫這信，只是想讓您知道，在您看不見的一個角落裏，有那麼一羣人正在那兒

晚輩 林白翎 敬上

六十一年十月八日

這是多麼誠懇天真的一封信！她所形容的合唱時的感受和他們那一羣默默耕耘的精神，深深的感動了我，並且已經約好最近要與這批可愛的青年會面，聽聽他們那「默默耕耘」的歌聲。

結束本文最恰當的方法是從中華日報記者楊明小姐的信裏摘錄一段，看看青年合唱（臺大合唱團）的聲音如何感動另一位青年：「……出來跑了一年多新聞，讓人感動的事也碰過不少。但眞像那天晚上一樣，使人回去以後，仍然輾轉反側，幾次想披衣起床把心中感觸說出來的事卻不多。

「您知道，當您以沒有拿指揮棒的手，引領那羣可愛而充滿智慧的年靑人唱出『人生如蜜』，『聞笛』，『歌聲』時，我的眼淚幾次在眼眶中打轉，幾次想也『忘卻身份』地引吭高歌。

「誰說我們沒有『好』的呢？那天晚上就太好，好得使人終身難忘。您的不可多得的『傻勁』，孩子們發自至情的歌唱，無數位音樂家（以及非音樂家）難得一『說』的心聲，交織成了那個純美得近乎神聖的夜晚。

「如果我會寫詩，或者也會塡詞，我將寫出：當歌聲從四週溢起，蠟燭也顯得格外明亮；每一個笑聲淚痕裏，都有中國人的光輝……」

楊明小姐用她那熱情動人的文筆，把我招待臺大合唱團和辛永秀小姐、曾道雄先生那晚的氣氛形容得恰到好處。的確！「合唱時的感受是那麼美，那麼能使人滿心喜悅，彷彿就在我們站的

地方，天地之間忽然光亮起來！」「當歌聲從四週溢起，每一個笑聲淚痕裏，都有中國人的光

輝！」我這四「老馬」在沒有被送到綠草原前，還要陪這些可愛誠懇、熱情的「小馬們」，憑着

過去的「傻勁」，一同再跑一段路呢！

（展望－六一年十月）

十、回憶幽默

一樣的幽默，各人感受不同。有人聽見幽默或看見幽默，就掏出至情來的欣賞，流出眼淚來的享受。有人性格拘謹，幽默對於他們不但沒有機器油使機器滑潤的功效，反而引起他們「世風不古」的反感來，使他們「嗚呼哀哉」的嗟歎半天。有人願意幽默都是自己的；別人一幽默就變成「貧」、「討厭」。作者若是還有一些幽默的話，作者的聽衆多半屬於第一類。屬於第二類的朋友沒碰見過，一定是他們等回家後去去嗟歎。第三類的朋友們大概是為了禮貌和自己的顏面，也從來沒有公開的亮過相。因此，作者僅有的那一點點幽默的幼芽，在風和日暖的環境裏，幾十年的時光中，也有了一些發育。

作者幾十年來，很少寫遊戲文章和打油詩。偶爾必須寫時，不是「幽」自己之「默」，就是「幽」他人之「默」。卽或是後者，也是謔而不虐，絕不拿着肉麻當有趣。作者覺得「幽」己之

「默」比「幽」人之「默」高明一些。拿自己作笑料，引人發笑，總不會傷和氣的。作者幾次將自己比作狗，要比將別人比作狗強得多。作者在耶魯大學任教時，在新房旁曾自蓋車房一間。同事金守拙博士（Dr. George Kennedy——已故，美國名漢學家）頗為驚異。跟作者說：「中國的念書人一向不肯用手作什麼笨重工作。你自己蓋車房，眞是新聞。」作者回答說：「這是錢不夠逼出來的。你知道『人急了上房，狗急了跳牆啊』。」前幾天剛寫好的新年報導信裏，作者在內子寫的那一段後面加上小註說：「希望瑰珍明秋能被抱忱和親友們說服，返臺和老伴兒一同定居。這就是『嫁雞隨雞，嫁狗隨狗』。」

為了引人發笑，也不必總是自貶身價的甘作雞犬。說自己怕太太（至少作怕太太狀）也是笑料。作者三十多年前任國立音樂院教務主任的時候，有一次我們四位老師在一次師生同樂晚會裏參加了一項男聲四重唱，由教聲樂的莫桂新老師唱第一中聲，作者唱第二中聲，教鋼琴的洪士鉦老師唱第三低聲，管絃樂器組主任張洪島教授唱第二低聲。由作者仿貴格瑞吟誦調寫了一首簡短的樂曲；歌詞共十節，每節開一位老師的玩笑，是四個人的集體創作。末一節是：「我們中間誰比陳振鐸（國樂教授）還怕老婆（他是出名的怕）？他不是別人，就是兄弟咱家做人我！」唱到末一句時，四重唱的那三位都一個一個的蹓進後臺，只剩作者還留在臺上獨唱。內子瑰珍扠着腰出臺，揪着作者的耳朶「順手牽羊」似的牽下臺去。

這時臺下哄堂大笑，因為玩笑是開在別人身上，自己不是那個「倒霉蛋」！這卽或不是「幸

災樂禍」的心理，也是「非我乎哉」的心情在那裏暗中作祟。這首貴格瑞吟誦調的「傑作」在三十年後的愛我華大學中國同學會去年新春晚會上又唱了一次，當然歌詞全改，針對的是愛大的知名之士，唱者也都是愛大的中國歌手（第一中聲：楊詠威同學；第二中聲：作者；第一低聲：曾國賢同學；第二低聲：李湘渝教授）。歌詞雖然是開別人的玩笑，但如上所說，只是謔而不虐，並且還令被唱者們都有被歌頌之感。舉幾個例……

（一）我們這些教授夫人裏頭那位最熱心腸？

她就是華僑名媛，名醫（江德暉）的夫人，Madame Geanny Kaung。

（二）那位小姐在家裏把丈夫管得唯命是從？

她就是嫁給許健的天交專家，蘇三左用虹。

（三）誰娶了一位亭亭玉立的俏人家？蘇三左用虹。（註：何琳）

（四）誰娶了一位亭亭玉立的俏人家？除了榮民醫院的名醫譚重森！

這位幸運之狗就是新聞大亨，邁可杜振華。

（九）愛我華的中國人裏那位最怕夫人？

他還能是誰？除了榮民醫院的名醫譚重森！

當然第十節又是「兄弟咱家做人我」。

記得在這多少年裏的幽默唱歌裏，至少用了兩次北方民歌「十朵鮮花兒」的主調。第一節原詞是……「說了一個一，道了一個一，什麼開花兒在河裏？這朵鮮花兒你瞞不了我，咦呼兒呀呼

兒嘿，蓮花開花兒在河裏，咦呼兒呀呼兒嘿」。第一次用這首民歌主調是二十七年前在耶魯大學任敎的時候，手頭沒有原編歌詞，只記得把老同事李田意兒（歐亥歐大學中文系主任）和王方宇兒（西頓大學中文系主任）都編進去了。第二次用是十二年前在國防語言學院。幸有老同事呂永泰兒留有副本，最近把作者這首「傑」寄來。現在舉幾個例，追憶那時的「幽默」：

（二）說了一個二，道了一個二，什麼人兒最淘氣兒？

這位名人兒你瞞不了我，調皮搗蛋的程光錦兒。（註：全系聞名的小淘氣兒）

（三）說了一個三，道了一個三，什麼人兒最肉感？

這位名人兒你瞞不了我，他就是 Albert 費那個山藥蛋。（註：費景雲，外號是 The Biggest Chinese in Town）

（五）說了一個五，道了一個五，誰怕老婆怕得發糊塗？

這位名人兒你瞞不了我，太極專家蘇大夫。（註：蘇挺博士，外號蘇大夫）

作者在幽默唱歌外，寫了更多的幽默打油詩，多半是在晚會或喜宴上的即興作。引大家一笑，卽已完成任務；從來不打稿，因此也沒有留稿。今從友人處抄來他們留下的兩首打油詩，寫在下面，也算是這方面留下的一點遺痕。

七八年前在國防語言學院兩位同事，高凌白兄和周敏生姊的喜宴上曾作卽興打油詩兩首，慶賀他們的新婚：

（一）思悠悠，念悠悠，終日思念 Ella 周，傻小子窮追終如願，山盟海誓賭城遊。

（註：二位在賭城拉斯維格結婚）

（二）勤為高，儉為高，什麼都沒有 Lindberg 高，

半生勤儉成巨富，Carmel 築屋永藏嬌。（註：婚後在 Carmel 的 Pebble Beach 建新居）

愛我華大學鄭蓮雲小姐與洛杉磯曾繁實先生於去年八月在鄭小姐姨母鄭迅夫教授夫人府上宣佈定婚。因作者和曾君是十四年的老朋友，被約擔任男家主婚人。愛大中國同學會會長黃俊英先生在定婚招待會上對作者說：「愛大的中國女同學本來就少，您還幫忙把一位中國女同學嫁給外人！您秋天回臺灣時，一定要多鼓勵愛大女同學到愛大來念書。」說話的語調如泣如訴，如嗔如怒。作者既無心中作了一件不利於愛大中國女同學的事，當然立刻應許負起這神聖的使命來。作者和愛大中國同學一向親如兄弟姊妹，於是在去年九月的迎新會上朗誦了下面三首打油詩，作為一個餘興節目：

（一）千不該來萬不該，鄭蓮雲你惹禍哉！

愛大小伙兒你不愛，偏愛洛城一英才！

（二）黃會長面色發紫，李抱忱罪該萬死！

女同學本來不多，你何苦硬要如此！

（三）李抱忱笑逐顏開，黃會長細聽明白；

明夏間臺灣重返，女同學源源而來。

註：歡迎祖國同學（特別是女同學）詢問愛大情形。

上面已經說過，作者若是有一點幽默的話，一向是盡力謹而不虐，絕不拿着肉麻當有趣。這不是裝模作樣，也不是假道學，只是不在男女混合的場合裏放肆，叫女人受窘，降低自己的身份而已。作者在適合的男子場中也常說「葷」笑話，頗受歡迎。曾有人建議作者出版一本「一見哈哈笑」一類的笑話書，被作者否決，因為不願意遺臭萬年。人之需要幽默，如同機器之需要機器油。無論是欣賞別人的幽默，還是看見、聽見別人欣賞自己的幽默，都使血液流暢，陰陽調和，五臟髮膚，處處舒泰。不僅此也，最要緊的是令人「樂以忘憂」，心情好，情緒對。作者四十多年前作的一首「笑的歌頌」就是發揮這一點：

㈠笑是人人無價寶，笑使人人精神好；
　遇事若能一笑置，無憂無慮無煩惱。

㈡人生不過數十寒，不找愁來不找煩；
　天天大笑六七次，卻病益壽又延年。

㈢笑之為用大矣哉，我勸世人笑顏開；
　得歡笑時且歡笑，莫待他年空悲哀。

信哉，幽默之如機器油。謂予不信，讀者無妨有時也「幽」他一「默」。

六十二年元月二日於臺北自由之家，時正值音樂會後在「家」歇乏，並膏（去聲）機器油。

（傳記文學——六二年三月）

十一、從此只譜閒雲歌

李抱忱博士去冬返國定居，承他在百忙之中抽暇，給中外雜誌寫了一篇：「從此只譜閒雲歌」，使我們看得出來，一股蓬勃的朝氣，洋溢在字裏行間，彷彿又為「人生七十開始」，作了一個最佳例證。

編　者

從此只譜閒雲歌

六十一年七月，在過第六十五初度的時候，回憶過去這些酸甜苦辣的歲月，作者也不能免俗的作了一首打油詩：

當我坐着搖椅唱歌，
不由想起日月如梭；
從前種種都成過去，
酸甜苦辣，煩惱快樂。

而今晚間憑欄獨坐，

只有微笑，沒有淚落；

想起當年愚昧，名利場上如醉，

從此只譜閒雲歌。

這首打油詩自和三十八年前為小女樸虹寫的安眠歌，仍用原韻，寫出六五初度的心情。那時的心情是：勞累了一輩子，都累出心臟病來了！從此要擺脫枷鎖，不再為行政所累，以有生餘年來服務作者第一愛好裏的第一愛好——合唱樂教。但醫生堅囑從此不能過累，若能以適當睡眠和休息的方法來應付心臟衰弱，反可比不知有心病，不知小心的人活得長。在美經商多年的齊守愚學長最近在耶誕賀卡上註上幾句勸告的話：「我看你似乎在未終場以前不肯鬆懈。我贊成此種精神，不過人的精力，年輕時隨年歲增，年老者隨年歲減。這點你不承認不行。既然不認老，則宜由武生改作老生，由老生改作老旦。在唱工上可能一樣賣力氣，而在作工上可在不丟醜的情況下省點力氣」。這實在是金玉良言！咱們雖不能扮演生、旦、淨、末、丑、各種角色，但是在演出時，的確應當在不丟醜的原則下盡量的省些力氣了。

回國定居談接棒

六十一年十月七日第五次返國。作者是回國定居，但是內子沒有一起回來。在我們給朋友的

新年信上有這樣一段話：「今年瑰珍沒陪着抱忱同回臺灣，一來因爲後者雖然退休，但是前者還沒有退休，並且她喜歡她的工作；二來，六年前一同返臺，住了五個半星期，她就病了五個半星期。氣候不適應是她『蹧』着回臺定居的一個大原因。抱忱兩個多月以來每星期注射兩次維他命針，現在健康與氣色都比剛來時好得多了。（抱忱註：希望瑰珍今秋能被抱忱和親友們說服，返臺和老伴兒一同定居。這就是『嫁鷄隨鷄，嫁狗隨狗』！」

十月七日返臺，當天就有各報記者聯合訪問。在訪問的問題裏有一項是找接棒人的問題。因爲報紙限於篇幅，不能發表的太詳盡，在這裏再爲申述一番。找接棒人這句話，初聽好像含有驕傲的成份，要找徒弟來承繼衣鉢。其實，這個從體育借來的名詞旣沒有找徒弟的意思，也沒有驕傲的暗示。在跑完四百米的時候，第一個人用他最快的速度跑完第一個一百米後，要把棒子交給第二個人，他好能接着用他最快的速度跑完第二個一百米。用同樣的方法把棒子傳給第三個人、第四個人，他們都是用他們最快的速度跑完他們的一百米。這樣的接力賽跑要比任何一個人一口氣跑完四百米快得多。作者好比跑接力的第一個人，在不能繼續貢獻出最快的速度以前，要把棒子交給一位動如脫兔，升火待發的運動員。他跑得和作者一樣快，也許比作者還快。這是「接棒人」的眞意義，毫沒有徒弟或承繼衣鉢者的含義。

眞正的接力賽跑雖然同時只有一個人接棒，但是這個名詞被音樂界借用過來以後，就可以同

時有很多人接棒了。第一個人跑完了他的第一個一百米，可以有十個人接棒，甚至更多。接過棒以後，向着不同的方向繼續的跑，這樣的接力。跑完第四個一百米時，接棒的人就要在一千人以上。遍及每個角落的大眾樂教，振發民心的民族樂教，應當這樣的找接棒人。

作者在頭兩次返臺（四十六年、四十七年）的時候，合唱在學校裏和社會上並沒有得到它所應得到的重視，多半都是自生自滅，適者生存。作者環島「講學」，在七個縣市推動合唱觀摩會，當時也曾引起一些微瀾。五十五年第三次返臺，聽說教育廳主辦全省合唱比賽已有好幾年的歷史，合唱在各處已在漸漸含苞待放，感覺到非常欣慰興奮。五十八年第四次返臺時，協助文化局主辦了全國第一次大專合唱觀摩會，參加的有二十七個團體，一千五百多人，實在是一個盛舉。這次第五次返臺，文化局已經又主辦了全國第二次大專合唱觀摩會，改分在臺北、臺中、高雄三處舉行，參加團體和團員都各增加了一倍有餘。救國團也在近兩年裏在臺北舉行了三次大專合唱觀摩會。最近一次（第三屆）是在六十一年十二月十七、十八、十九，陸續的舉行了三天，參加的共有二十八個團體。陣容的整齊，參加的精神和演唱的水準，實在令人稱羨！

三天大專合唱觀摩會後，緊接着在二十號那天東吳大學舉辦了他們的第四屆全校系際合唱比賽會，全校十四系，除去音樂系只參加表演外，其餘十三系都特加組織合唱團參加比賽。有的學系甚至全系參加，因而造成一個特別有趣感人的局面。有一系的合唱團先出來了四五十位花枝招展的女同學，最後三位西裝革履的男同學忸忸怩怩的也跟着走出來，得到全場熱烈的掌聲。作者

在最後論評時特別誇獎這三位男同學的精神，說作者相信卽或請他們穿女生制服出來，他們爲了全班的精神也會同意的。

這場盛大的全校合唱比賽後，又是緊接着正第二天（二十一號）政治大學舉辦了他們第七屆的全校系際合唱比賽。全校二十二個學系各組織了一個合唱團參加。雖然沒有像東吳大學那樣黑壓壓一大羣女同學裏夾着三個男同學的陰盛陽衰的情形，但參加的精神也非常令人佩服。論評時作者誇獎政大是「以德服人」的樂教，不是「不參加扣操行五分」的樂教。

今年元月十一日在中原理工學院演講時，聽說他們也每年在母親節那天舉行全校系際合唱比賽，並且已經辦了九屆。

第二天（十二日）在臺中市中興大學演講時，聽說他們也已經辦了九屆的全校系際合唱比賽。作者只到了臺北、中壢和臺中三縣市，就看見、聽見或聽說這四個非常感人的場面；沒有看見、聽見或聽說的類似情形還不知道有多少！這是孔子在武城「聞絃歌之聲」的大衆樂教！這是一萬人裏那九千九百九十九個人的「移風易俗」的樂教！這是蓬勃的民族的樂教！這是影響國魄的樂教！若全國各角落都能藉合唱來表現出民族的精神來，詠唱出民族的心聲來，中華民族一定是全世界最蓬勃的民族，最有朝氣的民族！

可愛的民族歌手

作者常喜歡稱愛好唱歌的青年朋友們爲民族的歌手。抗戰期間女詩人謝冰心作了一首愛國歌

詞「我們是民族的歌手」，由吳伯超譜成齊唱歌曲。作者在元月十三日臺中李明訓先生演唱會裏

致詞的時候稱呼各合唱團員爲民族的歌手。不幸，第二天的報上說作者「謙虛的表示，他希望號

召『樂匠』集中起來，共同爲移風轉俗的民族樂敎而貢獻出『樂匠』們的心願」。查歌手的「好

手」字既沒有謙虛的意思，也沒有輕視的意思。「吹鼓手」在社會上的地位雖然不高，但「好

手」、「巧手」、「熟手」和「國手」的「手」字都含有稱譽的意思。最近這三個多月（自六十

一年十月起）作者曾親自指揮了臺北的政大、師大、藝專、北師專、中廣、臺中的中興大學合唱

團和臺北區二十多長老會地方敎會的聖詩班聯合合唱團，親身的領會了他們的努力誠懇熱情和可

愛。他們對於音樂的熱愛，練習的認眞，和求知若渴的精神，深深的感動了作者。很多朋友都說

作者的健康和氣色都比剛來時好多了。作者生活在如此輕鬆愉快的氣氛裏，當然是音樂之神在

此，諸病退位的！省政府謝主席是「忙得沒工夫病了」；作者是「愉快得忘了病了」。臺大光啓

合唱團團長林白翎小姐在作者這次返臺的第三天給作者寫了一封非常誠懇的一封長信。裏面有一

段說：「合唱時的感受是那麼美，那麼能使人滿心喜悅，彷彿就在我們站的地方，天地之間忽然

光亮起來」。眞的，臺灣各地的合唱團使我的「天地之間忽然光亮起來」，敎我如何能不把餘年

捐獻祖國樂敎，如何能不健康愈來愈好，愉快得忘了病呢！

經多少風波，受多少折磨，

幾十年來，你還是你，我還是我；

到如今，名韁利鎖，全都打破，

但得淡飯粗茶，不再挨餓；

有空時，度個曲，唱支歌，

心無掛礙，拍掌呵呵！

即頌　儷祺

閒悉　尊駕最近返國，惟未知地址，故托趙琴小姐轉達，有暇至希常賜教言為幸！匆匆

弟韋瀚章拜言

（六十一年）十一月二十日晚

好一個「有空時，度個曲，唱支歌；心無掛礙，拍掌呵呵」！這完全是作者現在的心情。希望今後永遠有這樣閒雲野鶴的心情，在作者這匹老馬沒有被送到綠草原以前，還能陪我國合唱團這些誠懇、熱情、可愛的小馬們，憑着過去的傻勁，一同再跑一段路。

宋僧顯萬曾寫過這樣一首七絕：

萬松嶺上一間屋，

老僧半間雲半間；

須臾雲去作行雨，

　　回頭卻羨老僧閒。

這是得道高僧真正出世後的見解。作者既然要以閒雲的心情再跑一段路，自然覺得高僧閒得無聊時，「口裏會淡出一個鳥來」（魯智深語），倒不如作者這片閒雲，有時住在半間屋裏，興緻來時出去行雨，來得逍遙自在。「老僧」反而應當羨慕「雲」的生活有興趣，有變化，有寄托，有意義！

六十二年三月十八日於臺北自由之家

（中外雜誌——六二年五月）

十二、音樂與情緒

蘇東坡曾有一個善歌的幕士。坡問曰：「吾詞何如柳耆卿？」對曰：「柳郎中詞，宜十七八女孩兒，按紅牙拍，歌『楊柳岸曉風殘月』；學士詞，須關西大漢，執鐵板，唱『大江東去』」。

（見馬浩瀾花影集序）

人類的歌聲可以按所唱歌詞的情緒之不同，運用不同的唱法，透過不同的音色，唱出不同的情緒來。音色的英文名詞是 tone color 或借用法文字 timbre。不學音樂的人很少注意到一個人原來可以爲表現不同的情緒，唱出種種不同的音色來。作者在北平上中學的時候，學校隔壁是一個營盤。天天晚上聽那些丘八哥們用喊歌的方法一齊引吭高喊，喊得那麼痛快！那時以爲軍歌非那麼唱不夠味道。最常唱的幾首軍歌，一首是「三國戰將勇，首推趙子龍……」。讀者們現在得閉目幻想丘八哥們一個個昂首挺胸，脖子上的筋都蹦出來，臉脹得紅紅的那種唱歌神情，才能體

會出五十年前軍歌的韻味來。作者近年來在臺聽過幾次軍人合唱團，成績可以和學校合唱團比美。不過有時在想，作者小時候唱軍歌的那種原始的豪放和雄壯若尚未完全消失，也許更好一點。

還有一首軍歌，實在是第一流的民間文學。五十年前的軍隊在發餉的時候，若能買一斤饅頭吃，就是「打牙祭」。這首軍歌十足的流露出來苦笑的幽默：

邀一邀㈠，邀斤饅頭，

早晚兩頓粥，大塊兒的窩窩頭，

還有老鹹菜汆攔㈡油。

註：㈠秤一秤

　　㈡放㈠㈡皆北方土話）

每逢上床、要睡未睡的時候，聽見隔牆唱這首半幽默半訴苦的軍歌，在冷風裏傳到耳際，如喊歌，似述說，有一種說不出來的感觸。回憶起來簡直的是一種享受。

吳佩孚作的一首「北望滿洲，渤海中風濤大作……」也是極流行的一首軍歌。等到「基督將軍」馮玉祥用水龍頭給軍隊大批的施洗以後（只是耳聞，並未目睹），讚美詩如「前行基督雄師」，從此又有了一個軍歌唱法。

作者在這裏並沒有寫中國軍歌史的意思。上面說出的幾首軍歌只是強調軍歌有軍歌的音色，

不能用母親那溫柔慈祥的唱安眠歌的音色來唱軍歌；也就是說「十七八女孩兒」不適於「執鐵

板、唱『大江東去』」，「關西大漢」不適於「按紅牙拍、歌『楊柳岸曉風殘月』」。

韓德爾寫的不朽的「彌賽亞」聖歌樂裏，差不多全部都是稱讚頌揚的作品。只有第二十八段

「他倚靠上帝，上帝若喜悅他，現在可以救他」那一段，是看耶穌釘十字架的羣眾譏誚耶穌的

話。有一些合唱團（連歐美的也算在內）總是把這首滿含譏誚味道的合唱，唱成「榮耀頌」、「

哈利路亞」大合唱那種稱頌的味道，辜負了韓德爾處心積慮的寫出這首富有戲劇性的「反調」的

苦心。音色之被忽視，原來有這麼大的關係！

四十年前作者第一次到美國留學的時候，美國正在熱烈的討論合唱團的音色的重視與訓練。

有人主張合唱團的各部應當像管絃樂隊似的，各種樂器有不同的音色。有人更進一步的主張，不

但各種樂器有不同的音色，就是某一種樂器也可按樂曲不同的情緒（喜、怒、哀、樂……）而奏

出不同的音色來。有人說，以音色不同取勝的管絃樂隊既叫 orchestra，注意音色的合唱團也可

以叫作 vo-chestra，把 orchestra 的前兩個字母換成 voice 的前兩個字母，強調合唱團是一個

重視音色的訓練與運用的合唱團。名字改不改是皮毛問題，音色的訓練與運用是合唱的一個基本

問題。千篇一律的用一種音色合唱的團體，須要「更上一層樓」的，用適當音色的唱出情歌、軍

歌、安眠歌、愛國歌種種不同的情緒來。不會運用音色的合唱團，不會有動人的演出。（寄自美

國）。

（新時代——六二年九月）

十三、音樂旅程上的幾段回憶

去年（六十一年）十一月中旬，承臺南家專音樂科主任顏廷階兄之約，以顧問的資格到臺南作了兩天的訪問。回臺北時，又在臺中停了兩天，訪問音樂界的老朋友們。承蓬靜宸教授不棄，在十七日晚臨時約作者爲師專同學作了一次專題演講。作者受寵若驚，當然欣然接受；但是不知道講甚麼才能在同學昏昏欲睡的晚間引起他們的興趣來。在演講前的席間還想不到用甚麼「專題」來「演講」。李明訓兄無意中說了一句：「我們就喜歡聽您胡說八道！您不必講甚麼專題」。作者忽然靈機一動，選定了「音樂旅程上的幾段回憶」這個題目。上臺後宣佈，因爲晚上大家累了，沒人願意再聽專題演講了，所以作者要胡說八道一番，講音樂旅程上的幾段回憶。從同學們如釋重負的歡笑裏作者已經知道作了一個聰明的決定。等作者問同學們「先從初戀說起好不好」，同學們搖屋動瓦的喊「好」時，作者已經得到聽衆的注意了。講前先向校長和訓導主任

聲明：這不是鼓勵同學在讀書的時候談戀愛，只是說一些過來事作他們的參考而已。等到作者在描述初戀的回憶時，臺上的羅校長比臺下的同學們笑得還厲害，聽得還起勁，作者於是放心了，知道校長「批准」作者這次演講的角度了。

一星期後蓬教授還費了很多時間從學生該週的週記裏抄錄了九段，使作者瞭解青年們對作者的反應。本來都是誇獎的話，實在不敢發表。但有一段，證明聽眾聽專題演講的心理，預先被作者猜着了，所以斗膽的在這裡發表：「……本以為一定會聽得昏昏欲睡，但畢竟李博士技高一籌，抓住了大眾心理，並不枯燥的長篇大論，而是輕鬆愉快的『胡說八道』（他自稱）一番，妙語如珠，風趣氣氛充滿禮堂……」。

有了這次的「成功」，使作者想到這樣講法或許真比一般的專題演講容易被聽眾接受。（自然各科系為教學員安排的專題演講，對象清楚，容易選擇題目。作者所指係朝會紀念週等集會裏的專題演講。）於是在清華大學、東吳大學、實踐家專、新竹師專、育達商職等校，用同樣的角度，講同樣的題目的講了幾次，都是得到聽眾同樣的共鳴。特別是在東吳大學那次，軍訓教官事後告訴作者說，遇有講員口若懸河，但是不對同學口味時，聽眾就發生小聲說話的情形。但是作者這次講時，卻得到同學們鴉雀無聲的注意。作者知道這樣講法、這樣內容，至少這幾次「成功」了。

從初戀說起

初戀雖然不是作者音樂工作的有趣回憶，但初戀的成功卻給予以後的音樂工作很大的鼓勵。並且幾次講這個題目，都是從初戀說起，應當再從實招來。何況幾次講，聽眾都是百聽不厭，作者也是百述不煩，何妨再多講一次！（以下從傳記文學出版的「山木齋話當年」裏引用一兩段，再加上一些「話當年」裏沒有包括的資料）。

「大概在十五六歲的時候忽然發現女孩子的可愛，但是還沒有感覺到那一個女孩子特別可愛。這就是所謂的『情竇初開』吧?!一直到有一次在先六舅（薛子厚先生）碰到六舅母的娘家姪女（崔家五小姐），才真算墜入情網。情網是這樣墜入的：有一次到舅舅家去玩兒，遇見正在舅舅家小住的這位崔五小姐。舅母指着她給作者介紹說：『這是你三舅家的小珍兒』。（那時她剛十一二歲）又指着作者簡直是驚聲燕語！當時感覺到她惟一的缺陷是稍微的黑了一點（那時正是夏天），她常在太陽底下遊戲）。作者發現我們五六個孩子一起玩兒，她總是和作者在一起。晚上走時，她從後頭抱住作者的腰說：『寶哥別走』。在舅母『這孩子』的笑聲中，作者迷迷糊糊的就踏着月回家了。在路上想：『她難道就是我將來的伴侶嗎？長得

再白一點就更好了』。」

作者在大四的時候，「小珍兒」（就是現在的內子瑰珍）也進入燕京大學的大一。我們一對情侶天天晚七點到圖書館唸書，晚十點送瑰珍回女生宿舍。瑰珍最怕蛇。有一天晚上回女生宿舍時，看見一根繩子橫在路上。她怕得立刻躲到我的懷裏來。等我用腳踢那根繩子，告訴她不是蛇時，她還躲在作者的懷裏不動，惹得作者的愛苗怒放！瑰珍直到現在不承認這兩個抱腰和怕蛇的故事，但也不否認，只說她不記得了。結婚後，作者問她，追逐她的有西裝革履的，也有油頭粉面的，她為甚麼單選擇了我這個穿破藍布大褂，露腳後跟的窮小子。她說：「我就是愛你嘛」！

女人的邏輯，誰能解釋?!

婚後四十二年的生活裏，小口角、小波折在所難免。但回顧這將近半世紀的愛河情海，總還算是風平浪靜。這要歸功於兩點。第一：夫妻不用顯微鏡彼此觀察，彼此的錯誤和弱點就不會放大二百五十倍。要用望遠鏡；如此，太太臉上的一塊黑斑還會被看成一個美人痣呢！第二：兩人的性情要剛柔相濟，不要針鋒相對。瑰珍的「母親慾」很強，作者的飲食起居都要按她的意思。往好裏說，內子照護作者無微不至，佔便宜的還是作者。所以這多少年來，內子盡量的發揮她的「母親慾」，作者極力的培養自己的「兒子慾」，相得益彰，這是極聰明的享！

（講到這裏，昏昏欲睡的人都被大家的笑聲捲入漩渦。作者得到聽眾普遍的注意，可以順利的往下講了。）

初生之犢不畏虎

剛從大學畢業兩年（一九三二年），訓練北平育英中學（男）合唱團非常起勁。那時日本剛侵佔了我國東三省一年，全國的憤怒仍在沸騰，我們舉行了一個兩小時的節目，全部是抗日和愛國歌曲，得到普遍的、熱烈的反應，育英合唱團的聲譽也一日比一日高。一年後忽發奇想：若是合唱團繼續努力練習，爲甚麼不可以利用春假，帶他們到南京、上海、杭州等地舉行一週的旅行音樂會呢？秋學期一開學，向合唱團報告了這個「奇想」後，全體熱烈贊成，並同意於每週兩晚四部練習外，再於每週四天午飯後用半小時舉行各部分部練習各一次。此外，並自動規定團員晚到一分鐘罰一分錢；伴奏晚到一分鐘罰二分錢；指揮晚到一分鐘罰三分錢。練習二十五週後，將近旅行表演前，將撲滿打碎，拿錢出來買茶點時，發現裏面的錢還不夠買三個橘子呢。團員每次按時出席的精神可想而知！常見的合唱團轟轟烈烈的產生，過了些時就無聲無臭的「壽終正寢」，不負責的出席練習要負一大部分責任。請想，平時不常出席練習，到了公演時，男的西裝革履，女的花枝招展的都上了臺。這一羣烏合之衆能表演出甚麼好的成績來呢?!

有一天晚上特請育英中學李鶴朝（如松）校長來聽我們練習。練完以後，在他的辦公室裏就向他報告我們的春假旅行表演計劃，並向學校先借出發費一千元，等回來有了門票收入再還學校。沒想到校長很大方的回答說：「抱忱，回來有錢就還；沒錢就算學校花了一千元廣告費。」

「士為知己者用」，一千元不是一個小數目，作者從來沒見過這麼痛快，這麼能用人，這麼有遠見的校長！我們變成了一生的好朋友！

旅行表演歸來，除去一切開支，只還了學校二百多塊錢。本來校長說過還不上時，就作為學校花了一筆廣告費，但是因為作者的責任感特別大，所以異想天開的請程硯秋特為我們演了一齣他一年只演一次的「荒山淚」（那時程氏是南京戲曲研究院北平分院研究所的所長，作者是研究委員），我們的合唱團在開場時先演唱了四十五分鐘。這樣，專聽國劇的也有機會聽合唱；專聽西樂的也有機會聽國劇。那一次，除了還了應還未還的七八百元外，還多為學校賺了六七百元。

作者總算沒有背上賴債不還的罪名。各處對於一個中學合唱團的要求不苛，所以各地的反應還不錯。各地從此對合唱漸漸注意。

在進行這次旅行音樂會時，除了李校長一個人鼓勵外，別的朋友們都持反對的論調。當然他們都是好意的告訴我這個困難、那個困難，加起來等於不可能。朋友們都是有經驗的，遭遇過這個困難、那個困難，所以知「難」而退。作者是「初出茅蘆」，「初生之犢」，沒有遭遇過這些困難。既然不知「難」，所以不必「退」；好像不可能的事情，反而辦成功了。這也許就是「初生之犢不畏虎」的意思吧

傻小子睡涼炕，

全憑火力壯

天無絕人之路

一九三四年剛帶着北平育英中學合唱團南下旅行演唱歸來，富有幻想的作者忽然又有一個構想：：我們爲甚麼不可以聯合北平的大學中學合唱團在故宮天安門裏、太和殿前舉行一場我國有史以來第一次大中學合唱觀摩會呢?!於是請了一棹客，將和作者熟識的音樂老師們聚在一起，邊吃邊談這件事。大家都熱烈的贊成這個建議。參加這個歷史性的音樂活動的大專有師大、燕大、清華，協和醫學院和京華美專等校；中學有育英，貝滿，崇實，崇慈，滙文，慕貞，志誠等校。還有兩個學校，一時想不起來了。各校選出作者的音樂教授，燕大音樂系主任，范天祥博士（Dr. Bliss Wiant）作總指揮，作者任副總指揮兼總幹事。那時的心理完全是積極的，只有成功，沒有失敗。演出的那天是星期日（一九三五年五月卅一日），倘若下雨，連順延一日的可能都沒有。幸而那天天公作美，天朗氣清，成全了我這個「傻小子」的一番「傻」心。兩年連着作了兩件別人認爲不可能的事。作者又不是神仙，所以成功的原因，還不是因爲「傻小子睡涼炕，全憑火力壯」！

作者在大學的時候，因為不得已的原因（先母已病故，先父已退休，作了四十年長老會的牧師，一個月只有二十五元退休金），完全要自食其力。除了教家館，抄樂譜，和種種雜事外，還向學校借了幾百元貸金。畢業後尚未還完學校貸金，為結婚又借了一筆款。這筆款還完以前，又想留美深造。深愛作者的先五舅把他的「棺材本」兩千元借給作者留美，換了八百多元美金。製裝、買船票和火車票，到了歐柏林音樂院時已用去一半了。等到交了費，再加上每月四十元的生活費，到了除夕，口袋裏只剩下兩塊半美金。就在那天晚上發生了一個奇蹟。副校長 Dr. Frederick Bohn 一向待歐柏林的中國學生很好。那天給作者打電話，約作者到他們家去吃年夜飯。席上只有他們一對鶴髮童顏的老夫婦和作者這不到三十歲的小伙子，談笑甚歡。飯後閒談，問起作者的經濟情形來，作者只好「從實招來」。副校長在第二天，大年初一的時候，到辦公處去查出可以給作者三百元獎學金，又借給作者二百五十元貸金，這樣才解決了第二學期的學費和生活費。第二學年音樂院又替作者請到羅氏基金獎學金，解決了全年的需要。

說實話，這不是完全靠運氣。自己的努力也是一個重要因素。那時因為已經結婚，沒有跳舞、約會等事佔據時間，因此有很多功夫讀書和練習音樂。學校肯幫作者這許多忙，人緣也許是一個小原因，但大部份還是因為作者的成績。上天不會幫助一個人自己坐在一塊石頭上，還請上天替他搬那塊石頭。若是那個人試着搬那塊石頭，搬得血流汗出，上天當然願意助他一膀之力。這件事也令人想起「船到橋頭自然直」和「山窮水盡疑無路，柳「天助自助者」就是這個意思。

「暗花明又一村」充滿了鼓勵的兩句名言來。

天使不敢走的地方，

傻子一步就衝過去

這句西諺的意思是聰明的天使總是顧慮太多。事先總是前思後想，左顧右盼的不敢邁步，傻子沒有這麼多顧慮，反能一步就衝過去。我們在抗戰期間舉辦的千人大合唱，就是天使不敢走，傻子一步就衝過去的一件事。

事先，多少人說這件事很難辦，或是根本不可能。第一：抗戰期間的交通非常困難，如何能把方圓四五十里的學校團體，如南溫泉的政校和歌樂山的國立藥專，齊聚在重慶，會後再把他們送回去；第二：教育部的音樂教育委員會除去應辦的一兩項工作（如辦刊物）外，一點經費辦別的工作也沒有；第三，重慶附近的合唱團，有學校的，有社團的，有軍人的，有工廠的，程度高低不齊。舉行一個千人大齊唱也許還勉強及格：若是嘗試一個千人四部大合唱，那是自討苦吃。

第一個問題是這樣解決的，以戰時重慶交通的情形，借二三十輛卡車同時接送這二三十個合唱團當然是不可能。但十里以內的合唱團自願自己走來。我們借了兩輛大運動卡車，從上午八時起就依次到各處去接各團，在中午十二時前就把各團齊集在都郵街附近一個大運動場上，準備好舉行演唱前惟一的聯合練習。演員站台是球賽看台，圍着操場擺了大半個圈子。看台共有三層，加上站在地

上的一排，一共站了四排，每排約二百五十人。因為這個不得已的「一字長蛇陣」，所以演員擺在

中間兩段的前面。指揮台是一張八仙桌，擺在軍樂隊的前面可以兼顧「長蛇」的各部。作者上台

指揮時，看見團員後面是敵機轟炸後燃燒倒塌的樓房，聽見一千人雄壯的大漢天聲，感覺到這眞

是「抗戰必勝，建國必成」的先聲。

那次的演出超過預期的成功，臨時決定用神速的方法在兩小時內將一千人的唱台搬到附近都

郵街的精神堡壘下重演一次，使更多的市民可以聽到這些「民族的歌手」。聽衆那麼擁擠，情緒

那樣熱烈，此情此景，是作者一生一個最寶貴的收穫，一個永不能磨滅的經驗！最後一批卡車送

團員回去的時候已經是深夜。他們還是興高采烈的在車上高唱：「我們是民族的歌手，用歌聲喚

醒萬有……抬起頭展開歌喉，歡祝勝利，迎接自由」！

經費問題是這樣解決的：錢多、多花，錢少、少花，沒錢、不花。事先向各合唱團聲明，教

育部因沒有經費的原故，只能負責遠處合唱團的交通。結果，近處的合唱團決定安步當車，全體

一千團員那天自備乾糧。歌曲印刷由教育部音敎會負責；節目單由重慶一家報紙當天（一九四一

年四月一日）免費代印專刊（因為那天是精神總動員第一週紀念）。搬唱台是勵志社義務服務；

兩輛交通車是由社教司負責借來的。作者每週到各合唱團練習的車馬費從來沒向教育部領過一分

錢，一來因為錢不多，報賬太麻煩，不值得；二來有時擠不上公路車，僱不着滑竿，都是安步當車，無賬可報。結果用了少而又少的經費動員了一千位「民族的歌手」，在我國音樂史上和政治史上辦了一件可紀念的事情。這大概就是當年「重慶精神」的一個表現吧！

在現在交通方便的臺灣推動萬人齊唱或五萬人齊唱都比較容易；但在抗戰期間訓練散在各處的一千個人，近三十個程度不齊的合唱團，唱四部合唱，的確很困難。結果是用作者的信心、愛心和耐心克服的這個困難。作者從小時候就非常喜歡聽合唱的聲音。好的合唱會隨時的使作者的血液沸騰。自從在抗戰期間有了「千人大合唱」的構想後，腦子裡那理想的美和雄偉使作者「陷入情網」，深信「種甚麼收甚麼」。於是用了極大的耐心把這個「愛的工作」慢慢展開。等到當天下午二時開會，行禮如儀，最高領袖蔣委員長演講了約半小時候，就開始了這個有歷史性的千人大合唱節目。作者指揮千人合唱「鋤頭歌」，男女聲部此呼彼應的合唱「一片的青苗隨風倒，陣陣的稻香吹來了」的時候，作者如同觸了電流似的深深的受了感動。看見後面日機轟炸後燃燒倒塌的樓房，聽見一千人那雄壯的歌聲，深深的體會出音樂是民族的心聲，是精神總動員的利器！

每次演講結束時，總是鼓勵青年學生們，將來這幾段回憶卽或完全忘記，但若能把上面引用的成語俗話話牢記在心，一生會享用不盡的。

不知老之將至

上面幾段亦莊亦諧的回憶，雖然不是學術演講，但在過去的一年內沒有時間預備專題演講的時候，也代替了五六次專題演講。這要謝謝臺中師專的同學們。沒有他們那最先的熱烈反應，作者絕沒有勇氣把一個題目講這麼多次。

過去這一年（六十一學年度）作者在臺總是下意識的有一個內疚——恐怕別人認爲作者做得不夠。於是不知不覺的工作愈來愈多，直到肩負不動，病倒了五星期爲止。現在回到作者的靠「山」（內子姓崔，「山木齋」齋名第一個字就是她的姓的部首），經她發揮「母親慾」的調護，作者現到已判若兩人。今秋返臺第一件事就是盡量減少工作，使生活裡能有一點點「閒雲野鶴」的氣氛。

去年寒假在救國團主辦的幾項「自強活動」裡（音樂教師合唱研習會，大專合唱研習會，作曲研習會等）和參加活動的青年們同聚了一週。作者說作者這四老馬在被送到綠草原以前，還要陪他們這些小馬們跑一段路呢。於是他們遇到作者的時候，就很親熱的管作者叫一聲「老馬」。黃友棣兄爲鼓勵作者多作曲，用激將法管作者叫總是趴在地毯上睡覺的「老貓」。作者在剛寫好的「歌曲第二集」的自序裡又自稱爲「老牛」，表示在過去這一兩年裡也耕了一點田。希望這三

十四、三戰三勝追記

李抱忱先生是我國著名的音樂家，也是一位最熱愛國族的藝術家。古今中外，任何一位藝術家都具有旺盛的鬪志，李先生也不例外。此所以他能戰勝病魔，完成許多傑作，讀者不能以一般隨筆文章等閒視之。——編者

雖然作者是大學時代的網球名手，練成金剛不壞之身，但一生一鎗也沒有放過。所以「三勝」指的的當然不是甚麼戰役，而是三戰三勝了病魔。我方雖然損失不重，卻也付出了相當的代價。

三次生病經過

作者生於民前五年，除了頭疼腦熱偶爾一點小毛病外，一生從來沒有大病，因此也沒有「身體髮膚，受之父母，不敢毀傷」的警惕。高起與來或靈感一來，就會不眠不休的一直作完爲止。五十八年到五十六年六十歲，醫生警告已有輕微糖尿症和心臟衰弱時，聽到耳裡卻未記在心裡。五十八年

和六十一年兩次返臺協助文化局和救國團推動全島合唱樂教時，都是因爲「發憤忘食，樂以忘憂，不知老之將至」的緣故，每次都大病五星期。第一次住在宏恩醫院，第二次住在新中心診所。第一次的病因和病況已在「不知老之將至」（中外──五十九年十二月）一文詳述；第二次的病情極爲相似，玆不再贅。

六十二年九月第五次返臺，一下飛機就感覺不舒服，並且愈來愈不能適應臺灣的水土和氣候。住了兩次榮總，每次總在兩星期以上，還是無濟於事。在臺北住了三個月，病體每況愈下，最後寸步難行。既不能推動工作，不如回美寓養病。正好那時內子也來信說她和美國的心臟專家都勸作者回美寓靜養，於是正在徬徨的作者立刻決定還是「走爲上策」，到家後也可得到內子的照護。

機場歌聲淚影

作者最怕驚動親友接機送機。來人愈多，心愈不安。所以去年（六十二年）十二月底走時，只通知了幾個需要他們幫忙的人。不知道「天機」如何洩露，機場竟有三十幾位愛樂合唱團的團員送機。團團圍住作者的輪椅給作者唱作者的作品「人生如蜜」，「離別歌」，和聖誕歌曲等。團長黃進福兄拉著作者的手淚如泉湧，旁邊的團員也跟着掉淚。於是在這溫溫暖暖溫溫溫的歌聲中，凄凄慘慘凄凄的淚影裡，坐着輪椅被送上了飛機。事後有人告訴作者他們流淚的緣故是因爲

他們以爲這是末次見作者。作者當時在機場也老淚橫流，因爲作者一生最怕軟不怕硬，一看見人流淚就立刻解甲棄兵，渾身招數都沒有了。作者始終沒有以後永遠不能返臺的感覺。相信這種堅信是這次健康恢復得這麼快的一個重要因素。

體內積水過多

飛到洛杉磯後，轉機直飛明城心臟醫院，立刻診斷出來一切的病都是因爲體內積水過多的緣故，並且立刻叫作者恢復原來在美時的無鹽飲食。鹽的成分是氯化鈉，鈉增加心臟病患者體內的積水。所以這種病患者不但不能吃鹽，還要每天吃排水的藥（Lasix）。作者在美吃的量數是每天80m.g.，臺灣醫生認爲量數太大，減爲每天40m.g.，並且每餐叫作者吃500m.g.的鹽，因爲他們認爲人若不吃鹽會軟弱無力的。作者提出這個問題時，美國醫生說那是過去的理論，因爲人從每天吃的水菓、青菜、肉類以及飲料裡就可以得到二百到三百m.g.的鹽，足夠人每天必需的最低鹽量。現在作者在二三百m.g.的鹽以外，又吃進去一千五百m.g.的鹽，難怪體內積了這麼多水。於是在每天口服的排水藥增爲八十m.g.外，又血管注射六十m.g.的排水藥，共合一百四十m.g.。四天裡體重減了二十磅，平均每天排出五磅水。到第五天，體重沒再繼續減，醫生說體內的積水都排出來了。果然從那天起，睡眠如嬰兒（不像在臺時每夜只能坐在椅上，趴在牀邊睡兩三個鐘頭），食慾增進，不再氣喘，心也不再發堵，腳也不再發腫。在臺那寸步難行的痛

苦，四天之內，完全消失。又住了一星期的醫院恢復體力（特別是腿力），就飛回愛城舍下靜養了九個月。治病經過所以說得這麼詳細的緣故，是因為兩位好友的堅囑，把治療心臟病的最新方法寫出，作為臺灣千千萬萬的心臟病患者和心臟醫生的參考。

天下賢妻良模

在愉快閒散的心情，內子的照護下，很快的就可以每天寫作三小時，散步半小時。午睡後回信，看看書，看一小時的電視新聞，陪內子聊聊天，一天很容易的就打發了。特別是內子的愛護，實可為天下賢妻的良模。內子從小時候就喜歡玩兒娃娃。鄰家在找不到嬰兒時，在內子崔家準找得到。現在我家兒女成人，各奔前程，家裡就剩下我們老夫老妻。熟料老妻兒態復萌，竟將「老夫」當作大娃娃玩兒起來了。天天為「老夫」洗澡擦爽身粉，把「老夫」打扮得貌似金童，香如玉女。此外還管打針、司藥、按摩、作飯，愛護得無微不至。這無限的愛當然也帶來了無上的威權。在這權與愛的混合力下，「老夫」只好樂得的「裝孫子」，盡情的享受。老兩口兒婦唱夫隨，倒也相安無事。

完成了四本書

作者一生有一個特點，就是能作事專一：求學時唸書最要；追逐「太座」時愛情至上；養病

時健康第一。因此，養病時絕對「與不可避免的局面合作」，毫無自我憐惜之感。心情既然愉快，在九個月養病期間每天三四小時的寫作時間裡，反比平時還寫作的多，居然完成四本書：㈠「李抱忱歌曲第二集」（樂韻出版）；㈡「合唱指揮」（天同出版）；㈢「唱中國歌」（耶魯大學出版）；㈣「山木齋爐邊閒話」（已全部脫稿）。現在回憶起來，這不是消極的認命態度所能完成的；這是積極的適應環境，利用環境，克服環境的態度的成績。雖不足以自豪，卻頗可自慰！

今年七月卅一日又到明城心臟醫院作了一次檢查，當日飛回。醫生非常驚奇作者的心和肝都已恢復到原來的大小。醫生說按常例不可能在九個月裡恢復得這麼快，作者這次是例外，是奇蹟。作者回答說可能是有三個原因：㈠在名醫的治療下，作者非常「聽話」，完全遵照醫命吃藥、打針、不吃糖、不吃鹽、按時休息、散步。內人又在醫院營養部門作事，對於作者的飲食控制得格外嚴。作者知道是為作者的好處，所以夜裡也不敢起來偷開水箱。㈡作者深信精神治療有時勝於醫藥治療，所以在養病期間總是精神愉快，堅信在最近的將來能重返祖國服務樂教。㈢雖然醫學尚未確定維他命Ｅ對於心臟有甚麼好處，但是幾位老年朋友都勸作者每日服用。他們說：

「我們若等到醫學找到非常科學的證明再服用，我們也許已經死了多少年了。我們的心臟病現在不困擾我們就是有力的證明」。於是作者也起始每日服用四百個單位。告訴我們的家庭醫生，他既沒推薦，也沒攔阻。

十五、鋤頭歌「音樂獄」

我國自古就有文字獄，到了清朝特別多。清朝洪昇因在皇太后忌辰上演他的傑作「長生殿」而遭斥革，「凡士大夫因觀劇而除名者幾五十餘人」，「孔尚任因著『桃花扇』而休官。」（見「孔尚任研究」阮毅成序），民初也有類似的事件發生。最惹人注意的一件事是林白水因為在報上罵潘復是張宗昌的腎囊而被鎗斃。大陸淪陷後，文字獄更多。最沒道理的一次是馬思聰兄親口告訴作者的一件事。抗戰期間的名作曲家劉雪厂淪陷後留在大陸。他被整肅的時候，藉口是他作的一首流行歌曲「何日君再來」裏的「君」指的是蔣總統。其實那首歌曲是抗戰期間的作品，那時蔣總統尚在大陸。真是欲加之罪，何患無詞！勞改時天天在公路旁烈日下鑿石子，工作十四小時。請想，手無縛雞之力的文人，如何受得了這樣的折磨！不到兩星期卽病累而死。

Ｆ者在本文裏所說的「音樂獄」所以用引號鈎出來的緣故，是因為雖然由作者作詞並改編為

四部合唱的「鋤頭歌」，近年來有時禁唱，有時不禁唱，有的機關禁唱，有的機關不禁唱，給作者帶來了不少的困惑和煩惱，但結果卻非常圓滿愉快，增加了作者寫作的情緒和服務祖國樂教的精神。這全賴政府眼光的開明，態度的公正和處理的迅速。這件「音樂獄」的來龍去脈請讀下面數函就會一目了然。

上新聞局函

君復局長公鑒：

先將最近所知之禁唱情形簡報如下：

㈠數年前（年月不詳）由文化局支持之國立藝專合唱團舉行全省巡廻演唱「中國古曲及民謠」，節目上包括拙作「鋤頭歌」。演唱至新竹時，忽接文化局第二處長途電話，命令從節目裏抽出「鋤頭歌」，禁止演唱，並令該團指揮戴金泉老師書面報告演唱「鋤頭歌」經

抱忱四十年前根據吾國民歌改編爲四部合唱並另作詞之「鋤頭歌」（除第一節仍用原詞），因旋律雄壯，歌詞描寫農家樂，數十年來頗受合唱團之歡迎，常在音樂會裏演唱。近幾次返臺聽說「鋤頭歌」在被禁唱之列，大惑不解。因管理禁唱歌曲宜之機關太多，正在無從問起之際，去年（六十二年）六月二日蒙蔣院長面示查禁歌曲事將由貴局統一管理。但屢因心臟病及糖尿病之困擾，就延至今，方能上書陳情。

過。戴老師寫了一篇長九頁之報告（附件一）寄陳文化局第二處劉蒼波（昌博）處長，以後卽無下文。

㈡六十二年二月十日內政部出版處令四海唱片出版社將中廣音樂風唱片第十集送審。嗣又電知該社「李抱忱作品紀念集唱片」不宜出版。當由該社於三月十九日函復，謂「已通知全省各經銷商將已發出之唱片退回，並決定本社今後不再將該『鋤頭歌』製片發行。隨函附呈該唱片之母版一套，請予消毀不悞。」（附件二）

㈢六十二年暑期中廣音樂風亦收到公文，令該單位報告廣播「鋤頭歌」及錄音經過。報告內容與附件一大致相同。亦得到命令今後不得再行廣播「鋤頭歌」或錄音，因此歌係共匪所唱歌曲。

㈣臺大合唱團本擬於六十二年四月十九日之音樂會演唱「鋤頭歌」，由該校管絃樂團伴奏。事先請抱忱寫出管絃樂伴奏部分。抱忱那時正忙於各處推動合唱工作，沒有整時間寫作。於是用了兩星期的時間才完成。音樂會前幾天忽接臺大合唱團團長郭啟運同學來電，謂文化局第二處通知該校訓導處「鋤頭歌」有問題，不宜演唱。等到行政院邱慶璋秘書電臺大訓導處代為解釋時，節目單已印出，不及改變矣。

㈤六十二年六月二日在政大愛樂合唱團聯合音樂會中，政大原擬演唱「鋤頭歌」。愛樂合唱團團長黃進福同學說教育局禁唱「鋤頭歌」。那時抱忱正臥病新中心診所。俟出院後在演

出當天。抱忱親至教育局訪高局長訊問禁唱經過。高局長即請主管人來局長室答復。主管人謂僅通知送審人將「鋤頭歌」送審，催過兩次，並未送來。抱忱答謂此歌已由貴局核准，由政大在兩月前貴局主辦之臺灣地區音樂比賽中演唱過，並翻出比賽秩序册第六十四頁請其過目（附件三）。當即面允演唱，未行公文。但節目單已印出，遂由司儀臨時報告，將代替之歌曲，改唱原定之「鋤頭歌」。

× × ×

查一首歌曲之所以被禁，不外兩個原因：㈠歌詞宣傳不健全之思想，㈡歌詞歌曲皆係靡靡之音，既不藝術、安慰、啟發，又不鼓勵「重慶精神」。

× × ×

先說歌詞

抱忱所作「鋤頭歌」歌詞係遠在民國二十一年爲美籍同事藍美瑞女士（Maryette Lum）編之「鋤頭歌」四部合唱而作。完全是田家樂的素描，毫無政治色彩。正中書局五十二年爲抱忱出版之「李抱忱詩歌曲集」即有「鋤頭歌」在內，音樂部份亦由抱忱改寫成更含有中國風味。正中書局係黨辦機構，對出版內容審查向極嚴格。蔣建白總經理代表該局出版委員會向抱忱僅作一項建議，即將第七節「鋤頭來自崑崙巔，鋤頭雄立宇宙間」取消，重唱第一節民歌原詞「手把着鋤頭鋤野草兒，鋤去了野草好長苗兒」，因中國第一國歌前兩句係「中國雄立宇宙間……葷胄來自

崑崙顛」。改詞可避雷同之嫌，餘詞完全通過。現臺灣、香港、東南亞、以及美國各處所唱之「

鋤頭歌」皆係根據五十二年正中版本（附件四：歌曲見第三十二頁，說明見第四十八頁）。

在臺時曾見六十年七月內政部編印之「查禁歌曲」（第一冊）第一百五十頁（附件五）有「

鋤頭舞歌」，五節歌詞除第一節因係同用民歌原詞而相同外，其餘四節與抱忱所作歌詞完全不

同，且該「鋤頭舞歌」標明係陶知行編詞。由此可見抱忱所作之「鋤頭歌」歌詞並未在被禁之

列。又友人抄來五十六年六月臺灣警備總部編印之「查禁歌曲」內，亦有「鋤頭歌」。有幾節亦

抄用抱忱歌詞，有幾節不知係何人所作，因並未註明作詞者姓名。且抱忱歌詞每節重複部分均用

「咦呀嘿，呀呼兒嘿……」等字樣，而警備總部之查禁歌曲則用「衣呀咳，呀呼嘿……」字樣，

歌詞顯係他人所作，中有數節抄襲抱忱歌詞。謹請貴局歌曲審查小組根據正中書局五十二年版「

李抱忱詩歌曲集」內抱忱所作之「鋤頭歌」歌詞究竟應否查禁。如應查禁，請示知理由，以便以

後再作歌詞時有所遵循。

如認爲第一和第七節所引用的民歌原詞，爲避免雷同而應取消（但希望這不成理由），抱忱

建議引用帝王世紀擊壤歌裏兩句話「日出而作，日入而息」，另編第一和第七兩節歌詞：

鋤頭歌〔可改名爲「田家早」〕

(一)手把（着）鋤頭鋤野草（兒）（哇），除去（了）野草（兒）好長苗（兒）（哇）；

或（……日出（啊）而作田家早（哇），日入（啊）而息田家好（哇）；

唉呀嘿，呀呼兒嘿……

（一）一片（的）青苗（兒）隨風倒（哇），陣陣（的）稻香吹來了（哇）；

（三）風吹（着）雨打太陽晒（呀），自耕（來）自吃好自在（呀）；

（四）轉眼（就）麥秋穗穗（兒）黃（啊），地裏（和）場上處處（兒）忙（啊）；

（五）五穀（是）人人救命丹（哪），農夫（們）勞累有吃穿（哪）；

（六）農夫（啊）農夫眞偉大，人人（的）糧食都靠他；

（七）（同第一節）

—根據正中五十二年版

再說歌曲

政府管理查禁歌曲的機關太多，政策不一致。文化局禁止藝專合唱團演唱「鋤頭歌」（見附件一）；內政部禁止四海唱片出版社出版「鋤頭歌」唱片（見附件二）；安全小組禁止中廣廣播「鋤頭歌」；文化局禁止臺大合唱團及管絃樂團唱奏「鋤頭歌」；臺北教育局准許政大合唱團在六十二年四月臺灣地區音樂比賽及六月二日政大愛樂合唱團聯合演唱會裏演唱「鋤頭歌」（見附件三）；救國團亦准許政大合唱團在六十一年救國團主辦之臺北地區大專合唱觀摩會裏演唱「鋤

頭歌」（見附件六）。同一之「鋤頭歌」也，有時禁唱，有時准唱。政令如此不統一，實令人大惑不解。今後由貴局統一管理，使民眾有所適從，實為政府明智之舉！

查民歌曲調是我國千百年傳下來的寶藏，政府提倡保存之不暇，實無禁唱之理由。各處聽來惟一的理由是此歌既先由共匪所用，我們不宜再用。此與政府其他方面的國策頗相牴觸。我們並未因共匪先派兵乓球隊、藝術團等到美表演，我們就不這樣作。我們這種態度是健全的，積極的。我們要告訴全世界我們在這些方面作的更好。

基督教二十八年出版的「普天頌讚」將「鋤頭歌」的旋律選入，另配歌詞，定名為「天恩歌」（見附件七），並沒有因為共匪先用，他們就不採用。基督教和我國是同樣極端反共的。這當然不是說基督教這樣作，我們也應當這樣作。只是舉一個例作為參考而已。

抱忱作詞改編的「鋤頭歌」在抗戰期間各處演唱，從來沒有聽見一句反對或禁唱的話。民國三十年教育部在精神總動員第一週年紀念那一天主辦千人大合唱，由抱忱主持推動。在紀念會上先由委員長（總統那時官銜）講演約半小時，接着就是千人大合唱的節目。最後一曲是抱忱指揮的「鋤頭歌」。委員長一直聽到最後一個節目才退席。那次的演出是那樣的成功，經陳立夫部長的鼓勵，用神速的辦法在兩小時內將最後一千人的站臺搬到附近都郵街的精神堡壘下重演一次，使更多的市民可以聽到這些「民族的歌手」。這一段已經詳記在傳記文學在四十六年出版的拙著「山木齋話當年」裏（附件八）。

享譽於歐美及東南亞之「鋤頭歌」，係抱忱作詞，藍美瑞女士及抱忱編為四部合唱之「鋤頭歌」，決非共匪所唱之「鋤頭歌」，因他們所唱的僅係民歌旋律，連伴奏也沒有。如今不分青紅皂白的連我們的也一律禁唱，一般不明真象的人一定會想：「李抱忱的『鋤頭歌』被禁唱，也許是思想上有問題。」無緣無故的被人戴上一頂「紅帽子」，甚為影響抱忱寫作情緒及服務祖國樂教精神。民主國家最重民權！抱忱之「鋤頭歌」如須禁唱，請將理由示知，如不在禁唱之列，亦請示知並通知各有關機關，無任翹企感禱之至。

　　謹祝

　公綏

　　　　　　　　　　　　　李抱忱謹啟

　　　　　　　　　　　　民國六十三年七月十八日

（寫竟寄臺打字，寄回蓋章，再寄新聞局時，已八月初矣！）

示復處：Pao-Ch'en Lee

17½ Woolf Ave.

Iowa City, Iowa 52240

U.S.A.

國立藝專上文化局函（附件一）

蒼波處長先生賜鑒：

國立藝專音樂科合唱團，此次全省巡廻演唱「中國古典及民謠」，承

處長鼎力支持，使能順利演出。金泉謹代表全體團員向處長敬致十二萬分之謝意。

頃奉申主任學庸老師指示：將本團演唱「鋤頭歌」經過及其樂譜來源向處長提出簡要報告如

下：

五十八學年度第一學期，我國旅美音樂教育家李抱忱博士回國講學，並應聘為本校音樂科合

唱團客席指揮，金泉擔任助理指揮。該學期之合唱團教材均由李博士提供，其中「鋤頭歌」一

曲，即為李博士提供教材之一。在該曲練習之前，李博士特別向同學申明說：「本曲是我（指李

博士本人）根據我國北方民歌之曲調改編並作詞。歌詞的內容是以農民生活作主題，為田家樂的

素描，絕無參雜政治色彩。而外傳『鋤頭歌』是禁唱曲，是另一位作家為同一曲調配的另一首歌

詞，歌名也叫『鋤頭歌』。希望同學不要因為同一歌名而避免演唱。」李博士並說明本樂譜是經

正中書局於五十二年二月出版。按正中書局為公營事業機構，不致出版禁唱歌曲，故請同學放心

練唱。（以上為李博士提供本團樂譜時所作之聲明，已去信請李博士證實此事。）

五十九年元月四日由中廣公司主辦，教育部文化局暨中國青年反共救國團贊助假中山堂舉辦

之「李抱忱博士作品演唱會」本團被分配演唱李博士之「唱啊同胞」、「安睡歌」和「鋤頭

歌」等第三首作品。當晚演唱會之實況錄音曾灌製唱片，可供查考。同時天同出版社為配合這個

作品演唱會，將全部節目之樂譜編成專集，於演唱會同時出版。李博士並特別為「鋤頭歌」一曲

在其演唱會歌曲全集裏作如下之說明：

「曲調是我國北方民歌，經過千百年民間唱者的潤飾修改琢磨成一個上口有力的旋律。後來

經定縣平民教育促進會的提倡與普及，除存第一節原來民歌歌詞外，又添上了幾節「天生孫公作

救星啊」等字句，逐漸為知識階級所注意。民國廿一年時，同事藍美瑞女士（Miss Maryette

Lum）接受我的建議，將本歌寫成四部合唱。四年以後我正在美國歐柏林音樂院進修時，又由我

改編為本集發表的這首四部合唱。歌詞方面，在一起始藍女士將本曲編為四部合唱時，就由我根

據第一節民歌原詞的口氣，以農民生活為主題，續寫了六節田家樂的素描。

民國四十七年秋返國講學時，聽說政府禁唱這首歌，當時覺得有點奇怪。曲調方面是我國民

歌寶藏，政府提倡之不暇，不會被禁唱的。我作的這首歌詞描寫田家樂，也沒有被禁唱的理由。

後來才知道政府禁唱的原來是另一位作家為同一曲調配的另一首歌詞，歌名也叫「鋤頭歌」。希

望唱者不要因為是同一歌名而避免演唱。政府賢明，不會歌名雷同，就不管內容的一律禁唱。」

以上所述，有正中書局於民國五十二年出版之「李抱忱詩歌曲集」（樂譜在第卅二頁，歌

曲說明在第四十八頁）、天同出版社於五十九年二月出版之「李抱忱作品演唱會歌曲全集」（歌

譜在第四十八頁，歌曲說明在第一頁前」，以及中廣公司趙琴小姐主持，徐篤嘉錄音之「李抱忱

作品演唱會唱片專集」可供查考。

由上述說明可知李抱忱博士編曲並作詞之「鋤頭歌」，並非禁唱曲，因此本團於擬定「中國古曲及民謠」巡迴演唱會之節目時，曾將該曲編入節目之一，嗣經呈送貴局審查時接受處長意見：爲恐歌名與另一首禁唱歌曲雷同而遭誤會起見，乃將該曲刪除（節目單上並未編排該曲）。

元月十一日，本團於臺北首場演唱「中國古曲及民謠」時，頗受聽衆之讚賞，於全部節目演唱完畢後，全體聽衆曾非常激昂的鼓掌，並接連三次喊叫安可（Encore）要求再唱，聽衆之熱忱使我們欲罷不能，爰經接二連三的再唱，最後實在找不出其他歌曲，乃將李博士編曲並作詞之「鋤頭歌」作爲 Encore 演唱，以答謝聽衆鼓勵之熱忱（以上有音樂會現場錄音可供查考）。

茲檢附①李抱忱博士作品演唱會節目單一份。②李抱忱作品演唱會歌曲全集一冊（天同出版社五十九年元月出版）。③李抱忱詩歌曲集一冊（正中書局五十二年二月出版）。④李抱忱作品演唱會唱片專集一套（兩張），呈供查核。

最後謹建議貴局函請臺灣省警備總司令部，可否將歷年禁唱歌曲名單發給所有音樂科系及各音樂社團，以利音樂會選擇節目之用，本團絕對遵守政府明令指示辦理。

吾人生當反共抗俄之大時代，從事藝術教育，自當以藝術救國爲吾人之職志，尚祈時錫教言，以匡不逮。是所企幸！蕭此敬請道安

後學戴金泉敬上　二月十日

（附件二至九本文從略）

新聞局覆函

抱忱教授道鑒：：

七月十八日大札及附件均敬悉，經即邀集有關單位會商，咸認「鋤頭歌」一曲原係我國北方民謠，旋律優美，自當予以保存與發揚。惟抗戰前後，共匪曾利用「鋤頭歌」作為農民鬪爭之宣傳武器，為鞏固我軍民心防，遂於民國五十年間經政府決定明令查禁。大作雖與查禁者不盡相同，惟原歌旋律既經查禁，合聲部分自亦難流傳，茲遵卓見並兼顧原禁意旨，擬請將「鋤頭歌」改為「田家早」，另將歌詞稍加修正，（旋律不動）以示與原禁者有別，尊意如何？尚祈示知，

時祺

耑此敬覆，順頌

後學錢　復敬啟　九月十日

覆新聞局函

（此信寄美，由內子轉來時，已十月四日矣！）

君復局長公鑒：：

九月十日寄美大函，昨日始行轉來。決遵尊囑將「鋤頭歌」歌名改為抱忱之建議「田家

早」，歌詞亦將第一節民歌原詞改為抱忱之建議「日出而作田家早，日入而息田家好」，「以示與原禁者有別」。第二至第六節歌詞純係抱忱所作，描寫田家樂，毫無政治意味，似無修改必要。謹覆如上，並頌

公祺

　　如有指示，請寄愛國西路十六號自由之家。

李抱忱　謹啟

六十三年十月五日

最後的話

　　作者這次「音樂獄」不但沒有罷官休職，也沒有被整肅勞改而死，反倒彬彬有禮的解決了困擾了作者好幾年的一個問題。這只有在自由民主的國家的國民才能享受到。再說一次：「這全賴政府眼光的開明，態度的公正，和處理的迅速。」作者在此表示十二萬分的敬意和感激。

　　「鋤頭歌」改名為「田家早」，第一節歌詞也加以修改，政府並不禁唱這首歌這回事，應當使各地合唱團和音樂人士都知道。但是新聞局日理萬機，絕沒有時間擔起這項工作。所以作者在欣感之餘，把這件圓滿愉快的「音樂獄」寫出來，並且希望能在各地繼續的聽到這首四十年盛唱不衰的「鋤頭歌」——今後的「田家早」。

第二部　短文、賀詞、聖誕信

一、發展音樂與中華文化復興

——中華文化復興運動推行委員會座談會特約講演——

今天有機會在座談開始以前，先說幾句話，覺得感奮非常。我們這些樂教工作者只怕政府不提倡音樂。現在政府積極提倡，還主動約音樂界舉行座談會，被約者雖未能全體出席，但有很多音樂界的朋友們是調課改約的踴躍參加。這次政府與音樂界的呼應，非常令人感動，非常令人興奮。

「復興」二字的含義很明顯，是從前興盛過，現在要再興起來的意思。在復興的時候一定要研究原來與盛時代的動力是甚麼，然後再重新的抓住，重新的應用。我覺得中華文化興盛時代的動力是禮樂，鄰邦如日本韓國在那個時代到中國來學習的，主要的也是禮樂。現在政府積極恢復祭孔禮樂和提倡「音樂年」都是要重新的抓住應用禮樂這兩個寶貴的動力最好的表現。國之將興必有祥瑞：最近這幾年來，科學界的李政道、楊振寧，體育界的楊傳廣、紀政，少年棒球隊；棋

界的林海峯；音樂界的兒童管絃樂團。但我認為現在最大的祥瑞是政府積極制禮作樂的決心與成

績，因為這最能影響人心，移風易俗。

文化復興這四個字曾引起不同的解釋來。復興雖然不一定是復古，但也不一定不是復古。誅

九族這種古不必復了，但是使古代文化興盛的禮樂這兩個動力的精神實在應當復興！

在中華文化興盛的時代，孔子是分四方面來注重音樂的。第一、「在齊聞韶，三月不知肉

味」是音樂欣賞的樂教，聽見韶樂可以陶醉到不知肉味的程度。第二、孔子除了注重消極的欣賞

以外，還提倡積極的唱奏。孔子能「取瑟而歌」，並且聽見別人唱得好聽的時候，「必使反之，

而後和之」。這證明孔子是用自己會唱奏音樂的方法來提倡音樂的唱奏了。第三、孔子提倡大眾

樂教。「子之武城，聞絃歌之聲，夫子莞爾而笑曰：『割雞焉用牛刀？』」。孔子認為大家都會

拉拉唱唱，各處都絃歌之聲不絕於耳，這才是移風易俗的樂教，使民族蓬勃的樂教。第四、孔子

認為音樂是教育的最高峯，因此才說：「興於詩，立於禮，成於樂」；因此「子路問成人」的時

候，孔子才說在「知」，「不欲」，「勇」，和「藝」以外，還要「文之以禮樂」，才能算一個

完全人。

孔子提倡音樂的這四點，都是我們現在文化復興發展音樂的好參考。實行孔子的主張時，用

復古的方式就是人人「取瑟而歌」，用復興的方式是本着同樣的精神可以鼓瑟，可以吹笙。第一

點我們應當遵循的是多多給人民欣賞音樂的機會。選曲方面至少一部分要一般人所能懂，所能欣

賞的樂曲，不應當全部都是人民不欣賞而應當欣賞的樂曲。音樂教育不應當完全變成教育音樂，人民聽一次音樂會等於唱一堂課一樣。母親餵孩子的時候也是在孩子聽話吃完菠菜的時候給他吃冰淇淋。這種音樂會是合於教育心理的音樂會。第二點可以供我們參考的是積極的音樂教育是人人參加唱奏的音樂教育。在社會上，學校裏，我們要鼓勵各種合唱，合奏，獨唱，獨奏，以及各種觀摩和比賽。第三點，孔子認為大衆樂教是移風易俗的「牛刀」利器。現在，大衆樂教的「牛刀」是優良的師資。這方面若能積極的推動，五年十年後要為我們訓練出來千百萬民族的歌手。那時民族的蓬勃和朝氣是不可想像的。第四點，現在的教育也應當以音樂為教育的最高峯。我國教育本來是德（禮樂）、體（射御）、智（書數）三育並進的。有人開玩笑說：「只注重智育的教育是有智無體缺德的教育」。我誠懇的希望我國今後的教育，不但是三育並進的教育，還是「成於樂」的「教育」，「文之以禮樂」的教育。

中華文化復興月刊五十八年十一月

二、我對「教育部長期發展音樂計劃綱領草案」的意見

去歲（一九六九）九月底返臺休假一學期。本來的計劃是休息和寫作，但是一進家門（松山機場）就辱承文化局和救國團不棄，邀請作者環島視察音樂教育，各地都由救國團為作者和各地的音樂教師們安排座談會。返臺北後又協助文化局和救國團推動全國大專合唱觀摩會，從兩晚節目裏選出十二首優良歌曲印製唱片，由幼獅發行。又為臺灣北部，中部，南部和東部選出四區的合唱團來。在臺三個半月，雖然自己原來的寫作計劃一字未寫，在臺最後的五個星期又大病一場，但是作者收獲極大；在這短短期間能有機會服務祖國樂教，精神上得到的愉快和安慰也極多。

答應教部的一個最後任務是根據視察所得，針對教部的草案而寫一個意見書。行前友人代為整理行裝時，不幸把視察所得寶貴資料誤放在海運行李裏。美國又因各方罷工的關係，四件行李

在路上竟走了三個月。意見書就誤了這麼久，歉愧之至。

敎部所擬的這個計劃雖然是「綱領草案」，但已包羅萬象，想得很週到了。現在將作者的管

見和建議分章的寫在下面：

一、依據：這五項依據都是現在有關樂敎的總統訓示，國民黨政策，和政府頒佈的計劃。推動樂

敎時應當遵循的方針政策都清楚的一一列舉來源。想敎部由「綱領」「草案」階段進入正式

頒佈「計劃」的階段，一定將這些「訓示」和「政策」都刊印出來，使讀者和用者都能在一

本書裏得到一切應當遵循的材料。

二、目的：下面一章（第三章）「計劃項目」內旣有創設音樂學校，培植天才學生等項，擬在此

章內將第一項改爲「普及音樂敎育，復爲禮樂之邦」，另加第二項「培植音樂天才，提高世

界地位」，將第二、三、四、五項改爲三、四、五、六項。

三、計劃項目：

(一)敎育與訓練：作者十二年來共返臺四次，每次皆作環島講學，視察或觀光，而每次都有同

樣的感覺，或是感慨。過去曾爲文及演講多次，所說的話不外「『要收的莊稼多，作工

的人少』……每一萬人裏那九千九百九十九個人的樂敎是大衆樂敎，是移風易俗的樂敎…

…千千萬萬民族的歌手等待着組織起來，在領導下唱出大漢天聲」。這些收莊稼的人，移

風易俗的樂敎家，民族歌手的領導者就是我們今天所急需的學校音樂敎師，他們的敎育與

訓練是我們當前第一任務。這一項八種工作裏作者以萬分的誠意建議教部最先注意第四第七兩種工作，就是「積極培養音樂師資……」和「研究改進音樂教學方法」。敎部若有經費，當然可以同時注重，1.增設音樂科系，2.創辦公立音樂學校，3.培植音樂天才和設置音樂獎學金。第三第七兩項是大衆音樂教育，第一、二、五、六、四項是天才音樂教育。若經費不足，則應先全力支持或偏重音樂師資的教育與訓練。全國無數的歌手等待着這批領導者「如大旱之望雲霓！」至於3.鼓勵私人創設音樂學校一事，這是隨時隨刻一有這樣機會就應當辦的。如果經費充足，還要鼓勵私人從國外請教授呢。第八項工作（研究調整大專院校音樂科系課程）是刻不容緩的工作，可以和以上工作同時並進。大專音樂科系的課程應當既不勉強學生作一般學者，也不鼓勵他們作音樂匠人。課程應當根據這個原則重新調整。現在大專音樂科系面臨的問題是普通科目太多，影響專業訓練。

關於積極培養音樂師資一點，作者有下面三個具體建議：㈠高雄師範學院應當從速開辦音樂系，與臺北師大音樂系遙遙相應，訓練教育南北兩部的音樂師資（現在該校既無音樂系，亦無音樂鐘點，是一個非常不正常的現象）；㈡東部大專依作者所知並無音樂科系，建議臺東師專既被指定偏重體育可指定花蓮師專偏重音樂，增設音樂科，爲東部訓練音樂師資；㈢全省各師專皆應從第一年起卽增設音樂科。現在有的師專沒有音樂科，有的從第四年起始分科訓練，無法控制每班人數。

㈡研究與創作；這一門前五項（研究整理古樂、民謠、樂器、典禮音樂等工作皆應由急待成立之國樂研究改進所負責推動。該所成立後，再由負責人根據專家意見，經費多寡，決定各項工作推動先後。作者的意見是這一門前五項工作都是迫不及待的工作，近幾百年來所忽略的工作，應當藉這文化復興，民族復興，國家復興的黃金時機，重新制禮作樂，並且應當五管齊下。這一門末一項工作（建立民族音樂理論）要靠作曲家們不斷的努力，繼續的寫作，來尋找民族的音樂理論。已往好多音樂理論是從已有的音樂作品裏找尋出來的。鼓勵這方面最好的方法是設置富有中國音樂風味作品的獎金，每年選拔完畢後，務必將得獎作品公佈，除了供應音樂界新的唱奏材料外，也可以給作曲家們參考的材料。

㈢活動與出版：如將上面建議成立的國樂研究改進所改爲音樂研究改進所，則這一門的第二、三、四、五、六、七、各項都可以由這個組織主持。各種活種推動先後還是像上面所說由該所根據專家意見，以及經費多寡來決定。第一項活動（經常舉辦各種音樂演奏會）還是由各學校團體和社會機關主辦，政府機關贊助更合適；若是改進所有甚麼特別節目，還是可以主辦。

第八項工作（籌建音樂舘……）實在應當早就起始。夏季在臺舉行音樂會的人士，除在臺北還勉強可以以外，中部、南部和東部都不能成功，因爲冷氣和鋼琴等設備不是沒有就是不合水準。因此在各地常聽見類似抱怨的話說海外樂人不是僅沿鐵路線舉行音樂會，就

是僅在臺北舉行。為糾正這種現象，最好的方法是由各縣市政府籌建正式音樂舘或音樂活動場所，由中央政府和省政府津貼一部分，表示這是國家的政策。

第九第十兩項，成立國家交響樂團和國樂團外，應再加「成立國家合唱團」一項，並應儘先成立，因成立經費比第九第十兩項都少得多。

第十一項（現在應改為第十二項），舉辦青年假期活動一事，多少年來由救國團主辦，成績極佳，並且甚得青年之信仰，應當繼續由政府支持推動。

四輔導與獎助：這一門前五項工作文化局皆已開始。第六第七兩項是這十幾年來音樂界一致的呼籲，不應再為忽視。第八項擬改為「……出國講學，訪問，或進修。」第九項不僅是音樂界的問題，而是整個的留學生學成後「留」在國外的問題。建議第十項前一半，「出版有關音樂之著作」，併入第五項，使本項只餘「獎助樂器之改良」。

四、實施時間：這個計劃綱領裏包括的各項都是百廢待興的音樂工作。但因經費與人力，分年分期來實施，自是意中之事。作者現將綱領內各項工作按緊急性分為三類：①要而且緊，②要而頗緊，③要而不緊，分別註在綱領內各項工作上（附影印綱領）：

五、執行機關：除所擬辦法外，擬加「從速增設音樂研究改進所」一節，以便真正有人在那裏推動。

我對「教育部長期發展音樂計劃綱領草案」的意見

六、經費：⎫
七、附則：⎭ 無意見。

五十九年五月

三、除夕雜感

聖誕節後到紐約去參加了三天的現代語言協會年會，參加

在舍間舉行的除夕夜宴，享受內子大顯身手的年夜飯。座上高賓只有三對年靑夫婦，是我們兩年半前一到愛城就認識的好朋友，也都是我們的忘年交。他們的年歲雖然都不到內子和我的二分之一，也就是說都不到三十歲，但是談笑起來，親如兄弟姊妹，毫無年齡的隔閡。第一對夫婦是呂嘉行兄（東海大學政治系畢業，在坎大得到碩士後，現在愛大政治系服務）和譚嘉姊（臺大外交系畢業，在愛大英文系得到碩士後，現在本校中文系任助敎）；第二對夫婦是沈均生兄（東海經濟系畢業，在密州大得到碩士後，現在本校測驗研究中心服務）和周康美姊（東海外文系畢業，二月間將得本校大衆傳播博士學位）；第三對夫婦是杜振華兄（政大新聞系畢業，在本校得到碩士後，現在本城報館服務）和何琳賢姪女——這樣稱呼是因為她是和我同班十年的老朋友陳崇仁

兄（臺肥總經理）的乾女兒（師大家政系畢業，在本校得到碩士後，現在本校醫院服務）。我所以把這三對夫婦介紹得這樣清楚的緣故，是因為他們都是祖國留美的高材生，現在在美國都有機會各展所長，為國增光，祖國的朋友們聽見一定會高興。（本來還有鄭愁予夫婦，因大雪未及時從波士頓趕回。）

這是一個最美滿、最愉快的除夕。三對不到三十歲的夫婦和一對坐六望七的夫婦談笑風生；不但忘年，還忘記了一年裏所有的坎坷。記得最使客人笑得前仰後合的一段是聽我說我們老兩口從前的「羅馬史（Romance）」。他們聽著津津有味，是不是他們也記了從前我們也是青年？我告訴客人從前瑰珍（內子）和我同在燕京大學讀書的時候，每天晚上一同在圖書館預備功課。有一天晚上圖書館關門以後我送瑰珍回女生宿舍，在路上看見一條彎彎曲曲的東西橫臥在路中間。瑰珍最怕蛇，立刻躲在我懷裏。等我用腳一動，發現是一根繩子以後，她還賴在我懷裏不動，於是我的愛苗怒放。說到這裏，哄堂大笑。瑰珍瞪了我一眼，也沒否認。我們若能永遠的這樣同年輕的忘年交愉快的生活在一起，我們一定有永遠年輕的感覺。因為年歲是一種想法，你覺得多大就多大！英文也有這樣一句俗話：「You are as old as you feel.」。

這三對夫婦雖然年輕，但還保持我國傳統優秀的好禮貌。總是稱呼內子「李伯母」，稱呼我「李伯伯」，不太熟的稱呼我「李教授」。最初我稱呼他們某某兄，最後經過他們的堅持，我才改為直呼他們的名字。中國禮教的微妙、親切、和恰到好處的客氣，實在是那國都比不上的。自

然偶爾也有例外。我在美國作系主任時，同事不是稱呼我「李先生」就是「Dr. 李」。剛一辭職，「尸骨未寒」，立刻就有兩位比我小十歲二十歲的同事叫我「抱忱」或「P. C.」。他們一定覺得這樣稱呼親熱些，但是在我沒準備好時乍聽起來，不免有些驚訝。他們二位都在美住了二十多年，一定是受了美國文化的影響。四次遊臺只有一個類似的經驗。內子的一個老學生給我寫信時，一向用「抱忱師……受業某某」的稱呼了。

這當然不是說從「師」降格到「兄」，我就吃了什麼虧；吃虧的恐怕是改變處世為人的態度的那位寫信的人。張大千先生雖僅比我大八歲，我給他寫信的時候，一向上款是「大千先生賜鑒」，自稱「後學弟」。大千先生來信也按我國的禮貌稱我為「抱忱兄」。我給他寫信，若是稱兄道弟，恐怕也沒有人會講什麼話。但是稱大千先生為「大千兄」這回事，從來沒在我腦子裏轉過。

美國這方面的禮教比我國低得多，雖然還沒有「管着父親叫大哥」一類的事，但是兒女直呼父母的名字（Peter, Mary 等等）愈來愈普通了。生長在我國文化裏的人（像我本人）一定會嘆息世道日衰的。

除夕已到，也就是到了一年的盡頭。我一生雖然尚未到「除夕」，但恐怕已經到了「十一月」或「十二月」。在這最後的「一兩個月」裏我還有很大的抱負──如同服務祖國樂教，還有最大的任務沒有完成。若是有人「山窮水盡疑無路」，別忘了「柳暗花明又一村」！歲末書此，與各位

四、宗教問題雜感

我雖然是牧師（長老會）的兒子，但多少年來不是任何宗派的敎友，也不反對宗敎，並認爲宗敎是社會上、國家裏一個好力量。

小時候被強迫參加了太多的禮拜——早禱會，晚禱會，朝會，以及禮拜天的大禮拜，查經班，都要去參加。眞是「以力服人者，非心服也」，表面上作一個模範的牧師的兒子，但是心裏卻是敢怒而不敢言的。現在舉三個親身的經驗來證明當時我都忍受了些什麼。一位講道的人在晚禱會祈禱時，總要求上帝保佑世界各國，還要把各國的名字都一個一個的報告出來。有一次晚禱會時，我坐在這位講道者的太太的旁邊，她懷裏抱着正在睡覺的小兒子。孩子忽然醒了，我聽見母親小聲音跟孩子說：「再睡一會兒吧，爸爸剛到土耳其」。還有一位長老，從前是本會外國牧師的厨子，後來經牧師的提拔，到聖道學校受訓而升爲長老。有一次他在大禮拜堂講道，跟我們

這些被強迫去聚會的學生說：「你們不好好唸書，將來都是『糞土之牆，朽木……朽木……朽木之雕』」。又有一次，一位牧師講：「這次歐戰（係指第一次世界大戰）花了多少錢哪！……好幾萬！」聽了這些不學無術的「妙論」，難怪我們當時鬨堂大笑，但誰知道講者當時不是自鳴得意呢？我小時候曾有過千百次這類不良的經驗，但成人以後了解這只是教會用人不當，始終還是贊成並接受基督教的教義。

宗教裏千百年來一個很難解決的問題：信就要篤信（雖然不必迷信），信到自己的宗教是唯一到天堂的宗教，不信的都要下地獄。我三十年前在紐約的歷史博物館看見懸掛着一張用中文寫的圖表，是清末基督教在中國傳教時用的掛圖，上面畫的是到天堂的十八條路和到地獄的十八條路。到地獄的十八條路有一條當時很刺激我，所以一直到現在還記得很清楚。那一條路是「作僧尼」。有一次我在臺北到臺中的火車上，坐在一個喜歡音樂的中學女學生的旁邊，我們因為興趣相同，所以談得很開心。這位小姑娘忽然認員的說：「我們神父說你們信基督教的上不了天堂」。我笑着說：「你信嗎？」她說：「我不願意信，可是神父說的話，我不能不信」。（這當然指的只是一個神父。基督教一定有些牧師也是這樣的「假傳聖旨」的。）聽說天主教的教條近來有些改變，不像以往那樣泥守成規。過去若是所有宗教都如此開明，西洋史上就不會有那麼多次的宗教戰爭了。

說起宗教戰爭和十字軍戰役了。在中國歷史上從來就沒有過一次。所以中國才眞正享有信仰自由！我前年

在臺灣的時候曾參觀過一個廟，裏面供着五座神像：孔子、釋迦牟尼、老子、耶穌，和穆罕默德，進來的善男信女愛拜誰就拜誰。這恐怕在全世界任何別的國家都找不到這樣開明的現象。中國出殯的時候，常看見棺材前面的隊伍裏又有和尙念經，又有道士念經，有時候還加上一個西洋的管樂隊，在那裏吹吹打打。「孝子」的用意一定是請死者自選，那一個天堂或極樂世界好，就到那裏去。中國跟歐美比起來，一向不太注意死後的問題。「未知生，焉知死」是中國的傳統思想。所以覺得爲了宗教信仰的不同，值不得吵架拌嘴，更犯不上發動宗教戰爭。

根據統計，美國去年（一九七〇年）宗教頗有不景氣的現象。過去十年，到教堂作禮拜的人數減少了百分之十五，聖經的銷售減少了百分之二十五；主日學查經班的人數也是每年在減少。關於宗教所以不景氣的原因的理論很多，經濟的不景氣和青年近年來的革命都直接或間接影響宗教正常的發展。但最可靠的一個理論是盛衰循環論。從以色列人出埃及起，基督教就時有興衰。卽或在極衰的時候也總有人來維持那點信仰的星星之火。鐘擺走到一邊的極端時，就要往回擺

動。

五、請守劇場秩序

在我這次（第五次）返臺的一個多月裏，已經聽了三次音樂會。第一次是十月廿八日晚，在藝術館聽王蓓蒂小姐的獨唱會。聽眾沿西洋音樂會的慣例，秩序非常良好。第二次是十一月十日晚在中山堂聽中廣國樂團的音樂會。雖然全部節目是國樂，但演奏時針掉在地上都聽得見。第三次是十一月十三日晚藝術館國劇欣賞會。這是在我聽過無數次的國劇裏，秩序最壞的一次。

最先，百思不得其解。三次的聽眾同樣有很高的水準，為什麼在秩序的表現上如此不同呢？

後來恍然大悟！這完全是態度之不同！第一，我國聽國劇，一向就是這樣亂！在戲院裏嗑瓜子的嗑瓜子，剝花生的剝花生，再加上離着半里地就喊「二大媽」、「三舅母」的聲音不絕於耳。結果，臺上臺下同時舉行兩場音樂會，並且常常是臺下那場佔上風。我兒時不知在戲院裏進出了多少次，這都是經驗之談。第二，聽戲一向根本是消遣，愛聽就聽，不愛聽就不聽。至於別人要不

要聽，那不是他的事。因此，臺上的藝員得不到臺下安靜欣賞時的那種尷尬，根本不在擾亂秩序者的意念中。第三，聽戲的常是爲聽某角色或某齣戲而來，對於別的戲，不是沒有興趣，就是背得爛熟，於是在演別的戲時，安靜的就睡一覺，好熱鬧的便與鄰座高談闊論起來。第四，音樂會既要絕對安靜，所以一向是兒童「恕不招待」。不知是國劇場尚未能嚴格實行這一點，還是藝術館那晚的秩序特別壞？走廊上的小朋友們跑來跑去，好像廟會一樣。第五，聽說該晚在發票上也未能事先考慮週詳。票上都印有座位號數，但是有的地方對號入座，有的地方不對號入座，以致在唱第一齣戲時，至少有三起爭座叫罵的事情發生。當晚在座的頗有幾位外賓，更使我覺得臉紅。

聽說國軍文藝活動中心以及今日世界等地的國劇演出，秩序較好。但我的戲迷朋友毫不保留的告訴我說，各處國劇的聽衆有時候還免不了臺上唱戲、臺下嗑瓜子以及互相交談的老習慣。

我可否在這裏向一部分的國劇聽衆朋友們誠懇的作一個建議。我國的國劇早已從「唱野戲」的時代「升堂入室」，不論我們來是專爲聽某齣戲，或是捧某一角色，我們要尊重演員，尤其要尊重別的聽衆靜靜欣賞之權，在劇場上要「徐庶進曹營，一言不發」。製造音樂會場上安靜的氣氛，是每一個聽衆的責任。若是當衆叫罵，不管自己多麼有理，傷身逆氣，已經不妙；何況擾亂會場秩序，侮辱演員尊嚴，喪失國家體面，更是要不得！

六、在伯利恒過聖誕夜

這是六年前（一九六六）的事情了。內子瑰珍最不喜歡旅行，但是這次承她「批准」，因為這一年是我們結婚三十五年，決定用環球旅行的方法來紀念一番。十一月初旬動身，一月中旬返美，環球旅行了十一週，倒在臺灣一處停留了五週半。

十二月中旬過港時，內子與作者都不幸得了重感冒。內子哭着喊着非取消繼續旅行計劃不可。作者當時運用急智，同意第二天若感冒不見好轉，就遵「坤令」直接返美。但是因為打了感冒針的關係，第二天大病居然爽然若失。於是繼奔前程。經過泰國和印度，在聖誕節前兩天到了耶路撒冷。那時，感冒雖然尚未完全復原，但是既然已到了一生嚮往的聖城，立刻就要逛舊城。

說到這裏，各位讀者也許不信：作者兩次逛舊城都是一個人去的，內子寧可一個人留在旅館，也不肯走十分鐘到舊城去瞻仰耶穌兩千年前留下的舊跡。作者不知道內子那時究竟不舒服到什麼程

度，因此不敢勉強的一個人單獨巡禮去了。走到舊城時，第一個印象就是耶路撒冷所給我的古老與淒涼，城牆的磚石已經被兩千年來的無情的風雨與酷日摧殘的碎裂不堪，好像一陣大風就可以吹倒似的。這是作者第一次體會到「斷瓦頹垣」是什麼意思。進了大衞門以後，看見窄小的石路兩旁完全是一家挨一家的禮品店，再進去一點才看見石路兩旁的石牆，起始了「十字架的路」（Way of the Cross），就是耶穌被釘十字架以前所走的路。

耶穌和他的十二個門徒同吃了最後的晚餐後，就出城到了常到的橄欖山去。在那裏，耶穌走進客西馬尼園，跪下求上帝「將這杯（指被釘十字架）撤去，然而不要從我的意思，只要從你的意思。」（馬可福音十四章三十六節）耶穌被釘十字架的地方叫各各他（髑髏地的意思）。後來在那個地方建起一座教堂來，由基督教、天主教、猶太教、回教等各教共同管理。在耶穌受死的地方立有耶穌被釘十字架的塑像。

聖誕夜那天，內子被作者靈牙利齒的說服，坐小汽車同赴離耶路撒冷二、三十公里的伯利恒——耶穌降生的地方。在這耶穌降生的地方，也是建起一座各教共管的教堂來。代表聖嬰耶穌的是一個二呎多長的「洋娃娃」，一年到頭都擺在一個石槽裏，四週攔有鐵絲網，供人觀賞。只在聖誕夜時擺在馬槽裏，二十四小時以後就又放回原地。在耶穌降生的地方，地上的石頭上鑿有石孔，孔邊鑲着星狀的鋼板保護。許多善男信女都跪在石孔前面親這塊鋼板，把一杯葡萄酒擺在孔旁。

每年聖誕夜到伯利恆去巡禮的遊客們，當然在這一夜希望看見當年引路的明星，雖然明明知道不可能在每年的聖誕夜都有明星出現。伯利恆的市政府或觀光局深明此理，於是在聖誕教堂前面廣場上的一棵樹上懸掛許多電燈，最高處掛着一大顆電燈明星。遊客們看見有這顆星的點綴，好像這次的巡禮就沒白來似的。但是有一個地方，作者認爲觀光局或教堂爲迎合遊客的心理而作的有點過火。作者逛橄欖山的時候，嚮導指着石頭上一對深深的足印說，那是耶穌升天的時候留下的足印，當時引起作者很大的反感來。使徒行傳第一章第九節明說：「他（耶穌）就被取上升，有一朵雲彩把他接去，便看不見他了。」這頗合於佛敎的幻想：「足踏祥雲，冉冉而去。」現在把耶穌升天這回事，形容得好像耶穌費了多大力氣似的，竟把石頭踩了一個坑，輕功還不如中國飛簷走壁的大案賊那樣一個箭步就上了城牆。這兩個所謂耶穌的足印正是宗教的反宣傳，建議耶路撒冷的觀光局或教會趕快取消爲妙，別再繼續侮辱善男信女的智慧。

聖誕節後離開耶路撒冷，經過雅典，除夕前趕到巴黎。當我們後來告訴一位朋友，我們在伯利恆過的聖誕夜，在巴黎的紅磨坊夜總會過的除夕的時候，朋友笑着說：「你旅行的眞快，一個星期就從天堂到了地獄！」

七、李抱忱惹了禍哉！

十二月二十一日晚聽了政大全校的系際合唱比賽，最大的兩個感想是：㈠訓導處的倡導能得到全校各系如此熱烈的支持，百分之百的參加，這是「以德服人」的教育，不是「不參加者扣操行五分」的教育所能望塵的。這是一萬人裏那九千九百九十九個人的樂教！這是「移風易俗」的樂教！這是蓬勃的民族的樂教！這是影響國魂的樂教！㈡大家決定參加後就鄭重其事的，全心全力的「秣馬厲兵」，比賽前各處皆聞「絃歌之聲」。有這種精神，有這種訓練，將來無論在那條戰線上，都會無往不克。平常在這種性質的比賽裏，我們不應當希望成績會好到那裏去。但是這次的成績卻都在水準以上，並且，根據我的評判，至少有三分之一的合唱團應當列入甲等。這是全民樂教的一個出色的成績，我要爲政大同學浮一大白！

但是「惹了禍哉」這句話從那裏說起？原有這段插曲。比賽會後，主席特請論評。糟就糟在

李抱忱惹了禍哉！

這裏！㈠我具有地道的北方性格，「給一個棒槌就紉針（認眞）」。既不是虛情假意的請我論評，就不能虛情假意的說幾聲「好」就算了。於是在這種「家庭會議」的氣氛裏作了幾項建議。㈡比賽會已經開了三個半鐘頭，在聽衆都倦極思睡的情形下，作的建議不得不開山見山，沒工夫繞彎子。記得一項建議是針對代表學校的振聲合唱團。建議伴奏應當聲音再強些，避免團員唱時走音，因爲第二天他們就要在國父紀念館參加盛大的愛國藝術合唱大會的節目，這樣建議完全出於關心母校的一切和愛護同學的成績，本無「惹禍」之可能。奈有幾位惡作劇的好事同學逗合唱團同學們，管他們叫「走音合唱團」——其實論評時我只說他們幾次在走音的邊緣上，鋼琴只要稍強些，即可避免這種危險，也可以省得我「爲了『着急』才流淚！」當然，我若是私下把這項建議告訴合唱團，就可以避免這場天外飛來的橫禍。但是一來，時間不容許我這樣作，二來，若是如此這般，我的另外兩點建議（評判改爲等級制和限制選曲時間）也似乎應當私下單向訓導處作建議。這樣一來，論評一項今後可以取消了。

總而言之，幾位惡作劇的同學逗着玩的一句話，害得一些合唱團員一夜不得安眠，正是「黑夜風暴長久不息，恰似惡魔纏擾不已」。追究起來，都是我幾句論評（雖然是誠懇的）所引起來的。千祈受到刺傷的各位學弟學妹們原諒老大哥則個！老大哥在這廂唱一個大喏！

國第一次合唱觀摩大會。公推出我的老師，燕京大學音樂系主任范天祥博士（Dr. Bliss Wiant）來作總指揮，我作副總指揮兼總幹事。在故宮的太和殿前唱出了那太和之聲，蓬勃的民族應當有的那蓬勃之聲！

抗戰期間，陳立夫博士任教育部長。他力排衆議，成立音樂教育委員會，國立音樂院，和音樂教導員訓練班，一方面爲國培養專才，一方面應付燃眉之急，訓練抗戰期間所急需的合唱指揮人才，並於民國三十年爲響應精神總動員第一週年紀念主辦了千人大合唱。我那時正好擔任教育部音樂教育委員會駐會委員兼教育組主任，推動千人大合唱的責任於是落在我的肩頭上。因爲戰時交通和經費種種限制，我常常步行幾十里到重慶附近去訓練這近三十個學校合唱，軍人合唱，以及社會合唱團體。在現在的環境推動萬人齊唱或五萬人齊唱都比較容易；但在抗戰期間，敵機轟炸的殘跡上，推動了千人大合唱——四部合唱，確是值得紀念的一件事！

近十五年來，每次返臺都聽見、看見各地的合唱一日千里的在發展。最先，只有各地每年一度的合唱比賽。這三年來，經文化局和救國團的提倡，各地又常舉行合唱觀摩會。我在各校指揮他們的合唱練習時，深爲這些可愛的青年們的努力，熱誠和天眞所感動。和這些民族的歌手們一同生活在合唱的世界裏，那美得難以形容的世界裏，實在是一種萬金不換的歡欣和享受！這是孔子在武城「聞絃歌之聲」的大衆樂教～這是「移風易俗」的樂教！這是民族的歌手的樂教！這是影響國魂的樂教！

九、對音樂比賽的幾個建議

今早報上發表今年仍舉行音樂比賽的消息，作者要誠懇的向主辦各單位作幾個建議：

（一）聽說過去每年都爲了名次的事情發生爭執，甚至還有人說評判不公。公與不公，姑且不管（舊賬也沒法子算），每次必有不平、則在必然。我們只要繼續用這點狀元的制度，選拔一個第一（狀元），我們就繼續的在比賽者中間製造不必要的，可以避免的磨擦。這種點狀元的制度是只見狀元笑，那聞落榜哭的制度，是一個落伍的制度。作者快四十年前第一次赴美進修的時候就發現美國的中學合唱、管樂和管絃樂比賽（每年各州舉行一次，每兩年全國舉行一次）早已取消了名次制（一、二、三制），換成了等級制（甲等、乙等、丙等）。若有三五個團體成績都非常優良，分數差得太有限（也許只是十分之一分），這三五個團體在等級制下就都可以得甲等。本來嘛，各校合唱團全心全力的練習了一個月，優良的團體實在相差無幾，不必爲四分之一

分之差（或是再小）而硬分出第一第二來——何況這一點點之差也許還有人爲的錯誤呢（見下面

第二建議）。作者甚而建議將甲、乙、丙等改爲作者兒時盛行的超、特、優等。將優等獎狀掛在

學校的會客室裏，在不知底細的客人眼裏還以爲是最優等的獎狀呢。這不是自欺欺人，只是更能

表現比賽的精神獎勵與比賽的厚道而已。在救國團剛主辦過的教師合唱研習會裏，作者曾在一次座

談會裏徵求各地來的八十二位音樂教師關於這點的意見。絕對的大多數贊成改爲等級制，並且主

張再如此的製造磨擦與不歡，不如停止比賽。比賽雖然永遠不能盡如人意，但是的確有很多的

磨擦與不歡是預先可以防止的。作者曾在政大和東吳的全校系際合唱比賽論評時發表評判今後改

爲等級制的建議，得到熱烈的反應。兩週前救國團同時主辦的六種研習會曾舉辦一場合唱比賽，

由汪精輝先生和作者擔任評判。幸獲汪先生同意將比賽改爲等級制。比賽結果：超等（甲）兩

組，特等（乙）三組，優等（丙）一組。反應：皆大歡喜，都認爲很公平。

（二）作者參加過幾次合唱比賽，都因爲要很快的發表結果，所以比賽過的分組成績單都是

被勤快的計分幹事零碎的收去，以致有的評判員對某合唱團這裏不合他的處理的扣一分，那裏不

合他的處理的扣半分，結果有時一般效果不甚佳的合唱團反而會成績高些。作者建議在發表結果

前要給各評判員一個機會先看看計算結果，必要時還可以討論計算結果。最好計分員還要將總成

績填在一張預先印好的總表上，分給每位評判員一張，使他們一目了然的看見每位評判員給各團

的分數和名次。如有四位評判員都給某團第一名，一位給那個團體第末名或名次很低，這就有討

論的必要了。很可能經過討論後，那位評判員改變主張，自動加分。這無疑的要延緩一些發表結果的時間，但這在比賽會中是一件大事，值得如此慎重，何況增加一兩項餘興節目並不是一件難事呢。

（三）一切比賽一定要完全憑成績，不能摻上別的因素。一位音樂敎師在合唱研習會裏慷慨激昂的報告，他的合唱團在連得幾屆第一後，忽然有一次得了第二。他問一位評判員，答覆是：「你們不能總得第一呀！也要給別人一個機會得第一呀！」！這是多荒唐的一個答覆！這是一個多麼毀人志氣的答覆！比賽的結果若是某團年年最好，他們就應當年年第一。這就是眞正的比賽精神：「讓勝利屬於最佳者」（May the best win.）。一添上分贓性質的假公道，不但不會增加比賽的興趣，反而會毀壞比賽的精神。該校經過這次打擊以後，完全丟掉比賽興趣，學校必須加入時，那組願意加入就加入，合唱團不再參加了。作者明白他們的心理，他們的鬪志被毀掉了。這位敎師在座談會裏慷慨陳詞後，博得全體敎師熱烈的共鳴。

這幾項建議本應直接提供給主辦單位，但是一來主辦單位太多了，二來也願意引起一切關心者普遍的注意和討論來，所以採用了這公諸報端的方法，希望得到各方的諒解。

十、向我國合唱團脫帽

我國各地合唱團的水準，正在一日千里的突飛猛進！

筆者自從四十六年第一次返臺起，每一次在推動合唱方面，都曾在各地略盡棉薄之力。記得十五年前（四十七年）在某處推動樂教，先後停留一週，每天為特別組織的聯合合唱團練習一小時。幾天以後，發現他們對音高正確、音質優美、音色調和等合唱基礎，都很有進步，令人聽着頗有一種美感。等到最後一天，舉行合唱觀摩會時，那知這些孩子們臨時一緊張，把聲音要流暢啊、音高要正確啊、別一個人在臺上自己過癮啊、「合」唱是同別人合起來在一起唱啊等這些「合唱八要」，忘得乾乾淨淨，一個個單獨的在臺上「引吭高歌」，要多難聽有多難聽！筆者站在前面指揮，竟指揮出來如此令人毛骨悚然的聲音來，實在尷尬得無地自容。音樂會進行時又不能中途停止，只好硬着頭皮汗流浹背的直到曲終。心想，這種經驗若多有幾次，一定會折壽十年！

自從那一次慘痛的經驗以後，每次返臺聽到各地合唱，都有顯著的進步。特別是這一次（第五次）歸來，驚訝得簡直令人難以相信，短短的十幾年裏，竟有這樣突飛猛進的發展！筆者在這幾天一連串舉行的臺灣地區音樂比賽裏，很榮幸的擔任了國中、高中、專科、大學和社團的合唱比賽評判委員，三天聽了八十幾個合唱團。在疲勞裏得到莫大的鼓舞，我親眼看見、親耳聽見我國合唱團這十幾年來驚人的進步，合唱團員演唱時那種唱出心聲來的享受，那種如醉如癡的神態，那種上下臺儀表和動作的整齊，那種表演苦練多日成果時的驕傲！想到這些中華的兒女、國家的主人，以現在的努力和精神，將來擔起「挽狂瀾於既倒，扶大廈之將傾」的大責重任來時那種新氣象，不禁熱淚盈眶了！

這次唱得好的團體實在太多了，無法一一表揚。現在只舉幾個例。高中組第一、二名的臺中一中和臺南一中都選唱了自華格納的歌劇「唐懷澤」選出的「巡禮者之歌」。此曲本來就是為男聲合唱寫的，由兩個男中合唱團唱來恰到好處，都是音質豐富優美，音色調和，音高正確，表情細膩動人，很難分高低的。但不幸，現在的評判制度只容許一個第一，於是只好有一個屈居第二了。明年若改用等級制時，沒問題的這兩個男高中都應當是甲等或超等。第二個例是大學組第一、二名的臺大和師大，也碰巧都選唱了自維爾第的歌劇「阿意達」選出的「大軍進行曲」，由筆者改填歌詞，並改名為「同唱中華」。兩團又都是成績特別優良，不相上下。雖然師大唱得更慷慨激昂，更合於進行曲的氣魄，但臺大唱「你的夢」一曲時，唱得更為纏綿動人，若評判制度更

改爲等級制，又都應當同列爲甲等或超等。

大學組兩個意外的驚喜是兩個醫藥方面的學院，中國醫藥學院和臺大醫學院，也都分別榮獲第二名和第四名。尤其是中國醫藥學院合唱團，在研究針灸外，還有閒情逸致去游於藝，並且唱出來的聲音異常優美，令人如飲朋大海，有「搖頭擺尾去心火」之功。作者特別要向這兩個醫藥方面的學院脫帽，因爲他們肯在學「藥」之餘，摘下草帽去攻「樂」，並且還如此成績斐然。此外，今年有很多學校，如政大、興大等，都有非常顯著的進步，應當表揚鼓勵，但因篇幅關係，恕不一一列舉了。

國中組也給作者幾個意外的驚喜。前六名竟有四名不是被大城市獲得，而是被比較偏僻的地方分去：嘉義縣國中（第二名），高雄縣大寮國中（第三名），澎湖縣馬公國中（第五名），花蓮縣花崗國中（第六名）。這個現象證明：（一）好教師肯下鄉了，（二）我國樂教愈來愈普及了！離「絃歌之聲」的大衆樂教愈來愈近了！移風易俗、樂行倫淸的樂教就在眼前了！

（中央日報——六二年四月十八日）

十一、向音樂比賽制度再進一言

作者一向對音樂比賽只許有一個第一這個制度表示懷疑，甚至同意有些人的主張，認為名次制的比賽徒招怨尤。我們為甚麼非要泥守舊章，按「點狀元」的老法子，每次只點出一個狀元來？為什麼不可以在三四個單位都好得難分上下時，就都把他們出列為甲等或超等？美術展覽早就是如此，凡名列甲等的都列上一個金緻帶，乙等都別上一個銀緻帶，丙等都別上一個藍緻帶。

第二個不解的地方是為甚麼非要到一個標準才能得第一名？否則只能得第二名或第三名，第一名則寧缺勿濫。須知第一、第二、第三的名次制是相對的。在九十五、九十四、九十三這三個分數裏，當然九十五是第一，但在三十五、三十四、三十三這三個分數裏，三十五也是第一，雖然遠不及格。我們不能說三十五分沒過九十，所以不能算第一。難怪某議員質問音樂比賽當局，參加某項比賽的只有他兒子一人，為甚麼只得了第二名；但等級制則可以是絕對的。我們可以規定不

到一定水準或分數，不得列為甲等。初賽時各縣市雖然必須每次選出一個第一名來參加全區比賽，但改用等級制後仍可將代表權給予甲等分數最高者。如此，在初賽和決賽時都可改用等級制，可以減少多少不平和不歡。決賽時仍只許有一個第一，但可有若干第二、第三、第四，也是百思不得其解，是否一直到現在還留有「點狀元」的餘毒，跳不出去那個「撈什子」舊圈子？

作者在第一次返臺時（四十六年）即為文提倡以後音樂比賽改為等級制。後來又在五十四年的傳記文學的一期，五十九年的中外雜誌兩期裏，繼續作同樣的呼籲。最後在不久前（六十二年三月二日）中副上發表了「對音樂比賽的幾個建議」一篇短文，又作了第四次呼籲。這次雖然仍未成功，但已得到反應。在這次音樂比賽的評判會議裏提到，本提議為今年已晚，因「實施要點」已印出，允許明年慎重考慮。這次主持音樂比賽的臺北教育局社教科剛上任的張公忍科長也在會議裏同意作者將名次制改成等級制的建議，認為可以替主辦人省很多麻煩和糾紛。為了免除不必要的不歡和糾紛，為了不增加音樂教師間的磨擦，為了鼓勵學校參加比賽的興趣，為了我國樂教的前途，希望改成等級制的建議今後能順利的實施。

也許有人認為作者剛從國外歸來，不明國內情形而難免有時說些不切實際的話。作者認為這種推測是不切實際的，因為作者每次返臺都沒事找事的環島參觀樂教情形，訪問音樂教師。五十九年並且根據訪問三百多音樂教師的要點寫成一篇「祖國樂教的呼聲」長文，登在中外雜誌五十九年八月、九月兩期裏。因此，作者對於祖國樂教酸甜苦辣的認識，反比公事繁忙無暇參觀視察

的行政人員們和整年不離職守的音樂教授們要清楚深刻些。作者一生獻身樂教，退休餘年更要如此。凡妨害樂敎發展的，我們要同心的堅決的移除克服，好讓我們可愛的國家重新的蹬著「禮」「樂」的兩個輪子「行行萬里遠，萬里不知倦」！

（聯合報——六二年四月）

十二、這次的演出

（六二年臺中大專合唱觀摩會）

作者曾寫短文「合唱與國魂」，說明合唱如何是大眾的樂教，蓬勃的樂教，振發民心的樂教，移風易俗的樂教。臺北市教育局，中廣協辦了一個愛國歌曲合唱大會，由師大、政大、藝專、北師專、中廣五個合唱團參加演出。除由各單位單獨演唱外，並在最後聯合演唱兩首八部合唱歌曲。各單位單獨演唱能收觀摩之效，三百人聯合高歌更能收奮起團結，發出大漢天聲之功。作者除了第一次返臺（三星期）和第三次返臺（五個半星期）因時間過短沒能推動聯合大合唱外，其餘三次每次都推動五個到八個團體的聯合大合唱。特別是第二次返臺的時候，曾在臺北、臺中、臺南、高雄、屏東、臺東、花蓮七個縣市每處都推動幾百人的聯合大合唱。

救國團、教育廳，臺北市教育局，中廣協辦了一個愛國歌曲合唱大會，去年（六十一年）十二月二十二、二十三日在國父紀念館由文化局主辦，

幾次返臺都發現合唱在突飛猛進。特別是本次（第五次）歸來，發現學校裏系際合唱比賽也

在像野火般的蔓延。一年一度的全省音樂比賽已經舉行了十幾屆，大專合唱觀摩也舉行了幾屆。參加的青年們都要藉著音樂表現愛系、愛校的精神。今後我們要增加一個目標，就是鼓勵青年們用多少團體聯合大合唱的方式，藉著音樂表現團結的精神，闡揚民族的國魂；發出中國的怒吼，唱出大漢的天聲。

臺北的「愛國歌曲合唱大會」演出後，今春到臺中去和幾位音樂朋友談起在臺中舉行一場數校聯合愛國歌曲合唱大會的可能性來。蒙大家熱烈的響應，參加的有六個合唱團，人數近四百人。這次，和過去各處的各次，都沒能公開徵求，因為熟識的團體已經在聯合演唱時站滿了臺，若再公開徵求，一定全臺灣沒有一個演臺容得下那麼多人。希望在最近的將來，合唱能吸引廣大的聽眾，那麼我們就可以將幾十個合唱團，幾千個「民族的歌手」，聯合在一起在像中華體育館那樣大的地方舉行。不過，那時勢將不能每團單獨表演，團員要由愛團、愛系、愛校、昇華到愛民族，並且有為音樂而音樂的精神。

這次約請的合唱團都是混聲合唱團，若再約請男校或女校合唱團，定會破壞了各聲部的平衡，絕不是故意忽視他們。以後再舉行聯合大合唱時，請一個女聲合唱團參加，同時也請一個人數相當的男聲合唱團參加；這樣，也可以不攪亂聲部的平衡。據說，這次在臺中很難這樣辦到。這次在臺中的演出，係由臺中市救國團、省立臺中圖書館主辦。他們主張與他們一年舉辦一次的大專合唱觀摩會一併舉行，我們當然同意。惟一抱歉的地方就是參加最後兩首聯合大合唱

的，仍是最初約請的那六個單位，另外五個單位，因為演臺站不下的關係，這次只能參加合唱觀摩這一部份了。

演出日期原定五月廿七日。後來作者因病住院五週，在這段時期沒能按預定計劃每週來中和各單位練習。幸賴各合唱團的指揮和團員自己的努力，練習仍能順利進行。作者於演出日期前一週出院，正在療養期中，無法指揮，於是建議由各團指揮偏勞。但各團指揮均堅持展期，等作者恢復後再舉行。這次展期完全是作者的罪過。已經在病床上受了不少罪，希望得到各位團員各位聽眾的諒解，別再加罪給作者。

作者第一次給臺中兒童合唱團練習的時候，曾誇獎他們說：「你們在正式演出的時候，歌聲若能像剛才那麼美麗動人，我一定會掉眼淚的」。坐在前排的一位可愛的小妹妹說：「不要緊，我可以借給你我的手帕」。

（六十二年六月）

十三、歷代樂器展

昨日到歷史博物館去參觀中國歷代樂器展覽，正在聽陳立夫資政演講時，忽被莊本立先生抓住右手，定要作者坐在臺上右邊的空位上，理由是作者尚在病中，不宜久立。作者本來是去看展覽的，結果反而被「展覽」了約半小時。

這次的中國歷代樂器展覽，實在是琳瑯滿目，美不勝收，是作者一生在國內國外所看見的最盛大的一次，在國樂史上，甚至在中國音樂史上，都是足以自豪的一件大事。

作者這次參觀展覽最大的收穫是得到了一個啟示：我們為甚麼不可以用國樂伴奏合唱呢？已往有過用國樂伴奏獨唱的，效果很好。我們現在應當「更上一層樓」的進而伴奏合唱——充滿中國風味的合唱（國樂器演奏西洋和絃還是聽着不順耳）。作者這一生的工作，作曲雖然不佔重要部分，但也寫了些風味不同的歌曲，包括含有中國風味的合唱，如帶有佛教廟堂之樂風味的「佛

曲」（王文山先生改詞爲「迷途知返」），連廟裏常用的幾件打擊樂器也用進去了。又如兩年前發表的「孔廟大成樂」，因爲把鋼琴搬進孔廟非驢非馬，索性清唱，不用伴奏。現在可以用國樂伴奏，幻想的效果，一定是「只應天上有」！相信這是作曲者的新途徑，一條値得探索的途徑。希望國樂家們趕快預備一個圖表，說明大型樂隊、中型樂隊和小型樂隊都有多少樂器，何種樂器，以及各種樂器的音域，使作曲者在配樂時有所遵循。作者的「孔廟大成樂」就要等這張圖表出來以後，才能配用國樂伴奏。這種以國樂伴奏合唱的推動，至聖先師已經等待了兩千五百多年，我們這些國樂家和作曲家實在不能再忽視這條燦爛的途徑，這條前途無量的途徑！

六十三年十月四日時客臺北自由之家

十四、演出的話

（爲愛樂合唱團寫）

愛樂合唱團雖然不是由作者所創辦的，卻是因作者的鼓勵而擴充的。記得去年（六十二）舊曆年後徵求新團員，報名者竟達三百餘人，分兩次才甄選完畢。成績之好，僅錄取甲等成績的就有一百多人。加上原來班底，新團竟有一百四五十人。有一次練習一首四百多年的古曲，團員音色的調和，和聲的優美，感動得作者站着指揮了兩個小時也不覺得累——那晚覺得不舒服，本來只預備指揮一小時就交給助理指揮。作者誇獎團員說：「沒想到你們這優美的歌聲竟使我忘掉了疲乏！」有的團員說：「是您的指揮感動了我們！」這又是一個指揮和演員彼此鼓勵，彼此感動的實例。

去年四月間因勞累而住了新中心診所五個星期。練習由客座指揮戴金泉老師和團長兼助理指揮黃進福二兄繼續負責。五月末旬出院後，趕快忙完六月二號政大、愛樂聯合合唱音樂會和六月

十二號的臺中區大專合唱觀摩會——兩會都是擔任最後的兩個聯合八部合唱指揮，就回到美寓休息了三個月。這次的演唱雖不無小疵，卻總算第一次見了世面了。裏面也有酸甜，也有苦辣。

去年九月間，從一返臺就感覺不適。記得三個月裏只給愛樂合唱團練過一兩次。最後還是病體每況愈下，聖誕前又返美寓靜養了九個月。這段期間改組，戴老師改任指揮，翁綠萍老師任聲樂指導，團長兼助理指揮仍是黃進福兄。作者改任名譽團長。在戴、翁、黃三位的領導下，全體團員默默耕耘了九個月。大家親如兄弟姐妹，加上指揮的循循善誘，全體鼓足了勇氣要在十一月九號第一次單獨演出。團長雖請作者作名譽團長，但是要作者還要負責任，所以實際上要作者作不名譽團長。現在既以這種資格出現，就對全團「愛之愈深，責之愈切」了。深恐上臺一緊張，深恐上臺一緊張，亂了步伐，謹在此先燒心香一柱，預祝各位弟弟妹妹們輕鬆愉快的成功，獲得更多的勇氣，更大的唱歌的快樂！

六十三年雙十前夕時客臺北自由之家

十五、聯合大合唱——樂教的最高峯

本人六次返臺協助推動合唱樂教，幾次在參加合唱觀摩或比賽裏，都曾於節目最後親自指揮一個聯合大合唱。原因是既然很不容易的把各系、各校、各合唱團聚在一起，爲甚麼不利用這個難得的機會聯合唱幾曲，使各團體從「犧牲小我，成全大我」的精神昇華到「忘我，無我」的精神，唱出各縣市之聲、民族之聲來！

幾次返臺活動的對象都是大專院校，因爲中小學校數目太多，應付不過來。從第四次返臺，就開始也注意社會合唱團體，並且還出了一點力量幫忙愛樂合唱團擴大組織。這次返國一個半月，除了幫忙了五六個大專合唱團外，還指揮過愛樂、頌音和臺南新成立的鳳凰城幾個社會合唱團。看見，聽見各地的社會合唱團體也在那裏默默耕耘，共同努力發展合唱、享受合唱，心中感奮萬分！這次愛樂、樂友、和友三合唱團又這樣響應本人的呼籲，舉行聯合演唱，更使本人雀躍

欣感不已！除遵囑寫這篇短文外，屆時定去恭聆這振撼九霄的大漢天聲，「更上一層樓」的盡萬里耳，「窮千里目」！

六十三年十一月一日時客臺北自由之家

十六、政府對全國合唱團的領導力

民國四十六年冬，由教育部國防部聯合邀請作者返國觀光三週；次年秋又由教育部張曉峯部長邀請作者返國講學半年，由美國在華基金會津貼旅膳生活各費，並由教育部指定國立音樂研究所協助推動各地樂教。在這環島講學的五個多月裏，各地都由教育廳、局及科熱心主持節目，並負責招待，使作者享受了約半年極忙、極愉快、極有意義的生活。

在各處的節目裏，除了參觀、演講、座談會外，總是在最後一天舉行一個合唱觀摩會。各合唱團分別演唱外，總是由各合唱團聯合合唱兩曲到四曲，由作者任總指揮。平時或是聯合練唱，或是由作者分頭到各校單獨練習。這次返國，在各處一共舉行了六次各地合唱觀摩會，每次都以聯合大合唱壓軸。

五十八年利用休假半年之便，又返國半年協助推動樂教。在五十九年元月四號中廣為作者主

辦，文化局、救國團協辦的「李抱忱作品演唱會」，最後一曲又是由作者以病體之身指揮參加演唱會的六個合唱團聯合合唱作者的作品「離別歌」。

六十一年退休後又返國講學九個月。在這段時間裏最大的一個音樂活動是文化局主辦，救國團、教育廳、臺北教育局、中廣協辦的「中華民國愛國歌曲合唱大會」。最後又是由作者任總指揮，五個合唱團聯合唱了作者作的八部合唱「中華兒女之歌」和帕勒斯垂那作的「崇拜頌」。

六十二年四月間又大病五週，出院後在六月二號政大愛樂聯合音樂會裏，因大病初癒，只在節目最後指揮了上段所說的兩首聯合大合唱。六月十二號在臺中區大專合唱觀摩會指揮了「中華兒女之歌」（本來也預備唱「崇拜頌」，但不巧那天正好試驗燈火管制，只好忍痛臨時刪去）。

作者把十七年來五次返臺推動合唱的情形說得如此詳細的緣故，是因為作者要強調一個重點，就是在作者所參加過的各校合唱觀摩會裏，幾乎每次都有聯合大合唱的節目。從二十四年在北平太和殿前，有史以來我國第一次的大合唱說起，和三十年在抗戰的重慶的千人大合唱，都是聯合大合唱。為什麼作者如此熱心的提倡聯合大合唱，並且愈戰愈勇，精神始終不懈呢？請聽下列原因：

幾次返國都看見、聽見各教育廳、局和科每年都熱心主辦音樂比賽——包括合唱比賽；文化局和救國團也主辦合唱觀摩。上次歸來使作者特別興奮的是近幾年來有的學校又每年舉辦系際合唱比賽，全校各系都參加，精神之好，無以復加。作者親自參加評審的是政大和東吳的比賽，臺

大比賽因病未能參加評審，中原理工學院也因時間衝突未能去評審。聽說還有中興等校也每年這樣作，可惜作者還沒有耳福聽到過。忘記了是東吳那一系因為要全系上臺，所以比賽時，在出來了五十幾位女同學後，跟著出來了三位男同學，使聽眾鼓掌不已。這三位男同學如此愛系，相信即或使他們穿上女生制服，他們也會為系「犧牲」的。訓導處告訴作者說，在比賽前幾個星期裏，天天中午和晚間都聽見「絃歌之聲」。孔子到此，也要「莞爾而笑」。這真是樂教的大眾化、普及化！

參加系際比賽和校外的合唱觀摩或合唱比賽，都充份的表現愛系或愛校精神。犧牲小我，成全大我，這已經達到了合唱的一個大目標，並且充份的表現出政府、學校的提倡和各合唱團響應的成績來。作者要在這裏作一個「更上一層樓」的建議，輕而易舉的建議，就是利用這系際或校際的合唱觀摩或比賽，難得的大集合裏，在最後聯合合唱一兩曲，使各系各校從「犧牲小我」的精神，昇華到「忘我、無我」的境界，唱出各縣市之聲來，唱出大漠天聲來！作者在國內國外都聽到過這種美麗雄壯的歌聲，搖屋動瓦的歌聲，蓬勃民族的歌聲！相信若能將各地之聲的錄音帶拼成幾捲，寄到我國各大使館的新聞處供給各國僑胞及電臺轉播，有時會比用大量經費派藝術團體出去還有效！

政府也許以為政府人員都是行政和「管理眾人之事」的人，沒有音樂專家，那裏能擔起這問題重重的聯合大合唱來！初聽之下，也許頗為有理。現在作者假想出幾個問題和解決的方法來，

貢獻給政府和各地的合唱團：

（一）歌曲：每次合唱觀摩或比賽時，參加各校都唱一首指定曲，一首自選曲。如此，各校在最後至少不費吹灰之力就可以同唱那首指定曲。如再欲強調聯合大合唱，可再選一首歌曲，預先由總指揮註明歌曲表情、速度及唱法分發各校，由各校合唱團指揮分別練習。到觀摩或比賽的那天下午，各合唱團聯合練習一、二小時，當晚即可有很好的成績表現出來。

（二）練習：總指揮若有時間，最好事先到各合唱團至少練習聯合大合唱歌曲一次，使大家都有統一的表情和速度。加上當天下午的聯合練習，成績會更好。如不可能，第一個方法也可以了，至少比根本沒有聯合不合唱要強得多。

（三）經費：自從文化局在臺北舉辦第一次大專合唱觀摩會時，創例每校不分遠近一律津貼三千元（臺北臺東一律看待），以後各校在有這種活動時，當然希望繼續享受這種待遇。今後若是政府必需減少津貼，甚至取消津貼時，作者推測學校為了校譽，為了提倡課外活動，總可以為合唱團包一部公共汽車。（如南溫泉的政校與歌樂山的藥專）舉兩個例：㊀在抗戰的重慶舉行千人大合唱時，路遠的合唱團（如南溫泉的政校與歌樂山的藥專）有教育部借的木炭車接送，附近一、二十里的合唱團都自願走來走去。㊁去年（六二年）國父紀念館主辦的第一次愛國歌曲合唱比賽時，原定甲等每團贈送三千元獎金。結果甲等團數超過預算，作者建議次日召集各團代表緊急會議，擬將獎金減為一千元。果然不出作者所料，大家毫無異議的通過，並說參加比賽不是為錢，而是為校譽和音樂所給予他們

的快樂。

（四）總指揮：現在國內很少有像作者這閒雲野鶴，每次回國都是自費，不受國家薪水的各處奔跑，將餘生獻給音樂——作者的第二生命。很多人都是職業音樂家，因為職業的限制，不能為了合唱而各處奔走。作者雖然至少還有十年的時間捐獻祖國樂教，作政府「年薪一元的公務員」（美國制度凡義務效勞國家的，每年都由財政部正式發給年薪一元的支票一紙。這種人叫作 dollar-a-year-man），但時間和精力都不許可作者每年到幾十處去擔起這聯合大合唱的重任來。何況這種風氣養成以後，也不需要每年各處都要作者親任總指揮。作者從本島的音樂家裏就可以推薦出至少十位第一流的合唱指揮來。將來各地的合唱觀摩或比賽一多起來，若是有什麼原因不能從本地互推出一位總指揮來，可以倣效歐美行之多年的方法，從別的縣市請名合唱指揮任總指揮；本地的名指揮也可以被別的地方聘請。這種請「遠來的和尚」的辦法可以彼此鼓勵，解決很多問題。惟一的缺點是增加了總指揮的旅膳各費。負責提倡的政府若無此預算，參加各校分擔一二百元就會解決這個不大不小的問題。

（五）場地：若是十幾個合唱團聯合大合唱，那裏的音樂廳臺上容得下這麼多人呢？這個好像很困難的問題也有一個暫時的解決方法。比方說，國父館的臺絕對擠不下十幾個合唱團，但是臺下卻坐得下——或是集在臺下一部分，或是以各團為單位的分坐在樓上樓下各處。最後聯合大合唱時，聽眾坐位的後部加擺一架鋼琴。如此，唱者和聽眾就打成一片，使聽眾眞有一個「身歷

「聲」的感覺。各地沒有那麼大的　國父館時，可以借各校的體育館。聽眾坐在看臺上，唱者坐在

中間體育場上所擺的椅子上。館頂回音最壞，可以買廉價的布，每隔幾尺橫拉在頂上，可以解決

很多音響的問題。花不多錢，體育館可以臨時變為音樂廳，大城小縣都可以舉行聯合大合唱。

六十二年春作者曾為臺視歌星訓練班作了一次講演，次日中央日報大字標題響應作者的主

張。大意是作者並不反對樂而不淫的流行歌曲，人在工作了一天後，需要一些纏綿輕鬆的音樂來

消除一天的勞乏。問題是充斥市面電視的若多半都是這類令人骨頭發軟的歌曲，就不合於這個正

在積極提倡「重慶精神」的大時代了。所以問題是比例問題，分劑問題，不是禁唱問題。這二個

問題是若將這些流行歌曲都禁唱，而沒有產生好歌以代之，豈不是造成一個真空現象！作者在十

幾年前為于右老的「于右任詩歌曲集」寫了一篇代序，題名「產生好歌與禁唱壞歌」，將此點發

揮甚詳，這裏不再重複。新聞局錢局長和負責廣播及歌曲的鍾處長正在積極的邀請作詞譜曲專家

羣策羣力的產生好歌，這是解決歌曲荒的第一步。

我們有的是勇於跟隨的合唱團來參加聯合大合唱，我們渴望着政府的提倡，更渴望有熱力、

活力、精力、魄力、眼力的救國團繼續支持！作者將來即使走不動時，也必坐着輪椅到各處去聽

這震撼九霄的大漢天聲，「更上一層樓」的盡萬里耳，「窮千里目」！

鳳凰城合唱團剛成立不久就有這樣好的成績舉行公演，並聯合兒童合唱團，舉行本人一向提倡的聯合合唱大會，唱出臺南之聲，民族之聲！本人於欣奮之餘，特別寫這幾句話，預祝這次演出的成功。

六十三年十二月二十二日

十八、五十五年音樂節賀詞

祖國各位音樂朋友：

製作和主持這個全新的「音樂風」音樂欣賞節目的張繼高兄和趙琴小姐，今天給我這個難得的機會和各位朋友親切的談幾句話，使我非常榮幸感奮。我八年前雖然返國只有短短的五個月，但是和一切新朋友、老朋友建起了一個極寶貴的，永不能磨滅的友誼。記得在七年前音樂節那天我在聯合報上發表的一篇「音樂節寫給音樂同工」裏曾說：「在臺灣這五個月，好像作了一場好夢——一場不願意醒的好夢。二月九日在送行者無上的溫情裏，帶着沉重的心情上了飛機，依依不捨的離開臺灣。當飛機飛向天空的時候，雖然親友的面孔，整個的臺灣，在我眼裏由模糊而漸消失，但在我心裏卻感到距離只會更增加懷念時的親切，暫別只會更加強重聚的信心，不會從此只生活在彼此的回憶裏」。

在這離別的八年裏常在朋友的通信裏和航空版的中央日報上得到祖國音樂方面的消息。祖國樂教蓬勃的發展，實在使人興奮。先說出版的音樂書籍：幾年前有王沛綸兄編著的「音樂辭典」，康謳兄編著的「和聲學」和「鍵盤和聲學」；最近出版的有張繼高兄主編的五本樂友叢書，和劉志雄兄主編的十本愛樂文庫，眞有「洛陽紙貴」的現象。我沒聽說的音樂出版書籍，還不知道有多少種。聲樂方面有呂泉生兄主持了將近十年的榮星兒童合唱團，最近聽說又成立了家庭主婦合唱團；張人傑兄組織的常到各處勞軍的合唱團；以及常見報載舉行音樂會的各校合唱團。器樂方面有戴粹倫兄指揮的省立交響樂團，鄧昌國兄最近組織的青年管絃樂隊，還有軍樂方面各種組織。比賽方面有各地經常舉行的音樂比賽、廣播音樂比賽、軍中音樂比賽等等。廣播方面有適合各種需要的音樂廣播節目。尤爲出色的是今天開始的這個「音樂風」節目，由非常有才氣的音樂評論名家張繼高兄設計，和受過師大音樂系專家訓練的趙琴小姐主持，一定將成爲一個非常理想的音樂欣賞節目，經常供給全臺灣音樂聽衆適口的，調和的音樂食糧。

祖國的樂教的確在「不問收穫，只事耕耘」的一些辛辛苦苦的「護花使者」殷勤的澆灌下，在那裏一日千里的突飛猛進。一個樂教發達的國家一定是一個蓬勃有朝氣的國家。這是反攻必勝的預兆，建國必成的現象。

離國已經八年，實在太久了！今年十月間同內子預備一同返臺兩個月，在音樂方面作一次「朝聖進香」的工作。這次沒有使命，不講學——不幸因此也沒有津貼，只是要和一切親友歡聚暢

談，飽享祖國的溫暖，盡覽寶島的風光。在今天音樂節這一天，我們重聚的前夕，容我遙祝各位朋友平安順利！祖國萬歲！祖國樂教萬歲！

十九、文化復興的大衆樂教（榮星合唱團十週年紀念賀詞）

本人近十年來三次返臺，都得到機會參觀榮星兒童合唱團。在音樂的各種表演方式上，我一向對合唱有極大的興趣，可以說我的第一愛好，因此對這個團體非常注意。看到十年來辛偉甫先生始終不懈的支持愛護，呂泉生先生愈戰愈勇的教導訓練，近來又加上熱心負責的林福裕先生任副指揮，實在感覺又欽佩又興奮。」

榮星兒童合唱團用他們那天使的歌聲使聽衆陶醉在美麗的音樂裏——這當然是一個偉大的貢獻。但我認爲榮星在樂教上有更偉大的兩項貢獻：㈠榮星十年來所訓練出來的兒童當以千計。這些畢業的「老兒童」現在也許已經作了父親或母親。他們每人是一支音樂的蠟燭，照亮了他們的家庭，他們的角落。㈡榮星成立十年，成績斐然，鼓勵了幾個別的城市也成立了兒童合唱團。四個月前，在臺中有機會親自聽到郭頂順先生栽培扶持的臺中兒童合唱團的優良成績。

這樣繼續下去，一個兒童合唱團變成十個兒童合唱團，十個變成百個；以後千千萬萬的「老兒童」照亮家庭和社會的區域愈來愈大。這是孔子在武城所聽見的「絃歌之聲」的大眾樂教！這是移風易俗的大眾樂教！這是「樂行倫清，耳目聰明」的大眾樂散！這是文化復興的大眾樂教！

謹祝榮星前途無量！

二十、音樂教育月刊創刊祝詞

去年十二月八日，在偕內子返國五週半，離臺的前三天，赴實踐家專謝東閔校長之約，到該校去參觀。承謝校長拿出他正在籌備的臺北音樂中心的計劃和藍圖來給我看，使我非常感動，並且感慨萬千。以謝校長社會賢達兼教育家的地位，能這樣熱心推動樂教，我們這些音樂界的圈內人若是無力倡導，至少也應追隨。於是向這位救國團副主任、省議會議長、實踐家專校長，三位一體東閔先生建議了兩點：㈠由救國團或將來的音樂中心邀請國內造詣深厚的歌詠指揮家們，利用寒暑假環島示範講學，每處停留一、二星期，邀請當地合唱指揮共同切磋琢磨。參加人員組成合唱團，互相觀摩，輪流指揮，將三五精選歌曲的歌詞和歌曲唱入化境。這樣，每人可以舉一反三的將三五歌曲的心得應用到三五十個歌曲。每年若有幾百位合唱指揮如此觀摩，全國將有千千萬萬的唱者受益無窮。㈡由救國團或音樂中心發行刊物，供給全國大中小學及社會合唱團體合唱

歌曲，從速解決目前的合唱歌曲荒。我當時感動得毛遂自薦的願意經常的供給技術上的意見及合唱歌曲。

沒想到這個計劃還未推動的時候，被本刊的主編人、三十年的老朋友康樂牧兄及發起人林福裕兄捷足先登了。這真是一個好現象！令人感奮的現象！承康林二兄給我一個特約撰稿的名義，這是我的一個鼓勵，一個鞭策，一定要竭盡棉薄的希望每期（或每兩期）兌現。現在預備兌現的是：㈠三、五首舊作和新作的合唱歌曲；㈡二十年前舊作（始終沒有出版）合唱指揮法，共分三部：指揮概論、指揮技術、和指揮練習——預計分三期發表；㈢音樂教育小叢書編輯計劃。這都是康、林二兄給我的鼓勵和靈感！

八年前（四十八年）第二次返國歸來，曾在四月五日爲中央日報寫了一篇專論：音樂節談樂教。翻出來再讀了一遍，似乎還沒有丟掉它的時間性。現在請求康、林二兄的許可，在這篇祝詞裏再發表一次。一切已經改進的地方，煩請二兄在編後加註，可以給我們這些樂教工作者一點安慰。

音樂節談樂教

「我國的文化基礎是孔子學說，而孔子學說所倡導的一個重要部門是音樂敎育。「在齊聞韶，三月不知肉味」和「聞絃歌之聲，夫子莞爾而笑」的故事，證明孔子如何喜歡音樂，提倡音樂。

孔子能「取瑟而歌」，並且聽見別人唱得好的時候，「必使反之，而後和之」證明孔子不但提倡音樂，並且對於唱奏方面也很有修養。孔子認爲音樂是教育的最高峯，因此才說：「興於詩，立於禮，成於樂」因此「子路問成人」的時候，孔子說在「知」，「不欲」，「勇」，和「藝」以外，還要「文之以禮樂」才能算是一個完全人！

十八年來，祖國的音樂刊物雖然斷斷續續的出了多種（按我記憶所得已有李中和兄的「音樂月刊」，張繼高兄的「音樂月刊」，鄧昌國兄的「音樂之友」，范樂天棣的「新樂潮」，王沛綸兄的「音樂副刊」，劉志雄兄的「功學年刊」和「愛樂月刊」），但總是因爲支持乏人而夭折。看見這些老朋友如此努力掙扎而不能持久的情形，實在又心痛，又痛心。這次康林二兄又鼓起勇氣負起這個重擔來，在極爲欽敬外，謹燒一股心香，敬祝本刊前途遠大，無限光明！

二十一、第一屆全國大專教授及樂團聯合音樂會賀詞

正在準備行裝回返祖國的前夕，千頭萬緒一切待理的時候，忽然收到老朋友顏廷階兄的信說他應國立藝術館馮館長之邀請，主辦大專老師音樂系科音樂會，及全國各樂團的演出，一連有六場到八場的演出；並為這次創舉特出專刊，囑為短文。現在立刻放下其他各事，寫幾句「紙短情長」的賀詞。

十二年前（一九五七）年，我很榮幸的得到國防部與教育部聯合邀請的殊榮，返臺觀光三週。第二年又得到教育部前部長張曉峯先生的邀請，回國講學半年。那時我環島講學，在各地推動四校到八校合唱團的聯合演出已經是了不起的事了，在各地報上的社會版以頭條新聞的地位，大字標題之編排，刊載「盛況」。十年後，特別是由於音樂年的鼓勵，能有如此規模龐大的演出，並且動員了差不多整個的音樂界，實為祖國樂教喜，為音樂同人賀！

祖國樂教這十年來的蓬勃發展，已經是令人興奮的一件大事了。但更令人興奮的是這次的盛舉象徵着樂人的大團結。這使我感動得無法形容。文人相輕，自古皆然；樂人有時候也遭遇這樣的不幸。我多少年來忝列於文人與樂人的行列中，曾有多少親身經驗。但這次樂壇的大團結演出，將是音樂界極體面極光榮的一個盛舉，絕不會再引起樂人相輕的批評來。這實在可喜可賀！實在令人興奮！

國之將興，必有祥瑞！李政道、楊鎭寧、楊傳廣、紀政、少年棒球隊等不都是我國這幾年來的祥瑞嗎？但我國樂人這次的大團結卻是我國近年來最大的祥瑞，因為這個新力量將要增強大衆樂教的推動，大衆樂教更進一步的推動將要增加民族的朝氣，民族朝氣的增加將更能幫助完成反攻復國的實現！

二十二、一九六九年聖誕信

今晚是舊曆除夕，現在用同各位通信談話的方法和各位一同守歲。這次第四次返臺最感動我的一個場面是機場送行。親友的熱情和臺大與北師專兩合唱團離別的歌聲使我黯然銷魂，如醉如癡，禁不住老淚橫流。一些「多謝送行」的普通話都忘了說。請原諒我如此失禮，平常感情不激動的時候，我本來不是這樣傻頭傻腦的嘛。

元月十七日晚七時半上了飛機，沿途在關島和檀香山各停了二三小時，在洛山機又過了一夜，十八日晚才到愛我華城。飯後一直睡到次日下午二時半。四時半又到醫院檢查身體，住院住了一星期。現在醫生許可我每天教書一小時，辦公一小時，兩個月以後希望能恢復正常工作。上週因春學期剛剛開學，工作頗忙，每日不得不工作四小時。身體已經感覺有些不對。今後不敢再不聽醫生的話了。

這次返臺本來是休假半年，除了旅行訪友之外還預備起始一個寫作計劃。但是返臺以後，文化局和救國團聯合邀請推動四項工作：㈠環島視察音樂教育，然後根據視察所得，向教育部建議如何修改教育部的長期發展音樂計劃；㈡推動大專院校合唱觀摩會；㈢選成績最佳之合唱印製唱片，分發各校；㈣在參加合唱觀摩會的團員裏選拔出四個分區合唱團來（北部、中部、南部、東部）以後需要時再從四個分區合唱團選拔出一個全國合唱團來。本來音樂是我的第一愛好，而合唱又是我第一愛好裏的第一愛好。文化局和救國團這樣看得起我，將這四個重要工作委託於我，當然不顧原來計劃的欣然接受了。

㈠十一月裏環島視察三星期的工作由各地救國團主持。他們工作的努力，招待的熱誠和行政的效率都已到了白熱的高度，在各地和幾百位音樂老師舉行座談會，準備將他們寶貴的意見編入我的建議書內。㈡合唱觀摩會也於十二月三四兩晚順利的在中山堂舉行。各部來參加的廿七個大專院校合唱團都拿出他們最好的本領來演唱。聽見青年的歌聲，看見他們的精神，我不自覺的沈醉在音樂廳裏那有魔力的氣氛裏，想到祖國樂教有多少「該收的莊稼」，又想到「作工的人」是多麼少！真希望這次能像大家所希望的那樣掀起來一個狂潮，從此看到，聽到，享受到祖國樂教蓬勃的發展。㈢合唱觀摩會第二場舉行過後，當晚就由一個委員會在文化局選出十三首印製唱片的歌曲來，希望文化局愈快愈好的印製出來分發各校，因為一張唱片就是一位音樂老師。㈣各區合唱團的選拔名單，也都選拔完畢。因為從十二月初就起始得重感冒，十四日又住了醫院，一直

住到上飛機，行裝都是朋友代爲整理的，一些重要材料都被誤裝入海運的箱子裏，只好等到二月

底海運行李到後再向文化局交卷。

行前的最高潮是由中廣主辦，文化局與救國團贊助的「李抱忱作品演唱會」。又有天同出版

社將演唱會裏的一切歌曲印成專集，海山唱片公司將演唱會的實況錄音錄成兩張十二吋的唱片專

集，這都是我非常寶貴的紀念。除了深謝文化局和救國團精神和經濟上的支持贊助外，特別要深

謝代表中廣的主持人趙琴女士和一切參加演唱的音樂朋友們。趙琴女士在她經常的工作上（主持

「音樂風」和「音樂世界」兩個繁重的節目和爲幾家雜誌寫稿）還加上這次演唱會許多繁瑣工作

如印票發票，節目單，呈准公家，入場券蓋章，與各演唱人聯繫等。六個合唱團體和獨唱伴奏董

蘭芬女士徐欽華先生用了他們那麼多寶貴的時間練習，在演唱會裏才有那麼出色的演出。這都不

是用言語能表達出來我的謝意的。這六個合唱團體（臺大、藝專、文化學院、北師專、新竹省

中，和中廣）都是這次請我指揮過的團體，這次演唱會請他們出來幫忙是很自然的一件事情。因

爲合唱團已經足用，所以沒有再驚動臺北其餘第一流的合唱團。這次生病承文化局致送一大筆慰

問金，減輕了我住院醫藥方面一大半負擔，也要在此深謝。

祖國的吸力對我永遠是那麼大，過去十二年裏我一共返國四次。今後如再有祖國的召喚，我

預備盡可能的隨時利用假期回去，不必再等平均三年一次了。和各位筆談已經到夜深，已經過了

年。敬祝

一切如意
新春吉祥

李　抱　忱
崔瑰珍　拜年

庚戌年元旦

二十三、一九七○年聖誕信

自從抱忱今年一月間從臺灣抱病而歸，給各位親友寫了一封舊年信以後，轉眼又將一年了。

抱忱今年的健康一天比一天好，在醫生只許每天工作六小時的階段已經不知不覺的恢復了全天的工作。本來嘛，在名醫的調治，加上家裏自封醫生的監督之下，甚麼病也不敢不好！詳情請見附寄「不知老之將至」（中外雜誌十二月）一文，這裏就不再贅述了。

暑假抱忱又在中西部十大學中日文聯合暑校敎了十個星期的三年級中文。兩位助敎是臺灣的名詩人鄭愁予兄和國語專家那宗訓兄，師生相處甚歡。臨別時又由抱忱作東，由鄭那二兄的夫人梅芳和雁雁二女士掌廚，合作了八道菜，宴請全班十五人野餐，眞是杯觥交錯，賓至如歸，只是偏勞了兩位嫂夫人了。

小女樸虹全家仍住歐亥歐州呑城，小婿爲侖仍在空軍研究所任主任研究員。今夏他們又都返

臺灣渡夏。他們不是喜歡臺灣的熱，是喜歡臺灣的吃，大外孫明曦今年九歲，二外孫明昊六歲。

小兒樸辰仍任拉斯維哥城報舘的體育記者，今年他有了他自己的專欄叫"A Little Leeway." 英文

原意本是「活動餘地」的意思，但 Lee 字這裏一字雙關，應當譯爲「李氏天下」。小兒今年應當

「三十而娶」，但是依然故我。各位老朋友們有沒有願意作月下老人的？眞不明白現在的年輕人

是甚麼心理？抱忱記得他中學還沒畢業的時候就「被鈎上」了。

我們老兩口兒今年乏善足陳，仍然一同在「淸幽、瀟洒、寬裕」的環境裏，過那「細烹茶、

熱烘盞、淺燒湯」的生活，相信「明朝事天自安排」。敬祝

聖誕快樂

新年吉祥

李 抱忱
崔瑰珍 同上

五十九年十二月

二十四、一九七一年聖誕信

自從去年給各位寄了一封聖誕信，並附一篇拙作「不知老之將至」，報告一年情況後，不覺又是一年了。今年有四件大事報告：

㈠小兒樸辰八月六日在那瓦達州拉斯維各城法院與 Joan Marie Langdon 女士結婚。這是他們小兩口兒的主意，沒有驚動親友，連兩家家長都沒去，因為該城在西岸，又因抱忱那時正在醫院養病（伏筆）。兒媳向公公要一個中國名字，決定送她「鍾恩」二字，取其音義都有意義。今年聖誕節，他們要東來，兒媳第一次見公婆，小兒第一次見岳母。鍾恩非常賢慧，已得碩士，現任小學教員。我們一向沒有種族之見，將來弄孫時，知道他有一半黃髮碧眼兒的血統，也是李家對優生學的供獻。

㈡今年是瑰珍六十整壽，又是我們結婚四十週年，所以我們選了四月二十四那天聯合慶祝，在本城惟一的中國餐舘「名園」舉行宴會。因為地點不夠寬大，只請了七十位朋友。抱忱致詞時

的主題是：「沒想到現在比從前所希望的還快樂」，所以校長在他的賀詞裏祝我們「從前最快樂的時間，是以後最不快樂的時間」。飯後餘興有全家唱拜壽歌，全體客人唱拜壽歌，「壽星」致答詞，兩個乾女兒（陳）芳苡芳杏姊妹和抱忱三重唱 Whispering Hope，芳苡吉塔獨奏和來賓致賀詞，真是「觥籌交錯，賓至如歸！」

（三）抱忱今年流年不利（一定是犯了「太座」的豬年）去年一年沒犯的心臟病，今年復發了三次。最後兩次發生在七、八、九、十、四個月裏，前後住院差不多兩個月，還到明城請心臟專家檢查了九天。這都怪抱忱太大意了。五月底剛放暑假，連作了五首歌曲，寫了幾篇文章，還起始為耶魯大學編本中國歌集。心臟病最怕累，這不是自尋苦惱嗎！現在已返校辦公四週，但醫生嚴囑注意飲食、服藥、和休息。如此注意，可以比沒心臟病的人還活得長，因爲他們不小心這些方面。

（四）醫生要抱忱注意休息，所以要抱忱提前退休半年。現在正在辦理中，繼任行政和教書的人選多半也沒有問題。如一切順利，下月底即可身輕如葉。那時就可以願意作甚麼就作甚麼，願寫作多少就作多少，願意到那裏去就到那裏去。我一生的希望終於達到了。預備在美準備半年，明年秋天返臺定居，以餘年獻給祖國樂教。敬祝

聖誕快樂

新年吉祥

抱忱

李崔瑰珍　同敬賀

六十年十二月

二十五、一九七二年聖誕信

六十一年十二月二十二、二十三兩日，文化局在臺北國父紀念館主辦了兩場愛國藝術歌曲合唱大會。先由中廣、師大、北師專、政大、藝專五個合唱團單獨各演唱三首歌曲。最後，五個合唱團（三百人）聯合演唱二曲，由抱忱任總指揮。第一首是合唱歌曲中的經典，巴勒斯替那所作的「崇拜頌」；第二首是演唱前十天才全部完成的「中華兒女之歌」。歌詞作者是正在愛我華大學讀書的一對年輕夫婦（谷文瑞先生和葉秀容小姐），樂曲是抱忱在演講、練習、上課與應酬中間，在一個月的時間壓力下寫出來的。在這種情形之下，第一次的演出總算成功，抱忱還得到教育部頒發的一座文藝獎章。「中華兒女之歌」的寫作及演出是抱忱一九七二年的一個高潮！

今年的另一個高潮是抱忱的第六十五初度。六十五歲本來沒有甚麼特別，只是比六十四歲多一歲，比六十六歲少一歲而已。然而，按一般規定，六十五歲是退休年齡，而抱忱偏偏又在今年

因心臟病退休，於是不能免俗的接受了臺灣音樂朋友們的盛意，在七月間爲抱忱出了一張「李抱

忱作品紀念唱片」慶祝抱忱的六十五歲誕辰。由辛永秀和曾道雄兩位聲樂名家各獨唱了兩曲，戴

金泉兄指揮臺大合唱團合唱了十曲。演唱及錄音成績都非常優良。這張唱片是抱忱一生中最寶貴

的一個紀念（由中廣「音樂風」出版）。

抱忱遵醫生之命，一月底退休後，頓覺身輕如葉，恍若神仙。不但健康日進，並且文字與樂

曲的寫作也驟增；大概是因爲行政重擔一旦擺脫，不自覺的有了飄飄然之感。

十月初返臺，在臺北大忙了兩個半月，以「愛國藝術歌曲合唱大會」結束了第一幕。明年還

要表演第二幕（救國團主辦的音樂教師合唱研習會），第三幕（救國團主辦的十縣市合唱八要研

習會）和第四幕（臺中市的「愛國藝術歌曲合唱大會」）。好在工作已有很好的起始，明春推動

工作，時間要從容多了，抱忱的健康因而更可日有進益了。（瑰珍，對不起，關於我的說了這麼

多。）

瑰珍今年仍在愛城榮民醫院營養部門工作。每日早出晚歸，晚上還學兩小時法文，時間總覺

不夠分配似的。今年 瑰珍沒陪着抱忱同回臺灣，一來因爲後者雖然退休，但是前者還沒有退休，

並且她喜歡她的工作；二來，六年前一同返臺住了五個半星期，就病了五個半星期。氣候不適應，

是瑰珍「躇」着回臺定居的一個大原因。抱忱已多次回信答辯此點。理由是：：住在臺灣的一千五

百萬人都能適應，我們也能適應。抱忱兩個多月以來每星期注射兩次維他命針，現在健康與氣色

都比剛來時好得多了。（希望瑰珍明秋能被抱忱和親友們說服，返臺和老伴兒一同定居。這就是

「嫁雞隨雞，嫁狗隨狗」——抱忱註。）

新年快樂

小婿爲侖、小女樸虹和我們的兩個外孫，明曦、明昊，還住在歐亥歐州的德吞城，剛搬入新

買的新居。爲侖仍在空軍試驗所服務，樸虹繼續研究特殊敎育；明曦學中文、鋼琴、小提琴都學

得很起勁；明昊只對學吉塔有興趣。小兒樸辰和小媳鍾恩最近在那瓦達州的拉斯維格斯也買了新

居。瑰珍也鼓勵他們買，說這是儲蓄之道。抱忱在這些方面向例是隨聲附和，毫無意見。樸辰繼

續他敎網球、打網球的體育記者生活；鍾恩還是一面敎小學，一面讀碩士。瑰珍在最近給抱忱的

信上說：「兩個孩子很使我們知足高興」，抱忱也跟着知足高興！敬祝

（李）抱忱
　　　　　同敬賀
（崔）瑰珍

六十一年新年舊年間

二十六、一九七三年聖誕信

上月二十二日，當晚飛到洛杉磯後，抱忱次日轉機直飛明尼阿帕利斯城，逕入當地美國最有名的三個心臟中心之一。這裏主張先將肺和身上多餘的水排出。四天功夫，我的體重減輕了二十磅。現在雖然有些瘦，但是也不喘了，肝跟腳也不腫了，並且食慾大進。看樣子元月十日左右可回愛我華城。現在覺得精神一新。在臺灣精神不振，軟弱無力的情形完全沒有了，眞可以說恢復健康，指日可待。這次一定放棄「計劃」，聽從「妻話」，把身體弄得好好兒的，再回臺灣，陪同各位年靑的「小馬」一同服務樂敎。其他一切照常，瑰珍仍在愛我華城，小女一家仍在德呑（歐亥歐），小兒一家仍在拉斯維格斯（拿瓦達）。敬賀

李　　抱忱
崔瑰珍　同敬賀

六十三年新舊年間

春釐

二十七、一九七四年聖誕信

去年發了一封最短的聖誕信，因為抱忱那時正臥病病醫院。十二月底在美國明城心臟醫院用四天的時間治好了抱忱在臺病了三個月，最後病到寸步難行的心臟病。一月初回到愛城寓所靜養了八個月。八月初又回到明城檢查身體。兩位美國第一流的心臟醫生都驚異抱忱的心和肝為甚麼這麼快就恢復了原來的大小。抱忱說這一定是因為三個原因：㈠優良的治療，㈡「太座」的調護，㈢抱忱生來愉快的性格。醫生說精神治療有時比醫藥治療還有效。現在回憶起來，抱忱愉快的性格也許真對這次的養病有相當的功效。本來嘛！「與不可避免的局面合作」可以免除許多許多無謂的煩惱，用省下來的精神完全應付養病。如行有餘力，就適應環境、利用環境、克服環境的寫作、構想，用以消遣時間和世慮。八個月來，在有精神的時候每天寫作兩三小時至三四小時，成績反比平常忙時好：在短短的八個月裏完成了四本書：㈠「李抱忱歌曲第二集」（樂韻出版），

㈠「合唱指揮」（天同出版），㈡「唱中國歌」（耶魯大學出版），㈣「山木齋爐邊閒話」（已全部脫稿）。

其實，「太座的調護」（第二個原因）是最重要的原因。在「三戰三勝追記」裏（展望本年十月份）抱忱寫了這樣一段話：

「內子從小時候就喜歡玩兒娃娃。鄰家在找不到嬰兒時，在內子崔家準找得到。現在我家兒女都成人，各奔前程，家裏就剩下我們老夫老妻。熟料老妻童心復萌，竟將「老夫」當作大娃娃玩兒起來了。天天為「老夫」洗澡、擦爽身粉，把「老夫」打扮得貌似金童，香如玉女。此外，還管打針、司藥、按摩、作飯，愛護得無微不至。這無限的愛當然也帶來了無上的威權。在這權與愛的混合力下，「老夫」只好樂得的「裝孫子」，盡情的享受。老兩口兒婦唱夫隨，倒也相安無事」。（在出版時，這段還蒙編輯冠以小標題：「天下賢妻良模」）

最先，醫生和瑰珍都勸抱忱留在美國繼續養病。經抱忱這「三寸不爛之舌」，最後終於說服醫生和「太座」。理由是雖然在甚麼地方都可以寫作，但是抱忱的第一愛好（合唱）的對象卻在臺灣──合唱團一些可愛的小馬們。抱忱這四老馬還要用留下的有用之年陪他們再跑一段路呢？經剛到美國作護士的乾女兒（謝）瑩瑩的協助，約她兩位同班好友吳鳳之小姐和蔡玉珍小姐和抱忱住在一起，隨時照護（其實也是監視），醫生和瑰珍才放心。現在我們住在臺北郊區的一所不豪華而舒適的公寓裏，空氣好，環境安靜，非常適於養病和寫作。大家親若家人，分工合作。玉

格。

珍因爲善於烹調，所以司廚。據瑩瑩的報告，鳳之和她一樣，吃飯時總是開罐頭，烤電視餐，所以負責洗碗筷（但鳳之否認，說她已大有進步，並已表演多次）。抱忱被瑰珍慣了四十三年，一無所長，只好收拾屋子。但抱忱要力雪前恥，已洗了好幾次碗筷，並且洗得相當乾淨，絕對及

抱忱在臺灣這三個多月裏精神愉快，健康日進，檢查身體也都得到好報告。經鳳之和玉珍的監護，飲食起居都有定時、定量和定規。加上抱忱病了三次學的乖，自限工作，絕不許可再過度勞累。朋友見面都說抱忱已經判若兩人；還有人說氣色正常；居然還有人說面色紅潤！抱忱也覺得精神抖擻，至少七分像人了。

在這一半養病、一半工作的原則下，也作了一點工作㈠「三三兩兩合唱曲集」行將編竣；㈡寫了七篇文章；㈢爲王大空兄富有詩意的歌詞譜了一首「自由樂」四部合唱；㈣在臺南、臺中、臺北演講了三次；㈤指揮了二三十次（包括練習和音樂會）。明春如計劃能順利展開，還要帶合唱團環島演唱和演講。六月底回美寓休息三個月時，瑰珍看見抱忱健步如飛，她就更會相信精神治療和工作治療的重要了。抱忱常說臺灣是世界上人情最溫暖的地方！四十五年前北平育英中學的老學生和抗戰期間國立音樂院的老學生都仍和抱忱親若兄弟姐妹。臺灣各地合唱團的那些可愛的小馬們也和抱忱非常親熱，有的稱呼抱忱「老馬」，有的稱呼舅公，有的稱呼 Uncle，有的稱呼 Granda，使抱忱時時沐浴在友誼的溫暖裏。遷居還不到三週，已在舍下和「小馬們」歡聚了

兩次：頌音合唱團的火鍋大會和師大音三的餃子大會。一年半瑰珍退休後，希望能按計劃的回國定居，同享祖國的溫暖。

瑰珍仍在愛城榮民醫院營養部門服務。最近升了一級，要學許多新工作。瑰珍本來就喜歡她的工作；這麼一來，她更不打算提前退休了。小女樸虹、小婿（蔡）為侖和兩個外孫明曦、明昊仍住在歐亥歐州的德吞城；小兒樸辰和小媳鍾恩仍住在那瓦達州的拉斯維格斯城。我們沒傳給兒女多少音樂細胞（雖然他們都能彈彈唱唱），但傳給他們很多很多的網球細胞。蔡家一家都是網球迷，參加比賽有時得冠軍、亞軍等，也有時很早就被淘汰下來。小兒不但是網球迷，並且是半職業性的網球名手。作過當地的網球協會會長，作過收學費的網球教練（這一點比他老子強──他老子一生不知道為網球花了多少錢，卻半文錢也沒賺過）。

我們今年一家四口又分成四個地方了──臺北、愛城、德吞和拉斯維格斯。現在從四個地方

恭祝各位

新年如意

舊年吉祥

（崔）瑰珍（女）樸虹

（李）抱忱率（子）樸辰　同敬賀

六十三年新舊期間

第三部 序 言

一、胡然編：中國歌叢代序

——中國歌曲與四聲

「……老兄打起興緻整理舊作，這正是我要創刊中國歌叢的目的之一。我們雖然居留海外，也不能給好光陰空過了。努力寫吧，我一定好好印出來，供給需要和愛好中國歌曲的人們。……」

這是胡然教授今年三月十八日給我信上的幾句話。承他這樣鼓勵，於是我這流亡海外十幾年，同祖國樂壇脫了節的人，不覺「死灰復燃」，又重新整理起舊作來。

胡兄在九月十四日的信上又說：「……斯義桂兄跟我說，他必得唱中國歌曲。可是拿得出手的實在太少……我許多學生在海外各地也感覺有同樣的困難。中國人沒有中國歌唱，是一件丟臉的事。這裏的學生無歌可唱，便專唱洋歌了，真是不像話。所以中國歌叢的試刊是有其重大的意義與使命的。……」我非常贊成他這個主張。先得糾正「中國人沒有中國歌唱」這種病態，然後再從「有」裏慢慢的求進步。兩週前到布克利趙元任博士家吃午飯，順便給趙博士帶去了三十本

中國歌叢。他看了以後，立刻送給在座的三位美國名語言學者每人一本。我們的第一輯在這位音樂界老前輩的眼裏及格了。投稿及編輯同人聽了一定都會很高興的吧。

在第一輯裏讀了歌詞大師韋瀚章先生的代序一文，得到了很多的啟示，特別是關於歌詞的寫作那一段。胡兄叫我寫第二輯的開場白，想來想去，決定在作曲時要怎樣注意歌詞裏的四聲這一方面隨便說幾句話。希望第三輯裏有趙元任博士寫一篇「我怎樣作曲」這樣的代序。那麼，我這篇東西就可以忝爲韋趙兩位大師寫詞作曲兩篇文章中間的小橋了。

一位作曲家得到了一首好歌詞是何等痛快的事！他喜歡得像「踏破鐵鞋」的癡情者終於尋見他的愛人一樣。他要再得到詩人原來的「嗟歎」靈感，把它「詠歌」出來。在五線紙上畫音符的時候，他惶恐的感覺到他的兩個責任：（一）寫出來的旋律要對得起歌詞，（二）演唱的時候要使聽衆聽得懂歌詞。第一點要靠作曲家的天才和造詣，不在本篇討論範圍以內。第二點要注意歌詞的四聲，現在和諸位同好一同研究研究。

四聲是字音的一部分，並且是不可少的一部分，而不是可有可無的裝飾。現在國音已經不用入聲，所以我們這裏所謂四聲是：陰平，陽平，上（賞）聲，去聲。陰平不是一個高而平的聲音；陽平不是一個從相當高的音起再升高的聲音；上聲由低升高；去聲由高降低。除了陰平是一個平音（一個音高）以外，其餘的三聲都是變度音（音高的曲線）。所以說起話來，聲音按照四聲的特性，忽高忽低，造出一種說話的旋律來。因爲中國話裏有這個語言旋律，所以作曲家給歌詞配音

樂旋律的時候，不能不注意這歌詞裏已經存在的語言旋律。趙元任博士在他一九二六年出版的新

詩歌集的序裏也曾討論過這個問題。他說：「字的平上去入，要是配得不得法，在唱時不免被歌

調兒蓋沒了，怕聽者一方面不容易懂，一方面就是懂了，聽了也覺得不自然」。我以爲除了不容

易懂同聽着不自然以外，有時還有聽錯了意思的危險。流亡曲裏的「九一八」三字，聽着像「揪

尾巴」，義勇軍進行曲的第一句「不願作奴隸的人們」聽着像「不願作努力的人們」，精神總動

員歌裏「精神武器」聽成「精神烏氣」，大道之行也聽成「大刀之行也」，都是因爲在重要的字

上，音樂旋律配得不得法的原故。

中國從前塡曲有很嚴的規律，不但要注意四聲，還要注意聲紐的清濁。結果，音樂旋律大受

語言旋律的限制，把音樂弄得太呆板，沒有給作曲家留甚麼創作的餘地。所以從前叫塡曲而不叫

作曲。作曲完全不管四聲固然不可以，若是完全受四聲的束縛而沒有創作餘地，也是大成問題的

一件事。趙博士在那篇序裏主張「只是定一個很攏統的範圍，在這範圍之內仍舊有無窮變化的可

能，那就又可以保存原來的字調（就是本文所謂的語言旋律），又可以自由作曲了。」我對這個

折中的主張表示絕對擁護。趙博士對這「很攏統的範圍」的定法認爲「有兩種派別的可能。一種

是根據國音的陰陽賞去而定歌詞『高揚起降』的範圍。還有一種是照舊式音韻，仍舊把字分成平

仄，平聲總是傾向於低音平音，仄聲總是趨向於高音或變度音（就是一個字唱幾個字音）」。我

贊成第一派的定法，因爲更合於使聽者容易懂的原則。簡言之就是怎麼說話怎麼唱歌。

現在舉幾個例。本輯拙作汨羅江上「汨羅江水」的「水」字，「鬱鬱的流」的「流」字，以及「岸邊的草，哀訴着哀愁」裏重要的字，特別是韻字，我盡力把音樂旋律寫得合於語言旋律，保持了那幾個字的字音。我還記得在我得到這首歌詞的時候，非常喜歡這第一短句結束在上聲，第二短句結束在陽平的語言旋律，於是我的「蘊思勃然興」（有人把 Inspiration 這個字譯成這五個字），毫不費力的哼出本曲的第一句來；並且這第一句奠定了全曲的基礎。我相信要不是這第一句的語言旋律這樣的影響了我的音樂旋律，全曲寫出來以後一定不是這種味道。當然本曲裏有些別的地方，從語言旋律的角度看，的確有些欠妥，（如同最後一句的「答」字）。幸而按我寫的音樂旋律唱，我想不會使聽者聽不懂，或者甚而聽錯了意思，於是我根據這「攏統的範圍」的原則，不拘小節的行使了「詩詞破格」（Poetic license）的特權，委曲了語言旋律來成全了音樂旋律。我在寫作第一輯中印出的醜奴兒和旅人的心的時候，也是在重要的字上盡量的使音樂旋律與語言旋律相合，爲是把字音自然的唱出來，可惜限於篇幅，不能一一舉例了。

歌詞與音樂應當怎樣結婚？誰是丈夫，誰是妻子？誰在甚麼地方應當怎樣讓步，才能相得盆彰，成爲一個美滿的家庭？這都是極有趣的問題。我誠懇的希望這篇代序能引起諸位同好的討論。那樣一來，我的小小任務就算完成了。

四十六年十一月十七日於美國加州佳美城山木齋

二、「于右任詩歌曲集」代序

——禁唱壞歌與產生好歌

去年（一九五八）九月到今年二月這五個月的期間，我得到一個非常好的機會回到祖國服務樂教。在環島講學的時候，常聽見人感慨的說，國內非常缺乏振奮人心、代表時代的歌曲；充斥市面、電臺、以及音樂晚會的都是些有傷風化的黃色歌曲。因此有人提議請求政府取締禁唱這些歌曲。政府不但有權禁唱，同時還有這個義務——但在這好歌寥若晨星的階段，若再將一切不振奮人心、不代表時代的所謂輕鬆歌曲也一概禁唱，就會造成一個歌曲眞空或近眞空的現象。禁止作這個，不許作那個，是消極的處理；鼓勵作這個，提倡作那個，才是積極的辦法。與其消極的禁唱壞歌，不如同時更積極的產生好歌；否則，就很難怪羣衆了。大多數人喜歡唱歌，至少喜歡聽歌。沒有好歌來唱或聽。還能怪他們不得已而求其次！

二月間由歐返美的時候，在羅馬會到了在作曲與樂教方面都有很大貢獻的黃友棣先生。他與

我的學歷都是由教育轉入（也可以說是專入）音樂教育；志趣相同，一見如故。他告訴我說三年前在臺北的一個爲他舉行的歡迎會上，大家談到如何禁止肉麻的黃色音樂時都認爲應當與警備司令部合作，執行禁令，以挽頹風。請黃先生發表意見時，他就說了一個希臘神話：哲森（Jason）渡海取金羊毛的時候，經過那個充滿美人魚的海上。每個船經過的時候，水手們聽見美人魚的歌聲，都會情不自禁的受了誘惑，自動的投身海中而遭沒頂。所以每個船主一向用蠟封住每個水手的雙耳。但哲森卻不用這掩耳計，他敎給水手們唱更活潑有趣，入耳動聽的歌，勝過美人魚的誘惑歌聲。於是，他終於成功而還了。這個希臘神話是我們現在一個極有意義的參考材料。

有一次在一個宴會後的座談會裏也談到這個禁壞歌與產生好歌的問題。一位朋友要求作曲家趕快大量的作出振奮人心、代表時代的歌曲來補救目前的歌曲荒。我說這要作詞者與作曲者各負一半責任，並且作詞者要負前一半責任。世界各國絕對大多數的歌曲——好壞都算在內——都是先有詞，後有曲。都是先有詩人的「嗟歎」，再有樂人的「詠歌」。很少見先有樂人的「無言曲」，再有詩人塡「有言詩」的情形。（我國的詞雖然如此塡法，但最先還是先有詞，後有譜。現在很多樂譜都已失傳。他只此外，現在塡詞者並不必知道所塡的這首詞的樂譜是甚麼——並且現在很多樂譜都已失傳。他只是先有詞，後有曲。並且作詞者要負前一半責任。世界各國絕對大多數的歌曲——好壞都算在內——都是在那裏根據格式塡詞而已；所以不能說他塡詞的這個產生好歌的運動，使樂人們能以發揮所長，響應這個運動，與詩人們携手並肩的一同寫出振奮人心、代表時代的好歌來。

這絕不是巧言卸責，只是希望詩人們領導這個產生好歌的運動，使樂人們能以發揮所長，響應這個運動，與詩人們携手並肩的一同寫出振奮人心、代表時代的好歌來。

我在環島講學的幾個專題演講裏，有一篇是「給中文歌詞作曲」。裏面有這樣幾句話：「當一位作曲家得到一首好歌詞的時候，真是一件快事！他喜歡得像『踏破鐵鞋』的癡情者終於尋到他的愛人一樣。他「一嗟三歎」的把歌詞讀來讀去，想要再抓住詩人原來那『嗟歎』的靈感，把它『詠歌』出來。」一首好詩最重要的是有詩意，有靈感，然後才能感動作曲者把藉着節奏、旋律與和聲把原來的詩意和靈感傳達給聽者。這時，聽者的一顆熱心，就與詩人的詩心，作曲者的樂心，和唱者的藝心一同起了共鳴。一首詩最忌諱的從頭至尾空空洞洞，只是「克難」，「殺敵」，「反共」，「抗俄」等口號的連綴。我並不反對這些本身極有意義的名詞；我只是強調，僅將口號連綴在一起，不會是一首好詩。這種歌詞譜成歌曲，即使政府通令全國歌唱也不會有效果的；因為我們可以勉強人唱一個歌，但是不能勉強他喜歡那個歌。因此，我們目前最大的問題不是如何禁唱壞歌的問題，而是如何產生好歌的問題。沒有好歌，別怪羣衆唱壞歌；有好歌，壞歌自然被淘汰！

我第一次為右老的歌詞譜曲是在抗戰期間，譜的是右老的「萬年歌」。歌詞是在報上看到的。我愛「崑崙高，東海淺，山川效命，血汗同捐」的詩意，「英勇的將士們，自由之花美且鮮」的熱情。於是以癡情者終於尋到愛人的心情徹夜譜出。至於我的曲對得起對不起右老的歌，那是另外一個問題；但我當時的興奮至少沒使我放過這一首好詩。第二次為右老歌詞譜曲是今年

四月初的事。四月七日收到龐儀山、計大偉二兄來函，附寄右老三月卅日發表的「金馬勝利之歌」，請我譜爲四部合唱。大偉兄並囑以最快的速度完成寄回，因爲中華青年合唱團準備在四月廿六日右老詩歌作品演唱會中演出。這在平常，的確有點難爲我，因爲靈感不是「永備電筒」，一按就亮。但看了八十晋一高齡的右老這首「金門，金門，馬祖，馬祖，盟山誓海，尺寸必守……」立刻感動得我連用兩夜的工夫（其實，白天不折不扣的辦公八小時，每晚歸來只能寫作兩三小時）趕將合唱部份譜出抄好，於十日寄出；伴奏部分也接着抄好印出，於十三日寄臺。到了中華青年合唱團團員手裏的時候，恐怕離演唱會期只有一星期了。我相信爲一首口號連綴的愛國歌曲，我絕沒有這樣的靈感與興致，以這樣的高速度趕出一首歌來。

右老這樣富有詩意、富有靈感、富有力量的詩歌三十首都已譜成歌曲，曲集並將出版。這實在是詩壇和樂壇上的一件可慶幸的大事。右老已經在產生好歌的運動上發揮了絕大的領導力量。

敵人的砲火力量，遇眞理而消散，青天白日，光明乃現」那樣充滿了力量、靈感和希望的詩詞，

敬祝右老健康，繼續領導展開這個爲文藝、爲樂敎、爲民族的偉大工作！

四十八年七月十九日於美國加州佳美城山木齋

三、張人模編著「音樂手冊」序言

這次在臺灣講學半年，最有意義的一件事是得到機會和各地六百二十幾位中小學音樂教員同處了一週至三週。在每天上午三小時的座談會裏（各地一共舉行了四十次），除了我的專題講演差不多用了一半的時間以外，大家還討論教學的各種切身問題，並貢獻了許多改進的建議。他們一個共同的需要是教學同進修的參考書，特別是小學級任教員有這種需要。很多的級任教員從來沒有學過音樂教學法，但是因爲級任的關係，一定要擔任音樂或唱遊這門功課。他們願意勝任愉快，但不得其門而入，這種痛苦是可想而知的。

人模兄根據教學十餘年的經驗，編了這本「國校教師音樂手冊」，正好響應了許多小學音樂教員上面的要求。尤其難能可貴的是人模兄不只是中等學校一位有經驗的音樂教員，而是師範學校一位有經驗的音樂教員。因此，他的出發點並不是協助音樂專家推動天才樂教，而是幫忙音樂

教員推動大眾樂教。他所注意的是培養教員「誨人不倦」的精神，引導每一萬人裏那九千九百九十九個人進入音樂的樂園，接受音樂的薰陶，欣享音樂所給予我們的樂趣。因此，本書不僅介紹些教員不知如何處理的純音樂理論，而是強調合乎教育原理的教授法。不僅注意教員的教授法（這只是貫注式的教育），而更注意兒童的學習興趣（這是啟發式的教育）。祖國樂教又多了一本音樂教員急需的手冊，欣慰之餘，特爲介紹如上。

四十八年三月六日于美國加州佳美城山木齋

四、「李抱忱音樂論文集」自序

這是我在四十七年九月回國環島講學時七十幾次演講裏最常講的七篇專題演講。在臺北各處講的時候蒙周忠楷先生熱心的差不多每次爲我速記，特別在這裏深深致謝。七篇裏有六篇都是根據周先生的速記整理出來的。我說的有些不對題的地方，整理時都刪去了。爲了清楚與完整，我也另增加了一些材料。

在各處也常講「音樂教育與反攻復國」這個題目，原擬編入本集。後來因爲覺得主要的材料已散見本書的四篇樂教論文裏了，決定不再重複。

十一年前（民國四十八年），文星書店把我在臺灣講學六個月的材料整理出版了兩本書：一是「李抱忱音樂論文集」，二是「李抱忱回國講學紀念集」。現在兩書都早已絕版，但是音樂論文還有它的出版價值。於是新版發行人樂友書房張繼高兄決定再版，不過將二書併爲一書，只取

消了「回國講學紀念集」裡的「動態剪影」和「熱情的書信」兩部份。

這次非常感激張繼高兄和錢翊平兄能在作者離臺以前趕出來與各位讀者見面，希望三版時能再把這次返國的幾篇演講包括進去。

五十八年十二月二十日時臥病於臺北宏恩醫院

五、李抱忱回國講學紀念集

——寫給讀者，作者和編者

（一）出版經過

今年三月初我從祖國回到美國的時候，幾位朋友在看見我帶回來的一些像片，各地對我這次回國推動樂教所寫的反應文章，和熱情的青年們給我寫的那些極感動人的信以後，都勸我整理這次帶回來的材料出一本集子。同時，臺灣的幾位朋友也這樣建議。我沒敢接受他們的盛意，因為我覺得這未免太招搖。記得在復他們的信上我曾說：「這不是有點『老王賣瓜，自賣自誇』嗎？」朋友們又來信告訴我說，這些材料不僅是增加我個人回憶時的安慰，臺灣有很多人也希望「分享一杯羹」。同時，這些材料反映臺灣音樂界的心情和問題，具有時代意義，應當印出來作為參考資料。不久，又有友人來信說，文星書店

很多材料只是增加我個人回憶時的安慰，何必公佈呢？

願意出版這本集子，請我整理有關這一次回國講學的材料，在六月底以前交卷。於是「醜媳婦」禁不住誇，就大膽的這樣作了。

（二）工作簡報

四十七年一月間，承教育部與國防部給了我一個機會回國觀光了三週。祖國克難的精神，蓬勃的發展，以及人情的溫暖，親友的厚誼，都使我非常感奮，並給我留下永遠不能磨滅的印象。同年四月間又蒙教育部張部長再度邀請回國協助推動樂教的工作，並代向美國在華教育基金會申請旅費及生活費。七月間由美國國務院批准後，就向美國陸軍語言學校請假半年，九月十七日又回到祖國的懷抱裏。一年兩次回國，非常興奮，特別是第二次；因爲第二次回國不是爲觀光，而是要作事。究竟能作多少事雖然預先不知道，但是這個新任務已經給了我很大的「挑戰」和安慰。

九月十七日到臺北後，當天上午十時四十五分去拜訪教育部梅部長。梅部長表示絕對繼續贊助支持我這次回國講學的工作，並指派國立音樂研究所協助推動。這次的工作在回國第一天就順利的展開了。十七日到廿日這四天，除了必要的應酬和拜訪外，見到了音樂界的朋友們就談工作計劃。廿一日中午又和教育部的老朋友們與我的工作有關的中教司王亞權司長、國教司葉楚生司長，社教司劉先雲司長和督學室周或文督學在吃午飯的時候又討論工作進行問題。廿二日上午由

國立音樂研究所鄧昌國所長爲我召集了一個臺北音樂界人士座談會，聽取各方面的意見。當日中午由我彙集各方面的建議草擬了一個工作計劃及日程，下午在美國在華教育基金會爲我舉行的工作推動會議裏討論通過。回國後，六天以內就將半年的工作計劃及日程訂好，使我覺得又輕鬆，又愉快。

大家都認爲不應當依講學慣例的只在一個學校教課，我很同意這個見解。因此，替我訂好的講學工作日程是環島性的：

九月十七日至十月十八日（四週半）　　　　臺北

十月十九日至十一月八日（三週）　　　　　臺中

十一月九日至十五日（一週）　　　　　　　臺東

十一月十六日至廿二日（一週）　　　　　　花蓮

十一月廿三日至一月三日（六週）　　　　　臺北

一月四日至十日（一週）　　　　　　　　　臺南

一月十一日至十七日（一週）　　　　　　　高雄

一月十八日至廿四日（一週）　　　　　　　屏東

一月廿五日至二月十四日（三週）　　　　　臺北

（後來因爲臺北各校已放寒假，同時香港要求提前講學一週，所以改在二月九日離臺）。

我在臺北的時間最長（前後三次一共十二週半），並不是因為臺北是首都，而是因為一些音樂訓練、演出及行政機構，差不多都集中在臺北。各地工作日程大致相同：

（一）先參觀當地音樂教學情形及設備，收集音樂教員座談會的討論資料。

（二）為當地音樂教員舉行專題演講和座談會。

（三）為各校及社會人士舉行專題演講。

（四）聯合當地合唱團舉行合唱練習，一方面為音樂教員示範合唱指揮及訓練，一方面準備聯合合唱音樂會大合唱節目（因為我不知道各地合唱組織的情形，所以合唱團的選擇或指定總是由各地的教育局或教育科負責——在臺北是由國立音樂研究所負責。因為時間限制，各地所有的合唱團沒能都約請進來，非常抱歉。）。

（五）在各地的最後一天（只有臺北是在行前一週），舉行聯合音樂會。各團體單獨表演外，並舉行聯合大合唱（只有在花蓮沒能舉行合唱練習和聯合音樂會，因為據說該地教育科事先沒收到教育廳的命令，我到的時候正趕上各校都在舉行期中考試。）。

在這五個多月環島講學期間，（一）參觀了四十多個中小學的音樂教學及設備；（二）為中小學音樂教員舉行了四十幾次座談會和專題演講，參加人數共六百二十多位；（三）為各校及社會人士舉行了七十多次專題演講，聽眾近十萬人；（四）指揮了四十三個合唱團團員共兩千七百多人，練習了七十五次；（五）舉行了八次聯合合唱音樂會。最後，再加上一個第六項，就是參

加了與工作有關和無關的應酬一百五十多次。說實話，累是真累！但是祖國樂教同工和愛好音樂

的青年給予我這樣的熱情，對我有這樣的期望，於是精神上的收穫和安慰遠勝過了身體上的勞

累。這種「樂在其中」的感覺，使人感奮的機會，實在是千載難逢，萬金不換！說也奇怪——也

不奇怪——人在痛快的時候，作自己喜歡作的事情的時候，愈忙愈有精神！回到美國以後，曾找

醫生作了一次體格檢查。醫生說：「什麼毛病都沒有！你可以打網球打到九十五歲，活到一百

歲！」這很夠了，誰願意活過了一百歲!?

（三）合唱歌曲

我為臺中、臺南、高雄、屏東、臺東、（本來也有花蓮）這幾個地方的聯合合唱團選了兩首

比較簡易的歌曲，因為各地停留時間很短，練習時間太少。第一首是十九世紀愛爾蘭名詩人穆爾

（Thomas Moore）作詞並曲，由我在中學大學同班十年的老朋友鄭因百先生（現任臺大詩詞教

授）譯詞。本來為了記錄的完整，應當連詞並譜都在本集裏刊印出來。但那就太增加了出版人的

擔負，所以只在本集裏發表歌詞，使讀者知道我們這次在各處唱的都是一些什麼情緒的歌曲：

常常在靜夜裏
(Oft in the Stilly Night)

一、常常在靜夜裏，

滅孤燈聽細雨，

童年哀樂依然如昨，

眼波流盼而今暗淡，

因此在靜夜裏，

滅孤燈聽細雨。

想當年多少良朋，

盡凋零都逝去，

時常覺我如同行過，

燈光已滅花冠久謝，

因此在靜夜裏，

滅孤燈聽細雨，

當睡神尚未來臨；

憶從前快樂光陰。

情話纏綿訴衷腸；

歡心已碎剩悲傷。

當睡神尚未來臨；

從前事反作銷魂！

似黃葉不耐秋風。

舊時堂宇靜無人；

空餘孤客自傷神。

當睡神尚未來臨；

從前事反作銷魂！

二、情感濃來往密，

第二首是故去不久的一位美國作曲家嘉本特（John Alden Carpenter）第一次世界大戰時期的作品，原名 Home Road。我根據原歌詞曲的精神在我國抗戰期間另作了一首歌詞。這次回國為了合於目前的情形，將原來「半壁」兩個字改為「大陸」：

唱啊同胞

一、唱啊中華同胞，
　　唱個愛國歌：
　　文化燦爛好山河，
　　地大物產博；
　　我們還有四萬萬的人民，
　　精誠團結共一心；
　　無論禍福，無論榮辱，
　　我愛我的國家，我愛我的民族。

二、每當深夜寂靜，
　　繁星佈滿天，
　　想起大陸好河山，
　　淪陷猶未還；
　　不由心中更加意志堅決，
　　誓與同胞齊相約：
　　共同奮鬥無盡無休，
　　為民族爭光榮，為國爭自由。

選的兩首歌，一首纏綿，一首激昂，爲是取得情緒上和演出效果上的對比和變化。在緊張的生活裏有時候唱一唱心裏所喜歡唱的歌曲，在文學上，音樂上有趣味的歌曲，卽或那是跡近淒凉的，唱者也從裏面得到不少的安慰和人人所需要的鬆弛。希望沒人覺得我選的第一首「常常在靜夜裏」過於頹唐淒凉。

因爲在臺北前後三次，一共工作了三個月，停留時間比別的地方都長得多，所以爲臺北聯合合唱團選了四首比較長的歌曲，同時也比較難一些。第一首是艾文柏林（Irving Berlin）作曲拉撒路（Emma Lazarus）作詞的「自由神歌」，原名是 Give Me Your Tired, Your Poor。在紐約港外的一個小島上聳立着一個高三百呎的自由神銅像，基石上刻着一首十四行詩。裏面有這樣幾句話是這位高舉明燈的自由神向歐洲大陸人士說的：

一切勞苦貧窮，無家可歸，渴望自由的人，

要抬起頭來振作精神；

攜手並肩一齊到新大陸，

高舉明燈，我在樂土金門。

我翻譯這幾句話的時候，特別不滿意最後一句，因爲頗有受了英文文法影響的嫌疑。同老朋友因百兄研究了半天，也沒有更好的處理。我覺得雖然有些生硬，但是一來因爲我國也有這種倒置的方法（如同爲了強調某字，可以說：「書，我買；筆，我不買。」將受詞放在前面），二來爲

了合於旋律的抑揚和樂曲的表情，這樣排列最合適，所以只能如此交卷了。十幾年前百老滙演出一個極爲成功的音樂歌舞劇「自由小姐」（Miss Liberty），演的就是這段法國愛好自由人士如何捐款送給美國這個自由神的故事。上面這幾句話就是這個歌舞劇裏的主題歌。現在臺灣也有這樣一位自由神（就是祖國的克難精神和反攻復國的決心）隨時隨刻的向大陸人士說：「一切勞苦貧窮，無家可歸，渴望自由的人，要抬起頭來振作精神；携手並肩一齊到新大陸（現在的臺灣和最近將來，大陸上的新大陸），高舉明燈，我在樂土金門（現在臺灣的樂土金門，和最近將來大陸重享自由時的樂土金門）。」原詞裏的「金門」（Golden door）當然指的是紐約，但我們唱時卻可以想起我們那些英勇的將士們正在守衛的金門。這個巧合，眞是一個好兆頭！

第二首臺北聯合合唱歌曲也是百老滙十幾年前轟動一時的一個音樂歌舞劇裏面的主題歌，差不多通俗到家喻戶曉，無人不唱的程度。美國各大學中學的合唱團也差不多都曾唱過或是還正在唱這首歌。這個歌舞劇是「兒童樂園」（Carrousel）。兩位作者都是在美國樂壇同享盛名多年的老搭當拉哲斯（Richard Rodgers）與韓慕斯天（Oscar Hammerstein II）——前者作曲，後者作詞（根據我國名作家黎錦揚先生的名作改編爲音樂歌舞劇，現在正在百老滙演出的「花鼓歌」，也是出於這二位的手筆）。我們唱的中文歌詞是由陸軍語言學校中文系的一位同事林慰君女士譯的。本歌原名是 "You'll Never Walk Alone"，林女士根據大意，譯爲「夜盡天明」…

夜盡天明

當你在風雨裏獨自向前行，

要抬起頭來挺起胸；

暴風雨過去後，天空會清朗，

雲時間花又香鳥又鳴；

前行，向前行，不怕雨和風，

雖然前途不坦平；

前行，前行，心中抱希望，

夜盡必定天明！

在人生的艱險路途上，民族的克難時期裏，誰都需要這樣美麗的旋律，動人的詞句，來培養鼓勵自己百折不撓的精神。

第三首臺北聯合合唱歌曲是胡適博士作詞，趙元任博士一九二六年作曲的這個珠聯璧合的「上山」。本來，胡博士四十年前寫這首詩的時候是為鼓勵自己的。但是這些年來，千千萬萬的唱者和聽眾也得到「跑上最高峯，去看那日出的奇景」的鼓勵和啟示。我非常愛這首歌曲。廿年前指揮國立音樂院合唱團的時候，將這首歌曲改編為四部合唱。這次唱的就是我那時候錦上添花的嘗試。

上　山

「努力，努力，努力往上跑！」

我頭也不回呀，汗也不擦，

拚命的爬上山去，

「半山了，努力！努力往上跑！」

一步一步的爬上山去。

脚尖抵住岩石縫裏的小樹，

我手攀着石上的青藤，

上面已沒有路，

「小心點！

小心點！

小心點，努力，努力！

努力往上跑！」

樹禧扯破了我的衫袖，

荆棘剌傷了我的雙手，

我好容易打開了一條線路，

爬上山去。

「好了，好了，

上面就是平路了；

努力，努力！

努力往上跑！」

上面果然是平坦的路，

有好看的野花，有遮陰的老樹。

但是我可倦了，衣服都被汗濕遍了，

四肢都覺軟了，我在樹下睡倒，

聞着那撲鼻的草香，便昏昏沈沈的睡了一覺。

睡醒來時，

天已黑了，

路已行不得了，

「努力」的喊聲也滅了。

臺北聯合合唱音樂會裏最後一個大合唱是已故名詩人徐志摩先生作詞，趙元任博士作曲的「海韻」。趙博士這個作品自從一九二八年問世以來，各合唱團都以會唱「海韻」爲榮。只要在音樂會的節目單上出現，一向是「壓軸戲」。這次選了趙博士這兩首傑作，略表祖國音樂界對於這位中國新音樂先進的崇敬。

海　韻

(一)「女郎，單身的女郎，
　你爲什麼留戀
　這黃昏的海邊？
　女郎，回家吧，女郎！」

去看那日出的奇景！
明天絕早跑上最高峯，
我且坐到天明，
猛省！猛省！

「阿不；回家我不回，
我愛這晚風吹。」

在沙灘上，
在暮色裏，
有一個散髮的女郎，
徘徊，徘徊。

（二）

「女郎，散髮的女郎，
你為什麼徬徨
在這冷清的海上？
女郎，回家吧，女郎！」

「阿不；你聽我唱歌，
大海，我唱，你來和。」

在星光下，
在涼風裏，
清蕩着少女的清音，
高吟，低哦。

（三）「女郎，膽大的女郎！
　那天邊扯起了黑幕，
　這頃刻間要有大風波，
　女郎，回家吧，女郎！」

「阿不；你看我凌空舞，
　學一個海鷗沒海波。」

在夜色裏，
在沙灘上，
旋轉着一個苗條的身影，
婆婆，婆婆。

（四）「聽呀，那大海的震怒，
　女郎，回家吧，女郎！
　看呀，那猛獸似的海波，
　女郎，回家吧，女郎！」

「阿不，海波他不來吞我，
　我愛這大海的顛簸。」

在潮聲中，
在波光裏，
阿，一個慌張的少女在浪花的白沫裏，
蹉跎，蹉跎。

㈤「女郎，在那裏，女郎？
那裏是你嘹亮的歌聲？
那裏是你窈窕的身影？
在那裏，阿，勇敢的女郎？」
黑夜呑沒了星輝，
這海邊再沒有光芒；
海潮呑沒了沙灘，
沙灘上再不見女郎！

這次環島講學推動了以上這六首歌曲。因爲特別要避免情緒上的單調呆板，所以所選歌曲，有慷慨激昂的，也有情緒纏綿的；有明顯的鼓舞，也有含蓄的啟發；有克難的發揚，也有文藝的提倡。生活裏的音樂食糧需要不同的口味。刺激性的作料放的太多，會影響消化；若什麼葷都放糖，也會影響健康。這個看法還要向讀者們請敎。無論如何，在各地和兩千七百多靑年一起練習

演出了這六首歌曲，使我得到很多的安慰和鼓勵。我不必在「滅孤燈聽細語」的時候，就可以時常的「憶從前快樂光陰」！

（四）感謝的話

這次回國講學，收到幾百封各地愛好音樂的青年朋友們給我的信。返美後還是繼續的收到。

這種熱情，實在可感。我雖然時間有限，但總是盡力不辜負諸位的盛意，在「百忙」中「抽暇」，一封一封的答復，雖然僅僅數行，但相信同我在音樂的心絃上已經起了共鳴的青年們，一定會在字裏行間領會到我那些沒能寫出的話。自從返美以後，每天在學校辦公八小時，回來已經累了。現在晚飯後，七點鐘就睡覺；夜裏十一時起來，再接着睡；早晨六時半再起來到學校去辦公。好在我是一個頭一靠枕就能入睡的人，所以並不感覺痛苦。我收到的信，我相信已經一程告訴諸位的緣故，是希望我一切不週到的地方能得到諸位的原諒。我所以把我的工作日一作復了。若是有人還沒有收到，那恐怕是因爲將一切書物（諸位的信件在內）海運回來的時候，有的在路上遺失了。

你們給我的信每封我都珍視。但是因爲篇幅的限制，只能選出四十一封來發表，動態剪影部分也有這種情形，事出無奈，請原諒。

各地寫的關於這次推動樂敎反應的文章及報導，使我極爲感激。蒙各位誇獎，實在愧不敢

當。不是謙虛，我眞沒有什麼三頭六臂的本領。只因爲各地所給予我的熱情，使我僅有「儍幹」，才能稍爲報答而已。

五月環島演講，各地驚動了很多人。爲了安排座談會，專題演講，籌備音樂會，以及參觀接洽種種瑣細事情，若沒有這些朋友們這樣出力，工作推動絕不會如此順利。因爲驚動的人太多了，恕我不一一指名致謝了。

爲了舉行這八次聯合音樂會，各地合唱團的音樂敎師除了協助練習以外，還幫忙很多前臺後臺的工作。舉行音樂會的時候，更有很多專家熱心參加獨唱和伴奏的工作。一切演出的成功，都是他們的功勞。也藉這個機會深深的謝謝他們。

各地講學的時候，多少公私機關和親友們破費招待，使我深覺旣「卻之不恭」又「受之有愧」。回來和同事們說起我的口福，害得他們「垂涎三尺」！環遊世界，只有祖國的人情如此溫暖！千言萬語也說不完我的感激。請接受我這「盡在不言中」的謝忱。

文星書店蕭孟能先生肯不計盈虧的爲我出版這本專集，這在出版界裏是很少見的事情。感激之餘，「打」了三個星期的「夜作」，才把各項資料整理出來。誠懇的希望在資料方面不致使他們過於失望。

最後——但不是最少（恕我把英文裏常說的一句話直譯過來）——一見如故的知交，編者張繼高兄，肯於赴港履新的行前最後幾日，在溽暑中，百忙裏，代爲編輯這本專集，這種友情是不

可——也不必——言喻的。記得去年在我們討論「音樂雜誌」前途問題的信件裏，我曾說：「我佩服你這『儍小子睡涼炕，全憑火力壯』的勇氣！」「儍小子」總是喜歡「儍小子」！希望這位「儍小子」雖然調到香港去工作，還能用他那對於音樂的「火力」，勇氣，文章和造詣，繼續的培養祖國樂敎復興的幼苗。

四十八年六月十九日夜四時

於美國、加州、佳美城、山木齋。

去年六月間把上面這篇東西寫完以後，發生了幾個變化，這本專集沒能按原來計劃出版。但為存眞起見，決定還是把上面這篇發表，只在下面說明變化經過。

第一個變化是決將這本專集分兩冊出版，一本是論文集，一本是紀念集。論文集還是由繼高兄主編；紀念集由老朋友夏承楹兄主編。繼高兄早於離臺語港前將論文集編好，並且在一月間已經由文星書店出版了。

第二個變化是承楹兄因工作太忙，請了他的太太林海音女士代工。海音也是北平時代的朋友，她在最近的信上說：「爲您編這本紀念集是愉快的，因爲它時時牽引起我的回憶。我很想北平，想回到我那愚而神聖的童年！」但究竟難免因此就誤了她的寫作，這是使我感愧交加的。

雖然如此，承楹兄還是沒能完全「洗手」。海音的信上說：「我負起責任來，也許比楹快當些。」

他可以當老爺，發號施令，如何形式，如何字體，如何題目等等，我當他的丫頭好了！最後的光

榮全屬於他，還不行嗎？」還有文星陳立峯先生，「動態剪影」是由他主持編排的。編這本集子

當然只有勞累，沒有光榮，我只有對這些老朋友們，在太平洋遙遠的這邊，深致謝忱了！

抱忱又及

四十九年三月十四日

（文星書店）

六、康謳編著「基礎和聲學」序言

上月收到樂牧兄來信，告訴我他在公餘之暇辛苦編寫「基礎和聲學」，將於最近由正中書局出版，並約寫一篇序文。康謳兄是一位音樂教育家。現在他將出版多年的敎學心得，以公諸同好，並嘉惠學子，這是使我非常興奮的事情。

樂牧兄在本書裏力求簡化、應用化、本位化。這種見解和步驟，我認為非常正確。一般學音樂或愛音樂的人，所以視和聲學為畏途的緣故，就是因為一般入門的書籍太複雜。剛入門的人看見裏面五花八門，使他們望而生畏！本書特點在去繁就簡，以漸次深入，具體說明和分析，列為學習的步驟，並注重使學者學一點，就可以應用一點，隨時欣賞自己一點點耕耘的收穫。這種收穫和征服的感覺，在學習過程上是不可少的因素。

什麼是本位化的和聲？怎樣去尋求本位化的和聲？這需要許許多多有本位文化的意識的我國

作曲家，在不停的寫作嘗試了多少年以後，才能由音樂理論家分析他們的作品，寫出一本中國和聲學來。西方的和聲學就是這樣分析歸納複音音樂時代多少名曲的和聲效果而產生出來的。自從一位法國音樂理論家拉謀（Rameau）在一七二二年出版了「和聲學基本原理」這本名作以後，和弦的分類、構造、性質、轉位、以及相互關係這些和聲的重要原則，才奠定了和聲理論的基礎。這不像「雞生蛋，還是蛋生雞？」那樣模糊的一個問題。音樂史告訴我們：是樂曲生理論，而不是理論生樂曲。

但嘗試寫作中國和聲的樂曲的時候，決不是標奇立異，胡寫亂作，或只要與衆不同，就可以產生出來中國和聲。必須有名家的嘗試的結果爲參考，再加上自己的努力探索，才會收到事半功倍的效果。本書作者在這方面供給了很多寶貴的材料，更增加了本書的價值。

樂牧兄是一位音樂理論家兼實踐家。平素細心研究，徹底推敲，尤其是穩健熱誠，敎法新穎。所以甚受學生們的歡迎。我現在鄭重的將他這本敎學心得，介紹給一切願升音樂之堂，入音樂之室的朋友們！

四十九年十月十日於美國加州佳美城山木齋

七、王沛綸編「音樂辭典」序言

世界上第一本音樂字典，是四百八十多年前在意大利出版的。這本字典叫做 Terminorum Musicae（Tinctoris），只是一本有拉丁文定義的一些拉丁音樂名詞而已。幾百年來，歐西國家大量的陸續出版了很多種音樂字典或音樂辭典，種類之多，內容之豐，可以和學術的任何一個部門比美。

我國在樂教剛剛復興的時候，這種書籍實在少得可憐。從前曾看見過兩種簡易的音樂「字」典（一爲上海梁某編，一爲廣西林某編），但是音樂「辭」典卻一本都沒見過。二十幾年的老朋友沛綸兄如此埋頭苦幹，不辭勞苦的編出了我國第一本音樂辭典來，爲我國樂教開闢了一個新紀元，真是一件極有價值，極可慶祝的盛舉。

這部八十萬言的音樂辭典，共分人名、樂語、歌劇三編。除了若干年譜樂語等部分極爲實用

的參考資料之外，還有名曲說明、歌劇介紹等供瀏覽的文字，可以說包羅萬象，美不勝收。現在鄭重的向下列各方面的朋友介紹這部名著：㈠音樂教師，㈡音樂學生，㈢音樂專家，㈣音樂愛好者，㈤音樂工作者，㈥音樂評論家，㈦學術各部門的學人——特別是文學、美術、社會、歷史、人文、哲學等部門。如同歐美國家在日常用語裏常引用聖經和莎士比亞，我國在白話裏常引用典故一樣，這些學術的部門常談到與音樂有關的事情。

這部書，除了上述各種用處以外，還有一個任務，就是引起政府方面、社會方面、學術界和出版界普遍的注意，使像沛綸兄這樣的「護花童子」，能更竭心盡力的澆灌我國這塊正在發展的音樂園地。

五十二年一月於美國加州佳美城山木齋

八、李抱忱詩歌曲集自序

民國四十七年秋，應教育部之約，並得到美國在華基金會的津貼，回國環島講學半年。承祖國音樂朋友們和從前我的音樂學生們的鼓勵，在四十八年元月由四海出版社為我出版了我的歌曲第一集。十首歌曲裏七首是自己的作品，三首是中國古調，由我編為四部合唱。在序裏並說：「第二集正在趕印中，裏面有別的作曲家作的八首中外名曲，由我作詞或譯詞」這八首歌曲裏有五首是徐學良兄為我細心抄寫的。第二集在四十八年二月我離臺返美前已全部抄寫完成，只等我詳細校對，並作歌曲說明後，就可以付印。沒想到返美後，因為公私務的繁忙，一直拖到現在才付印，實在慚愧，並在此向一切音樂朋友們抱歉。

在此要特別深謝正中書局總經理，老朋友蔣建白兄，如此熱心樂教，肯為我出版這第二集。將來若能聽見有些合唱團（學校的或是社會上的）演唱這些歌曲，那就是建白兄和我無上的酬報

與收穫了。

第一集序裏又說：『有些從前我在北平、昆明和重慶指揮過的合唱團裏的團員向我要從前唱過的舊歌。我預備將這些既非我「歌」又非我「曲」，只由我介紹演唱的歌曲，另收在第三集裏，答謝這些老朋友在一起回憶往事時的盛意。』我剛買了一架最新式的音樂打譜機，就是爲還這個願。

謹將本集敬獻予祖國一切愛好唱歌的音樂朋友和誨人不倦的音樂老師。

民國五十一年十月一日夜一時於美國加州佳美城山木齋

九、康謳編著「鍵盤和聲學」序言

鍵盤和聲學是和聲學在鍵盤上的應用。學和聲學的人，若忽視了鍵盤和聲學的學習，就只能將所學的理論應用在這紙上，只會「紙上談兵」，而不會「衝鋒陷陣」。

這是一件很可惜——至少是美中不足——的事情。三十年前我在歐柏林音樂院研究音樂的時候，常看見一些同學，理論學得不錯，並且彈一手好鋼琴。但是在鍵盤和聲班上，一坐在琴旁邊，就甚麼也彈不出來了。後來在抗戰期間，我擔任重慶國立音樂院教務主任的時候，也同樣的發現，學生們在鍵盤和聲這方面，多半是「得心」而不「應手」，也可以說是「眼高手低」。

在五線譜紙上作和聲練習是「得心」的追求；在鍵盤上只看着旋律或低音部，便能將四部和聲彈奏出來，或只看着旋律，便能將適當而正確的和聲伴奏彈出來，是「應手」的表現。二者相輔而行，缺一不可。「得心」的追求這部份工作，等於筆算；「應手」的表現這一部份工作，等

於心算。筆算費時間；心算省時間。和聲的筆算，可以改來改去，並且在寫或改的時候，兩手可以在鍵盤上摸來摸去——這不是和聲的好方法。和聲的心算，沒有這些方便(也可以說是弊端)，要眼急手快的，憑着和聲學的知識和手指的訓練，心裏算計好，指上彈出來。一有計劃，立刻實行；聲響既出，樂局亦定。所以鍵盤和聲這門學問，訓練學者眼急手快，當機立斷；不鼓勵前思後想，優柔寡斷。

記得整二十年前，我在國立音樂院的那一個階段的時候，有一次陳果夫先生請音樂院一些同學試唱他作詞，幾位作曲家作曲的幾十首歌曲。試唱時，由我伴奏。但是這些位作曲家所交進來的歌曲，都是只有旋律，並無伴奏。我當時只能根據旋律，一邊彈一邊編配伴奏，等於考了我兩個鐘頭的鍵盤和聲。從當時臺下同學們羨慕的表情裏，我可以知道他們已經領會了鍵盤和聲的重要。現在回憶起來還很高興，我那時給了他們這一點影響。

樂牧兄是我二十多年的老朋友，又是抗戰期間的教育部和國立音樂院的老同事。我一向非常欽佩他的治學勤愼，以及誨人不倦的精神。現在由他參考西洋名著，並且根據多年研究實驗，及教學心得，編了這中國第一本鍵盤和聲學，實在是祖國樂敎的一件大事。尤其是他在實驗過程上，採用混合研究的方式，在同一單元裏，用入六七種不同的實驗方法，以及多次的提示重點，在各調上予以反覆實驗的原則。我認爲是非常正確的。因爲這種「得心應手」的鍵盤和聲技術的培養，必須如此實施，才能使學者增加信心，才能收到徹底了解和十分熟練的效果。使學者研究

一日，便有一日的心得，而不會再有一坐在琴旁邊，甚麼也彈不出來的現象了。深願學者們，善為利用，藉著這本書，而得到鍵盤和聲這享用不盡的珍貴知識和技能。

五十三年十二月二十日　於美國加州佳美城山木齋

十、「山木齋隨筆」自序

自從一九五八年以來，「新聞天地」社長卜少夫兄屢次來信約爲「新天」寫稿。在這七、八年裏居然寫了十一篇「山木齋隨筆」。翻開一看，有的談音樂，有的論語言；有的介紹名人，有的打抱不平。眞是「隨」手信「筆」，沒有任何題目體裁等等的限制。現在又承少夫兄的盛意，背不吝成本，不惜紙張的爲我出單行本。感激之餘，只有領情了。這本小册子對別人雖然僅是紙上印着字的書，但是「敝帚千金」，對自己總是一個記念——記念這幾年來，我的「筆」是怎樣的「隨」。

一本書只有十一篇「隨筆」，未免要單薄得可憐。於是又整理出來五篇序言和八篇演講、專文跟報導，成爲本書的第二部和第三部。這些文字正好也都是在這個時期寫的。第二部記念臺灣友人治學的努力和供獻；第三部記念我七年前在臺灣的音樂活動。現在集成一册，敬請讀者的指正。

五十五年二月十五日　於美國加州佳美城山木齋

十一、「山木齋話當年」自序

這本小書的惟一催生者是傳記文學發行人劉紹唐兄。本來在傳記文學剛出版不久（一九六五年夏），紹唐兄忽然給作者來了一封信，約作者寫一篇敎音樂的回憶，說是臺北音樂界朋友們的建議。既然規定好了題目，又是音樂界朋友們的盛意難違，遂在當年十二月（七卷六期）刊出一篇北平敎音樂六年的回憶。刊出後，紹唐兄又來信說：「大作文章……（刪誇獎數語。）甚盼續爲本刊撰寫數篇。如能將國內外音樂家及語言學家以及其他值得回憶之人物，加以追記，尤所歡迎。」於是在紹唐兄鼓勵與誇獎之下，又寫了一篇歐柏林音樂院兩年的回憶（八卷五期）。這

（三），趙元任夫人就鼓勵作者也爲傳記文學寫文章，但作者屬於像紹唐兄所說「想寫自傳而不敢寫」一類的人，只跟趙夫人客氣了一番，沒有往心裏去。等到傳記文學出到第七卷的時候（一九

寫過兩篇以後，引起來寫回憶的興趣，決定索性再於作者的音樂工作階段中寫兩篇回憶。這

就是抗戰期間從事音樂的回憶（九卷二期）和哥倫比亞大學兩年的回憶（九卷五期）。不料這四篇回憶，竟引起紹唐兄出書的興趣。他又來信說：「如能再續寫三四篇（篇數多少沒有關係，最好能在六萬字以上），本社將來願出版一本小書，編列為本社即將發行之小型傳記文學叢書之內，不悉先生以為如何？」紹唐兄既作了催生者，又願意作收生婆，作者就不管還是流產、早產、或是難產的準備生育了。幸有「家庭護士」（妻瑰珍）注意起居，調節飲食，作者這「孕婦」又順利的在已完成的四篇回憶之外，首尾又各加上兩篇。前面的兩篇是童年的回憶（十卷三期）和燕京大學四年的回憶（十卷四期）；後面的兩篇是耶魯大學七年的回憶（十卷六期）和國防語言學院十四年的回憶（十一卷一期）。前後共八篇，成為作者六十年的「八段錦」。至於是否「先天不足」，或是「後天失調」，要看讀者怎樣斷定，作者反正已經盡了他那點棉薄之力了。生育雖然

八篇回憶，一篇自序，再加上六篇附錄，紹唐兄，這不是交了卷了嗎？！在這「大喜之日」，各位賀喜者也許可以包涵孩子長得「眼大無神，耳大無輪」。

是母親的「難日」，卻是嬰兒的「生日」。

　　　　五十六年六月一日於美國加州佳美城山木齋

十二、李抱忱作品演唱會歌曲全集自序

去年六月間，中廣音樂風主持人趙琴小姐寫信說：「中廣爲慶祝成立四十週年，要連續的介紹國內的作曲家和他們的作品，要我供應材料。材料寄出後趙琴小姐爲我播出的那一天碰巧正是我生日的那一天。這個節目由音樂風播出時名爲「李抱忱及其作品介紹」。這是我的作品第一次有系統的見聽衆。

這次回國，趙琴小姐在中視音樂世界十二月三十日的節目裡又介紹我的作品。本來還預備稍爲擴大規模的爲音樂風聽衆舉行一個長一小時的實況音樂會，再介紹我更多的作品。後經教育部文化局和中國青年反共救國團的聯合贊助，這個初議遂演變成元月四日在中山堂演出長約一小時半之演唱會。演出團體爲臺大、藝專、文化學院、臺北師專、新竹省中和中廣六個合唱團體。選出這六個團體是由於臺北地區有這六個合唱團請我指揮過他們的合唱。現在不必再驚動其他的合

唱團體，就可以順利的推動這次的作品演唱會了。這使我非常感謝主辦人和贊助人的提倡和一切

參加演唱團體及個人的熱心協助。

這次作品演唱會裡的作品雖然並不包括作品全部，但相信這頗是具有代表性的一部。天同出

版社華武飈先生今又配合這個作品演唱會將全部節目收入專集，這實在給了我們很大方便，省得

再在各處找尋以往的作品了。

這次中廣主辦的作品演唱會將由海山唱片公司將實況錄音製成一套唱片，將來發行的時候若

能在合唱世界裡引起來一些微瀾，那就達到我們這次合唱演唱會的目的了。

五十八年十二月十九日時正臥病於臺北宏恩醫院

十三、「音樂之旅」代序

——音樂的護花使者

一九六六年十一月初，偕內子第三次返國時，老朋友張繼高兄到松山機場接機。同來的還有一位小姐，繼高兄介紹說是中廣新成立的音樂節目「音樂風」主持人趙琴小姐。這是我們第一次見面。第二天趙小姐又到我們住的皇后飯店來訪問，安排廣播節目，行前又爲我在中廣舉行了一次「惜別音樂會」，演唱我的作品。幾次的接觸使我體會出來趙小姐作事的熱誠、認眞、和效率。

記得這幾年來無論趙小姐寫信要甚麼參考資料、作品，或是廣播演講，我都是「幸不辱命」的按時交卷，因爲我碰巧也是努力於作事認眞和注意效率的。一九六九年九月我第四次返國的這三個半月的時日裡，在推動音樂這方面同趙小姐接觸的機會更多。她約我在音樂風的節目裡一共作了五次廣播演講。末一次演講因病未能按時舉行，是在今年（一九七〇）六月趙小姐訪美時才

「還顧」的。行前又辱承中廣主辦（文化局和救國團贊助）「李抱忱作品演唱會」，今年一月四號在中山堂舉行，細節如借地點、印票、發票、印節目單等都是由趙小姐親自處理，並且處理得井井有條，我利用這裡的篇幅再爲深謝一次。

今年五月趙小姐又當選爲臺灣四位卓越公民之一，由美軍太平洋總部邀請訪檀十天，深慶邀請得人。在趙小姐散見報紙雜誌上的報導上知道檀島各處如何熱烈歡迎趙小姐的致詞和歌聲，深深的領會到國民外交如何的重要。趙小姐又得到文化局和中廣的津貼，在訪檀島後又訪美國大陸，深的領會到國民外交如何的重要。趙小姐又得到文化局和中廣的津貼，在訪檀島後又訪美國大陸，中國旅美樂人，更是樂敎一件重要的事，因爲這證明不但海外樂人不忘祖國，同時祖國也不忘海外樂人。趙小姐以她那生花之筆將海外樂人的生活起居以及工作情形在「音樂之旅」這本書裡報導國人，如使大家同聚一堂，將萬哩海洋之隔消滅於無形。這又是對樂敎一個大貢獻。希望文化局和中廣能繼續津貼趙小姐，使她能展其所長，訪問各國的音樂大師，音樂節，或歷史上名音樂家的生地故居，相信這些訪問錄音材料都是國內音樂愛好者渴望一聽一讀的。

趙小姐還有一個美德使我不能不利用這裡的篇幅再說幾句。年青人常犯的一個毛病是剛有一點名譽立刻就驕傲起來。關於這一點有時老年人也會譽令智昏的。趙小姐卻能繼續的虛懷若谷，在檀島剛享盛譽後到美國大陸時，還和我說她感覺空虛，要充實自己，多讀音樂學或音樂史，並向我「請敎」。這是何等的謙虛，何等的求知！聖經上說：「虛心的人有福了，因爲天國是他們的」。我們現在可以改兩個字說：「虛心的人有福了，因爲學問是他們的」。

趙小姐的第一本書「音樂之旅」現在出版問世了。這位音樂的護花使者用她那美麗的文筆，敍述的本領，觀察的細膩和取捨的能力，將她許多極有意義、有趣味的見聞和像片發表在一個單行本裡，實在是音樂愛好者寶貴的收穫。謂予不信，有書為證。

五十九年十月三日　於愛我華城山木齋

十四、國劇音韻及唱念法研究讀後

中國話是世界上少數聲調語言之一，說起話來，依各字「陰陽上去」的四聲，自成語言旋律。因此，中國作曲家爲中國歌詞作曲時，比西洋作曲家要多有一個任務，就是在創造音樂旋律的時候，要盡量適應、牽就、吻合已成的語言旋律。國劇和崑曲裏都非常注意這種學問，所以極少有「倒字」的現象──就是把字音唱走了的現象。有一位作曲家把「大道之行也」的「道」字譜成比「大」字高八度，聽衆當然聽成「大刀之行也」。本人作曲時，雖然時刻注意音樂旋律與語言旋律的吻合，盡量的像本書作者余濱生先生所說：「字既能正，腔亦能圓」，但關於這方面的討論，只在拙作「李抱忱音樂論文集」裏寫過一篇短文「談談給中文歌詞作曲」。余先生在這本書裏把這門學問的來龍去脈介紹得極爲詳盡，並特別的指出：「只就腔、不顧字，當然不可以，但過份的以腔就字，也有削足適履之弊」。書中並「把余叔岩所唱洪羊洞中的唱詞和行腔，

逐句逐字加以分析，用實例來說明國劇中行腔和四聲的配合問題」，這是極寶貴的參考材料。相信研究西樂的作曲家並不是不顧意在我國音韻的老學問上多下工夫，只是不得其門而入。過去的出版物如「齊如山全集」也有這方面的材料，不過要在許多掌故中間找來找去，爲參考頗不方便。現在余先生把這方面的材料都收集在一本裏，實爲研究西樂的作曲家額手稱慶，並向他們（包括本人在內）介紹，應當人手一册。

同時，研究國樂國劇的朋友們對於西樂也有格格不入之歎。四十年前程玉霜（硯秋）曾約本人和他主持的南京戲曲音樂院北平分院研究所諸同人金仲蓀、杜穎陶、曹心泉、蕭長華等先生，每星期六下午在北平中海福祿居開會討論新歌劇的途徑，就是要介紹西樂的基本知識給研究國劇的朋友們的意思。後來本人赴美進修，返國後已抗戰軍興，可惜沒能繼續。現在余先生，在他這本書裏，根據科學，講解音的發生，音的共鳴，發音的生理基礎，運氣與呼吸，聲音美各方面的基本常識，並且出版了這方面第一本寶貴的參考書，實在是一件可慶幸的事情！

本書作者編寫此書，蒐集資料極爲豐富，加以近代語音學科學方法分析，誠有獨到之處。最難得的是本書作者能唱能拉，所以能聯繫理論與實際，對我國傳統藝術有極大的貢獻。本書雖爲學術著作，但文筆生動，闡述清拔，可在茶餘飯後翻閱消遣。這是一本融合中西音樂於一爐的好書！

——寄自美國愛州愛城山木齋　中副——六一年、五、廿六。

十五、音樂的巡禮序言

三年前，趙琴小姐出版「音樂之旅」的時候，曾託我給她寫了一篇序。在序裏，我曾稱她爲「音樂的護花使者」，該書出版後，曾見數篇文字引用我給趙琴小姐起的這個雅號。由此可見，認爲她是「音樂的護花使者」的人，不止我一個人。其實，照她的工作表現來看，我們卽或說，這是大家公認的，也未嘗不可以。

最近，趙小姐又把她近年來三度出國的音樂見聞、包括遊記，出版問世。除了接受我爲她起的書名——「音樂的巡禮」外，又請我寫一篇短序，這實在是雙重的榮幸。這本書在內容方面，有在歐洲的遍訪樂人故居；美國的樂人、樂團、音樂學校，以及美國的大衆傳播機構；牙買加的世界民俗音樂大會：香港的音樂天地；香港的國際藝術節；以及夏威夷的人物風光等六大主題。可以說是一本音樂的、藝術的、報導的、遊記的綜合文學著作；有珍貴彩色的圖片：有雋永的文

字內容；實在是一本可以瀏覽、珍藏、參考的好書。這本書的內容與文筆，比她的「音樂之旅」更爲豐富、成熟、生動。看見一位才氣縱橫，在樂壇上非常努力的朋友，一本又一本的出書，並且一本比一本精彩，實在覺得高興。

看完了初稿以後，發現其中有不少篇，的確是靈感之作，讀後不禁神往，並發現有很多是國內急需的材料。例如：（一）在一些美國第一流的交響樂團中，有惟一的中國人在演奏，他的造詣、成績，甚至連姓名都是國人所不知道的；（二）各國一些有名的音樂院，也有簡要的介紹，如同學制、課程等，這都是國內有志留學的音樂學生，極為重要的參考資料；（三）各地音樂節的盛況，國際音樂比賽的重點，及評分標準，也是很難得的參考資料；（四）世界著名音樂家的訪問談話，語重心長，可爲借鏡。總之，這是一本充滿了各國音樂資料，以豐富的感情，寫出來的好書，現在特別向音樂界、文藝界以及喜好讀遊記的人，鄭重的介紹。

（聯合報——六二年六月廿一日）

十六、「李抱忱歌曲第二集」自序

在拙作「作曲回憶」一文裏（傳記文學六十一年十月）作者曾說「作曲並不是作者生活裏最重要的一部份」。因此，作者的歌曲集也非常的難產，幾乎有點「千呼萬喚始出來」！

四十七年秋，應教育部之約返臺環島講學的時候，由四海出版社在四十八年元月出版了作者的歌曲第一集（包括七首自己的作品，三首中國古調，由作者編爲四部合唱）。五十二年二月又由正中書局爲作者出版了「李抱忱詩歌曲集」，裏面八首歌曲，除了「鋤頭歌」是老朋友藍美瑞女士原編，由作者作詞並改編外，其餘都是歐美作曲家作曲，由作者作詞或譯詞。五十九年元月天同出版社爲配合中廣爲作者舉辦的「李抱忱作品演唱會」同時出版了「李抱忱作品演唱會歌曲全集」（共二十首）。海山唱片公司並將作品演唱會的實況錄音灌成唱片，出版了一套「李抱忱作品演唱會唱片專集」。那時作者正好大病初癒，同時得到三個殊榮──作品演唱會，歌曲全

集，唱片專集——實在是非常寶貴的紀念！

自五十九年起，中廣「音樂風」主持人趙琴小姐發起「每月新歌」運動，鼓勵許多作詞家和作曲家爲吾國樂敎多寫一些新歌曲。連作者這「總是趴在地毯上睡覺的老貓」（黃友棣兄激將語）也伸了伸懶腰，起來去捉老鼠。最近得到趙小姐的通知，作者這三年來捉的「老鼠」有十四隻，合起來可以爲作者出版歌曲第二集，紀念作者的第六十六初度。今年果然到了「六六」大順之年，一方面在希望事事順利，特別在推動我國樂敎方面，一方面又在想作者在「作曲回憶」裏說過的一句話：「一年多居然（爲音樂風）作出、整理出七八首新歌舊作來，與往時比，不爲不勤矣。『牛』耕田固然有功，但後面的『趕牛者』也功不可泯」。照這個速度繼續「趕」下去，希望一二年後又可以出版第三集了！

深謝「趕牛者」——「音樂風」主持人趙琴小姐，肯在這溽暑中爲作者出版這本歌集。沒有她的努力，熱心和提倡，作品演唱會、歌曲全集、唱片專集等都不會實現的。現在旣然出版問世，就不說客氣話了，只求各位方家指正。

六十二年七月二十二日　於美國愛州愛城愛大愛河邊山木齋

十七、合唱指揮

（一）前　言

這本「難產」的書，最先是「先天不足」（見後面「原序」），後來又是「後天失調」。原出版者停業後，本書存書不知轉給何家，需要本書的音樂教師都不知道到那裏去買。最近老朋友華武駟兄發現本書再版的必要，決定由他主持的天同出版社再版，並重畫插圖加印練習曲之伴奏部，使本書更合於練習之用。且印刷力求精良，一改從前「小學國語教科書」的本來面目，換成現在這壯觀的新面目。這都要歸功於武駟兄對於美的認識和對於樂教的提倡。

如前所說，本書「只講解一些指揮的基本常識」。如有需要，以後當再續寫一本這類的合唱指揮法，供給社會上和學校裏的合唱指揮們作參考。

六十二年二月廿二日時客臺北自由之家

（二）前　言

這是一本二十五年前完成的舊作。近二十年來因忙於語文教學及教材編輯，竟把這篇東西忘在書架上最底下的一層。近知音樂教育月刊創刊，承康樂牧林福裕二兄的盛意與不棄，約我任特約撰稿。爲創刊號寫賀詞時，竟興奮得許下宏願，每期或每兩期供稿。現在先整理出這篇舊稿來，預備分三次登完。

看原序時，雖然發現已經時過境遷，但覺祖國目前需要這種合唱指揮參考書，仍大有人在。於是鼓起勇氣來，再加整理，煩請本刊出版問世。惟原序一字不改的發表，爲是映出二十五年前寫作這篇東西的經過，動機和對象。

五十八年二月九日於愛州愛我華城山木齋

原　序

自抗戰以來，抗戰藉音樂的力量喚起了廣大的羣衆，音樂也藉抗戰的力量得到了各界的認識與擁護。合唱工作在戰前已經在迅速的發展，「七七」以後更是在蓬勃的傳遍全國。但是因爲我國以往對音樂人才訓練的忽視，現在最感困難的一件事是合唱指揮人才的缺乏。極應作的事，難道因爲沒有適當人才就不作嗎？於是有許多沒有受過訓練而愛好唱歌，並且有服務熱誠的青年，

本着「我不幹誰去幹」的精神，不畏批評，不避困難的在各處推動這煥發民氣的合唱工作。作者對於這些英勇的合唱戰士表示無限的敬意，並將這本小册子獻給他們。

本書既不是一本高深的指揮法，也不是一本包羅萬象的教科書，只講解一些指揮的基本常識，希望爲初學者有一點用處。

本書共分三卷。卷上是指揮概論，泛論指揮的定義，責任，簡史，心理根據，及指揮者各方面的條件等。卷中是指揮技術，略述指揮的姿勢，指揮棍的握法和運用法，指揮動作，指揮原則，以及起止，延長，快慢，強弱等問題。卷下是指揮練習，是上中兩卷裏所講的理論和技術的實習——共分十課。

本書之成，除根據作者的指揮和教學經驗外，還參考了三本書：愛爾哈特（Will Earhart）所著的「會說話的指揮棍」（The Eloquent Baton），蓋肯斯（K. W. Gehrkens）所著的「指揮法綱要」（Essentials in Conducting），及同氏所著的「指揮法二十講」（Twenty Lessons in Conducting）。

據作者所知，在我國合唱現已相當普遍的時候，還沒有一本合唱指揮法出版問世，這非常影響合唱的推動。因此，作者才如此膽大的寫了這本小書，旣不高深，又不詳盡，只爲救急和爲抗戰期間的合唱出一點力量而已。請各位讀者方家批評指正。

五年前，政治部第三廳（註一）約作者寫了一篇約三萬字長的東西名「怎樣指揮合唱」。後

來因該廳人事更動，此文並未出版。四年前，新音樂月刊（註一）又約作者寫了一篇「合唱指揮講話」，分數期登完；後來又選入「音樂手册」單行本裏。三年前，樂風社又約作者寫了一篇「合唱指揮」，差不多一年才分期登完。那時作者還在教育部音樂教育委員會任委員兼教育組主任，逐一面爲本會的樂風社寫「合唱指揮」，一面整理起這三篇已有的材料，擴大範圍的開始寫這本「合唱指揮法」。寫好約五分之四的時候，工作忽然起了變動，作者被調到國立音樂院去任教務主任。這三年來，被冗雜的教務所羈絆，不但本書未能完成，許多自己願意作的事情都被犧牲了。今乘出國候船之便，趕快的先將本書完成，了此數年來心頭一件「大事」。這時，一陣海風吹入窗內，抬頭一望，但見「秋水共長天一色」，心裏的輕鬆，有如水面起落的海鷗。

三十三年九月十九日於印度孟買長沙飯店

註一 民國二十八年和二十九年還是國共合作的時候，新音樂月刊還沒有現出左傾的色彩來。二十八年中宣部董顯光部長和國際宣傳處曾虛白處長託作者爲他們編譯的 China's Patriots Sing 後改名爲 Songs of Fighting China ——前者可以譯爲「唱啊，中國的愛國人士」，後者可以譯爲「抗戰中國歌曲集」），裏面選的歌曲還有「義勇軍進行曲」呢。

第四部 作歌度曲記往

這部裏的材料雖然已散見拙著各歌集裏的歌曲說明部分，但仍選載一小部分，一因喜歡閱讀的人不一定都喜歡唱歌，散見歌集內的文字，得不到他們閱讀的光榮；二來像自序裏所說：「也算爲作者這幾十年來爲音樂心聲的流露留下一點痕跡」。

這究竟不是作者的「作歌度曲全集」，所以只選了有一般與趣性的一些歌曲。趙琴小姐在爲「李抱忱歌曲第二集」寫的前言裏誇獎作者在選擇「能入樂之詞」方面選得嚴謹。這倒頗引起作者一番自省來。捫心自問的結果，果然在選詞方面有幾項原則。沒有絞盡腦汁，所以未必包羅萬象：

(一)慷慨奮發而不是口號的連綴；

(二)如泣如訴而不是無病呻吟；

㈢輕鬆幽默而沒有數來寶或對口相聲的一般低級趣味；

㈣纏綿安慰而不令人骨頭發麻；渾身起鷄皮疙瘩；

㈤民歌文學是中國寶貴的遺產而不亂改一通。

上面已經說過，這不是包羅萬象的原則。寫出來爲讀者評審下面所選歌詞的參考，同時也用以自策，沒有這是金科玉律，人人都得遵守的意思。

一、「天下爲公」 （禮運大同篇・李抱忱曲）

這篇千古奇文頗有些作曲家爲之譜曲。作者之所以也擠入這個行列的緣故，是要藉着爲這首

歌詞作旋律，而表現寫出來的音樂旋律，如何要與既成的語言旋律吻合。兩個旋律雖然不能（也

不必）處處吻合，但在重要的字上卻要如此，以免「大道之行也」唱成「大刀之行也」這種「倒

字」的錯誤。

這首歌詞既然是幾千年前的古文，譜曲時似乎應當配上一個古色古香的古調。寫古調一定要

用那時盛行的五音音階。於是寫的旋律、伴唱和伴奏幾乎都建造在五音音階上。

這首歌曲是一九五四年在美國加州佳美城（Carmel）舍下前面海邊上，傍晚散步時蘊育出來

的。本來是獨唱曲。一九六九年返臺環島講學時，忘記在那裏應許將這首歌曲編成四部合唱。後

來因病始終未能如願。今乘「音樂風」主持人趙琴小姐盛意催囑，趕快還願。

「天下爲公」一文，盡人皆知，此處從略。

二、「孔廟大成樂」（大成樂・李抱忱編合唱）

這是作者一九三五年在美國歐柏林音樂院進修時所編的四部合唱。主題用的是孔廟大成樂的

第二章：「秩平之章」（採自顧子仁編「民間音樂」）。共唱四次：第一次男女齊唱主調，使聽

衆對主題得到一個清楚的印象；第二次唱時，主題在男高音部；第三次沒有主題，各部都根據主

題發展；第四次唱時，主題改在女低音部出現。

各聲部都建造在五音音階上。偶爾用變宮音時，也是根據它在中國音樂裏的特色向下進行，

不像西洋音樂裏的第七度音那樣按照慣例向上進行。

節奏要唱得相當活（rubato），才能唱出嚴肅而不呆板的效果來。

音色既不用張飛那種「哇呀呀」的音色，也不用美嬌娘那種「嬌滴滴」的音色；要用歐洲中

古時期唱貴格瑞誦歌（Gregorian Chant）的那種清音（pure tone）的音色，才能希望表現出

那飄飄然上界之音。

本歌除練習時不用伴奏。作者聽過一次用鋼琴伴奏的演唱。因為作者沒寫伴奏，所以伴奏者只將簡單的四個唱部彈奏出來，效果非常單薄，並且擾亂了合唱團無伴奏時所要追求的和諧、渾厚和純潔。

合唱團不用伴奏，自然容易起音，但無伴奏合唱 (a cappella singing) 是最好的合唱訓練，可以練習音高的正確，音色的調和，和聽覺的敏銳。總用鋼琴伴奏，會增加合唱團的依賴性，減少獨立性。一些小錯誤，一經鋼琴的支持、烘托，就混過去了。英文有一句話是特別針對這個說的：「鋼琴遮掩千千萬萬的罪惡」(The piano covers a multitude of sins)。

若能節奏唱得不呆板，音色適當，再加上宗教的莊嚴，這就是作者所追求的廟堂之樂的效果。

「秩平之章」歌詞為：「式禮莫愆，升堂再獻，響協卉鏞，誠孚罍甒」。作者初見這首詞時，有三個字不認識，查了半天字典才查出來。為省少數讀者的事，現在將這三個字的音註出來：㈠「卉」音汾，㈡「罍」音雷，㈢「甒」音彥。

三、「上　山」（胡適詞・趙元任曲・李抱忱編合唱）

趙元任博士在民國十七年出版的「新詩歌集」裏只有一首合唱……——「海韻」。作者在抗戰期間任國立音樂院教務主任兼授合唱時，非常缺乏合唱教材，常要到處找教材或自編寫。有一次（大概是一九四二年）作者把這首歌詞歌曲珠聯璧合的「上山」編爲合唱。因爲旋律及和聲的悅耳，和歌詞的啟發，頗受聽眾的歡迎。勝利前一年作者第二次赴美進修，這首合唱因爲提倡乏人而被埋沒了。一九五八年第二次返臺，曾環島講學半年，在各地推動合唱，這首歌又重見天日，由臺北五個合唱團聯合在中山堂演出。演唱後，由趙胡兩博士上臺致詞。趙氏說：「回國來看見中國音樂這樣發達，又聽見自己的作品，實在是一件「暖心」的事！自己的作品居然有人唱，居然有這麼多人唱，今後要更加努力」。胡氏說：「這首詩原是在悲觀的時候寫出來鼓勵自己的，並不覺得是一首好詩。後來趙先生譜出來，聽見人獨唱，覺得這首詩高明多了。今天又聽見這麼

多青年合唱，覺得這首詩從來沒有這麼好過！」

近來發現有人將作者編爲合唱的「上山」，這裏加一個「努力」，那裏加一個「努力」，就算他改編的了，但是分部的設計和聲部的安排完全和作者的一樣。歐美人士在這點上，最注意誰的功勞歸於誰，不能奪人之美。只加上一兩個「努力」，就將改編之功輕取過去，似嫌不妥，有欠斟酌。（歌詞雖已見第三部序言「李抱忱回國講學紀念集」——寫給讀者、作者和編者，但爲省去讀者翻查的麻煩，這裏重印一次。下面「唱啊同胞」和「自由神歌」同此。）

「半山了，努力！努力往上跑！」

拚命的爬上山去，

我頭也不回呀，汗也不擦，

我手攀着石上的青藤，

「努力，努力，努力往上跑！」

上面已沒有路，

腳尖抵住岩石縫裏的小樹，

一步一步的爬上山去。

「小心點！

小心點，努力，努力！

努力往上跑！」

爬上山去。

我好容易打開了一條線路，

荊棘刺傷了我的雙手，

樹椿扯破了我的衫袖，

努力往上跑！」

努力，努力！

上面就是平路了；

「好了，好了，

上面果然是平坦的路，

有好看的野花，有遮陰的老樹。

但是我可倦了，衣服都被汗濕遍了，

四肢都覺軟了，我在樹下睡倒，

聞着那撲鼻的草香，便昏昏沈沈的睡了一覺。

睡醒來時，

天已黑了，

路已行不得了，

「努力」的喊聲也滅了。

猛省！猛省！

我且坐到天明，

明天絕早跑上最高峯，

去看那日出的奇景！

四、「萬年歌」，「金馬勝利之歌」，「歌聲」

（于右任詞·李抱忱曲）

「萬年歌」是于右任故院長抗戰期間的作品，作者在報上看見這首雄壯的歌詞，非常喜歡它的詩意和氣魄，於是當時譜成獨唱曲。後來在臺改爲合唱時，商得右老同意，只將「抗戰，抗戰」四字改爲「反攻復國」四字。歌譜裏用的音階不是我們聽慣了的從 do 到 do 的大音階或從 la 到 la 的小音階，而是從 sol 到 sol 的米克索利地安（mixolydian）古教堂調式。因爲音階不同，所以用這個調式寫出來的歌譜，「味兒」也不同。唱者和聽者若是覺得本曲有些「不順耳」，就是作者所要追求的那不同的「味兒」。作者曾聽見過一兩個合唱團把「不順耳」的地方改成用大音階的音唱，結果反造出非驢非馬的效果來。修改後的歌詞：

反攻復國，勝利在目前，

元戎神武，萬姓勝歡；

崑崙高，東海淺，山川效命血汗同捐，
祖國自由在大家雙肩。

英勇的將士們，自由之花美且鮮，
三民主義的新中國要實現！

反攻復國，勝利在目前，
請聽七萬萬五千萬人歡呼：
「中華民國萬歲，中華民國萬萬年！
中華民國萬歲，中華民國萬萬年」！

「金馬勝利之歌」是為慶祝右老八十華誕而作。連作帶抄印共用了三四天。兩星期後就在慶壽音樂會裏演出了。第一節前兩句：「金門、金門，馬祖、馬祖，盟山誓海，尺寸必守」，最先發現不押韻。後來才知道原來右老是陝西人。陝西人把「祖」念成「走」。用陝西方言唱，「

祖」（走）和「守」很押韻。

㈠金門！金門！馬祖！馬祖！
盟山誓海，尺寸必守！

為國家的獨立，為民族的自由，

為世界的民主而苦鬪！

㈡百戰百勝，百勝百戰！

英雄時勢，造成各半！

敵人的炮火力量，遇眞理而消散；

青天白日，光明乃現！

「歌聲」是為右老的「于右任詩歌曲集」。一共寄來他的三首大作，惜因時間限制，只譜了

一首「歌聲」。希望這首歌曲抓住了右老由神秘轉輝煌的情緒。

因風雨而來的聲音，

那是甚麼情調？

那是從古多少霸王的劍戟聲，

那時關馬兩曲家的唱歌聲！

那是明妃，那是香妃，

那是幽囚美人的哭泣聲！

人類的大解放就在目前，

人類的大解放就在目前！

那是我們的責任！

驅除侵略者與極權者，

同胞們醒來！同胞們起來！

五、「大忠大勇」 (泰孝儀詞・李抱忱曲)

一九七一年春，中廣趙琴小姐轉來秦副秘書長孝儀作詞的「大忠大勇」，希望譜通俗的齊唱曲，使一般人容易上口。並說老朋友黃友棣兄已爲本詞作了一首四部合唱曲，但曲譜較高深。

作者的使命既是寫一首通俗上口的齊唱曲，於是在旋律、節奏、曲體各方面盡力求其簡單、規律、通俗，使三尺童子也能掛在口邊。希望在這簡易的原則下寫出來的通俗歌曲，還能不辜負作詞者這首好詞。

爲增加演出的變化，最好是第一節男聲齊唱，第二節女聲齊唱，第三節男聲女聲此呼彼應的唱，收尾兩句，第一句男聲齊唱，末句男女齊唱。

(一)大忠大勇，大忠大勇！

忠勇是我們民族的精誠，

唯大忠激發而為大勇；

國家興亡之責重，
故計較生死之心輕。

(一)大忠大勇，大忠大勇！
忠勇論萬世，不論一生，
成，助天下人愛其所愛，
不成，亦必為天地正氣，
留我肝膽之崢嶸。

(二)大忠大勇，大忠大勇！
雖九死而無悔之謂忠，
向最危險急進之謂勇；
逸樂常趨向幻滅，
惟憂勞必玉汝於誠。

(三)大忠大勇，大忠大勇！
忠勇是人人本有的赤忱，

(四)大忠大勇，大忠大勇！
忠勇是人人本有的赤忱；

一念之私表現爲怯弱，
一念之仁足以開太平。

我們是掌握中國命運的一羣！
是再造中國命運的一羣！

六、「回鄉偶書」 （賀知章詞・李抱忱曲）

本歌第一首的旋律是作者一九三五年在歐柏林音樂學院進修時作的。那時常到附近各處演講中國音樂，一方面得些收入，津貼不足；一方面也藉機會宣傳文化，得些經驗。第一首旋律之成，是爲演講時示範語言旋律和音樂旋律的密切關係而寫。當時只爲自講自唱，並且只爲示範兩種旋律應當大致吻合，所以沒有寫伴奏的必要。

今年（一九七二）整理舊作，翻出這個「老朋友」來。於是動念索性將「回鄉偶書」的兩首歌詞一併譜出，配上伴奏，成爲一個完整的小品。「回鄉偶書」普通只吟咏第一首「少小離家老大回……」那四句；第二首很少吟咏。到本校圖書館去查全唐詩時，不幸正巧被人借出。只得寫信託在明尼蘇達大學任敎的那宗訓兄代查。沒想到三天後就收到宗訓兄寄來影印的兩首詩。這種效率實在可欽可感。

聽者和唱者若都認爲這兩首的音樂旋律大致尚合於語言旋律，那麼作者在這方面的努力就勉

強及格了。

第二首第一、二、四句末一個字「多」、「磨」、「波」完全押韻；但第一首的這三處就不

這麼簡單了。「回」、「衰」、「來」，不經過調整不會押韻。第一個調整的方法是將「回」改

讀古音「懷」（ㄏㄨㄞ），與「衰」、「來」就同韻了。第二個調整的方法是將「衰」改讀古音

「崔」（ㄘㄨㄟ），將「來」改讀古音（ㄌㄨㄟ），就與「回」同韻了。作者多少年來都喜歡用

第一個讀法，因爲只將一個字改讀古音就可以了；第二個讀法要將兩個字改古音讀。作者想舊詩

人都會同意這兩個讀法。

最後一句最後一個字「波」是陰平，是一個稍高而平的聲音，似乎不應當先唱升F音後降

至B音。此處行使的是「詩人的特權」（poetic licence）——其實應當說「作曲的特權」。「波」

字在升F音延長，使聽者聽出是平聲後，再由升F降至B，是爲了音樂的美。希望在沒有太犧牲

語言旋律的原則下，成全了音樂旋律。

㈠少小離家老大回，

鄉音無改鬢毛衰；

兒童相見不相識，

笑問客從何處來？

七、「聞　笛」　（趙叚詞·李抱忱曲）

本歌原來是抗戰期間爲民衆教育作的一首齊唱歌曲，叫「插秧歌」，歌詞是陳果夫先生所作。

這幾次環島訪問時，有些音樂老師說，學生喜歡這首歌，要求改成四部合唱。於是作者把這首歌改成有四節的變奏曲。這樣一來，原詞顯得太簡單些。想起唐朝趙叚所作的「聞笛」，意境和情趣頗合於這首旋律，於是硬作主張，把「插秧歌」的歌詞換上「聞笛」的歌詞，「改嫁」給趙叚了。這首歌的第三節，作者在嘗試一個新的效果，就是鋼琴部伴奏變成主奏，平常是主唱的聲部反而變成伴唱。在各處聽見唱「聞笛」時，常發現有些合唱團忽略這一點。今後合唱團唱第三節時，請特別注意不要喧賓奪主。

（一）誰家吹笛畫樓中，

斷續聲隨斷續風；

響遏行雲橫碧落①，

清和冷月到簾櫳。

(二)興來三弄有桓子②，

賦就一篇懷馬融③；

曲罷不知人在否，

餘音嘹亮尚飄空。

①道家稱天空曰碧落

②桓子卽桓伊，善吹笛。

③馬融，東漢時大儒，曾作笛賦。

在各處指導合唱練習時，常有同學問這三個典故。今在此特別註出來，供一般合唱團的參考。

八、「滿 江 紅」 (岳飛詞．李抱忱編男聲合唱)

本曲最初是為作者指揮的美國國防語言學院中文系合唱團編為男聲四部合唱的。在各處表演時是最受歡迎的一個節目。各處華僑都用羨慕的口氣說，美國兵唱的國語比他們的還準。作者每次指揮這個美國軍人合唱團把我國岳武穆這「精忠報國」的情緒，「壯懷激烈」的唱出來的時候，心中總有一種說不出來的感動。

怒髮衝冠，憑欄處，瀟瀟雨歇；

抬望眼，仰天長嘯，壯懷激烈；

三十功名塵與土，八千里路雲和月；

莫等閒，白了少年頭，空悲切。

靖康恥，猶未雪，臣子恨，何時滅？

駕長車，踏破賀蘭山缺；

壯志飢餐胡虜肉，笑談渴飲匈奴血；

待從頭收拾舊山河，朝天闕。

九、「醜 奴 兒」（辛稼軒詞・李抱忱曲）

作者從小時候就非常喜歡這首詞。等到從「爲賦新詩強說愁」的階段進入「卻道天涼好個秋」的時候，才把這首絕妙好詞譜出來。本曲和上面已經介紹過的「回鄉偶書」同樣的追求我國從前老學究吟詩的「味兒」。六七十歲以上的人還都記得老學究在庭前，背著手，邁著方步那種一唱三歎的聲音與神情。唱起來時如吟如訴，如咏如述，聲調和節奏非常之活，毫不呆板。年青人唱時，也可以根據上面幾句話幻想這個滋味。旋律既然如此，和聲當然也盡力追求中國「味兒」。

少年不識愁滋味，
愛上層樓，愛上層樓，
爲賦新詩強說愁。

十、「你儂我儂」 （管道昇詞・李抱忱曲及增塡中英詞）

一九五三年七月單身一人開着汽車離開美國東岸的耶魯大學，到西岸的陸軍語言學校（現國防語言學院），就任中文系主任新職。這三千五百英里的旅行，按華里計眞可以說是萬里長征。開到西部的時候，公路直到無法再直，常常幾百哩的公路都是一條直線。在路上爲解除寂寞起見，連詞帶曲的作了一首情歌。這只是爲消遣而已，因爲作者從來不彈此調。多少年來只爲兩個高才生莫桂新張權夫婦作過一首男女二重唱的「誓約之歌」而已（見後）。

詞是根據元朝女詩人管道昇給她丈夫趙孟頫作的一首詞，意譯成英文，中間這裡加一句，那裡加一句的湊成四節，以求合於西洋民歌AABA的格式。後來又譯爲中文。擅改管夫人的詞，不僅不學，而且不敬。偶一遊戲爲之，希望文人樂人都能諒解。

這首作品，既不啟發，也不安慰。若能給聽者和唱者一點輕鬆，也算合於音樂功用之一。算

小品也好，算即興作也好，希望它能像原來破除作者的寂寞那樣破除聽者和唱者的寂寞，使我們得到一點輕鬆。歌詞下加黑點的是管夫人原詞。名作詞者王文山兄看完這首詩後，旁加小註說：「若中英文並列，更顯多采多姿」。原來這首歌詞先作的是英詞，預備將英詞註在後面，藉求這首消遣小品的完整。現在遵照文山兄尊意並列出來，至於是否「更顯多采多姿」，那不關作者的事。

(一)你儂我儂，忘煞情多；
Believe me, dear, I love you so,

情多處，熱如火；
My heart, my soul, Are full of you;

蒼海可枯，堅石可爛，
The sea may go dry, And rocks may rot,

此愛此情，永遠不變。
My love for you, my dear, Will change not

(二)把一塊泥，捻一個你，
I'll use some clay, For a figurine of you

留下笑容，使我長憶；
And capture your smiles That rapture me so;

再用一塊，塑一個我，
Then some more clay, For one of me,
帶陪君旁，永伴君側。
And place it beside you To keep you company.

(三)將咱兩個，一起打破，
I'll crush them both For a reason you'll see.
再將你我，用水調和。
And mix them up As completely as can be.

(四)重新和泥，重新再作，
I'll make two more, A {he / she} a {she / he}
再塑一個你，再塑一個我；
The {he / she} is you, The {she / he} is me;
總今以後，我可以說：
So I can say, It's really true,
「我泥中有你，你泥中有我」。
I have you in me And me in you.

十一、「野草開雲」（韋瀚章詞・李抱忱曲）

去年（六十一年）在作者過第六十五初度的時候，一時興來，也隨俗的作了一首「六五感懷」，題為「開雲歌」，自和三十八年以前為小女樸虹作的一首「安眠歌」的第二節，仍用原韻。「安眠歌」原詞是：

　㈠快將玩具放在一旁，
　　兩隻小眼緊緊閉上；
　　媽媽在你身旁唱歌，
　　哄我寶貝安入睡鄉。
　　小臉好像玫瑰一朵，
　　純潔天真美麗顏色；

帶着一副笑容，躺在媽媽懷中，

聽着媽媽唱安眠歌：

〔副歌〕（從略）

（二）當我搖着搖籃唱歌，

不由想起日月如梭，

眼前種種都要過去，

懷中愛兒，一切快樂；

將來晚間憑欄獨坐，

我一定要傷心淚落，

想起當年寶貝，在我懷中安睡，

想起當年的安眠歌。

自和這首舊作的「閒雲歌」是：

當我坐着搖椅唱歌，

不由想起日月如梭，

從前種種都成過去，

酸甜苦辣，煩惱快樂；

而今晚間憑欄獨坐，

只有微笑，沒有淚落，

想起當年愚昧，名利場上如醉，

從此只譜閉雲歌。

＊

和韻有一個地方押得不工整，但既係打油，希望讀者指責得就不那麼嚴了。

＊

野草詞人韋浩如兄（瀚章先生）去年十一月給作者寫了一封不同凡響的信。信紙是上等宣紙，橫長七十公分，豎覽三十公分。浩如兄用他那清秀勁拔的字寫了一封意味無窮的詩函，信首蓋着「野草燒不盡，春風吹又生」的圖章，信尾蓋着「野草詞人」的圖章：

抱忱吾兄：

月前在本港華僑日報音樂版拜讀大作「閉雲歌」，感佩交加！本擬步韻打油，聊抒胸臆，祇以先兄於八月中旬突然逝世，鴒原抱痛，心緒不寧；繼以賤體不適，血壓上升，昏沈軟弱者屢月，是以久廢吟哦。最近似稍康復，工作之餘，再展「閉雲」一讀，靈感油然，忽成自度腔一闋，名曰：「野草閉雲」，謹錄於後，敬求哂政，並懇製曲。倘不堪入目，請搓成一團，向字紙簍一丟了事！（罪過，罪過！不但要製曲，並已裱好配框，高懸蓬蓽矣。）

你若是閉雲，野草便是我，

兩人身世，莫問如何；

讀過了聖賢詩書，卻不懂聖賢怎作，

但敎人「之、乎、者、也、ㄅ、ㄆ、ㄇ、ㄈ」；

經多少風波，受多少折磨，

幾十年來，你還是你，我還是我；

到如今，名韁利鎖，全都打破，

但得淡飯粗茶，不再挨餓；

有空時，度個曲，唱支歌，

心無掛礙，拍掌呵呵！

聞悉，尊駕最近返國，惟未知地址，故托趙琴小姐轉達，有暇至希常賜敎言爲幸！匆匆卽頌

儷祺

　　　　　　　　　弟韋瀚章拜言

　　　　　（六十一年）十一月二十日晚

　「閒雲歌」的情緒，經過浩如兄的

妙手安排，就成了這首絕妙好詞！

　好一個「有空時，度個曲，唱支歌；心無掛礙，拍掌呵呵」！

「野草閒雲」到時，正值爲臺北愛國歌曲合唱大會趕寫「中華兒女之歌」。緊接着就是一連

串的音樂會，研習會，並且為了推動合唱，還要臺北、臺中兩處跑。這樣拖到四月，體力透支，

在新中心診所病了五個星期。出院後，把兩個既定的音樂會忙完了，就趕緊回到美國內子那裏靜

養。沒想到在調養期間又病了一個月。九月中旬返臺，感覺到水土氣候都暫時不能適應。不舒服

了三星期後，又在醫院（榮總）住了三星期。現在雖已出院，但已下決心，一定要摒除萬慮的靜

養兩個月，先恢復了健康再談工作。「留得青山在，不怕沒柴燒」，此之謂歟？

中廣要在十一月十三日為浩如兄舉行一次「韋瀚章詞作音樂會。」十日前浩如兄託人自港帶

來口信說，希望在這次的節目上聽到作者為浩如兄的歌詞譜的曲子。一年沒能還願，已經汗顏之

至。現在又帶來這個請求，立刻變成了作者「甜蜜的命令」。在躺在榮總的病牀上看天花板，修

身養性的時候，先為這首詞譜出旋律來。因為要為浩如兄好好的譜，沒想到反而幾次的走入歧

途。第一次的嘗試是仿舊詩吟咏的方式，第一句「你若是閒雲」的「雲」字就轉了七八個彎子。

浩如兄和作者雖同是學究，並且是老學究，但我們卻窮而不酸，似乎不必如此一唱三歎了。寫到

中間，決定從頭再起。這次只寫了幾句，情緒是活潑了，節奏是顯著了，但是聽着像舞池裏奏的

探戈舞。野草詞人和閒雲居士邊唱邊舞的同跳探戈，那簡直是不可思議的事情！最後忽然想起音

樂風主持人趙琴小姐有一次說，她最喜歡我朗誦風式的作品，如「汨羅江上」和「旅人的心」，

問作者為甚麼不多寫一些那類的作品。作者的回答是並不是每首歌詞都是朗誦風式的。現在忽然

發現原來浩如兄這首傑作又可以吟咏，又可以嗟歎，又可以朗誦，於是「拍掌呵呵」的一氣呵

十二、「四根歌」，「迷途知返」（王文山詞・李抱忱曲及編合唱）

「四根歌」作詞者王文山博士曾寫過很多絕妙好詞，由趙元任、黃友棣、邵光等名作曲家作曲，一九六五年由樂友書房出版，定名為「拋磚詞曲集」。一九七一年是文山兄的七十大壽，預備出版一本紀念性的詞曲集。作者也被約在這本詞曲集作曲者的行列中，覺得非常榮幸。文山兄和作者是多年的老朋友，卽或不被約也要毛遂自薦的。

作者選了文山兄這首「四根歌」的歌詞，因為旣有詩意，有意義，有力量，還能不脫離通俗上口的範圍，不走入艱澀。二來，這首好詞頗引起作者「第五根」的感觸來，就是「葉落歸根」。作者正預備明年（一九七二）志願退休，返臺服務祖國樂教。中國是作者之本，音樂是作者第一愛好。退休後以餘年捐獻祖國樂教，這不是「葉落歸根」嗎?!

本歌作曲時，還是盡量注意語言旋律（四聲）與音樂旋律的吻合，避免「舉世」聽成「局

勢」，「茹苦」聽成「如哭」等「倒字」的錯誤。既然在這方面特別注意，希望唱時比較容易上口，聽時比較容易懂。

於美國愛州愛城愛大愛河旁山木齋

六十年六月三十日

㈠舉世迷惘亂紛紛，博學多聞，
　慎思明辨，站穩腳根！

㈡自甘澹泊不靠人，茹苦含辛，
　有爲有守，啃着菜根！

㈢得失毀譽似煙雲，能曲能伸，
　俯仰無愧，咬緊牙根！

㈣從凡到聖日日新，返璞歸眞，
　大澈大悟，多種善根！

㈤闖蕩江湖四十春，往事如雲，
　鳥倦知返，葉落歸根！　（抱忱戲加第五根）

「迷途知返」原名「佛曲」，旋律和歌詞都是選自崑曲裡的「尼姑思凡」。作者在耶魯大學任教時（一九四六到五三）編成合唱。大部用的都是我國五音音階的和聲。伴奏在鋼琴外，用了

些打擊樂器，為是增加廟堂之樂的效果，在本曲裡是不可少的一部份。名作詞家王文山兄也就是因為喜歡「佛曲」裡這廟堂之樂的聲響效果，才為之另填這首「迷途知返」的歌詞的。原詞是：

「昔日有個目連僧，救母親臨地獄門；借問靈山有多少路？有十萬八千有餘零。南無佛，阿彌陀佛」。文山兄填的詞是：

(一)山林迷路最難行，

南北東西分不清；

盲人瞎馬跑枉路，

約十萬八千有餘零。

南無佛，阿彌陀佛。

(二)人生何處是歸程？

進退兩難問高僧；

高僧指點回頭是岸，

頓悟解心開喜盈盈。

南無佛，阿彌陀佛。

十三、「汨羅江上」，「旅人的心」，「誓約之歌」

（方殷詞・李抱忱曲）

「汨羅江上」大概是一九四二或四三年詩人節那天在重慶大公報上看到的這首如泣如訴的「屈原紀念歌」。朗誦了這首朗誦風格的歌詞後，頭兩句「汨羅江水，鬱鬱的流」的旋律脫口而出。於是一氣呵成的當晚寫好全歌。本曲是用朗誦風格寫出的，節奏要自然不呆板，情緒要像「

風吹着岸邊的草，低訴着哀愁」。

汨羅江水，鬱鬱的流，

風吹着岸邊的草，

低訴着哀愁；

啊，你漫遊的舟子啊，

怎忍心在那兒長久停留？

兩千多年前，

屈子曾懷沙自沈於罪惡的濁流；

那高潔的靈魂，

從此隨着魚羣溜走！

你無知的沙石啊，

可曾曉得——

他究竟懷有甚麼怨憂？

他究竟懷有甚麼怨憂？

他那流浪者的酸淚，

究竟洒在何處？

今天我站在這汨羅江上，

我要追問你這哭泣着的流水啊，

可能答覆？

可能答覆？

作者和作詞者方殷只有一面之緣，只記得他姓常，連大名都忘了。有一次他給作者寫信說，聽說作者把他的「汨羅江上」譜成了獨唱曲，可否給他一個機會聽一聽。作者於是請他到青木關（國立音樂院所在地）舍下過了一個週末，在一次學生音樂會裏聽了一次他的大作。他又當面給了作者他另外兩首大作「旅人的心」和「誓約之歌」，並說是為他情人作的。他的情人是作者在北平師大教合唱時唱女低音的潘×小姐。後來兩首歌詞都譜出來了，因為作者喜歡歌詞的詩意、風格、和感情的充溢。可惜，這三十幾年彼此失去了聯繫，現在不知道他的下落。

「音樂風」趙琴小姐的愛女佳儀在不到兩歲時，聽媽媽在家練唱「汨羅江上」，她也常忽然張口唱「汨羅江水……」。這幾年來，她一見到作者就叫「汨羅江水伯伯」，作者也叫她「汨羅江水小妹妹」。新竹學美術的郭桂琴小姐寫信時，總是稱作者為「汨羅江伯伯」。這大概是因為她們覺得這首歌唱着順口，所以常下意識的掛在口邊。

「旅人的心」用的是朗誦風的格式寫的。這種格式也可以說是一種音樂的說話，一半像嗟歎，一半像咏歌。作曲者只希望唱他寫出來的旋律把作詞者原來的心聲流露出來，而不太推敲旋律本身的美。這種以詞為主，以曲為副的歌曲，用音樂術語來說叫作 recitative，介乎我國「吟」與「唱」之間。本詞描寫的完全是作曲者的心情，好像是特別為他作的似的。

在名聲樂家曾道雄兄一次獨唱會的節目單上曾這樣誇獎這首「旅人的心」…「……與趙元任

的（歌曲）同樣唱來順口……」。寫出來的東西，三尺童子掛在口邊，聲樂名家也說順口，作者在這方面的努力僥倖及格了。趙博士和作者都是又學音樂，又學語言的，不但有聽音樂的耳朵，也有聽語言裏的音樂的耳朵。所以比較多能注意音樂旋律和語言旋律的吻合。

在人生的路途上，

我永久是一個旅人；

我至死也將是一個艱險的跋涉者。

你要問，那裏是我的歸宿嗎？

告訴你，我是循着真理的邊沿，

要一直的走到它的盡頭的呢。

別以為我很快樂，

你我的愁苦是一樣的深；

你的命運同是熬煎在苦難中。

然而，那伸向天際，

遙遠而又遙遠的路啊，

我們能不走嗎?!

走啊！走啊！走啊！

堅實的腳是不怕泥濘和亂石的！

「誓約之歌」是作者爲方殷的歌詞譜的第三首歌曲，是一首男女二重唱。作者在港臺也聽過男女二部合唱，效果也很好。去秋（一九七三）又改爲四部合唱，在今春的臺灣現代作曲協會發表會裏演出過一次。聽說愛樂合唱團的演唱和指揮戴金泉兄的處理都得到很好的批評。

㈠我們就這樣的約定，

雖然我們隔着萬山重重；

每當那第一聲鳥鳴驚破了好夢，

我們要輕輕的喚着彼此的名字，

纏綿的回憶前情，

祝禱着彼此的康寧。

㈡我們就這樣的約定，

雖然我們不知在那天重逢；

每當那第一枝花草趕走了嚴冬，

我們要欣欣的唱着春天的頌歌，

愉快的走向愛情，

不屈的爲幸福力爭。

㈢我們就這樣的約定，

雖然還是生活在苦難之中；

每當那第一隻小鳥飛向了天空，

我們要高聲的喚着彼此的名字，

勇敢的走出牢籠，

不撓的爲前途鬥爭。

十四、「人生如蜜」 （王大空詞・李抱忱曲）

作詞者是中廣新聞部主任。沒想到大空兄本來應當「四大皆空」，反而寫出了這首充滿了感情的情歌。大概大空兄的佛家思想已經到了最高境界，所以「空即是色，色即是空」。作者一生只寫過兩首情歌，就是上面介紹過的「你儂我儂」和「誓約之歌」。這次因為喜歡大空兄這首歌詞，第三次「開戒」。

旋律的高低雖然與歌詞的高揚起降不完全吻合，但在重要的地方還差強人意。只有一個重要地方的音樂旋律，不能合於兩節歌詞的語言旋律。在第九小節那個地方，第一節「是花開」的「開」字，主調要唱降B音；第二節「是星閃」的「閃」字，主調要唱降E音。第二節若不改，仍根據第一節的旋律唱，「星閃」將會聽成「腥羶」。

在這首歌曲裏，作者用了些甜蜜的和絃來強調這首甜蜜的歌詞——就是那些用變化音的和

絃。這些變化音一定要把音高唱得非常正確，才能把和絃的甜美表達出來。練習時，負責唱變化音的聲部要一部一部的練，必要時要一個人一個人的練，務必使每人對正確的音高有新的覺醒。

非要如此練習，才能使每人唱時，都在供獻、而不是破壞、和諧！

㈠蜜，蜜，甜如蜜，

人生如蜜，如蜜；

是花開，不是葉落，

是鳥鳴，不是猿啼，

是喜悅，不是悲悽，

爲了重逢，強忍分離。

情人的淚，點點如蜜，

人生甜如蜜。

㈡蜜，蜜，甜如蜜，

人生如蜜，如蜜，

是星閃，不是月滅，

是日出，不是雲起，

是歡欣，不是憂鬱，

為了彩虹，強忍愁雨。

淚的小花，朵朵如蜜，

人生甜如蜜。

十五、「離別歌」 （林慰君詞・李抱忱曲）

本曲和「聞笛」都是抗戰期間寫的民眾教育齊唱曲，歌詞也是陳果夫先生作的。一九五八年返國講學半年的時候，果夫先生令妹祖思棣，要求改成合唱。於是加長成三節。這樣一來，果夫先生的歌詞不足應付新曲了。索性請本系同事林慰君女士另作了三節歌詞。最初是在「功學月刊」上發表的，很少有人注意。自從在一九七〇年一月「音樂風」主辦的「李抱忱作品演唱會」節目裏的最後一項，由作者親自指揮六個合唱團合唱「離別歌」後，這位「小家碧玉」總算出來見了見世面。

沒想到這樣一來，這位「小家碧玉」居然擦起胭脂抹起粉來了。有些合唱團在每次演唱會完結後散場時總是加唱「離別歌」送客。最先這樣作的是臺大合唱團。宜蘭高中陳玉芸老師一九七二年在中央副刊上推薦本歌為學校的畢業歌。三節都齊唱第一節女高音的主調，都用第一節的伴

奏，就變成一首全畢業班都可以齊唱的畢業歌或離別歌。

(一)風雨瀟瀟，前途遙遙，

今日別後，重會何朝？

勸君努力，多努力，

人生路上立功勞。

(二)碧海無邊，白雲懸天，

今日別後，重會何年？

祝君順利，永順利，

鵬程萬里無阻間。

(三)風雨淒淒，我心欲泣，

今日別後，重會何期？

望君珍重，多珍重，

天涯海角長相憶。

十六、「中華兒女之歌」 （谷文瑞詞・李抱忱曲）

為了響應文化局主辦的愛國歌曲合唱大會，我們特別趕寫出這首「中華兒女之歌」。於六十一年十二月二十二、二十三兩日在國父紀念館由五個臺北名合唱團（師大、政大、藝專、北師專、中廣）以八部合唱的方式聯合演出。現在把這首歌的寫作簡單的介紹如下。

內子瑰珍和作者在美國愛我華大學有兩位忘年交。這對年輕夫婦的年齡雖僅及我們的三分之一，但在友誼和談話方面，一點「代溝」也沒有。有一次在吃了內子為我們預備的便飯以後，談起作者預備寫一首三部曲：第一部談往，第二部論今，第三部寫將來。這一對青年夫婦，谷文瑞先生（誠然谷）和葉秀容小姐（葉子），雖然分別學企業管理和醫藥技術，但是極愛文藝，常在報紙和雜誌上發表小說和散文。他們當時很痛快的就答應擔起這寫詞的工作來，在勞工節（一九七二）那天，跑到愛大附近麥克白湖畔尋求靈感，完成了「中華兒女之歌」歌詞的初稿。

這兩位青年作者用他們過去的歡欣，現在的勇氣和將來的希望，藉他們那如畫的文筆，寫出中華兒女「兒時的家鄉」，「黑夜的來臨」和「光明的康莊」：

（一） 兒時的家鄉

記得兒時的家鄉，兒時的家鄉，

萬里江山，處處都是好風光；

春去秋來，年年都是花果香，

花果香，花果香，年年都是花果香。

記得兒時的家鄉，兒時的家鄉，

家家戶戶，噓寒問暖樂洋洋；

每逢佳節，酒菜瓜果話家常，

話家常，話家長，酒菜瓜果話家常。

（二） 黑夜的來臨

自從黑夜籠罩大地，風雨不停烏雲四起，

不見故鄉明月，也不聞故鄉小溪，

多少家園舊事，時時鈎起回憶，

黑夜風暴長久不息，恰似惡魔纏擾不已，

有如劍樹刀山，好比監牢地獄，

何日迎見黎明？何時重歸故里？

（三） 光明的康莊

在遠邊的天上，現出了一線之光，

那是歷史先哲的光，那是中華民族的光！

不怕漫長的黑夜叫人久待，不怕陰慘的風雨叫人凄凉；

我們有的是信心，有的是理想，

有的是勇氣，有的是希望；

忍辱負重，振起你的臂膀，

堅毅不拔，拿出你的力量，

戰勝黑夜的壓迫，走向光明的康莊！

（四）尾　聲

我們是中國的兒女，我們是國家的主人！

作者寫這首三部曲時，每部各用一種不同的音樂處理。「兒時的家鄉」是過去的回憶，作者用的也是過去（作者兒時）的唱法，就是齊唱，伴奏者右手彈奏旋律，左手彈奏八度，偶爾在八度中間加上五度。這種齊唱法控制了整個中國學校音樂的初期——除了少數的教會學校以外。

「黑夜的來臨」是現在的忍受，作者用的是現在中國合唱最普通的作曲法，就是大半時間逃不出去西洋和絃的進行和應用。多少作曲家提倡走中國和聲的途徑，但是寫合唱曲時還是在西洋和聲的圈子裏轉。在全球都在受西洋文化影響的時候，音樂也難逃這個「刼數」。這在我國久遠的歷史上是一個屢見的現象，不是一個嚴重問題，也不是一個恥辱。中國的同化力最大，多少年後，西洋和聲也會要因彌補我國音樂之不足，巧妙的被我們吸收而變成我國文化的一部分。唐朝的「九部樂」，「十部樂」，「胡」琴，「羌」笛，琵琶（從天竺初入時原名「渾不似」）和箜篌（入自波斯），原來不都是外國來的嗎!?

「光明的康莊」是將來的希望，樂曲裏也作了一些中國和聲和現代音樂的嘗試。這只是作者自己的摸索，自己現在認爲尚屬可行的途徑，將來也許連自己都認爲此路不通，應當另行門徑。

既要找尋新，就未必條條皆通；因此，在寃枉路上的產品，也不要「敝帚自珍」。

現代音樂作曲家既然是找尋新音樂，過去的和聲組織和進行向例都盡力避免。作者雖然不能「免俗」，但在第三樂章和「尾聲」的結尾卻故意的仍然應用了大三和絃的收止。大三和絃根據物理學是一個基音的頭五個亞音（泛音）所組成的，是「大自然的和絃」(Chord of Nature)，是大自然裏隨時隨地都在「奏鳴」的和絃。這個和絃既然永遠存在宇宙間，就應當永遠存在在人類的音樂裏。至少作者認爲全曲用這個「大自然的和絃」收止，給人一種安慰和達到目標的享受。

最後兩句，八部合唱外還加上兩部兒童合唱，是要強調中華兒女是國家將來的主人。愛國是他們的權利，也是他們的義務！我們要把一個什麼樣的國家交給他們？

本曲是在很大的時間壓力下趕寫出來的。粗枝大葉，很不理想。尚希各位方家指正。

十七、「鋤頭歌」（「田家早」）、「紫竹調」

李抱忱作中英詞 編合唱

「鋤頭歌」盛唱四十年不衰及最近經作者自動建議將歌名改爲「田家早」，由新聞局批准解禁的經過，請看第一部正文內「鋤頭歌『音樂獄』」一文。

「紫竹調」最初是爲美國洛杉磯一個業餘的母親合唱團編爲女聲四部合唱的，所以另作了一首英文歌詞。男聲四部合唱可由第一中音唱第一女高音部，第二中音唱第二女高音部；第一低音和第二低音分別唱第一和第二低音（各部都低八度）。混聲合唱可由女高音唱第二女高音，女低音唱第一女高音（低八度），男高音唱第一女低音（低八度），男低音唱第二女低音（低八度）。請注意各唱部及伴奏部每小節都有附點八分音符及十六分音符，形容搖籃的節奏，演唱時要把這個節奏唱得特別顯著。本歌可以唱三遍：第一遍唱中詞，第二遍四部哼唱外，加上一個女高音獨唱（唱中詞），第三遍唱英詞。

一根紫竹直苗苗，送與寶寶作管簫；

Sleep, Sleep, baby sleep, Mama's singing you to sleep;

簫兒對正口，口兒對正簫，

Moon on high, In the sky,

簫中吹出時新調；

Through the night you safe will keep;

小寶寶，就的就的學會了。

Lullaby, slumber long and slumber deep.

十八、「我愛爸爸」（李抱忱戲作詞曲）

這是一九三五年小女樸虹（蔡爲兪夫人）初生時爲她作的一首兒歌。在第一部「作曲回憶」那一篇裏曾有這樣一段記載：「旋律唱到『娃娃』的尾音時，要拐幾個彎子。小女每逢唱到這裏時，一定要胡拐亂拐，自有妙處，引得我們大笑」。本歌就是這樣純爲家庭享受而產生的，並沒有預備發表，所以沒寫伴奏。今年（一九七二）七月間小女帶着兩個外孫來給作者過六十五歲生日的時候，建議寫伴奏印出來，以後的母親們如果喜歡這首歌，也可以多有一首歌哄她們的「小娃娃」們玩。因此，伴奏比旋律晚了三十七年。

既是兒歌，所以伴奏寫得很簡單，和聲也維持兒歌的純樸。如聽者和唱者覺得尙有一些中國風味，那正是作者所希望的。伴奏部末兩小節旋律上的小音符，要彈奏得輕，不要壓過旋律，擾亂唱者。

若真有唱者要在臺上演唱，作者建議唱兩遍。第二次唱時，跳過前奏四小節，從降A調一直

升高半音，改唱A調。如此突如其來的提高半音唱，會有一個特殊的效果。

此歌印行後，發現很容易改成兒童二部合唱。以後有暇，當一試之。

我愛爸爸，

我愛媽媽，

媽媽愛爸爸，

爸爸愛媽媽；

媽媽爸爸，

爸爸媽媽，

都愛他們的小娃娃！

十九、「五首愛國歌詞」

（一）我所愛的大中華（李抱忱詞・但尼澤替曲）

本曲是意大利十九世紀末葉名作曲家但尼澤替 （Donizetti） 所作歌劇「拉塔地愛拉」（La Locandiera） 裏的一首混聲合唱，充滿了愛國情緒。歌詞是作者根據歌曲的情緒作的一首適於我國合唱團合用的歌詞。作者大學畢業第二年就趕上「九一八」事件，東三省被日本佔領。那時全國悲憤，急需這種奮發愛國的歌曲響應當時的情形，作者那時正在北平育英中學教音樂，也急需這種唱歌教材。但是那時的唱歌教材，特別是愛國歌曲，少得可憐。於是在各處收集外，只好硬着頭皮自己作，或是選外國雄壯歌曲，另由自己作詞。一九三〇到三五年在中學教音樂並指揮貝滿育英中學聯合合唱團那五年，寫作的愛國歌曲和歌詞最多，不是因為自覺有這方面的才能，實在是時勢造成的「英雄」。現在存有的那時舊作，連十分之一也不到。這樣也好，省得看見那

時不成熟的作品，又引起我的新愁舊恨來。

眞是沒想到「我所愛的大中華」這首作品竟會有這麼長的壽命——從一九三幾一直唱到一九七幾，還是盛唱不衰。歌曲的雄壯動聽當然是最重要的原因。但歌詞裏翻來覆去的幾句話也許恰巧是「扣人心絃」的幾句愛國心聲的流露。李永剛兄在他的大作「合唱作曲法」裏曾誇獎這首歌詞是配詞（先有曲後塡詞）裏不可多得的傑作，實在愧不敢當。但寫出來的東西有人欣賞，這是足以自慰的事情。

　　我所愛我所愛的大中華，

　　我願永遠的爲你盡忠！

　　你的久遠的歷史與文化，

　　給我無限的驕傲光榮！

　　你的江河湖沼美麗如畫，

　　我一生一世永遠懷想！

　　你的平原山野何其偉大，

　　我一生一世永遠不忘！

我願與你共享一切榮辱，

願與你同嘗一切甘苦！

我永遠愛你，永遠愛你，

愛我中華，我中華！

（二）「凱旋」（李抱忱詞·谷諾曲）

歌詞也是「九一八」時代的作品。歌曲是法國十九世紀名作曲家谷諾（Gounod）所作大歌劇「浮士德」（Faust）裏的「士兵大合唱」（Soldiers' chorus）作者爲適合國情的另寫了一首歌詞，題目改成「凱旋」。本曲是歌劇裏軍隊凱旋時所唱。演唱這一幕時，臺下有一個龐大的管絃樂隊伴奏，臺上有一個雄壯的軍樂隊伴奏。士兵們都昂首濶步的引亢高歌，是全劇裏最偉大、最有精神的一幕。作者在一九三四年春假時曾率育英中學合唱團二十六個男聲到天津，濟南，南京，上海，杭州各地舉行旅行音樂會，本曲是節目中的「壓軸戲」。演唱時用的是男聲合唱譜。正中印行的「李抱忱詩歌曲集」裏的是混聲合唱譜。

作者在各處指揮演唱「凱旋」時，都比原曲的速度慢些，一來原曲本來就是用平常不常用的那麼快的速度；但最大的原因還是因爲唱者都不是職業合唱團，沒有受過嚴格的咬字訓練。若按

原來的速度唱，咬字一定非常不清楚，鋼琴伴奏部分多半要拖泥帶水的不能像「大珠小珠落玉盤」那麼每音都清脆可辨。這樣，反而毀壞了進行曲節奏鼓舞動人的效果。有一次作者到某校合唱團去練習的時候，經過大禮堂的外室，聽見幾位男同學正在聽歌劇裏這個大合唱的唱片。作者知道他們是故意放給作者聽。當時作者一句話也沒說的就走過去了。其實，聽了那張唱片無數次，「浮士德」歌劇在歐美也聽過幾次。根據上述的理由，「非不知也，是不為也」。

先祖們犧牲多少血汗，
方換來今日錦繡河山；
青年們能不努力奮勉，
人人作先鋒，個個向前街，為國而戰！

誰是懦弱青年，不能受折磨？
都是男兒好漢，艱難顧負荷！
携手同聲高唱，一曲愛國歌，
要昂首濶步，直搗黃龍府，方報祖國！

我等凱旋重返國土，從此有顏對我先祖；

國家不泰人民不安，男兒何得謝此罪辜！

試看衢巷人海人山，扶老攜幼恐後爭先；

高聲孻讚英雄凱旋，高聲齊讚英雄凱旋！

重返國土……（重唱第一段）。

（三）「同唱中華」（李抱忱詞・弗爾第曲）

這是意大利十九世紀歌劇大師弗爾第（Verdi）所作「阿意達」（Aida）歌劇裏的勝利進行曲。唱起來時，實在令人有「萬衆的歌唱聲，洋洋乎滿寰中」之感。一九三五年由作者另配歌詞，指揮貝滿育英聯合合唱團在故宮太和殿前舉行的北平十四大中學合唱大會裏單獨演唱。雖然這是近四十年前的事了，但那一百五十位青年的「太和」之聲卻使作者一生不能忘記，甚麼時候回憶起來，就會引起作者心絃的共鳴來。

聽我們同唱大中華，

大中華，大中華，

來聽我們同聲高唱：

「中華萬千里廣輿圖，

中華七萬萬大民族」．

中華大國雄立亞東，
山河壯麗物產豐隆，
文化燦爛民族優秀，
領導世界共進大同。

啊聽！激昂的軍樂聲，
飄飄乎滿天空，
軍樂齊聲奏，
頌揚我五千年神明華冑！
請聽！萬眾的歌唱聲，
洋洋乎滿震中，
萬眾齊聲唱，
發揚我大中華民族之光！

唱啊！七萬萬同胞，

高唱可愛的中華！

歡呼啊！七萬萬同胞，

歡呼偉大的國家！

中華永遠前進！

中華巍然長存！

中華是不可侵犯的、最神聖、最偉大的國家！

同唱中華，同唱中華！

（四）唱啊同胞（李抱忱詞·嘉本特曲）

作曲者是美國二十世紀初葉的名作曲家嘉本特（Carpenter），一方面繼續經營父親遺下的商業，一方面致力於作曲。本歌原名（Home Road），是一首世界第一次大戰時最流行的歌曲。和聲簡單，旋律有力，稱得起是第一流的通俗歌曲。作者根據原歌詞曲的精神，在抗戰期間另作了一首歌詞。一九五八年秋回國講學時，曾環島輔助推動各地合唱。其中工作之一是發動各地合唱觀摩會，節目中的一項是指揮聯合大合唱。本歌就是為臺中、臺南、高雄、屏東、臺東和花蓮各地聯合大合唱兩曲之一。（除花蓮因公文收發發生錯誤，未能舉行合唱觀摩會外，其餘各地都順利舉行了。）為了合於目前的情形，將原詞第二節第三句「想起半壁好河山」裏的「半

壁」兩字改為「大陸」。各地練唱本曲時，最普通的一個錯誤是將第二句的第四個字（第一節的

「國」字，第二節的「滿」字）唱高了半音，練習時要特別注意。

㈠唱啊中華同胞，

唱個愛國歌，

文化燦爛好山河，

地大物產博；

我們還有七萬萬的人民，

精誠團結共一心；

無論禍福，無論榮辱，

我愛我的國家，我愛我民族！

㈡每當深夜寂靜，

我望繁星佈滿天，

想起大陸好河山，

淪陷猶未還；

不由心中更加意志堅決，

誓與同胞齊相約；

共同奮鬪，無盡無休，

為民族爭光榮，為國爭自由！

在一次音樂會後，一位老同事、老朋友向作者建議把末一句改成「為民族爭自由，為國家爭光榮」。二人試了半天，不是平仄不合，就是長短句不對。後來還是作者提出現在中國的百分之九十九（猜想比例數）還在共匪暴政之下，現在高唱「為國爭自由」沒有什麼不合國策的地方。作者為于右老譜的「萬年歌」裏也有「祖國自由在大家雙肩」這樣一句話。老朋友本來就是建議，聽了作者的解釋後，就沒再堅持下去。

（五）自由神歌（李抱忱譯詞・柏林曲）

作曲者是死去不久的美國迪俗作曲家柏林（Berlin）；作詞者是美國十九世紀詩人拉撒路（Lazarus）。本歌原名 Give Me Your Tired, Your Poor. 在紐約港外一個小島上聳立着一個高三百呎的自由神銅像，基石上刻着一首十四行詩。本歌詞就是其中的幾句，是這位高舉明燈的自由神向歐洲大陸人士說的。

作者譯詞的時候特別不滿意最後一句：「高舉明燈，我在樂土金門」，因為受了英文文法的影響。和同班十年的老朋友鄭因百兄（臺大退修詩詞教授）研究了半天，也沒有更好的處理。作者最後決定句法雖然聽着有些生硬，但一來因為我國文字有時也有這種倒置的構造（如同為強調

某字，可以說「書，我買；筆，我不買」，將主詞和受詞的地位顛倒過來，二來爲合於旋律的抑揚和樂曲的表情，這種譯法比較適合，所以只好如此交卷了。

二十幾年前紐約的百老滙演出了一個極爲成功的歌舞劇「自由小姐」（Miss Liberty），演的就是這段法國愛好自由的人士如何捐款送給美國這個自由神像的故事。本歌是劇中的主題歌。

現在臺灣也有這樣一位自由神——就是克難的精神和復國的決心——隨時隨刻的向淪陷在大陸的人士說：「一切勞苦貧窮，無家可歸，渴望自由的人，要抬起頭來振作精神；携手並肩一齊到新大陸（現在的臺灣和最近的將來收復後的大陸），高舉明燈，我在樂土金門（現在臺灣的金門和最近的將來大陸重享自由時的金門）！」原詞裏的「金門」（Golden Door）當然指的是紐約，但我們唱時可以想象是我們那些英勇的將士們正在守衞的金門。這種不約而同的巧合，實在是好兆頭！

　　一切勞苦貧窮，無家可歸，渴望自由的人，

　　　要抬起頭來振作精神；

　　携手並肩一齊到新大陸，

　　高舉明燈，我在樂土金門！

後 記

作者前三次返臺（一九六九，七二和七三），每次都是因爲飲食起居不合適而病着回到美國的寓所。住在自由之家或是友人府上，總有作客人的感覺，沒有在家裏方便。這次返臺決定租或買一所公寓，自起爐灶，單找用人，如此可以完全遵照醫生之命，一日三餐不許吃糖，不許吃鹽。這次回來養息了九個月，心肝都已恢復原來的大小，飲食適宜，實居首功。

休息適宜也是重要的原因。作者天天夜裏睡十一二個鐘頭，白天除了每天寫作三四小時，散步半小時（現在已增至一小時）外，再睡半小時到一小時的午覺。其餘的時間，不是回信就是看報，不是和朋友談話就是看電視。一天的時間很容易就過去了。

病中寫作的成績也就頗可自慰。九個月中完成了四本書：㈠「李抱忱歌曲第二集」（樂韻出版）；㈡「合唱指揮」（天同出版）；㈢「唱中國歌」（耶魯大學出版）；㈣「爐邊閒話」（東

大出版）。前兩本在臺期間已脫稿，病中不過作了一些瑣碎的事情。為「唱中國歌」費了很多時間，如同作序，寫歌曲說明，為每首歌加註羅馬拼音。讀者也許覺得「唱中國歌」這個書名有些俗氣。其實，這本書是二三十年前耶魯大學出版的一套中國語文教材（「說中國話」，「認中國字」……）裏的一本，所以只好也用這類大白話的書名了。「爐邊閑話」這本書雖然大部分是整理出來的舊材料，但是全部修正，並且第四部「作歌度曲記往」是全部改寫過的。此外，如同將要編寫的「三三兩兩歌曲集」，「合唱練習」，「合唱組織」，「合唱作曲」等書，也都經過長時間的計劃，並收集了相當的材料。返臺後絕對要珍重每分鐘的有用餘年，不再以為「人生七十才開始」（總要留出一半的時間來為養病），輔助有熱力、有活力、有精力、有眼力和有效率的救國團推動各地的合唱──特別是聯合大合唱──和各地活潑可愛的小馬們繼續的再馳騁一程！

在第一部「從此只譜閑雲歌」一文結尾時，曾引宋僧顯萬一首七絕：「萬松嶺上一間屋，老僧半間雲半間；須臾雲去作行雨，回頭卻羨老僧閑」。現在接着引用此文的收尾，作為全書的結束：「作者覺得老僧倒不如作者這片閑雲，有時住在半間屋裏，興緻來時出去行雨，來得逍遙自在。老僧反而應當羨慕行雲的生活有興趣，有變化，有寄托，有意義！」

六十三年九月十一日（第六次返臺前三日）

於美國愛州愛城愛河邊山木齋

滄海叢刊已刊行書目（一）

書　　　　　名	作　者	類　　　　　別
中國學術思想史論叢（一）（四）（二）（五）（三）	錢　　穆	國　　　　　學
中西兩百位哲學家	黎建球 鄔昆如	哲　　　　　學
比較哲學與文化	吳　森	哲　　　　　學
哲　學　淺　識	張康譯	哲　　　　　學
哲學十大問題	鄔昆如	哲　　　　　學
孔　學　漫　談	余家菊	中　國　哲　學
中庸誠的哲學	吳　怡	中　國　哲　學
哲　學　演　講　錄	吳　怡	中　國　哲　學
墨家的哲學方法	鐘友聯	中　國　哲　學
韓　非　子　哲　學	王邦雄	中　國　哲　學
墨　家　哲　學	蔡仁厚	中　國　哲　學
希臘哲學趣談	鄔昆如	西　洋　哲　學
中世哲學趣談	鄔昆如	西　洋　哲　學
近代哲學趣談	鄔昆如	西　洋　哲　學
現代哲學趣談	鄔昆如	西　洋　哲　學
佛　學　研　究	周中一	佛　　　　　學
佛　學　論　著	周中一	佛　　　　　學
禪　　　　話	周中一	佛　　　　　學
都市計劃概論	王紀鯤	工　　　　　程

滄海叢刊已刊行書目 （二）

書　　　　名	作　者	類　　　別
不　疑　不　懼	王洪鈞	教　　　育
文　化　與　教　育	錢　穆	教　　　育
印度文化十八篇	糜文開	社　　　會
清　代　科　舉	劉兆璸	社　　　會
世界局勢與中國文化	錢　穆	社　　　會
國　　家　　論	薩孟武譯	社　　　會
紅樓夢與中國舊家庭	薩孟武	社　　　會
財　經　文　存	王作榮	經　　　濟
中國歷代政治得失	錢　穆	政　　　治
黃　　　　帝	錢　穆	歷　　　史
中　國　歷　史　精　神	錢　穆	史　　　學
中　國　文　字　學	潘重規	語　　　言
中　國　聲　韻　學	潘重規	語　　　言
還　鄉　夢　的　幻　滅	賴景瑚	文　　　學
葫　蘆　·　再　見	鄭明娳	文　　　學
大　　地　　之　　歌	大地詩社	文　　　學
青　　　　春	葉蟬貞	文　　　學
比較文學的墾拓在臺灣	古添洪 陳慧樺	文　　　學
從比較神話到文學	古添洪 陳慧樺	文　　　學
牧　場　的　情　思	張媛媛	文　　　學

滄海叢刊已刊行書目 (三)

書　　　名	作　者	類　　　別
萍　踪　憶　語	賴景瑚	文　　　學
讀　書　與　生　活	琦　君	文　　　學
中西文學關係研究	王潤華	文　　　學
文　開　隨　筆	糜文開	文　　　學
知　識　之　劍	陳鼎環	文　　　學
野　草　詞	韋瀚章	文　　　學
現代散文欣賞	鄭明娳	文　　　學
陶　淵　明　評　論	李辰冬	中　國　文　學
文　學　新　論	李辰冬	中　國　文　學
離騷九歌九章淺釋	繆天華	中　國　文　學
累　廬　聲　氣　集	姜超嶽	中　國　文　學
苕華詞與人間詞話述評	王宗樂	中　國　文　學
杜　甫　作　品　繫　年	李辰冬	中　國　文　學
元　曲　六　大　家	應裕康　王忠林	中　國　文　學
林　下　生　涯	姜超嶽	中　國　文　學
詩　經　研　讀　指　導	裴普賢	中　國　文　學
莊　子　及　其　文　學	黃錦鋐	中　國　文　學
浮　士　德　研　究	李辰冬譯	西　洋　文　學
蘇　忍　尼　辛　選　集	劉安雲譯	西　洋　文　學
文　學　欣　賞　的　靈　魂	劉述先	西　洋　文　學

滄海叢刊已刊行書目（四）

書　　　名	作　者	類　　別
音　樂　人　生	黃友棣	音　　樂
音　樂　與　我	趙　琴	音　　樂
爐　邊　閒　話	李抱忱	音　　樂
琴　臺　碎　語	黃友棣	音　　樂
音　樂　隨　筆	趙　琴	音　　樂
水彩技巧與創作	劉其偉	美　　術
繪　畫　隨　筆	陳景容	美　　術
現代工藝概論	張長傑	雕　　刻
戲劇藝術之發展及其原理	趙如琳	戲　　劇
戲　劇　編　寫　法	方　寸	戲　　劇